宋瑾，中央音乐学院音乐学系教授、博士研究生导师、音乐学研究所副所长，兼任全国音乐美学学会副会长、世界民族音乐学会副秘书长，曾任《中央音乐学院学报》常务副主编。出版有《走出姆比乌斯情节》《国外后现代音乐》《西方音乐：从现代到后现代》《音乐美学基础》《生态式教育•大学音乐》《从后现代视角看音乐人类学》等著作。

韩锺恩，上海音乐学院教授、博士研究生导师、音乐学系主任，兼任中华美学学会会员、中国音乐家协会会员、中国音乐美学学会理事兼秘书长、中国音乐心理学学会会员。出版有《音乐文化人类学》《临响乐品》《音乐美学与审美》《音乐美学与文化》《音乐美学与历史》《音乐意义的形而上显现并及意向存在的可能性研究》等著作。

洛秦，上海音乐学院教授、博士研究生导师、音乐研究所所长、上海音乐学院出版社社长兼总编辑、《音乐艺术》副主编，兼任中国艺术人类学会副会长、中国音乐史学会副会长、中国传统音乐学会副会长、中国世界民族音乐学会副会长等。出版有《音乐人类学的理论与实践导论》《海上回音叙事》《音乐中的文化与文化中的音乐》《钢琴的故事》《爵士兴衰百年录》《美国摇滚五十年》等著作。

管建华，南京艺术学院教授、博士研究生导师，兼任中国音乐学院特聘教授、中央音乐学院音乐学研究所特聘研究员、上海高校音乐人类学E-研究院特聘研究员、中国世界民族音乐学会副会长。长期从事多元音乐文化和教育的翻译与研究工作，出版有《音乐人类学导引》《世纪之交中国音乐教育与世界音乐教育》《音乐人类学的视界》《后现代音乐教育学》《中西音乐文化比较的心路历程》等著作。

教育部人文社会科学重点研究基地
中央音乐学院音乐学研究所 学术文库

国家"十三五"重点图书出版规划项目

全球化语境中的多元音乐文化观念研究

QUANQIUHUA YUJING ZHONG DE
DUOYUAN YINYUE WENHUA GUANNIAN YANJIU

宋瑾 韩锺恩 洛秦 管建华 著

苏州大学出版社
Soochow University Press

图书在版编目(CIP)数据

全球化语境中的多元音乐文化观念研究 / 宋瑾等著. —苏州：苏州大学出版社, 2020.1
（教育部人文社会科学重点研究基地中央音乐学院音乐学研究所学术文库）
国家"十三五"重点图书出版规划项目　国家出版基金项目
ISBN 978-7-5672-2190-1

Ⅰ.①全… Ⅱ.①宋… Ⅲ.①音乐-文化-研究-世界 Ⅳ.①J609.1

中国版本图书馆 CIP 数据核字(2017)第 206144 号

| 书　　名：全球化语境中的多元音乐文化观念研究 |
| 著　　者：宋　瑾　韩锺恩　洛　秦　管建华 |
| 责任编辑：洪少华 |
| 助理编辑：王　琨 |
| 装帧设计：吴　钰 |
| 出 版 人：盛惠良 |
| 出版发行：苏州大学出版社(Soochow University Press) |
| 社　　址：苏州市十梓街1号　邮编：215006 |
| 网　　址：http://www.sudapress.com |
| E - mail：sdcbs@suda.edu.cn |
| 印　　刷：苏州市越洋印刷有限公司 |
| 邮购热线：0512-67480030　销售热线：0512-67481020 |
| 网店地址：http://szdxcbs.tmall.com/(天猫旗舰店) |
| 开　　本：787mm×1 092mm　1/16　印张：16.5　字数：310千 |
| 版　　次：2020年1月第1版 |
| 印　　次：2020年1月第1次印刷 |
| 书　　号：ISBN 978-7-5672-2190-1 |
| 定　　价：98.00元 |

凡购本社图书发现印装错误，请与本社联系调换。
服务热线：0512-67481020

序　言

　　2007年,教育部人文社会科学重点研究基地中央音乐学院音乐学研究所如期举行年度学术委员会会议。其间,在选择新研究项目时,杨燕迪教授提出"全球化语境中的多元音乐文化研究"的选题,经过讨论并加上"观念"二字,选题获得全体通过。2008年正式立项(项目批准号07JJD760088),由本课题组承担研究工作,宋瑾担任该选题课题组总负责人,韩锺恩、洛秦和管建华担任子课题负责人。

　　项目研究过程中,课题组进行了若干次商讨,有时是在其他议题的大会期间召开的小会。课题组首先做了大量资料收集工作,并由宋瑾进行了"全球化"关键词的采集和梳理。在上述基础上,各自分工进行相关研究和写作。

　　本项目分工如下：

　　宋瑾撰写第一单元和结语：全球化中的多元音乐文化发展策略。负责"全球化"相关成果的研究,并对多元文化观念的思想基础与核心精神进行梳理和分析；代表课题组进行全球化/多元化语境中"音乐发展思路"的阐述。

　　韩锺恩撰写第二单元。负责从美学角度对全球化语境中的多元音乐文化观念进行阐述,并理论联系实际,对20世纪以来音乐创作中表现出的多元化观念和行为进行分析,做出文化批判。

　　洛秦撰写第三单元。负责从音乐人类学角度对全球化语境中的多元音乐文化观念进行阐述,涉及音乐人类学学科形成和发展过程与多元文化的思想相伴相生的状况,据此探讨各相关

问题。

管建华撰写第四单元。负责从音乐教育的角度对全球化语境中的多元音乐文化观念进行阐述,对21世纪初世界多元文化音乐教育与音乐人类学在中国的发展状况进行分析。

从整体看,本项目成果呈现出"1+3+1"的结构:全球化与多元化总论;美学角度阐述、人类学角度阐述、教育学角度阐述;音乐发展问题阐述。

课题组成员都了解西方后现代主义理论和艺术,而且都不同程度地掌握音乐人类学/民族音乐学的知识,并分别在音乐美学、民族音乐学、音乐史学、音乐教育学等领域做了多年研究。长期的学术积累为本项目研究奠定了良好基础。

项目立项审查委员会意见中有一条特别值得注意,那就是课题组四位成员分若干子课题进行研究,应注意各子课题之间的有机性。相信从本研究成果的展示中能看到除了视角的不同、个人写作习惯或文风的不同造成的差异/区别之外,其他方面应该是完全融通的,如内容上相互呼应,观点一致或相似,学术资源和学术思想各有特色又彼此具有"家族相似"。也许本成果所呈现的,也像全球化-多元化的局面一样,而规划、框架、一致性和有机性,则呈现"和/生态"的状态。

"和/生态"正是本课题组认同的观念和价值的表达。全球化之"一体",不是组织的、整体规划(像世界主义那样的规划)的,而是充满了不确定性、变动性、随机性、偶然性、非中心性等这些后现代主义所描述的"性质"。而能够避免全球崩盘的"底线",本课题组相信那就是人类最后的良知。欧文·拉兹洛称之为"行星意识",即对地球的责任心。他从"广义进化论"的角度强调"多样性的统一",显然与"和/生态"观相通。需要进一步探讨的是其中的"统一"之意。相信它不是文化霸权主义的统一,而是全球认同的多元文化价值观。至于"星际援助",可以期待,却不能等待。人类应该做好自己的事情。

好的稳固的生态具有多样性/丰富性,体现出相生相克、动态

平衡、恰到好处的"和"。多元音乐文化的生态也一样。因此，对中国而言，做好自己的一"元"就是对全球多元音乐文化生态的贡献。中国自己的一元内部也具有多样性。全球化的同质化和异质化都在各地发生，也在中国发生，其中有"殖民""后殖民""中性化"诸多问题。本项目对这些问题进行了分析、探讨。相信读者可以从课题成果的表述中了解课题组成员的看法，并看到其中一些个人深度思维结果的表达，看到这些表达所处的位置，甚至能品味其中的言外之意。重要的是，"和/生态"观遵循的是非中心性的五行生克逻辑，而不是中心性的霸权逻辑。"五行生克"需要广义地理解，那就是多元互动、动态平衡。自然科学哲学关于从混沌到有序的"自组织"理论中提到动态的有序结构的形成有赖于一股起"序参量"作用的力量，如果采用这种"科学"话语来解释"多样性的统一"，那就可能会回到中心主义、霸权主义的老路。关键在于对"序参量"的确定。关于这一点，我们期待进行后续专题研究。

事实上，关于全球化、多元化的研究，国内外都有非常丰富的成果。中国音乐界早也参与了多元化的探讨，而全球化的研究则相对少有。这正是本课题立项的缘由之一。从根本上说，本项目的研究是一次探究过程，课题成果的呈现并不是终极真理的表达。如果以哲学释义学的核心观点为参照，那么阐释而成的意义，将由于阐释的不同而不同，也由于不同的阐释而不同。这并不是"绝对的相对主义"论调，而是以"关系实在论"为哲学基础所必然、自然表现出来的学术思想。这些"交底的话"写在这里，也正是遵循关系实在论哲学方法的必然、自然的表现。读者可以通过了解这种学理基础(关系域、参照系)来了解本项目成果所呈现的东西。"横看成岭侧成峰"，毕竟要提供或"横"或"侧"的立足点/观测点供人们共享。"站在哪里说音乐？"此一问意谓谈论必须首先交代立足点。我们的立足点即关系实在论，视界则包含后现代主义、文化人类学、后现代教育学、后殖民批评、生态哲学、全球化美学、分析美学、实用主义美学等，特别是中国古老智慧中

的"和"、中国特色的"实践哲学"等(后者也需要专题另论)。

　　如上所述,本项目成果仅仅是一次探索过程的呈现。"全球化/多元化"是变化的,并且还将不断变化。人们常说世界就像一个万花筒。这个万花筒不断有色彩斑斓的图案出现,每个图案虽然短暂,却是相对确定的。因此,研究可以不断持续。这样说来,本项目最终提供的除了一次探究的面貌外,还是未来同类研究的一个参照。当然,课题组成员所留下的,也许有一些较为恒久的东西。相信它们会通过读者的眼睛传播出去,并从心灵到心灵,从种子到花果,秀出一片学术风景。

目 录

序 言 / 1

第一单元 全球化与多元化概述 / 1

第一章 何谓"全球化" / 3
第一节 "全球化"的基本概念 / 3
第二节 政治视角中的"全球化" / 9
第三节 经济视角中的"全球化" / 21
第四节 文化视角中的"全球化" / 25

第二章 多元音乐文化观念的思想基础与核心精神
——从后现代主义、后殖民批评理论与生态哲学美学谈起 / 32
第一节 后现代哲学思想与多元音乐文化观念 / 33
第二节 后现代价值取向与多元音乐文化观念 / 37
第三节 后殖民批评理论与多元音乐文化观念 / 40
第四节 生态哲学美学建构与多元音乐文化观念 / 46
结 语 "多元文化"的多样性阐释与多元音乐文化观念 / 53

第二单元 全球化多元音乐文化中的音乐美学问题研究及其文化批判 / 57

第一章 全球化多元音乐文化中的审美发生 / 59
第一节 美学视角的全球化与多元化 / 60
第二节 不同文化方式以及相应现象类比与音乐审美发生 / 65

第二章 不同音乐样式概述 / 80
第一节 从新体系新音色到拼贴解构和简约 / 80
第二节 在实与虚的时空中做文章 / 89

第三章 当代音乐文化批判 / 95
第一节 人文生态的变异 / 95
第二节 具体切入的"七剑" / 98
第三节 流行音乐文化:追星族与生命低吟 / 105
结 语 文化批判作为终端的可能性是否存在 / 109
附 录 由中国交响乐问题引发的若干思考 / 111

第三单元 音乐人类学思想对多元文化的作用和意义 / 121

第一章 多元音乐文化的理论基础 / 123
第一节 人类学的多元文化的理论基础 / 123
第二节 文化多元性的价值相对论对音乐人类学的影响 / 131
第三节 音乐人类学的多元文化理论开拓了学科发展的纵深纬度 / 142

第二章 多元音乐文化的实践反映 / 152
第一节 音乐人类学多元文化思想在世界音乐研究和教学中的实践 / 152
第二节 多元文化的元素开拓和促进现代作曲理论与创作的多元语言格局 / 167
第三节 大众音乐聆听和接受中呈现的音乐人类学多元文化观念的实践 / 173

第四单元 多元文化音乐教育观念的音乐人类学与教育学阐释 / 181

第一章 音乐人类学视野下的多元文化音乐教育 / 183
第一节 音乐人类学与音乐教育关联的历史 / 183
第二节 音乐人类学家的多元文化音乐教育观念 / 193

第二章 21世纪初:世界多元文化音乐教育与音乐人类学在中国 / 199
第一节 21世纪初中国基础教育改革的背景 / 200
第二节 中国基础教育与高等教育音乐课程改革中的多元文化音乐 / 201
第三节 音乐人类学与世界多元文化音乐教育学科的发展 / 205
结　语 / 211

第三章 中国音乐教育的后殖民批评与转向的文化分析 / 212
第一节 音乐教育从依附性转向自主性 / 213
第二节 音乐教育由单边主义转向多边主义 / 217
第三节 音乐教育从技术性活动的实践转向交往性活动的实践 / 222

结语:全球化中的多元音乐文化发展策略 / 229

主要参考文献 / 250

第一单元

全球化与多元化概述

第一章 何谓"全球化"

"全球化"作为当代一个普遍流行的词语,几乎人人皆知,但其含义却并非家喻户晓。这个专有词语究竟何时出现,究竟指谓什么,这是首先要弄明白的。关于"全球化"的介绍和论述本身是全球化的。也就是说,全球都在谈论,并且在全球范围传播,体现了一种全球意识,并产生大量的全球信息和知识。以下分析和阐述的仅仅是一些比较有代表性的言论。

第一节 "全球化"的基本概念

一、"全球化"初义

英国的查尔斯·洛克在《全球化是帝国主义的变种》一文中对"全球化"的词源做了如下介绍:

"全球化"一词本身甚为令人好奇,就其"全球"(globe)比喻整个地球或行星而言,该词并不甚精确。该词首先于1961年收录于《韦氏大词典》中,进而在次年收录于《牛津英语词典》中。人们难免惊异于《牛津英语词典》收录此词一举,用《听众》一书中的话来说:"全球化实在是一个令人棘手的概念。"①

洛克认为全球化是帝国主义的变种,意思是它具有垄断性的控制力,"它与帝国主义的令人眩目的修辞诡计共谋",而这里所说的帝国主义指美国。正是五角

① 王宁、薛晓源主编:《全球化与后殖民批评》,中央编译出版社,1998年,第44-45页。

大楼"发展了一种帝国主义的技术",那就是宣称全球化时代"要解除控制和拆除遮盖物",实际上这仅仅是一种修辞,美国控制全球的企图仍然在其一系列跨国行动中显露出来。① 美国的欧阳桢在《传统未来的来临:全球化的想象》一文中指出,"全球化"主要是一种经济、政治和文化的跨地域传播和交流现象,并逐渐复杂化为和"本土化"交织在一起的现象。

"全球化"作为一个概念也有类似的不确定性。一开始,它是指商业市场、金融交易、政治交往和文化传播等超越国家或大洲的领域,扩展为环绕世界的大舞台。而在后来,这一概念被修改,用来指称一种更为复杂的现象,这一现象中全球和本土不是那么对立地作为两极并列在一起,相互排斥的因素互相融合或共存:奥尔布罗用一个贴切的短语,把它们称为"相悖的二元性"(paradoxical dualities)。②

关于全球化与本土化的问题,将在下文具体分析。回过来再看"全球化"的概念。

英国的齐格蒙特·鲍曼对全球化所做的描述强调了它的两方面特点,一是非预期性,一是"硬现实"。也就是说,全球化的形成不是任何人为的计划和控制使然,但是它出现了,并影响或控制着所有人。因此,全球化的世界是一种"人造荒野",它将所有人卷入其中实现一种"归化"。所谓"荒野",指非计划性、随机性。"归化"则指对被卷入其中的人们的控制,使人们习惯于受这种看不见的力量的制约。

全球化丝毫没有留下任何本话语所形成的那样的意蕴。这个新术语指的主要是完全非蓄意和非预期的全球性效应,而不是全球性倡议和行动……"全球化"并不是关于我们所有的人或至少我们中最富才干、最有作为的人所希望从事的东西,而是发生在我们大家身上的东西。"全球化"这一概念明确是指冯·赖特的种种"来源不明之力"。它们在寥廓的"无人地带"——多雾泥泞、无法通过和难以驯服——兴风作浪,尤其是超越了任何人的计划和行动能力之所及……(全球化是)人造荒野(……一个"人造森林"的含义,即征服后产生的后归化荒野)……是"硬现实"……③

① 王宁、薛晓源主编:《全球化与后殖民批评》,中央编译出版社,1998年,第56页。
② 同上书,第69页。
③ [英]齐格蒙特·鲍曼著,郭国良、徐建华译:《全球化:人类的后果》,商务印书馆,2013年,第57–58页。

二、"全球化"与"世界化"

鲍曼区分了"全球化"和"世界化"这两个概念,认为二者的不同在于:后者是计划的,前者则是非计划的;后者是实现世界秩序的决心,前者则像自组织过程随机涨落的混沌运动。今天,"全球化"取代了"世界化"概念。他指出:"'世界化'曾经构成了全球事务的现代话语,而现今却废而不用,极少听说,或许甚而被人们抛到九霄云外,只有哲学家还记在心里……'世界化'这一概念传达了建立秩序的意图和决心。除了其他类似术语所表示的意思外,它还谓指一种普遍的秩序,即世界性的真正全球规模上的秩序构建。与其他概念一样,'世界化'这一概念是现代强权足智多谋和现代知识界勃勃雄心的汹涌浪潮中创造出来的。整个概念家族不约而同地齐声宣示了改造世界和改善世界以及把这一改造和改善推向全球、推向全物种的坚强意志。同样地,它宣示了使每人和每地的生活条件和每人的人生机遇趋同的愿望,也许甚至使他们相互平等。"①而全球化仅仅是随机涨落后形成的一种耗散结构,所有人被卷入其中,就像旋涡中的颗粒一样,没有自主权,只是身在其中,身不由己。

同样,美国的布鲁斯·罗宾斯在《全球化中的知识左派》一书中也指出全球化不是有计划的世界主义。

> (全球化)不是那种一心想要体现预先构想好了的整体性的世界主义,而是那种并不预先判断其单位的宏观政治规模的世界主义……它把"世界化"看作一个过程,在这个过程中,不只一种"世界"会得到实现,而且"多个世界"会彼此竞争。在"世界主义性"(cosmopolitan)里,世界(cosmos)最初只是表示"秩序"和"装饰"——就像在美容术(cosmetics)里那样——只是后来才扩展喻义,用来指"大千世界"。装饰先于整体性。因此,世界化可以被看作是地球"装饰"脸面——可以有不同的装饰方法。同时,有利于这种较为朴素的世界主义的证据也有利于某种职业化——这种职业化并不假定最终整体化的确定性,而是相信本身概括、抽象、综合和远距离再现的精神力量,相信将这些力量付诸实施的过程。也许可以说,它是相信自己的运作。②

许多学者看到,全球化与资本主义现代化具有同源流的关系。也就是说,全球化是伴随资本主义的现代发展而形成的。例如,美国的阿里夫·德里克在议论

① [英]齐格蒙特·鲍曼著,郭国良、徐建华译:《全球化:人类的后果》,商务印书馆,2013年,第57—58页。
② [美]布鲁斯·罗宾斯著,徐晓雯译:《全球化中的知识左派》,中国社会科学出版社,2000年,第47—48页。

其他学者关于全球化问题时谈到这个关系。"全球化和资本主义现代性同步发展已经有了一段漫长的历史……全球化是'夸大了的现代性'。"①关于这个问题，在"经济视角中的'全球化'"一节中将更容易看清。

三、"全球化"与"本土化"

由于"全球化"的内在之义特别包含了"本土化"，二者纠结在一起难解难分，所以，下面专门介绍学者们对它们的看法。从这些观点中可以看出，全球化和本土化产生了新的分化，是过去所没有或不明显的分化，这些分化造成了新的阶级、新的不平等、新的问题。

欧阳桢认为全球化和本土化的关系是一种辩证的关系，不应该把它们拆解开来，不应该采取传统哲学的本质主义思维方式把"全球化"和"本土化"看作一种实体，实际上那是虚幻的。

"全球化"的第二种模式既包含全球，也包含本土，我打算把它转化为名词"glocalization"，而把那种洞悉全球与本土辩证关系的思想称为"glocalism"。撇开本土来强调全球及撇开全球来强调本土都忽视了它们所包含的辩证的现实。当现实超越了从前描绘它们的词汇时，合理的做法是换一双鞋，而非"削足适履"……全球化的讨论始终会使某种实在的事物变成虚幻之物，炮制出"全球"和"本土"本质主义观念的一种虚假的实体化（entification）。②

鲍曼指出："整合与瓜分、全球化与地方化，是两大相辅相成的过程。""由于技术因素而导致的时间/空间距离的消失并没有使人类状况向单一化发展，反而使之趋向两极分化。它把一些人从地域束缚中解放出来，使某些社区生成的意义延伸到疆界以外——而同时它剥夺了继续限制另外一些人的领土的意义和赋予同一性的能力。"③在其著作的绪论中，鲍曼指出全球化带来的流动自由并非可以人人平等共享，由此分化出了新的社会阶层。

全球化既联合又分化。它的分化不亚于它的联合——分化的原因与促进全球划一的原因是相似的。在出现全球范围的商务、金融、贸易和信息流动的同时，一个本土化、固定空间的过程也在进行之中。在它们之间，这两大紧密相连的过程将全部人口的生存状况与每一部分人口的各阶层的生存状况截然地区别了

① 王宁、薛晓源主编：《全球化与后殖民批评》，中央编译出版社，1998年，第25页。
② 同上书，第70页。
③ [英]齐格蒙特·鲍曼著，郭国良、徐建华译：《全球化：人类的后果》，商务印书馆，2013年，第66、17页。

开来。对某些人看上去是全球化的东西,对另一些人则意味着本土化。对某些人来说全球化标志着一种新的自由,而对许多其他人而言,它则是残酷的飞来横祸。流动性登上了人人垂涎的价值之列:流动的自由(它永远是一个稀罕而分配不均的商品)迅速成了我们这个晚现代或后现代时期划分社会阶层的主要因素。

．．．．．．．．．．．．

全球化种种过程的一大不可或缺的部分是循序渐进的空间隔离、分隔和排斥。反映和表达被全球化了的人们经验的新部落和原教旨主义倾向,与广为推崇的高级文化——全球化了的高级文化——"杂交"一样,也是全球化合法的徒子徒孙。人们担忧的一个特殊缘由是日益全球化和超越疆界的精英们和其余的越发"本土化"者之间沟通的不断崩溃。意义和价值生成的中心社会已超越疆界,从本土的桎梏中解放了出来——然而,这并不适用于此类价值和意义旨在贯穿和领会的人类状况。①

鲍曼还指出,从经济维度看,全球化和本土化是互补互动的关系。"在经济各方面的'全球化'与重新强调'领土原则'之间似乎有着一种亲密关系,相互调节并相互补充。"由于"全球化"和"本土化"之间存在着种种不平等,必然造成对立:"今天的生存展延在全球性和本土性这一等级体系中。全球性自由移动标志着升迁、前进和成功,而静止不动则散发出颓废、失败和落伍的恶臭。全球性和本土性日益带有对立价值(而且是最重要的价值)的性质。"②

查尔斯·洛克也指出,全球化把那些其意义依然本土化的人统统排除在外。"已经全球化了的人的乐趣将部分地表现在鄙视那些被本土化了的人。"③

于是出现了人的分化和对立:"全球人"(globals)与"本地人"(locals)。

欧阳桢指出必须重新审视"本地人"的问题。也就是说,以往"本地人"意指土生土长的人们,它完全不能适用于那些非领地化的人们,也就是离开本土的人,即"全球人"。"本地人有一种地方自豪感,由于长期居住,他们拥有对领土的优先权……语言往往是这些反移民运动的支柱……'本地人'的观念确实是原始的、前现代的,阿帕杜莱坚持认为:'各种移民社群的公共空间(public spheres)的广泛出现,构成了全球现代人的一个变音符。'"④

鲍曼认为,在这个由"全球人"定调和制定人生游戏规则的世界中,"本土人"处于一个既不愉快又不能容忍的环境。"在一个全球化的世界中处于本土化,这

① [英]齐格蒙特·鲍曼著,郭国良、徐建华译:《全球化:人类的后果》,商务印书馆,2013年,第2—3页。
② 同上书,第64、118页。
③ 王宁、薛晓源主编:《全球化与后殖民批评》,中央编译出版社,1998年,第48页。
④ 同上书,第66页。

是被社会剥夺和贬黜的标志。由于公共空间的消除超越了本土化生活的所及,本土正在消却其意义生成和意义转让的能力,而且日益依赖于它们所无法控制的意义给予和阐释活动。"①

关于全球化中的权力问题,学者们进行了相关的探讨。阿里夫·德里克指出,由于参与了全球资本主义经济,全球精英人士对欧洲中心主义提出了挑战。但是这些文化全球主义者却未能对全球化的权利和权力问题进行分析和讨论,"这本身就使全球化空间和社会局限问题变得神秘化了"②。查尔斯·洛克分析了经济情况,认为全球化的最近的将来,世界将由1/4人的劳动来维持其余3/4人的小康生活。而"'本土化'将强加给那不幸福的1/4的人们,因为他们不仅得转而服从劳动市场之需,而且还将被全球化的工具和新发明剥夺原有的权利"③。如此,便由经济引发了政治问题。事实上,经济问题和政治问题从来就是纠合在一起的。

四、"同质化"与"异质化"

全球化中存在着两种相伴相生、时有冲突的现象,即同质化和异质化。同质化即原本有差异的东西变成了相同的东西,异质化即原来的东西出现了变异或分叉,二者是密切相关的。同质化往往是在某种力量促使下,向某种标准或规范靠拢,从而消除原有的差异而产生趋同现象;异质化往往是在某种力量驱动下,向独特性或个性创造迈进,从而产生新的多样性。美国的泰勒·考恩指出:"文化的同质化与异质化不是备择(alternative)或替代的关系,它们会一同出现。"④

考恩进一步探讨二者同时出现的机制,即市场的增长。市场使"客观的多样性"变成"有效的多样性"。在他看来,如果没有市场,即便客观上存在着各种有益的多样性,也无法让全球共享。正是市场将世界上的各种产品非常有效地传播开来(同时也可能破坏了各地的创造力环境)。市场中,某些东西变得更相似,而另一些则变得更不同。从传播角度看,异质产品的流通需要同质媒介。例如(同质的)互联网可以传播(异质的)多样信息。"部分同质化常常为在微观层次上绽放的多样化创造必要条件。"⑤

① [英]齐格蒙特·鲍曼著,郭国良、徐建华译:《全球化:人类的后果》,商务印书馆,2013年,绪论第2页。
② 王宁、薛晓源主编:《全球化与后殖民批评》,中央编译出版社,1998年,第26页。
③ 同上书,第48页。
④ [美]泰勒·考恩著,王志毅译:《创造性破坏:全球化与文化多样性》,上海人民出版社,2007年,第25页。
⑤ 同上书,第26页。

以下从不同视角看"全球化",分而述之。而实际情况是错综复杂的,经济、政治和文化各个维度相互交叉、相互依存、互补互动。由于全球政治对经济和文化具有重要影响,所以以下对政治问题阐述的内容相对最多。

第二节 政治视角中的"全球化"

一、核心词汇选释

全球化政治的核心词汇有:国家政治、国际政治、全球政治;全球主义、全球治理;全球市民社会、国际关系;霸权;多边主义、单边主义;国家主权;区域、区域化、区域主义;等等。

以国家为单位的政治层次有如下三个,即国家政治、国际政治和区域政治。

第一,"国家政治"是国家内部的政治。国家具有明确的地理边界,尽管这个边界在历史上可能是变化的。国家政治对外表现出国家利益和主权的意识与维护行为,对内表现出社会资源、社会生产、社会秩序的管理或整治。国家政治还促进民族认同,因为现今的国家还具有民族性——往往都是由多民族组成的。例如,中国有56个民族,总称为"中华民族"。国家认同往往和民族认同密切相关。

第二,"国际政治"是国家之间的政治。所有外交行为都体现国家之间的政治、经济和文化交往性质,其中政治行为往往是核心。国际政治是处理国家之间关系的一个维度,是国家之间交往需要处理各国自身利益与他国利益和国家群体利益关系而产生的。国际政治体现为各国制定的对外政策、国际盟约的制度和行为等。用"绿色"眼光看,国际政治的目的在于创造和维护世界秩序与公正,让世界各国相安无事,和平共处,同生共荣。

第三,"区域政治"一般指若干国家组成的区域的政治。区域政治可以简约看作放大的国家-国际政治。一方面,区域政治旨在创造和维护区域内部各国、集团之间的秩序和公正;另一方面,区域政治体现区域共同利益,共同的政治主张,对外一致的政治态度。

以下是非政府的社会政治现象。

"全球市民社会"(Global Civil Society)是一种"自下而上的全球化(globalization from below)"。冷战以来特别是20世纪80年代以来,面对全球性问题,如能源问题、生态问题、毒品、艾滋病、恐怖主义、金融危机、民族冲突等,国家显示出能力疲软的状态,引起社会成员普遍的信任危机,由此催生了国际非政府组织(INGOs),它们的活动结果形成了旨在弥补国家能力不足的独立的社会政治空间。这是人

们自发组织的全球行动,对全球问题提出各种政策主张,力图为全球性政治和经济活动制定基本标准,逐渐形成各种相应的全球意识。全球市民社会本身是全球化的结果,同时又体现对全球化后果的利弊的反应:利者,交通、通信、传媒的进步等;弊者,贫富分化加剧、生态环境恶化、地方传统文化和文化传统受到摧毁或严重威胁等。众多全球化"受害者"自发联合起来,发展全球网络,抨击诸如WTO、IMF、G7之类的全球化产物的弊端。①

"全球政治"是全球化最具典型的政治表现。全球政治体现在对全球共同利益、共同问题的关注和采取的相应行动及其结果上,如全球性战争问题、环境问题、生态问题、能源问题、疾病问题、金融危机、文化认同与资源共享等。全球政治涉及宇宙环境和生态平衡,也即星际关系。也许将来发现其他星球上有生物,那么全球政治必然将做出相应的反应。显然,全球政治不以国家为中心,而以人类为中心,是一种世界整体论的政治。②

全球化时代,各层次的政治具有既彼此相对独立又彼此密切相关的特点。

在全球化时代,国家政治已经不是封闭的政治,而是开放的政治。其开放性表现在制定国家政策时,需要考虑全球政治;在维护国家利益时,需要考虑全球利益。反之,国家政治往往反映出全球政治。在全球化时代,一个国家的政治改革,往往缘于全球政治的变化。世界大战期间各国的政治主张必然和全球政治气候密切相关;冷战期间也是这样。如今,冷战结束后全球政治又有变化,各国的国家政治也相应产生变化。20世纪以来中国政治风云不断变化,都与世界政治局势密切相关。即便在较封闭的中华人民共和国成立初的30年,国内政治也和世界政治密切相关。例如,"团结亚非拉人民对抗帝国主义"的对外政治主张和行为,与国内"坚持社会主义道路"的各项政治主张和行为是一致的,并引起国际政治的反应。这些主张和行为当然首先与国际社会主义阵营(区域政治)密切相关。在全球化时代,以往维护国家安全的主题转变为力争不被世界淘汰。也就是说,以往国家的敌人是看得见的,如今国家的敌人是看不见的;以往的威胁来自敌对阵营的政治军事行为,如今的性命攸关在于国家内外机体的两相适应;以往的游戏规则相对简单而且能见度大,如今的游戏规则复杂而且能见度小。

区域政治一方面和国家政治相关,体现区域内部的政治思想和行为,另一方面和全球政治相关,甚至是全球政治催生的思想和行为。区域政治和全球政治存在着差异,因此,二者的关系有正反两种可能。处理得好,区域化就可能成为全球化的组成部分或先前步骤,在全球贸易谈判中因减少了行为体数量而有利于协议

① 蔡拓著:《全球化与政治的转型》,北京大学出版社,2007年,第81—84页。
② 同上书,第156页。

的达成;处理得不好,区域化就可能影响全球化的通畅,使矛盾更集中,使多边谈判更难达成一致意见,甚至造成地缘经济的冲突并导致政治后果。①

二、政治视角探讨全球化的一些代表性观点和术语

德国的格拉德·博克斯贝格指出:"全球化的竞争是政治意愿的产物。"②他的意思是,全球市场的竞争最终只对资本拥有者有利,而无关民众的富裕,可是关于全球化市场的好处如自由贸易的思想等却一直在欺骗民众,这是一种政治谎言。具体有四个要点:一是"全球化政策"宣告了就业社会的终结。二是在利益只向少数人倾斜的时代,多数人是失败者:"……全球化的赢家——得到了巨大的好处,也就是全球约有6千万人。这在全球60亿人口中只占1%。"③三是政治家往往是全球化的既得利益者,因此他们便成为现状的维护者:"政治家极少是属于全球化失败者的,于是他们也就不会致力于变革了。"④四是上述人群的分化,全球化时代的社会没有团结可言:"全球化与人类梦想的'统一世界'毫不相干,它也不会对维护世界和平或者建立一个公平的世界经济秩序产生多大裨益。当'一小伙无国家主义者'追逐最大化的利润时,一个重要的原则——团结——就停滞不前了。"⑤为了对抗这些政治谎言,维护自己的权力和利益,人们做出了相应的举动,特别是游行示威。例如1995年12月法国人走向街头的行动,就是"反对全球化的第一次起义"。⑥至于应该怎样才能摆脱全球化的困境,他们的意见并不是非常明确:"我们生活在一个视流动为神圣的社会。只有当我们对这种主要弊端进行追根究底时,我们才能从'全球化陷阱'中逃脱。"⑦显然,下文所说的三种流动已经形成,人们与看不见的对手博弈的棋局已经形成,无法退回到起始点,因此,究竟该怎么选择对策,政治的未来发展究竟应该走哪条路,还需要具体探讨。

如前所述,阿里夫·德里克认为全球化是在资本主义语境中的话语,"全球化

① 俞正樑、陈玉刚、苏长和著:《21世纪全球政治范式》,复旦大学出版社,2005年,第27页。
② [德]格拉德·博克斯贝格、哈拉德·克里门塔著,胡善君、许建东译:《全球化的十大谎言》,新华出版社,2000年,第44页。
③ 同上书,第151页。
④ 同上书,第172页。
⑤ 同上书,第164页。
⑥ 同上书,第226-227页。
⑦ 同上书,第234页。

是'夸大了的现代性'"①。查尔斯·洛克则指出"全球化是帝国主义的变种"②。在鲍曼眼里,"全球化其实是乔伊特的'新的世界无序'的别称"③。所谓"新的世界无序",即前文所说的非计划性的、由看不见的力量支配的"人造荒野"。

查尔斯·洛克指出,全球化具有三个自由流动特征,即货物的自由流动、资本的自由流动和人员的自由流动。这些流动被全球政治合法化。对于人员的自由流动,其概念在政治上不同时期有不同的内涵。

人权条例的制定以及赫尔辛基条约,意在将人员流动这一运动视为人权运动,特别是那些跨越疆界、离开他们原籍所在国的人们的权利。人员的自由流动这一概念产生于70年代,其目的在于赋予原苏联的犹太人移居以色列的权利。今天这个同样的词语却被用来笼而统之地泛指经济上的需要以及市场的支配所引起的大批量的(如果还未涉及整个世界人口的话)人员流动的合法性。④

洛克还指出,"全球化"的内涵中,非常重要的一点即强调不干预市场的政治原则。具体说来,20世纪80年代初米尔顿·弗里德曼(Milton Friedman)的经济学理论被用作一种管理原则以来,任何人都不得干预市场的力量已逐渐成为人们的共识。同样,政府对于市场也必须遵守不干预原则,也就是说,市场利益优先于政治权利:"……不干预市场的原则性决定实际上便成了民选政府的权利向市场利益的妥协和投降。"⑤

塞缪尔·亨廷顿认为全球化的矛盾主要表现在不同文明之间的冲突上。他的主要观点发表在《文明的冲突与世界秩序的重建》一书中。因此,他的政治主张是:我们不应再将注意力集中在以往的阶级斗争上,而应集中在不同文明之间的关系处理上,具体说来,应加强文明之间的对话。他概括了三个原则,即"避免原则""共同调解原则""共同性原则"。后者指"各文明的人民应寻求和扩大与其他文明共同的价值观、制度和实践"⑥。阿里夫·德里克认为亨廷顿对全球化的批判在许多方面与他早先对现代化话语的批评是一脉相承的。他认可亨廷顿关于全球化导致冲突的断言,指出亨廷顿"所想像出的文明之间的冲突就是全球化的产物,它并未创造统一(删除历史),反而引来了沿着历史/文化遗产而产生的新的碎

① 王宁、薛晓源主编:《全球化与后殖民批评》,中央编译出版社,1998年,第25页。
② 同上书,43页。
③ [英]齐格蒙特·鲍曼著,郭国良、徐建华译:《全球化:人类的后果》,商务印书馆,2001年,第57页。
④ 王宁、薛晓源主编:《全球化与后殖民批评》,中央编译出版社,1998年,第46页。
⑤ 同上。
⑥ [美]塞缪尔·亨廷顿著,周琪、刘绯、张立平、王圆译:《文明的冲突与世界秩序的重建》,新华出版社,1998年,第370页。

片。他对这些碎片的理解正是伴随着全球化带来的学术的种族化之范例"①。

关于全球化造成的同质化问题,博克斯贝格和克里门塔认为全球化存在着新的控制,特别是来自美国的影响:"全球化不但没有促进多样化,反而促进了一种按照越来越相同的模式运行的'麦当娜'经济,显而易见,消费、信息和通讯产品都统一化了,而且按照同样的市场、广告逻辑进行生产和销售……当全球化不再被铁幕所阻挡,美国大康采恩也带着市场经济的生产方式进来了。麦当劳和可口可乐成了刚赢得的自由的象征。前社会主义国家美国化了,美国方式成了时尚。"他们指出,"全球化"已经被鼓吹者简明化、合法化、准宗教化,并被迅速而大面积地传播。而实际上构筑这些命运面相的基础却是单方面的信息!"大量的单方面的信息甚至使得批评家也相信,全球化是一种我们不可阻挡的发展趋势,因为它是'合理的'、'唯一正确的'发展趋势……全球化被看作是我们的命运。鼓吹全球化不可避免的新自由主义确定了一种新的思想及其特点。它的信条获得了准宗教的地位,得到了广泛的传播,因为它们一直是存在的,听起来又是令人吃惊地简单和明白易懂。"②

齐格蒙特·鲍曼指出,在全球化中,政治是经济的同谋。而政治本身仍然遵循极权主义的逻辑。"'全球化'无非是极权主义将它们的逻辑展延到了生活的各个方面而已。""政治崩溃和经济全球化绝对不是相互抵牾、你争我斗,而恰恰是亲密的盟友和同谋!"③

之所以说政治是经济全球化的盟友,是因为全球化的政治为全球化经济的控制机制提供了独立于、超越于国家的可能性,这是新形势下政治的新功能。正是在这样的政治环境下出现了跨国公司,而跨国公司的特点则是难觅踪影。"我们无法在我们当中指出任何一个领导、一个中心、一个起源,或者一个权威。我们也无法验证权力的出处,无法找寻出责任的归咎或怨愤的起因……跨国公司并不拥有总部、中心或边缘……(全球化)令人无所适从的一个特点是,它独立于民族国家之外因而也超越国家的控制。"④

世界主义/国际主义

关于"世界主义"(cosmopolitanism)(或国际主义),这是和全球化相关而又有特殊政治含义的词。对此,《全球化中的知识左派》一书有专门探讨。

① 王宁、薛晓源主编:《全球化与后殖民批评》,中央编译出版社,1998年,第26—27页。
② [德]格拉德·博克斯贝格、哈拉德·克里门塔著,胡善君、许建东译:《全球化的十大谎言》,新华出版社,2000年,第152、163页。
③ [英]齐格蒙特·鲍曼著,郭国良、徐建华译:《全球化:人类的后果》,商务印书馆,2001年,第63、66页。
④ 王宁、薛晓源主编:《全球化与后殖民批评》,中央编译出版社,1998年,第44—45页。

在美国的主流媒体中,这个词常常用来表述"孤立主义"的对立面,也就是,该词常常用来区别两种不同的外交政策,一种是道德至上主义的、干预主义的外交政策,急于与其他政府建立起隐含着错综复杂关系的联盟,而另一种是很不情愿去那样做的外交政策,或许部分地出于种族主义的或者恐外的原因……我在此书中所采用的词义基础是该词在美国以外的地方所具有的那种历史性的特性,在美国以外,它表达的是与工人阶级以及与跨越国界的反帝斗争团结一致的左派传统,或者如金·穆迪所描述的,是"不同国度的行动主义者们对一种共同角度的承认"。①

但是,该书作者也指出:"这种世俗性或世界主义似乎还没有发展到进行自觉的自我界定、自我合理化或自我辩护的阶段。"②

该书作者认为世界主义的形容词性表示"属于世界各地的;不局限于任何一个国家及其居民的",而且令人直接想到一个特殊的新身份,即"世界公民"。这种新人群因拥有独立的生活资源而具有特权,可以自由往来于国家之间。学院中的知识分子也是这种新人群的类型。

这种人凭着独立的生活来源,高技术的品位,和在全球漫游的流动性,可以拥有自称"世界公民"的权利……世界主义全球性与特权之间的联系之所以令我们这样由衷地反感,是因为在我们内心深处,我们倾向于和右派们持同样的观点,认为知识分子,尤其在受雇为学院人士的时候,就是一个"特殊利益"集团,他们除了自己,什么也代表不了……我们为什么会全力以赴地投入这场惹人注目却又毫无成效的关于"代表"问题的自我折磨中,这个表现问题换言之就是,都市具有"代表"非都市他者的权利或特权?我们并没有因此而做多少事情来补救殖民主义和新殖民主义所犯下的巨大的历史罪行。③

全球化语境中的地缘政治话语,包括一对相对的词汇,即"非领地化"和"归化"。前者体现了全球化政治经济文化的超越地域性,后者却体现了地域通过同化外来因素而巩固自身的存在。"现代形式的'非领地化'的实质在于,它常常更是自愿的,又是不自愿的;而且,它并不要求身体的真正位移……由于现代交通、通信技术手段的发展,空间不再总是与时间单位成正比。现代多维空间的地理距离的消失是'非领地化'的主要特征,它使现代的'非领地化'与前现代的'非领地

① [美]布鲁斯·罗宾斯著,徐晓雯译:《全球化中的知识左派》,中国社会科学出版社,2000年,第7页。
② 同上书,第37页。
③ 同上书,第38页。

化'区别开来。""归化"是一个"逆喻",指同化外来者的现象。"在其比喻意义上,'归化'描绘了一个过程,通过它一个民族国家把一个外国人吸收为其公民。它所表明的是一个思想的灌输过程,以政治训练(political apprenticeship)而不是以出生或仅仅以长期定居向一个国家效忠。越来越多的人正在被'归化'(这是移民越来越难以抵制的原因之一)。"①

全球化的政治环境的权利具有多中心性,而这种多元、不确定的权利分布形成的网络,霸权主义行径难以得逞。萨米尔·阿明呼吁:"必须把明晰世界进步力量的策略吸收到'多中心'世界的建构中。"罗兰·阿克斯曼则描述道:"我们进入一个多边的、权力分散的、非集中化的世界,进入一个以多个不同的权力中心为特征、横贯权力网络的世界。"克利福德指出:"追求能够为全人类代言的一统权力的特权……是一种整体化西方自由主义所发明的特权。"②

主导叙事(master narrative)

欧阳桢指出,在许多意义上看,全球化理论反映了一种"主导叙事"。这种"主导叙事"表现出一种后殖民主义的情感,却没有任何反讽的意味。"这一术语忽视了这样的现实,即主导全球化理论的'坐标'范式来源于占统治地位的西方观点,它是一种来自前主人的主导叙事。甚至各类自我置疑分析(self-skeptical analyses)似乎也不明白主导的解释范式反映着一种霸权思想,一种温和主义的权力向外、向边缘地区发散的思想。我不想用'仆人叙事'(slave narrative)来反对'主导叙事',这只会使一种隐晦的、人们希望消除的偏见具体化,我提议解构这些试图解析历史发展的逻辑和修辞,这将证明那些反霸权思想的话语几乎自己也总是霸权的。"③

全景监狱(panopticon)

福柯用词。这个词进入全球化语境,揭示了全球化中一种特殊的社会权力关系。"全景监狱"顾名思义指一种没有观察死角的监狱。如果一个社会是全景监狱,那就意味着在它之内的所有成员的所有活动都暴露在某个观察中心。这里蕴含着三个关键内容:全景监狱如何形成;观察与被观察的权力关系如何建立;全景监狱在全球化中意味着什么。

关于全景监狱如何形成的问题,至少有两个方面。一个是控制需要,一个是条件具备。控制是权力拥有者的欲求和目的。所有的统治者都要控制辖区,以实现管理目标(先不论其中含有怎样的善恶)。权力拥有者最不能容忍的是监视视野受到遮蔽和掌控之心受到蒙蔽,他永远会竭尽全力去去除各种阻滞,力图达成辖区的最大透明度。以往通过建立人力耳目网来实现,如今除了这种传统耳目网

① 王宁、薛晓源主编:《全球化与后殖民批评》,中央编译出版社,1998年,第56、57、67页。
② 同上书,第56—60页。
③ 同上书,第59—60页。

之外,还利用现代科技来实现,如无所不在的探头,更有覆盖全球的监察卫星。"全景监狱即使在普遍适用和奉行其原则的社会公共机构包含了人口的主体时,在本质上它仍是一个地方性的建制机构:全景监狱设立的条件和作用都是使臣民固守原地——监视他们的目的就是为了不让他们逃跑或至少防备自发、意外和反常活动的发生。"①但是在政治的全球利益方面,政治集团(经济集团亦然)都想利用监察卫星来使全球都成为全景监狱,目的当然在于控制整个世界。

关于权力关系的建立问题,在传统形态的社会,统治者本身就拥有权力建立人力耳目网。在现代社会,管理者建立的科技耳目网,有时可能被看不见的势力分享或盗用。对于后者,权力关系的双方具有不同身份——观察者往往是拥有技术、经济力量和高社会地位的全球人,被观察者往往是普通本土人。事实上只要构成了观察与被观察的关系,也就构成了权力关系。在全球化语境中,这种权力关系的双方不是同等可见的,而且观察者只要进入监视中心,就可以单方面行使观察权力。在全球化中,跨界观察往往不需要授权,不需要被观察者同意。高科技提供了一切可能。

关于全景监狱的意味问题,是最重要的问题,因此需要概括出重要方面。以下是一些相关的研究成果,它们涉及的是以往社会所没有的不对等、超越性等特征。

"全景监狱权力的导入标志着从许多人监视少数人的局面向少数人监视多数人的局面的根本转变。"②这种监视权力关系意味着少数人控制多数人。这种关系历来如此,但在全球化中,它是跨地域的,而且监视中心是可以移动的。在地球的任何地方,只要能进入观察中心(例如,能够进入观察用的电脑网络终端,或连接监察卫星),就能掌握全景。同样重要的是,全球化的这种权力,常常被分享。只要能进入监视中心,就拥有这样的权力。这种耳目中心的"新奇之处则在于观察者的眼睛现在已成了'人类的眼睛'。那是崭新的、'非人格化'的眼。谁是观察者现在并不重要。唯一重要的是观察者要进入某一特定的观察点"。这个观察点既然是"最佳"的,也就具有优越性。为此,它成了列强的主要资源之一。"既然并不是每一个人都占据相同的位置,从而以相同的视角观察世界,那么,所有的观察不可能都是等值的。"这种不对等的观察,体现了全景监狱的权力关系。"隐藏在全景监狱中心塔内的监管人员对关在星状大楼翼部内的犯人操纵着大权。这一权力的关键因素是完完全全、时时刻刻都看得见犯人和完完全全、时时刻刻都看不见监管人员这两者的结合。"③犯人们不知道自己何时何地被监视,因此必须时刻都要做得像在被监视的样子。

① [英]齐格蒙特·鲍曼著,郭国良、徐建华译:《全球化:人类的后果》,商务印书馆,2013年,第50页。
② 同上书,第49-50页。
③ 同上书,第30-32页。

高科技使全景监狱完全透明，目的在于实现有效的社会控制，具有明显的非对称性。"'全景监狱'是人造空间——它是有目的地建造的，具有心灵视觉能力的非对称性。其目的是有意识地操纵和存心重组作为社会关系（即上述的权力关系）的空间透明性。"这种透明性既然是全景的，必然不允许有观察死角。如此这般，所有私密空间也就被判定为非法，并尽力予以排除。"在'理想形式'下，全景监狱不会允许私人空间的存在。至少不会允许不透明的私人空间、不受监视的私人空间或更糟的是无法监视的空间的存在。"①

阿拉克指出："看不见的观察"破坏了"看者和被看者的相互性"。米歇尔·福柯揭示了问题的关键所在："根本的历史问题仍然是谁在看谁和为了什么目的的问题。""不知来自何方的征服的目光"，这种目光要求具有"看和不被看的权力，代表和躲开被代表的权力"。② 显然，这种权力只有观察者拥有。

电子数据库

电子数据库是全景监狱最新电脑空间翻版。它是一种有资格的消费者的游戏。它的特点是对被观察者有所筛选，并且是可移动的。但是，用户只要提供储存信息，就无论怎样流动都无法逃脱它的监视。因此，数据库"不再提供一个免受监视的庇护所或在周围可画出一条抵抗线的堡垒"。例如，信用卡的使用，就不断给数据库提供信息。每用一次信用卡，每购一次物都增加信息量。"大量信息的贮存造就了一个'超级全景监狱'——但这是一种与众不同的全景监狱：提供贮存信息的被监视者是监视活动中的主要而且是心甘情愿的因素。"③

一方面，电子数据库是全球化进程中的产物，是全景监狱的一个部分或一种形式；另一方面，它跟一般意义的全景监狱又有所区别。"全景监狱首先是一种抗御差异、选择和多样性的武器，而对数据库及其潜在的用途却没有定下这样的目的。……全景监狱的主要功能是确保不让任何人逃出严密警戒的空间，而数据库的主要功能是确保不让任何人以虚假借口和没有正式证明的情况下闯入其内。"数据库具有的筛选的"栅栏"，事实上产生了一种区隔。这种栅栏往往隔断在全球人和本地人之间。"数据库是一种选择、分隔和排斥的工具。经过筛滤，它把全球人留了下来，而把本地人淘汰了出去……与全景监狱不同，数据库是流动性的载体，而不是将人们束缚在原地的枷锁。"④

① ［英］齐格蒙特·鲍曼著，郭国良、徐建华译：《全球化：人类的后果》，商务印书馆，2013年，第33、47页。
② ［美］布鲁斯·罗宾斯著，徐晓雯译：《全球化中的知识左派》，中国社会科学出版社，2000年，第6－7、39页。
③ ［英］齐格蒙特·鲍曼著，郭国良、徐建华译：《全球化：人类的后果》，商务印书馆，2001年，第48页。
④ 同上书，第49页。

对观监狱(synopticon)

与全景监狱不同,对观监狱不是少数人观看多数人,而是多数人观看少数人。当然,仍然是科技提供了这一切,主要是电视网络和电脑网络。"新的权力技术的发展在于——恰恰相反——多数人(历史上从来没有如此地多)观看少数人。……大众媒介——尤其是电视——的崛起导致了与全景监狱并驾齐驱的另一权力机制。……把它称为'对观监狱'。"①

电视、电脑网络覆盖全球,因此,对观监狱也具有全球性。人们无论在哪里,只要有电视,有上网的电脑,就能看到其中传播的内容。

对观监狱在本质上是全球性的。监视行为使监视者挣脱了地域的束缚,而且,纵然他们仍身在原地,但至少在精神上将他们送进了电脑空间。在电脑空间那儿,距离不再有什么意义。对观监狱的目标如今已从被监视者摇身一变,成了监视者,因此,他们是到处奔波,还是原地不动,已无关紧要……全景监狱强制人们进入一个可被监视的位置;对观监狱不需要胁迫强制人们——它诱使人们观看。而观看者所观看的极少数人是通过严格挑选的。②

其中被观看的人物,都是经过挑选的。被挑选的人,往往是主流社会推崇的人,连同他们的生活方式,也是主流社会推崇的方式。表面上,对观监狱没有强迫人们观看,但是,从传播学的角度看,受传人接受的信息,是经过传播者刻意选择的。"多数人观看少数人。少数被看者是社会名流。他们也许是政界、体育界、科技界或娱乐界,或也许恰好是大名鼎鼎的信息专家……无论他们在电视电台广播中说些什么,他们都传达了一整个生活方式的信息:他们的生活;他们的生活方式。"③

在对观监狱中,当地人观看全球人。后者的权威是由他们的遥不可及所获得的。全球人其实"置身于这个世界之外",可他们一天天地、肆无忌惮地在当地人世界上空盘旋萦行,却比众天使在基督教世界上空翱翔更加引人注目:他们可望而不可及,既崇高又平庸、既高高在上、不可一世,又给普天下的下等人树立了一个为之效仿或梦想效仿的光辉榜样,既被人羡慕又被人觊觎——他们是一帮引路掌舵而非当政在朝的王公贵族。④

当地人离群分立,散居于世界各地。他们通过固定的空中电视广播与全球人相会。相会之音在全球回荡,淹没了一切地方之声,却被地方之壁所反射;因此,

① [英]齐格蒙特·鲍曼著,郭国良、徐建华译:《全球化:人类的后果》.商务印书馆,2013年,第50页。
② 同上书,第50页。
③ 同上书,第51页。
④ 同上书,第52页。

地方之壁那监狱似的无法穿透的坚固性就得到了显现和加强。

观察器控制(the scopic regime)/地图

有学者指出,尽管现代性的视觉把全球当作一个图像来认识,但绝对不能被公然叫作"全球化"。因为它的实质是控制。"我们也许认可福柯的'观察器控制'这一术语,'观察器'这个词把我们的视觉与目标相联接:看见就是控制。"①观察需要参照系,也就是"地图"。这种通过各种渠道得到的信息地图,提供了观察的视角,也提供了控制的信息基础。"后观察器时代"应该恢复某些前现代模式,即没有清晰的主客二分的模式。

我们可以尝试着构想一幅没有中心和边缘、没有任何经纬线、也没有任何合理的天秤座的地图。换言之,这是一幅没有用的地图。在后观察器(post-scopic)时代,我们必须屏弃地图制作:我们可以尝试着去恢复再现的某些前现代模式,因为在这之中主体与客体的分别既不甚清晰也没有距离,这样也就既不存在某个特别的视点,也没有任何高于其他身体接受器官的特别的透视镜。②

联合国

联合国是一种"设计政治机制"。罗蒂认为在这样的政治机制中应该放弃文化的多样性。但是,另有学者认为,事实上联合国无法忽略多样性文化,表现在它也是各种文化斗争的场所。"联合国的确是人权国际主义能够在其中行使某些有限但却实际的功用的政治机制,因此联合国也是文化、人权和经济重新分配之间的种种对立在其中多次争得你死我活的场所,是它们仍然在其中争来争去的场所。"现在,联合国的表现不再是代表全球权力平衡的透明表现,尽管它举足轻重,但"现存各民族国家的不平等的权利不再是其最底层的决定性现实"。③

NGO

NGO 是英文"non-governmental organization"一词的缩写,是指符合法律的,不以营利为目的的非政府组织,如各种协会、社团、基金会、慈善信托、非营利公司等。它是志愿者的组织,因此是公民社会兴起的一个重要标志。这些组织大致可以分为运作型和倡导型两种,前者主旨在"救助"和"发展",后者主旨在"捍卫"和"促进"。这些组织具有多样性,常见的有 INGO,即国际非政府组织(international NGO),例如 CARE;BINGO,即面向商业的 NGO(business-oriented international NGO);RINGO,即宗教 NGO(religious international NGO),例如天主教救济服务;

① 王宁、薛晓源主编:《全球化与后殖民批评》,中央编译出版社,1998 年,第 50 页。
② 同上书,第 50—51 页。
③ [美]布鲁斯·罗宾斯著,徐晓雯译:《全球化中的知识左派》,中国社会科学出版社,2000 年,第 80—81 页。

ENGO,即环保 NGO(environmental NGO),如 Global 2000;GONGO,即由政府运行的 NGO(government-operated NGOs),例如中国红十字会;QUANGO,即半自治 NGO(quasi-autonomous non-governmental organisation),如 W3C、国际标准化组织(ISO),它们是由 147 个国家政府标准机构构成的组织;C-NGO,即中国大陆依法注册的正式的非政府组织(但没有完全的独立性及自治性),如"自然之友""NGO 发展交流网""绿色江河"等。

20 世纪中叶以来,NGO 的影响力突然大增,1970 年以来,在联合国里开始听到 NGO 的声音。"有证据表明,这些团体是起决定作用的力量,这种力量打破了第一世界普遍论者与第三世界相对论者之间由国家引起的旧僵局——尤其值得注意的是那些来自所谓第三世界的 NGO 所起的作用。"从性质上讲,NGO 造就了一种国际公共领域。一方面它在本土发挥作用,另一方面它斡旋于邻国之间,得到本国和其他国家的国际支持。它不仅具有"顾问""代表"地位,而且和政府有各种具体合作,并在国际平衡中发挥特殊作用。①

世纪之交,NGO 的地位继续上升,然而,不应该忘记各类非政府组织之间存在着巨大差异。从某种意义上说,NGO 采取的是一种"私有化"的运作方式,在公众检查方面存在着死角,因此不应该忘记政府的积极作用。甚至有学者指出,NGO 的发展与美国及其盟国推行"私有化"运动有关。

代理人(agent)/代理

查尔斯·洛克指出,"在以往的日子里,认为穷人应当受穷是上帝的意愿,而现在却是市场的力量"。他认为市场数据出现了人格化现象,而市场和经济是一种非个人的实体的代理人的产生原因。这种人格化产生于权利和必然,但是应该受到怀疑。洛克明确指出,过去干预的代理人是民族国家的政府。而在全球化的今天,这种代理人缺席了。因为在全球化的网络中,没有观察视点,因而也没有控制性的代理人。"遍及全世界的网络对我们大多数人来说只是全球化的日常表现形式,它没有代理人,没有控制者,没有'总编辑',没有人能够统计究竟有多少人可得到多少信息。在这方面,网络的作用是空前的:它的内容也是无法描绘、罗列、分类或衡量的。"尽管如此,洛克指出,"全球化只是帝国主义的变种",特别是美国,总是企图成为全球化的中心和代理人。"如果我们真的想寻找一个中心、一个代理人,那么我们就将轻而易举地找到,它的名字不叫跨国公司,而叫美帝国主义……五角大楼发展了一种帝国主义的技术,它还不知羞耻地以遍及世界的网络著称。"②

① [美]布鲁斯·罗宾斯著,徐晓雯译:《全球化中的知识左派》,中国社会科学出版社,2000 年,第 82 - 83 页。

② 王宁、薛晓源主编:《全球化与后殖民批评》,中央编译出版社,1998 年,第 46、49、51 - 52 页。

第三节 经济视角中的"全球化"

一、核心词汇选释

全球化经济的核心词汇有：经济一体化、跨国公司、康采恩、全球资本流动、货币数字化、海外资金等。

显而易见的是，全球化经济与全球化政治密切相关，它们甚至是一枚硬币的两面。关于全球化的经济，有非常多的阐述，而本课题主要探讨的是音乐文化现象，因此经济领域的阐述仅仅"点到为止"。

德国学者格拉德·博克斯贝格、哈拉德·克里门塔指出："全球化意味着通过货物、资本和劳动力相互进行经济竞争的区域的扩大。这种巨大的经济区是空前的。过去各国划地为界，各国自行决定自由贸易的数量。这种政策现在已被摒弃，因为所有国家都希望自由贸易给自己带来好处。其结果就是全球化。这是一种由政治意愿而决不是命运所决定的发展。"① 这段话有两层意思，一层说的是经济全球化的情形，一层说的是它的政治原因。他们概括了经济全球化的三个方面表现：其一，发达国家之间的商品贸易量迅速增加；其二，空前的全球性资本流动；其三，商品和资本的流动促成企业在生产商品和提供服务时对"外部资源"的利用，这是一种"崭新的经营理念"。②

全球化的核心是资本流动和商品流动。除了资本流动外，全球化经济循环的主要前提条件还有廉价的商品运输。③ 美国的罗伯特·吉尔平（Robert Gilpin）也认为，全球化经济依赖于运输成本的减少，"随着运输成本的减少，越来越多的商品都'可以交易了'……通讯和交通运输技术的发展使成本降低，从而有力地激励了贸易的扩展。越来越多的企业利用经济和技术上的这些变化，投身到国际市场中来"。他说的"变化"除了成本降低之外，还包括关税的降低、罚款管制和私有化等有利于各国经济向进口品打开大门的因素。④

20 世纪 70 年代产生了"海外资金"这一概念，它"通过跨出疆界来尊重疆界"。卫星通信技术和互联网的出现，在十几年内，货币被非物体化，也就是数字

① ［德］格拉德·博克斯贝格、哈拉德·克里门塔著，胡善君、许建东译：《全球化的十大谎言》，新华出版社，2000 年，第 46 页。
② 同上书，第 8 页。
③ 同上书，第 171—172 页。
④ ［美］罗伯特·吉尔平著，杨宇光、杨炯译：《全球政治经济学：解读国际经济秩序》，上海人民出版社，2006 年，第 3 页。

化;它可以既不置于本国,也不置于海外,甚至不置于任何场所。"货币不再是能够置于空间的物体;货币将成为流动以及流动的速度,成为其本身价值和本体身份在时间上的一种流动。"①

对某些康采恩巨头和政治家来说,全球化是老天所赐予的礼物。② 显然,货币的非物体化及数字化,是电子技术发展、应用的结果之一。电子技术提供了基础。

从经济视角看全球化,学者有不同看法。许多研究者认为,世界经济深刻的变化所发生的是以国家为主导转向以市场为主导,于是出现了"没有政治边界的世界"。他们指出,"在高度一体化的全球经济中,民族国家已与时代不合拍,所以正在退却中"。而正是国家作用的下降,使开放的全球性经济得以确立;它的特征就是"自由贸易、金融流动和跨国公司在国际上开展经营活动"。③ 批评者却指出,经济全球化付出了很高代价,如国家内部收入差距扩大,失业情况得不到改善,未加管束的广泛开发造成环境恶化,无限制的竞争加剧了经济利益冲突,有赢家必然有输家,其结果总体上"全球化的成本比它的收益大得多"。因此,"全球化是世界上大多数经济、政治等问题的起因"。当然,吉尔平不同意批评者的看法,认为很多问题在全球化之前就已经存在,而新问题未必是全球化造成的。在吉尔平看来,全球化其实并没有想象的那么普遍、广泛和重要,各国经济大部分仍然由自己控制。④

众多跨国经济组织康采恩是全球化的推动力量。学界统计,到了20世纪末,有4.4万家跨国康采恩及其28万个分支机构拥有全球三分之一的生产性设备投资。"这是全球化的推动力。"⑤康采恩是德语Konzern(英文为Concern)的音译,指规模宏大的资本主义垄断型的高级经济组织,一种由工业企业、贸易公司、银行、运输公司、保险公司等联合的利益共同体。全球化时代,康采恩具有跨国运营的特点,因为它的目标就是占领全球市场,获取全球资源和投资空间,目的就是获取高额垄断利益。跨国的投资、生产和销售等经济活动,引起了更激烈的竞争。资金的全球流动,发展出了跨国的康采恩经济网络,并形成特殊的游戏规则。这些发展、网络和规则直接影响着整个社会,并且对每个民族国家造成直接的冲击。"能以前所未有的程度在国外进行投资,是各国间进行毁灭性竞争的原因。……

① 王宁、薛晓源主编:《全球化与后殖民批评》,中央编译出版社,1998年,第45页。
② [德]格拉德·博克斯贝格、哈拉德·克里门塔著,胡善君、许建东译:《全球化的十大谎言》,新华出版社,2000年,第59页。
③ [美]罗伯特·吉尔平著,杨宇光、杨炯译:《全球政治经济学:解读国际经济秩序》,上海人民出版社,2006年,第5—6页。
④ 同上书,第6页。
⑤ [德]格拉德·博克斯贝格、哈拉德·克里门塔著,胡善君、许建东译:《全球化的十大谎言》,新华出版社,2000年,第107页。

跨国公司现在可以将整个社会玩弄于股掌之间。资本的流动性是这一不幸的根源。"①"国外投资导致康采恩的跨国网络。因为其能以转移到低工资国家来进行威胁,它们就可以不必遵守一个国家的游戏规则。它们对最廉价的劳动力和投资地点的要求总能得到满足,因此损害了全球范围的社会安定。"②从统计上看,20世纪80年代,全球80%以上的资本流动是在美国、西欧国家和东亚经济区之间进行的。1982年发展中国家的重要性大约有14%,到了1989年,它们的重要性几乎为零。到了20世纪末,50亿人财富的50%集中在358个亿万富翁的手里。③

乌拉德·戈德理奇认为,全球化不可能是全体的,也不可能是全球性的,因为"任何市场都为了自己能发挥作用而要求差别"。④资本不会流向那些需要投资的地方,而是流向那些能迅速盈利的地方。⑤华盛顿政策研究所的约翰·卡瓦纳说:"全球化给了巨富更快赚钱的机会。这些人利用了最新的技术飞快地在世界各地周转巨额资金而且更有成效地投机买卖。不幸的是,技术对世界穷人没有产生任何影响。事实上,全球化是一大悖论:它对极少数人非常有利的同时,却冷落了世界上三分之二的人口或将他们边缘化了。"⑥罗伯特·吉尔平也指出,全球化经济的变化,主要发生在发达国家(欧美和日本等)和部分发展中国家(中国、拉美等新兴市场),而大多数发展中国家除了出口食品和原料之外,并无条件介入国际贸易。例如,南非在20世纪90年代在全世界贸易总额中大约只占1%。⑦

全球化进程中,时尚潮流一波连着一波,波波都波及世界各个角落。通过传媒影响各地的广告,诱导人们进入中性的时尚——全球化时代的时尚往往没有原始民族特性。这些潮流如"电子宠物热""喇叭裤热""旱冰鞋热"和"越野汽车热","它们把世界上不同地区都统一起来,但只是建立在企业销售战略的基础上……企业及其广告造就了消费者"。⑧

二、关于国际政治经济学的若干看法

关于国际政治经济学的性质和功能,有五种学说,即自由主义、马克思主义、

① [德]格拉德·博克斯贝格、哈拉德·克里门塔著,胡善君、许建东译:《全球化的十大谎言》,新华出版社,2000年,第112页。
② 同上书,第113页。
③ 同上书,第114页。
④ 王宁、薛晓源主编:《全球化与后殖民批评》,中央编译出版社,1998年,第47—48页。
⑤ [德]格拉德·博克斯贝格、哈拉德·克里门塔著,胡善君、许建东译:《全球化的十大谎言》,新华出版社,2000年,第173页。
⑥ [英]齐格蒙特·鲍曼著,郭国良、徐建华译:《全球化:人类的后果》,商务印书馆,2013年,第68页。
⑦ [美]罗伯特·吉尔平著,杨宇光、杨炯译:《全球政治经济学:解读国际经济秩序》,上海人民出版社,2006年,第4页。
⑧ [德]格拉德·博克斯贝格、哈拉德·克里门塔著,胡善君、许建东译:《全球化的十大谎言》,新华出版社,2000年,第156页。

民族主义、建构主义和现实主义。它们都是一种分析工具或学术观点。

自由主义提倡开放的市场经济,反对国家干预,在其影响下世界经济增长明显,因此,越来越多的国家接受了自由主义经济原则。马克思主义历来是资本主义的批判武器,它总是抓住资本主义经济的缺陷,如发展的起落周期,造成贫富悬殊和对市场份额的激烈竞争等。由于这些现象至今存在,因此,马克思主义作为分析工具和批判武器依然有效。民族主义在这里指"经济民族主义",它通过分析强调国家对经济发展的重要性,特别关注国际关系中的权力问题。建构主义认为国际政治不是物质性的,而是由社会建构的,即由共同的观念建构的;同样,人类的社会身份和利益也是由共同观念产生的,一个国家的社会身份直接影响它参与的国际事务(民主社会或专制社会,其社会身份性质影响它的行为)。现实主义具体说即"以国家为中心的现实主义",它与民族主义不同,也与"以体系为中心的现实主义"不同。它认为国际体系是无序的,国家在国际事务中具有首要地位;尽管国际机构和非政府组织在决定国际事务中也起了重要作用,但没有比享有主权的国家更高的政治单位或权威。现实主义者认为有多种权力形式,包括军事的、经济的和精神的,后者包括思想、价值观念和行为准则等。现实主义者把"全球政治经济"看作"市场和诸如国家、跨国公司和国际组织之类强有力的行为者之间的相互作用"。(而以体系为中心的现实主义则强调"国际体系中各国权力的分配是国家行为的主要决定因素"。)吉尔平认为自己属于以国家为中心的现实主义者,"世界经济运作的方式取决于市场和国家政策……经济学和政治学的关系是互动的";"世界经济功能的发挥既取决于市场,也取决于民族国家的政策"。①

在《全球政治经济学》的最后,吉尔平指出全球政治经济的管理,要依靠文化,尤其是共同的价值观念。"任何层次上的管理,不管是国家的还是国际的,都要依靠共同的信仰,共同的文化价值观念,尤其是共同的特性。"他指出目前并未出现"全球公民文化",各国依然关注自己的利益,不关心他国的利益,富国尤其如此。他建议大国为本国和整个世界的利益而合作,"形成一种更加稳定与人道的国际政治和经济秩序"。②

① [美]罗伯特·吉尔平著,杨宇光、杨炯译:《全球政治经济学:解读国际经济秩序》,上海人民出版社,2006年,第9-19页。

② 同上书,第362页。

第四节 文化视角中的"全球化"

一、核心词汇选释

全球化文化的核心词汇有:文化趋同、世界主义、多元文化主义、西方中心主义、文化霸权、本土文化、新文化、文化相对主义、文化生态等。

从文化视角看全球化,通常首先看到或想到的是文化趋同。也就是说,全球化带来文化的同一化。在今天的日常生活中,全球化进程同时也是现代化进程,处处可见"新文化"现象。所谓新文化,就是不同于传统文化的文化。学者指出,这种新文化发生在现代化历史中,最初是西方化的表现(西方殖民主义的产物)。从世界各地方国家的情况看,"新文化"具有东西结合的特征。中国的"新音乐"属于"新文化",就是中西结合的典型。今天"新文化"或"现代文化"虽然出现了新质,依然有西方化的成分;这种西方化主要体现在美国化,尤其体现美国的流行文化。随着全球反对西方中心主义,提倡多元文化观念,认同多元音乐文化价值,文化趋同现象受到广泛重视,这种关注引发的是全球性的传统文化保护行动。因此,从文化的角度看,全球化同时也伴随着本土化。或者说,本土化是全球化的一种普遍的反应,它理所当然被纳入全球化文化现象之中。正如《全球化中的知识左派》的作者所说:"如果全球化出现,并且文化同一化的影响变得显而易见,那么辩证地看,本土文化的异质性将会更受重视。或者换句话说,某些文化越是现代化,越可能变得更传统。"①

科技也一样,它的发展和全球化蕴含着文化霸权,而且体现西方化的或美国化的霸权。原因在于现代技术发端于西方,尤其是美国。它的传播是从西方到全球,因此带有中心性;这意味着它的传播具有从中心到边缘的样态或模式,因此是全球化中新的文化中心或文化霸权的表现。

这种全球化的霸权特征是显而易见的:至少,它是世界的一种西化,或许,是世界的一种美国化……现代化的基础——至少与它相近的术语——是西化。现代性文化的传播是伴随技术的传播而来的。即使电子计算机在中国台湾地区、韩国和日本制造,移动电话在中国香港地区、泰国和印度尼西亚制造,目前也不存在什么"东方"技术。但西方的霸权指的不仅仅是全球化现象,而且还包括全球化概念本身。这一概念包含了一种本质主义的帝国主义的过程,它发端于西方中心,

① 王宁、薛晓源主编:《全球化与后殖民批评》,中央编译出版社,1998年,第55页。

并扩展到被主导叙事(master narrative)称为边缘的世界其他地区。①

从文化角度看"世界主义",具有特殊的意义。"世界主义者"一词来源于希腊语,意思是"世界公民"。事实上没有一个世界国的存在,因此,"世界主义者之于全球不可能像国民之于国家",如果以为世界主义就是创造全球平等、全球责任以及全球投票选举控制,将非常危险。②

世界主义具有悖论、不彻底等特点。"悖论"指世界主义实际上"只能以彻头彻尾的文化相对主义的形式存在",只能体现在"地方性应用"。一方面,它力图超越民族性;另一方面,它又依赖民族性。一方面,它提倡多元文化主义的包容性和多样性;另一方面,它又似乎得到一种和特权联系而形成一种规范的边界,它把这种边界加到多元文化主义身上。一方面,它没有国际主义那样的政治野心;另一方面,它又"的确使我们开始探询什么是国际主义采取的最好形式"。"不彻底"指世界主义实际上归属于地方,因此"没有人也不可能有人是彻底的世界主义者"。无论如何,"世界主义这个术语更好地描述了我们当前的感知……人们也许可以说,我们的时代就是把这些运动全球化的时代——最理想的是,对应这个时代的应该是某种新的、非民族化的国际主义"。③

世界主义倡导跨地方的联系,因此,它在政治教育和文化中都有特殊意义。对于前者,"它从我们的政治中去除了一些说教"。"通过这样做,它可以解放我们,使我们能够追求一种跨地方联系的长期进程,这种进程既是政治的,又是教育的。"对于后者,"它回答了'单一主义'和'丧失标准'的指控,充分自信地坚持认为多元文化主义是一个共同的课题,一个批评的课题,一种相互关联的知识和教育的正确的理想"。也就是说,它用多元对抗单一,并且具有一定规范,从而抵制了"丧失标准"的批评。因此,"这种文化学说能够调动更广层面人们的能量和热情",更重要的是,它"充分自信地坚持认为多元文化主义是一个共同的课题,一个批评的课题,一种相互关联的知识和教学的正确的理想"。④

总之,世界主义希望打破民族、国籍、空间的局限,强调跨地域的联系和团结,但是它并没有真正体现普遍人性和价值,而且不可避免携带着深层的地方情感和探索特殊文化制品的动机。⑤

① 王宁、薛晓源主编:《全球化与后殖民批评》,中央编译出版社,1998 年,第 56 页。
② [美]布鲁斯·罗宾斯著,徐晓雯译:《全球化中的知识左派》,中国社会科学出版社,1998 年,第 59 - 60 页。
③ 同上书,第 57-58 页。
④ 同上书,第 59 页。
⑤ [美]布鲁斯·罗宾斯著,徐晓雯译:《全球化中的知识左派》,中国社会科学出版社,2000 年,第 42 页、"代前言"第 6 页。

二、关于全球文化的各种观点和相关术语

鲍曼指出,"我们今天目睹了世界性的重新划分阶层的过程。在这一过程中,一种世界规模的新的社会文化等级体系被组合而成"①。布鲁斯·罗宾斯认为"人权国际主义"虽然不完美,却是一个共同的跨国基础,而且对世界主义多元文化主义有益处。②

一方面是人权国际主义,其基础是法律的普遍性,另一方面是一种文化世界主义,其基础是对不同文化独特个性的尊重。而在文化个性这一边,我们会发现只有那些拥有特权的学术精英们,罗蒂在描述他们时把他们与唯美主义明显地联系在一起,称他们是"多样性的鉴赏家"。而在法律的普遍性这一边,我们会找到公众舆论那坚实可靠的大多数。③

麦克卢汉提出"地球村"概念。欧阳桢认为这个概念只是从隐喻上说具有吸引力,只有与新技术相联系的人,能够获得"村庄似的亲密感和贴近感"。但欧阳桢也指出,"整个世界可能变得像大多数村庄那样粗俗。这个星球最极端的本土主义者,想必就是那种认为一种文化适用于世界各地的全球主义者"④。他的意思是,把世界看成一个地球村,那么那些坚定认同地球村村民身份的人就可能希望建立一个普适性的文化。那么这种文化应该选择哪种现成的文化?西方文化?还是新创一种文化,或综合出一种文化?学者们的共识是,世界只能出现多元文化格局,任何形式的文化霸权都要反对,事实上它也无法得逞。

欧阳桢认为,文学研究是思考全球化的合适"高地",因为"文学比喻和文学理论已经激发了睿智的内省(fecund insights)","所有这些在文学研究中再熟悉不过的内省,都适用于讨论全球化及想象建构的文化"。"地球村"作为一个文学比喻,它包含了一个隐喻,同时又包含了一种交错配置,或者是一种逆喻,即地球是"一个村庄",却又无所不包。⑤

幻象(illusion)/修辞(rhetoric)

欧阳桢指出,要看清眼前世界发生的时期,就需要理解"幻想的修辞"。他想表达的是,全球各地的各种事件已经变得越来越像文学文本。他说:"更多的真实如果不是幻象的效应,就是它的产物。现实比真实的体验更为虚幻,而真实的体

① [英]齐格蒙特·鲍曼著,郭国良、徐建华译:《全球化:人类的后果》,商务印书馆,2013年,第67页。
② [美]布鲁斯·罗宾斯著,徐晓雯译:《全球化中的知识左派》,中国社会科学出版社,2009年,第62页。
③ 同上书,第65—66页。
④ 王宁、薛晓源主编:《全球化与后殖民批评》,中央编译出版社,1998年,第56页。
⑤ 同上书,第62页。

验看起来比真实更为不真实。"因此,"没有文学研究在传统上探索的内省,对全球事件的分析将不再令人信服"。① 他列举的事实是,现代传媒提供的信息,无论是电影电视节目还是电子游戏等,都把现实虚幻化。这些"数字化幻象"充斥着现实生活的每个角落,"当如此众多的现实成为幻象,当虚拟的现实(virtual realities)(从电视、电视游戏到电影)占用了我们越来越多的时间时,现实与虚幻的区别不再有理可循"。相比之下,"像自在之物(ding an sich)那样的现实不再有多少意义"。②

美国马克思主义的后现代主义思想家弗·杰姆逊在他的《后现代主义与文化理论》一书中也分析了这种幻象。他指出,数字化复制产生了大量的"类像"(simalecrum),也就是找不到原作的复制品的所有形象。因为数字化复制抹去了原作与复制品之间在辨识上的区别。当各种复制现实的类像充斥着生活,现实也就被虚假化。欧阳桢所说的电视"现场直播"之类的节目,就发挥着这样的功能。杰姆逊指出,当物成为物的形象,物也就消失了。今天全球化的一个维度就是全球数字化/虚拟化全球。电视网络、电脑网络等,所有的形象在复制的同时全球传播,造成全球相同或相似的感性体验。东方人从这些形象中观看西方,反之亦然,现实与现实的形象重叠,最后,由于形象的诱惑力更大而使现实淡出感受领域。《黑客帝国》《盗梦空间》等一系列西方大片全球传播,揭示的就是这样的虚实倒错现象。北京曾经有一个少年,长期跟虚拟世界的"朋友"打交道,最后从高楼跳出,飞去寻找那些心灵真实的友人。据说有律师自愿为其讨公道,但没有结果。这是不会有结局的故事。

在一个充斥着虚幻的世界里,我们需要重新理解真实与幻象的关系……真实与幻象不再互相排斥……精神正常不能再仅仅以把握现实的能力来定义,因为现在如此之多的现象是作为一种想象而建构起来的。

不仅在分析"真实一般的谎言"(从他人的体验中间接获得的体验)和"谎言一般的真实"("人身经历比小说更为离奇")时,而且在从它们中引申出其真正的意义和无意识的意义时,文学研究都比任何一个学科做了更好的准备……研究者必须学会"解读"各种文化文本,并对它们遭到损害的"客观性"(compromised "objectivity")表现出充分的敏感……要从全球的视角恰当地探讨全球化将总是有害的。正如斯图亚特·霍尔所说:"……全球大众文化的……动力室……以西方为

① 王宁、薛晓源主编:《全球化与后殖民批评》,中央编译出版社,1998年,第62-63页。
② 同上书,第63页。

中心,而且总说英语。"①

另一个层面,从时间维度的历史研究领域看,也存在着这种幻象的建构。由于历史由无数细节构成,而许多细节已完全消失,还有许多细节等待着被发现(发现时间有长有短,有的即便可以被发现,也将花费漫长的时间),而且有些发现充满偶然性或需要契机甚至奇迹。这就意味着历史真面目的拼图无法拼全,此其一。同样重要的是,被拼凑起来的"历史",碎片之间的黏合剂无法不掺进想象成分,此其二。这样,无论是残缺部分还是碎片之间,都需要想象来填充和黏合。因此说,历史是解释的历史;解释不断,历史就可以不断重写。由于这种想象的存在,历史研究成果和文学创作成果之间的差异就没有原来想象的那么大了。

空间维度的全球化和时间维度的历史,都由无数细节构成,还有许多不能公开、不便公开、有意不公开的内幕,因此对它们的描述,想象是不可避免的。描述的结果,是一种幻象。

非领地化

阿君·阿帕杜莱提出一个"非领地化"的概念,这个概念有多重含义。第一,它描绘的对象是世界上的背井离乡者。这些人离开乡土,在远离家乡之地讨生活。有许多人在异地他乡落地生根,成了当地的"二茬子"。甚至有的地方本身就是由不同方向的外来者组成,他们组成了一个"地方",一个异地的家乡。"……家的'非领地化'只不过是现代世界公民的一个特征。家现在已经不是一个地理上固定不变的地点,而是随着从一个地方迁移到另一个地方而变化的心理'习惯'。"第二,一个"全球化"的简单现象,即许多民族都接受了某种外来文化。这里,不是简单的外乡人的来临,而是一种非物质的外文化的侵染。例如基督教或天主教在中国传播,甚至在云南偏僻的乡村,至今都还有功能和声的弥撒合唱。现在,西方宗教已经不再仅仅属于西方,而是在全球各地传播,落地生根,就像佛教不再是印度和中国宗教一样。当然还有伊斯兰教和其他一些大的宗教。这些宗教文化也非领地化了。而东方和西方,都各有各自的宗教在对方领地传播。第三,与第二点相关,本土文化和全球文化之间的"辩证效应"。"全球化隐含的假定是某种主导文化——假定是西方文化或美国文化——将征服地球的每一个角落。与它相反,'非领地化'并没有假设某种特定的文化会传遍全球,它只是强调本土文化和全球文化相碰撞而产生的辩证效应(dialectic effects)。同样,它比'全球化'更有说服力地表明,世界上数目不断增长着的人们的认同,并没有与某个特定的地域联系在一起。"②"这里强调的不是相互排斥的实体的实体化,而是不同文化内容的

① 王宁、薛晓源主编:《全球化与后殖民批评》,中央编译出版社,1998年,第64-65页。
② 同上书,第57页。

相互作用。这里的辩证法不是序列的,而是多方面的:既是交互的,又是多元的。"①上述情况的进一步阐释是所谓"交互作用辩证法"(dialectic of concurrency),它不是因果辩证法。"正是因果辩证法的臆断影响了早期的影响研究。"②

这里所涉及的不仅仅是本土文化的"莎士比亚化",它还包括莎士比亚的中国化、日本化和印度化。就像英语在殖民主义时期成了世界语,同时被多国化,出现了美国英语、澳洲英语、新加坡英语等。"文化艺术品具有这种相互作用的动力,它们不是互相撞击而自身毫无改变的没有自动力的弹子球;它们是可塑的、有机的建构,其形状和意义来自于它们与其他文化艺术品的相互作用。"③

族群文化权

在全球化进程中,维护文化多样性成了全球共识。其中,族群意识是多元文化主义的动力。许多民族国家(nation)拥有多个族群(ethnic group),而族群由若干有血缘关系的种族(race)构成。这样大致可以勾勒出一个全球层次网络:种族、族群、(民族)国家、世界。每个层次都具有多样性。从文化上看,族群文化具有"文化因子",是文化多样性的基础,因此维护多元文化,首先要保护族群文化。这就出现了全球化语境中的族群文化权问题。1975年美国哈佛大学的学者提出"族群"概念,因而,有学者认为多元文化主义实际上就是多族群主义(multiethnicalism)。④ 但本文并不完全赞成这种观点,而是认为族群的多元文化是全球多元文化中的组成部分,而且在时间上居先。当然,在当代,"族群"的概念已经泛化,从以往的原始民族群落到今天的各种社会群体、阶层人群,都涵盖其中。从这种宽泛的概念出发,我们才认同多元文化主义等于多族群主义的看法。

多元文化主义有三种,一种是国际政治意义的多元文化主义,它反对文化霸权主义和同质化,强调各民族和各国家文化共存和平等;一种是后现代主义的多元文化主义,反对本质主义哲学,强调多元化、碎片化和差异,肯定各社会群体不同价值取向的合理性;一种是族群的多元文化主义,反对文化高低之分,强调各种文化的存在权利与价值,各族群文化平等。多元文化主义的价值观核心是"正义、平等、差异、包容"。⑤

就族群的多元文化主义而言,它认为族群意识是多元文化主义的动力。正是共同的族性使群体成员产生文化身份认同感。族群文化的意义在于代表族群形

① 王宁、薛晓源主编:《全球化与后殖民批评》,中央编译出版社,1998年,第75页。
② 同上书,第77页。
③ 同上书,第77页。
④ 常士訚主编:《异中求和:当代西方多元文化主义政治思想研究》,人民出版社,2009年,第32-33页。
⑤ 同上书,第42-83页。

象与特性,提高族群认同和凝聚力,维护全球文化的多样性。

全球化使主流文化与边缘文化、公众社会与少数群体、本土人与移民、文化自治与同化之间的冲突加剧,这恰恰刺激了族群意识的觉醒。1966年《经济、社会、文化权利国际公约》确认了"文化权"。由于全球化的文化超越了地域、民族,因此,它的文化权也超越了国家主权管辖范围。这种普遍性文化对族群的文化权提出了挑战,表现在对族群语言、习俗、话语和话语权的正面和负面影响。正面影响表现在促使族群文化转型,负面影响则表现在造成族群文化冲突。在这种全球化带来的机遇与风险并存的局面中,族群文化权的问题具有特殊的复杂性。

第二章 多元音乐文化观念的思想基础与核心精神
——从后现代主义、后殖民批评理论与生态哲学美学谈起

探讨多元音乐文化观念的思想基础,词源考察是必要的。"多元文化主义"(Multiculturalism)一词最早出现在1915年,美国犹太人学者霍拉斯·卡伦在发表的《民主与熔炉》一文中首先使用。1924年他出版了著作《文化与民主》,对多元文化主义做了人种学的阐释。20世纪20至30年代,加拿大学界也对多元文化概念和思想进行传播与阐释,如莫瑞·吉本、华生·科科奈尔等。在此前后,荷兰社会学家弗尼沃尔提出了"多元社会"的概念,荷兰其他学者还提出"多极化"(Pillarisation)的概念。相似者还有"文化多元主义"(cultural-pluralism),有的学者认为它可以和"多元文化主义"混用,有的学者则认为它们之间有差异。前者如《种族、族性和文化辞典》(Dictionary of Race, Ethnicity and Culture, SAGE Publictions, 2003)的作者奎多·伯拉菲(Guido Bolaffi),后者如《新部落主义:部落和族性的再现》(New Tribalisms: The Resurgence of Race and Ethnicity, MaCmiillan Press LTD. 1998)的作者米歇尔·霍伊(Michael W. Hughey)。后者认为多元文化主义并非传统的文化多元主义的简单扩展。文化多元主义指某种普遍性文化框架中容纳的少数民族种族文化;而多元文化主义则只强调不同文化群体的差异和族群权力,并没有预设一个更大的整合性联合体。1971年加拿大联邦政府推出了"双语言框架内的多元文化主义政策";1973年澳大利亚正式制定了多元文化主义政策;20世纪80年代末,新西兰也确立了二元文化体系(毛利人与新西兰人),随后进一步推行各民族和谐发展的文化策略,美国州一级官方机构也在这一时期推行多元文化主义政策。同一时期,欧洲的多元文化主义以"一中之多"为特点,即一个框架中的多元。英国主要针对异族劳务人员提出多元;德国主要在学术领

域探讨多元,并考虑移民问题,法兰克福市政府设立了"多元文化事务局",提倡"多元文化民主"思想;法国主要在文化身份上提倡多元,新闻媒体和政治家称法国社会为"多种族社会""多元文化社会";荷兰主要用法案形式确立多元,包括对移民的政策;等等。① 这些都从词源或概念、政治和社会实践上为多元音乐文化观念提供了基础。现在可以开始阐述本文的主题:多元音乐文化观念的思想基础。

第一节 后现代哲学思想与多元音乐文化观念

一、核心:反本质主义

美国哈佛大学的著名分析哲学家、逻辑学家、科学哲学家、美学家,现代唯名论、新实用主义的主要代表之一纳尔逊·古德曼(Nelson Goodman,1906—1998)在其所著的《构造世界的多种方式》(*Ways of Worldmaking*,1978)中的"序言"最后指出:该书隶属于现代主流哲学思想,"这种现代主流哲学始于康德用心灵的结构取代了世界的结构,继之于C. I. 刘易斯用概念的结构取代了心灵的结构,现在则进一步用科学、哲学、艺术、知觉以及日常话语的很多种符号系统的结构取代了概念的结构。这个运动是从唯一的真理和一个固定的、被发现的世界向构造中的多种正确的甚至冲突的样式或世界的转变"②。这段话道出了一个事实,即"一个世界/一个真理"观念受到了"多个世界/多种真理"观念的挑战,甚至替代。也就是一元观念受到多元观念的挑战和替代。"多元"是后现代主义的关键词之一。

众多后现代主义哲学家也直截了当地反对传统本质主义哲学。例如,美国的罗蒂在《后哲学文化》等书中直陈真理仅仅是"最好加以相信的东西",而不是以往所认为的绝对、唯一正确的普遍性的终极答案。与本文主题相关的是多元观念。正因为哲学上并没有唯一普遍的终极真理,因此多元成了被广泛接受的哲学观。再如法国的利奥塔在《后现代状况——关于知识的报告》等著作中向传统哲学的"宏大叙事"整体论开战。所谓宏大叙事整体论,就是传统本质主义形而上学普适性神话的真理体系。整体性神话破碎了,便出现多元的真理景观。关于这方面的引介已经很多,在此不赘。自然科学哲学也对后现代主义哲学提供了具体的支持。如数论领域,科学家们曾经希望证明数学公理系统具有一致性和完备性的特点。一致性即公理系统内部各定理之间不相互冲突,完备性即体系没有破缺。但

① 常士䦒:《异中求和:当代西方多元文化主义政治思想研究》,人民出版社,2009年,第12—22页。
② [美]纳尔逊·古德曼著,姬志闯译,伯泉校:《构造世界的多种方式》,上海译文出版社,2008年,第2页。

是几代数学家前仆后继也没能证明出来。20世纪有位名叫哥德尔的数论专家,采取类似悖论的"以毒攻毒"的方法,获得了令人惊讶的结论。整个数学证明过程高度复杂,迄今只有少数几位数论高手重复过他的证明过程。但是其结论非常简洁:一个系统如果是完备的,就一定存在悖论;如果要排除悖论,就必须引进一条新定理,但是新引进的定理本身是不可判定的。他的结论被称为"哥德尔不完备定理"。① 这条定理宣布了传统本质主义哲学宏大叙事/整体性的不合理性,也宣布了建立完备而一致的系统的不可能性。在人文领域也存在"不可判定的命题"。柏拉图为了把思维系统的圆圈画圆了,就在缺口上填上理念。中世纪填上上帝,黑格尔则填上绝对精神(理念)。人们无法追问"上帝"从何而来,因此"上帝"就是不可判定的。"理念""绝对精神"亦如此。再如量子力学领域,科学家发现某种微观存在,采用不同的观测手段,它分别为波和粒子。在经典物理学中,"波"和"粒子"是两种事物,各有各的"本质"。一时引起"波粒二像"的争论,直到一位名叫玻尔的物理学家提出"互补原理",才暂时平息了争端。② 波粒二像现象的存在彻底打破了本质主义哲学观,因为同一个存在却可以是不同的东西("存在者")。后现代主义哲学因此指出"存在"与"存在者"的区别。同一个"存在",可以有不同呈现的"存在者"。这和传统本质主义哲学是完全对立的。在本质主义哲学那里,一个事物之所以是它自身而不是其他事物,就因为它具有只有它才具有的、区别于其他事物的独特属性即"本质属性"。微观世界中的存在,在不同观测手段中呈现出不同的对象(波/粒子),出现了不同的"本质属性"。一个事物既是自己又是他物,这是传统哲学不能接受的。于是"XX是什么"的本体论表述受到质疑,物质实体观被"关系实在论"③取代。例如"音乐是什么"的解答,无论怎样表述都无法一网打尽全球音乐现象。"是"这个谓词所表达的句子,无法作为命名和实在、概念能指和所指的有效桥梁了。于是世界从"一"变成了"多"。"音乐是什么"的宾语即音乐本质的表达。但是这种表达方式无法有效对应全球各种音乐现象,原因有二。一是无人完全了解全球各文化中的音乐。对一种音乐要同时做到"学理的知"和"亲历的知",需要耗费很长时间。个人的寿命有限,无法成为全知者。只有上帝是全知者,人不是上帝。二是在了解的范围,一种音乐之所是,还受到关系制约。音乐在与人构成不同的关系中是不同的东西;在认识关系、审美关系和功用关系中,是不同的东西。在认识关系中,音乐是认识对象;在审美关系中,音乐是审美对象;在功用关系中,音乐是功用对象,是工具。也就是说,关系实在论哲

① 乐秀成编译:《GEB——一条永恒的金带》,四川人民出版社,1984年。
② 吴以义:《波粒二象性概念的发展》,见自然辩证法暨自然科学史研究室编:《自然科学史、自然辩证法文集(第一辑)》,华东师范大学出版社,1984年,第71-73页。
③ 罗嘉昌著:《从物质实体到关系实在》,中国社会科学出版社,1996年。

学要求我们先确定关系,再谈"音乐是什么"。于是在不同关系下,音乐是不同的东西。就像在不同观测的条件/关系下,某种微观存在是不同的东西一样。明确地说,我们只能表达存在者,而不能表达存在。不同关系往往赋予存在以不同价值,使之成为不同的价值对象。于是,本体论、认识论和价值论便不能截然分开。关于价值问题下文还将涉及。从后哲学视角看,"音乐"不是"一"而是"多"。在不同文化中,有不同的音乐概念、行为和音声;在同一种文化的不同时期,有不同的音乐类型;在和人构成的不同关系中,音乐是不同主体的不同对象。这种多元音乐观得到后现代主义哲学的完全支持。

二、全球化/多元化的后现代性

20世纪以来,世界呈现全球化样态。多元音乐文化观念需要在全球化语境中来看待。

全球化本身具有后现代性。有些研究全球化的专家甚至认为全球化就是后现代的社会形态。例如弗·杰姆逊和阿莱斯·艾尔雅维茨。① 表现在关系性、构建性、无序性、随机性、自组织、虚拟性、非物质化、不确定性、碎片化、非中心性、非单一体系性、多元性、多极性、多向性、过程性、互动性、交换性、交叠性、实用性等。

国家领土边界不再是一种重要的空间限定因素,地缘政治也不再是主要的权力形式。也就是说,世界不再由功能齐全、自成体系的排斥性主权国家组成,"如今,国家主权正在丧失其领土形式,而与此同时,国家利益正按着妥协交易和管理共同财富的复杂逻辑在重新界定和组合"②。这里所说的"复杂逻辑",指全球化世界的空间以不同于传统确定的地域性空间的形式存在,其中的关系是多边、多层、多向且多变的。"比起以往任何时代,空间更处于社会科学的关注核心:任何行动都离不开空间,但空间越来越非物质化,不再一成不变和被明确界定。"③例如领土,如今更多地体现了文化属性的价值,而不是"镶嵌工艺品"式的价值。"领土虽然已经至少局部地失去了其物质价值,但却仍然保持着其象征意义和表述形式……领土不再具有其从前的工具价值性,但却完整地保留着表述功能。"④这种表述功能对于超越领土的人员流动和文化交流具有重要意义,那就是文化认同,一种精神上的归属感。"如今各种认同空间正处于海外侨民和移民网络的推动之中,由于通讯技术的发展而不断扩展,并随着焦点的流动更具收缩膨胀性,它们既

① [斯洛文尼亚]阿莱斯·艾尔雅维茨主编,刘悦笛、许中云译:《全球化的美学与艺术》,四川人民出版社,2010年,第22页。
② [法]玛丽-弗朗索瓦·杜兰等著,许铁兵译:《全球化地图:认知当代世界空间》,社会科学文献出版社,2011年,第6页。
③ 同上。
④ 同上。

彼此分离,又相互重叠,实际上呈现为触角扩散状或结晶网络化,是多种形式的和碎片化的。"①这样的不确定的、交叠的、扩散或零散的网络空间,带有建构性,以一种复杂的逻辑自组织地建构。例如音乐文化空间,对于特定的民族国家而言,海内外的相关人士参与了它的重新建构,它也随着相关人士的世界流动和各种现代传媒的参与而不断变化着,也就是说,它具有建构性的同时具有过程性,一种没有终结的过程。中国音乐文化空间,如今已不局限于国土领域,海外华人遍布世界各地,"中国"已成为一个文化的表述,而非领土的表述。海外华人将自己的民族传统音乐文化随身播撒到异地他乡,而这些播撒的音乐文化,与本土的传统音乐文化构成一种世界网络空间,生息不断,演变不止,而且还和世界各地的音乐文化交流、杂交,产生新的异质音乐文化,加入原有的文化空间中。

巴黎政治学院的贝特朗·巴迪(Bertrand Badie)教授指出,全球化的传媒特别是电脑网络的出现,使"地域逻辑"让位于"交易逻辑"。"如今,所有的人都将处于其他所有人的空间之内,因为新的传播技术使其成为可能,还因为各种利益日益相互依赖且非部门化,更因为空间是以流通和关系作为参照物,而不是以封闭共同体作为参照物的。"②所以,全球化的"空间"指代的是一种交换的规模,而不是地域意义上的规模。就网络而言,它构建的空间超越了领土,在它的王国里,社会关系是新型的——非正式的、不易觉察到的和隐性机制化的。

网络社会关系是以否定领土几何学的形式表现出来的,它超越距离、透过世界、绕开封闭政策地运作。网络社会关系以其方式重新解读着互济共性,成为新型暴力和新型属性的承载媒介:对于一些人来说,它制造了隐性敌人;而对于另一些人而言,它却保障了异常复杂的调控管理。作为新型交换要素,它同时也使得传统对抗逻辑失去活力。③

全球化的社会形态,以物质和非物质的方式构成复杂网络结构,这种结构具有多元共生、互动依存的特点。这种多元文化特点区别于传统多元原生态文化的特点,是一种人工维护的复杂、可变系统。以此为基础的多元音乐文化观念,就同时具有了物质与非物质、传统与当代、原生态与人工态等内涵。对这种社会形态的认识,纳入了后现代主义理论,对多元音乐文化观念起了基础和支持作用。

① [法]玛丽-弗朗索瓦·杜兰等著,许铁兵译:《全球化地图:认知当代世界空间》,社会科学文献出版社,2011年,第6页。
② 同上。
③ 同上。

第二节　后现代价值取向与多元音乐文化观念

一、核心：差异的价值

本质主义哲学的思维方式必然在价值观上反映出它的特点，那就是在二元对立的二值逻辑中，将价值的天平倾向于其中的一边。例如，"现象/本质"，倾向于本质；"东方/西方"，倾向于西方。本质主义哲学特征是中心性，中心自然是价值所在。本质是中心，西方也是中心。因此，可以将其称为"本质—中心"价值观。

在音乐领域，"本质—中心"价值观表现在"欧洲中心主义"和"单线进化论"。在西方向世界其他地方进行殖民扩张时期，这种价值观就被带到全球各地。欧洲艺术音乐被当作优良音乐，从单声到多声的演变轨迹被当作世界普遍的音乐进化路径。用西方的这种"本质—中心"价值观来看待非西方的音乐文化，必然划分出"先进—落后"的等级来，得出西方音乐文化先进，非西方音乐文化落后的结论。例如，以西方的艺术音乐的标准来看待中国传统音乐中的古琴音乐，就会用"单声部音乐"的概念来衡量它，并得出它处于进化的原始阶段，价值不高的结论。同样，用西方"美声唱法"的标准衡量中国传统戏曲的唱法，也会贬低后者的价值，用19世纪柏辽兹的话说：中国戏曲的演唱难听至极，像猫的喉咙卡住鱼刺发出的叫声。这在中国戏迷看来显然是非常荒谬的。

后现代主义反对本质主义思维方式，也反对"本质—中心"价值观。后现代主义认为事物之间的差异不能抹除，即便是同类事物比如"音乐"，不同文化中的概念、行为和音声都不同，在同一文化中，处于不同时代或同一时空的不同关系（不同语境），它的概念、行为和音声也不同（参见梅里亚姆等音乐人类学家的相关阐述）。在处理"音乐"这个专有名词时，本质主义采取定义概念内涵的做法，其结果无法涵盖所有音乐现象；后现代主义则采取"名称—指认"的做法，将"音乐"指认出来。[①] 折中主义的做法如维特根斯坦的分析哲学，它用"家族相似"来涵盖所有具有"相似性"的"音乐"。即便如此，即便是同一个"家族"，其成员之间仍然存在差异。

显然，"多元音乐文化"强调"多元"，恰恰是因为其中的每"一元"都具有独特性；"一元"之间存在着差异。相同者，必然消失在"合并同类项"的规则发生作用

① ［美］索尔·克里普克著，梅文译，涂纪亮校：《命名与必然性》，上海译文出版社，1988年。当然，克里普克的观点仍然有本质主义的特征，但他关于专有名词与指认的论述，对本文来说还是有参考价值的。

后的共性之中,不再构成独特的"一元"。在"本质/现象"的二元对立模式中,处于价值中心的"本质"具有唯一性,因此具有权威性;它掌握一个事物之所以是该事物而不是其他事物的决定权。因此,本质主义哲学认为变化的、多样性的是现象,而本质是不变的、唯一的。在表述上,"元"即"本源""本质"。可是后现代主义差异观认为,在世界音乐文化中,即便是"根"的"元",也具有多样性。也就是说,世界各地各民族各阶层的音乐文化都各有其根源,而不是单线进化论所描述的那样具有同根性。无论人类早期是否从非洲向世界各地迁徙而形成后来的分布状态,已然的事实是各地形成了相对独立的特色文化,其中的音乐也具有独特性。这些独特性构成了多元音乐文化中的每"一元"。

后现代主义认为差异本身就是价值所在。差异保证了独特性。而独特性正是每个"一元"安身立命的根。针对殖民主义的产物——欧洲音乐中心论和单线进化论,吸取后现代主义理论,民族音乐学界提出了"多元音乐文化"的观念和"文化价值相对论"的价值观。这种价值观反对以一种文化的音乐标准衡量其他文化的音乐,指出每种文化中的音乐都有自身不可替代的价值。这完全符合后现代的差异价值观。

二、彼此的差异和自我的差异

同样重要的是,后现代主义认为每个音乐文化的"一元"本身是变化的,并没有某种一成不变的"本质"和"实体"。也就是说,每个音乐文化的"一元"的历史,也由于变化而充满差异。这是不言而喻的,每一个文化的音乐史,都展现出多阶段多样性的文化和相应的音乐样式。也就是说,一种音乐文化的历史本身呈现出多样性,或者说具有另一个层面的"多元"性。从真实情况看,每一种文化的音乐都确实像 M.B.斯特格尔所说,并无"本真"性,音乐文化没有绝对的"纯种"——在历史中,每一种音乐文化都不断变化并和其他音乐文化进行不同程度的交流,不断产生融合。

尽管如此,音乐文化之间的差异依然存在,也就是说,各地传统音乐文化具有相对确定的独特性;这种独特性并不因为历史的变化而消失。也许可以借用生物学的"遗传"与"变异"来解释各地传统音乐文化传承的情况:在相对稳定或封闭的情况下,各地的传统文化以自然传承的方式书写着自己的历史,其中的音乐往往保持自身的"基因"不变,在"遗传"中有所变异。就像中国的黄河一样,虽然不断有一些支流汇入,却依然是黄色的。一些后现代主义学者喜欢用维特根斯坦的"家族相似"来说明这个问题。一种音乐文化内部虽然存在差异,具有多样性,但是总体上拥有家族相似性。例如,中国汉族传统音乐,东西南北各有差异,却具有家族相似的总体特征,比如儒道释的内核和五声性的形态等。汉字相同,方言各

异。但是既然有文字的共同基础,方言之间也有家族相似之处。可以从相邻地域的考察来证明方言之间的渐变情形。传统音乐文化与方言密切相关,因此,在家族相似的总体特征下,几乎有多少种方言就有多少种音乐,内部的差异是显而易见的。

亨廷顿以宗教来区分不同文明,音乐和宗教密切相关,因此也可以大致按照宗教来划分不同的区域,如中国、日本(中国文化的后代)、印度、伊斯兰、西方、南美和非洲。世界民族音乐的研究者也将全球划分为若干个音乐文化区域,这些区域通常根据地域传统文化之间的差异和各自内部音乐文化的家族相似性来划分。(当然,现在的宗教分布已经超越了传统地域,许多大宗教都在全球传播,信众分布在世界各地。因此,以信众划分文化必然是超越地域的。这恰恰是全球化的特征。)

维护多元音乐文化的差异,目的在于利用差异中的各音乐文化的独有价值,实现全球音乐文化的资源共享。例如,联合国教科文组织发起的全球性人类口头与非物质文化遗产的保护工程,其中包括音乐类的遗产保护。作为文化遗产,显然是传统的原生态音乐文化。就目前的情况看,只有传统的原生态音乐文化才具有明显的"一元"之间的差异,而新生态如世界各地的"新音乐",都是和西方音乐文化杂交产生的新的异质化音乐现象,其中具有西方音乐的基因和外观特征,例如多声部的结合,具有西方和声、复调、曲式以及乐器音色和织体等特征。如同黄色和蓝色的混合产生新的色彩,这是一种杂交混生的音乐文化。

在全球化中,各地传统音乐文化不同程度地发生了变化,这些变化是深刻的。现代化、都市化、西方化、产业化、异质化、同质化等,都使传统音乐文化从环境到传人到其自身形态都发生深刻变化。在现代传媒的介入下,传统音乐文化从生活变为表演,从自然态变为人工态,从特异变为雷同,从个性变为中性。针对产业化和雷同等问题,阿多诺在《文化工业:欺骗大众的启蒙》一文中早有批判。① 中性化则是笔者对当下多元音乐文化从自然态到人工态悄悄变化的结果的描述。② 笔者认为,随着全球化反中心主义的实现,多元音乐文化将在中性的灰色背景中被安置并受到人工维护。尽管中性化中的多元音乐文化是人工控制的,但它毕竟是多元的,有差异的。

后现代的差异价值观并不排斥新的异质化音乐文化,而是将其纳入"多元音乐文化"资源之中。当然,其中的西方中心主义的新表现,即下文的"后殖民批评

① [德]马克斯·霍克海默、特奥多·阿多尔诺著,洪佩郁、蔺月峰译:《启蒙辩证法(哲学片断)》,重庆出版社,1990年。
② 宋瑾:《中性化:后西方化时代的趋势(引论)——多元音乐文化新样态的预测》,载《交响》,2006年第3期。

理论"针对的现象,受到深刻的批判。除了各地的"新音乐"之外,新异质化音乐文化还有诸如"摇摆巴赫"、中国的"新民乐"等,这些都加入"多元音乐文化"之中,扩展了全球共享的资源。今天的"多元",既包括传统的多元音乐文化,又包括新异质化的多元音乐文化。后现代差异价值观必然推崇多元音乐文化。

第三节 后殖民批评理论与多元音乐文化观念

一、核心:反霸权主义

后殖民批评理论产生于20世纪后期,是后现代主义思想在全球意识形态领域的反映,也可以说是一种应用。但是,"后殖民"在第三世界学者那里,也是对抗西方"后现代"话语控制的一种理论武器。在这个意义上说,后殖民批评特别针对的是在战后新形势下西方对东方的新控制,例如西方的"知识话语",就是新的控制力量。表面上看,科学是中立、中性的,是普遍真理,不属于一个民族所有,或者说,属于所有民族,属于世界所有人类。因此,强调科学,就是尊重真理,其中没有任何偏见和控制。然而,由于西方率先实现工业化,拥有早期的资本积累(尽管这些积累带有血腥味),各西方国家比东方国家富强,因此造成政治、经济和文化各方面的强势。西方人宣扬这种强势是科学带来的,因此他们的头顶戴上了真理的桂冠,他们的言行也就披上了合理的外衣。在殖民主义时期,东方人一方面被压迫,另一方面却向压迫者学习,希望能像他们那样掌握科学,强大起来。20世纪中国发展史就是一例。如果说殖民主义时期西方人的力量靠科学和枪炮显示,那么,后殖民时期西方人隐匿了实体的枪炮,将科学放到了显眼之处。殖民者的撤退,枪炮的撤退,似乎留出了空间,让"科学"得到更充分的显示。后现代主义批判这种科学真理观,将目光转向"知识—权力"关系。也就是说,后现代主义更关注产生知识的历史背景,作为权力支撑的知识功能,以及知识背后的结构性压迫因素。例如福柯在这方面的研究。后殖民批评吸取了这些后现代研究成果,指出"科学/知识"是新形势下的第一世界对第三世界的一种结构性压迫。当然,历史的惯性也起了作用:殖民者撤退了,而原殖民地的人民依然以西方为中心,以西方人的价值观为自己的价值观,为了实现现代化而仍然向西方学习科学,包括自然科学、人文科学和社会科学。这种心态正是布鲁斯·罗宾斯(Bruce Robbins)所说

的"上向流动"①的基础:以西方为上,其他地方的人们趋之若鹜。以中国音乐学为例,目前几乎所有学科都源自西方,并且以西方学术中心为自己的中心,以西方学界关注的焦点为自己的学术焦点。也就是说,非西方世界的音乐学几乎没有自己的元话语,而是用西方话语作为自己的话语来进行学术研究和发言。后殖民批评针对新的西方中心主义现象,告诫人们坚守自己的"一元"。但是,经过殖民主义的洗劫,非西方世界的音乐学已经没有了各自的元话语,去西方化谈何容易——目前,不用西方理论,几乎无法言说。即便是探讨中国古代音乐文论,也或多或少用西方的视角来阐述。当然,这一部分相对而言最具有中国性。总体上看,今天的中国音乐学者接受了系统的西方音乐教育,他们很难洗褪这种教育留下的印迹,很难抛开学术思维的西方模式,无论旧的模式还是新的模式(本质主义的或后现代主义的),很难从这种困境中走出去。今天的中国学者在不用西方话语(和古代话语)的情况下,几乎陷入"无语"状态。为何说、说什么和怎样说都成问题。音乐创作也是这样,没有西方作曲技术,几乎写不出作品。新潮音乐的代表之一郭文景曾经尝试过几年,结果陷入"无语"而不得不放弃努力。本文作者直接关注了他的这一努力过程。

2008年10月13日中央音乐学院曾邀请欧洲作曲家戴特·马克(Dieter Mack)举办题为"跨文化沟通的问题:冲突、交融、变化——不和谐中的创造性:全球化背景下的音乐"的学术讲座。他从事跨文化交流的研究已20多年。他提到的一件事引起了大家的关注,即2006年在斯图加举办世界音乐节新作品交流时,主办者希望听到不同于西方艺术音乐的多样性声音,结果却令人失望——除了极少数的作品之外,绝大多数作品都以西方艺术音乐思维来创作。这在其他音乐作品展示会上都能看到。马克认为这和西方政治有关,他们要控制世界,他们控制着活动经费。还有个别大牌作曲家干预,他们站在西方的立场。组织者到世界各地去挑选参加音乐节的作品,结果具有现代性(西方化现代性)的作品被选上。比如印尼的一些作品。而具有地方特点的音乐没有被选择。显然,选择标准有问题:组织者希望作品写法是西方现代的,而演奏上(乐器)是地方的。其结果作品是西方化的,演奏是印尼的,现场音响显示的是佳美兰的乐器演奏西方化的现代作品。这样,"世界音乐"仅仅是一种以西方为参照的"异国风情"。马克认为乐器是次要的,思维方式、音乐语言才是重要的。例如,用西方乐器来演奏具有中国哲学美学等思维的作品,和用中国乐器演奏西方化作品,是很不一样的,前者相对"多元化"来说更有价值。其实"乐器"也不仅是一种发声的东西,它有文化背景和

① [美]布鲁斯·罗宾斯著,徐晓雯译:《全球化中的知识左派》,中国社会科学出版社,2000年,第146页。

意义。马克还谈到外文化与本土文化之间的关系问题,指出"近亲繁殖"的劣势,"杂交繁殖"的优势。显然,这种价值观推崇新异质性音乐文化。他提醒听众不要误解,以为他希望中国作曲家的作品必须有中国味,韩国作曲家必须有韩国味。他的意思是个人风格比民族风格更重要。马克认为要无条件接受他者的文化背景是很困难的,因为每个人都有自己的文化背景和价值立场,很难跳出来。他认为只有真正的文化多样性的实现,才有美好的前景。在全球化的背景下,这些是需要思考和实践的。这需要时间。在马克的头脑里,只有全球化的文化和个别文化,而没有什么"超文化"。两种文化共存:主流文化和亚文化。马克列举了20世纪60年代的例子。在回答图书馆馆长贾国平教授关于"欧洲有多少音乐家(和马克一样的)持多元文化的观点"时,马克说,只要在非欧洲文化生活过的西方音乐家,都持相同或相似的观点。在回答某学生关于奥运歌曲的"中西结合"取得好效果的问题时,马克说,那是实用音乐,按照需要来设计、获取所需的功能。就马克而言,他不愿意屈从于政治或经济,如果必要,可以取消音乐节活动。当然,这里指的不是艺术作品脱离政治和经济的问题(例如"为艺术而艺术"),而是活动中的意识形态问题,是后现代主义的"知识/权力"问题。

"多元"含义本身是多样性的。

本文认为"多元"应包括上述这些新异质化音乐文化,但是事实上杂交音乐文化显示出后殖民批评所指的西方中心,尽管这种西方中心相对于殖民主义时期要隐蔽些。马克强调的文化交融,应发生在个体层面,而不应发生在群体层面。这种"个人转向"带有西方个人主义的遗迹,但也有对全球化中个人文化身份的思考。当然,马克作为一位西方作曲家和音乐教育家,他的"个人转向"强调的是去西方化和去民族中心主义。而就像西方中心论一样,"民族"也可能成为一种中心论,这都是后殖民批评所针对的问题。从马克的言论可以看出,"个人转向"中的"多元",并非传统民族文化的多元,而是全球化中以人的个体为单位的多元。他认为如果在音乐作品的文化符号性和个性之间选择的话,应选择后者;在他看来后者更有价值。这种观点值得重视。许多后现代主义学者都很关注这样的社会个体的生活和艺术创造。哈贝马斯希望通过个体和社会的交流来达成新的多元平衡。罗蒂在《后哲学文化》①一书中表示他相信在后现代社会中,个人的差异价值受到保护,个人愿望的实现并不必然导致个体之间的冲突。马克还提到文化发展问题,指出并非只有西方文化有发展权力,非西方文化也一样。在西方式的民族音乐学研究中就有这样的倾向:希望非西方文化中的音乐都是静态的、原生态的,以便供他们研究。

① [美]理查德·罗蒂著,黄勇编译:《后哲学文化》,上海译文出版社,1992年。

概言之,后殖民批评发展成一种观念——否定一切中心的观念;这种观念要求人们甚至要提防"后现代主义"成为西方新的控制话语。比较充分的表述是:"后殖民批判包括了对后殖民主体本身的解剖,包括认识批判者身份定位、认识局限、历史负担以及他所处或所属的那个社会的知识权力关系等。"[①]

二、全球化中的文化身份认同

在全球化中,后殖民批评关注人们的文化身份认同问题。"后殖民批判把关注点放在西方话语对第三世界主体、文化身份和历史的建构上,这些建构使得第三世界因无法形成和表述自己独立的主体和历史意识而不能不屈从于西方意识形态,成为政治和文化上的'被压迫者'。""西方殖民使得非洲和其他第三世界人民在理解自己身份(identities)的时候,根本无法构建所需要的思想世界。这些思想世界早已由西方人按他们头脑中的非洲或者其他第三世界社会文化的样式构建好了。"[②]如上所述,新文化运动以来,西方话语已经在中国以及其他非西方国家和地区落地生根。其结果是,本土的所有一切文化都被重新表述过,用西方知识话语重新表述。萨依德指出,西方人用自己的话语重新建构了"东方",而这种"东方"又渗透到第三世界。这个"东方"是西方人眼中的东方,是一个相对于西方的他者,是西方中心投射出来的非我者。这个"东方"被本质化、定型化,"东方人"也被抽象为无个性的主体。[③]同理,"中国""中国人""中国文化""中国历史"等,在现代化、全球化中,也已经被西方话语重新表述过。这一切在学校教育、社会教育中实现和推广。例如,中国20世纪新音乐运动以来的学校教育,其两门基础课程为"基本乐理"和"视唱练耳",采用的是欧洲艺术音乐的大小调体系,培养出来的是适应大小调体系的耳朵和观念。音乐学各学科从1920年蔡元培、萧友梅在当时的报刊上对西方音乐学的介绍开始,就采取了西方话语来表述,并对中国乐学进行重新解释。李泽厚在一次回国参加中国艺术研究院比较艺术中心的会议时指出,"哲学"这个专有词汇来自英语的"Philosophy",如今大家都这么用,并按照西方的哲学思维来探讨哲学问题。而实际上中国古代的"哲学"和西方的哲学存在差异,甚至有很大不同。本文也有同感,翻开当今中国所有哲学美学探讨文论,满目皆是西方式思维结果。20世纪以来的探讨总是离不开"现象学""存在主义""解释学""符号学""西方马克思主义""后现代主义"等。在音乐学各个学科当中,情况大致相同。就目前情况看,音乐学界和大学界的差异仅仅表现在更多借鉴西方过去的理论上。值得庆幸的是,在中国古代文论的注释上,还没有完全西

① 徐贲著:《走向后现代与后殖民》,中国社会科学出版社,1996年,第167页。
② 同上书,第174-175页。
③ 同上书,第174-175页。

方化。但是,在对它们的解释上,却不同程度地采取了西方学界的视角和话语。其中比较典型的是所谓"中国现象学",把中国古代思想和西方现代思想结合起来,或用西方的现象学话语来描述中国古代文论。

正如"后现代"是全球化的一样,"后殖民"也是全球化的。因为它关涉全球所有人。当西方话语将"东方人"的历史和身份重新表述过之后,非西方的人们就需要找回自己的文化身份。作为"东方人",在进行后殖民批评的时候需要思考的是:我们失去了什么(什么被西方化了)、为什么失去了、怎样失去;要认同什么、为什么认同它、如何认同;等等。

如上所述,中国的情况表明,今天我们完全或局部失去了自己的传统文化和文化传统,是西方殖民和后殖民主义造成的,也是我们自己曾经放弃的,如"五四"以来的"新文化运动"包括"新音乐运动",在和"封建主义"传统决裂的同时,吸纳了西学,并让西学逐渐内化为中国的现代知识,又在改革开放以来大量吸纳西方现代理论,这些都通过西方式教育来普及,其中包括语言和话语的吸纳、内化和普及,这对人文学科而言是最致命的——中国人从此成了"香蕉人"(黄皮白心)。关于文化主体性的探讨在20世纪90年代中国学界曾一度成为热点,如今中国学者反思当时的各种观点,觉得它们不同程度存在着民族中心主义的"本真性幻觉",详见下述。本文作者预计这种文化的主体性将从西方化转变到后西方化(对西方化的觉悟、反省与评判),进而达到中性化(非西方非东方,没有原来的民族属性的文化主体)。① 中国现代史表明,传统的削弱或消失,是国人和西人"双向共谋"的结果。中国的情况具有典型性,其他东方人也有类似的经历,也处在类似的进程(西方化—后西方化—中性化)和状态。例如,作为"近东"的非洲,殖民化程度更高,更多"山药人"(黑皮白心)主体。

要认同什么,这里有两条路径,一条回归,一条新建。回归路径又有不同,有的要回归原来的大民族文化即民族国家传统文化,有的要回归小民族文化即族群传统文化,有的则要回归族群中的阶层传统文化。例如,中国有56个民族(族群),前者要回归"中华"民族文化,中者要回归族群文化,后者要回归汉族的文人文化或宗教文化或民间文化。不少学者指出,回归者或多或少存在着"本真性幻觉",即认为民族传统文化具有本真的纯洁性或纯种性。除了上文提到的斯特格尔之外,中国学者也指出这一点。

一个基本的、显而易见的事实是,冷战的结束以及全球化的加速发展已经使得国家(或民族)之间的文化交往变得空前剧烈与频繁,不同民族文化之间的互动

① 宋瑾:《中性化:后西方化时代的趋势(引论)——多元文化新样态的预测》,载《交响》,2006年第3期,第45-58页。

与杂交成为当今世界文化的基本"特色"。其结果必然是:任何一种纯粹、本真、静止、绝对的民族文化认同或族性诉求(即所谓"本真性"诉求)都是不可思议的;而对于一种多重、复合、相对、灵活的身份或认同的把握,则需要我们放弃基于本质主义的种种认同观念与论式(具体表现为以我/他、中/西、我们/他们等一系列二元对立模式),尤其是要抛弃狭隘民族主义情绪——后者总是把一个民族的族性绝对化、本质化,用一种更加灵活与开放的态度来思考认同问题。①

新建的路径就是认可霍米·巴巴的"杂种性"。② 当然,他指的是被压迫者对压迫者既反抗又依赖的主体状态,移植到这里则指相对于"本真性"或"纯种性"追求的另一条路径,也可以用全球化的"异质化"词汇来指谓。认为对本真性的追求是幻想,意味着找不到回归的路,甚至根本就不存在回归的路。但是,又该如何建立新的文化主体性?如何建立和认同?杂交在中西结合的新文化、新音乐那里就已经体现了,那么,从实际情况看,中国当代人的文化身份本来已经就是这种混生文化的主体的身份,华人即20世纪以来的"中华文化"之主体。这已经是史实,还需要再选择吗?如果从去殖民化和后殖民批评的角度看,学者们针对的是西方的控制,那么现今中国和其他第三世界国家或民族的新文化——混生文化,还必须去除西方的文化基因和基质,或削弱其主导地位。分析表明,新文化中,西方因素起主要作用。打个比方,在驴(东方)和马(西方)结合的骡子(杂交文化)中,马的基因起决定作用;杂交的骡子实际上更像马,或它们就是马的变种,具有马的家族相似性。这种相似性就是全球化的同质化。如果情况确实如此,新建之路该通向何方?如何才能获得"多重、复合、相对、灵活"的文化身份?那都是些什么样的身份?在全球化中创造新的异质化文化及其身份?如何建立?是像新民乐、摇摆巴赫那样的新异质化音乐文化吗?

后殖民批评反对僵化的本质实体观,既反对西方中心主义,也反对民族中心主义;全球化构成一张巨大的包容一切的网,其中的任何网结都处于不断的变化之中,甚至消失或重新组合。现状如此,"劫数难逃"。在这样的境遇之中,每人的文化身份选择和建构都必然、只能在一叶孤舟中随波逐流,永远没有岸,也永远没有岛屿?丹尼尔·贝尔和亨廷顿等人坚持宗教救赎或立足论,那是一种岸或岛屿。但是宗教史表明,它们也是变化的。正应了中国古代"易"的概括:一切皆变。

文化—个人的多元/多变,多元/多变的个人—文化,这也许就是全球化的主体性或文化身份的特点。

笔者还是坚持认为存在确定的东西,那就是"中性"。全球化无论同质化还是

① 陈定家主编:《全球化与身份危机》,河南大学出版社,2004年,第207页。
② 徐贲著:《走向后现代与后殖民》,中国社会科学出版社,1996年,第176页。

异质化,都是在中性化中的表现。中性化包括环境的中性化和文化主体的中性化。原始民族性已经属于过去,如今正在消失或已经消失。今后的多元文化及其身份,都是中性化之后的人工选择。正像有的学者所说的那样,文化身份是一种建构,而不是本然的东西:在全球化的今天,我者文化和他者文化已经混合,出现了杂交性(hydridity)的文化,"我们只能在具体的历史处境中、根据具体的语境建构自己的身份"。但是,笔者也认为,如今西方的"马"和各地的"骡子"很多,而原生的"驴"却少了甚至死了,因此联合国教科文组织发起的人类口头与非物质文化遗产保护对于维护或建构多元文化具有重要意义。而罗蒂关于"公共事务"和"个人事务"的划分,在文化身份的建构和认同上也具有重要意义——或许,全球化中的文化身份建构与认同属于"个人事务",只要不妨碍他人的建构与认同,不伤害社会,所有个人的文化身份选择都是合理的。

需要进一步明确指出的是,西方之"马"和东方之"驴"本身也不应做本质主义理解。一方面,西方和东方内部都是多样性的;另一方面,西方和东方在历史上处于不断演变的状态;再一方面,西方和东方不断相互影响和渗透,在全球化的今天这种相互作用更甚,以至于界限/界线逐渐模糊。全球化的世界最终将在中性化背景上重新安置舍弃了一切形式的中心主义的多元文化。

第四节 生态哲学美学建构与多元音乐文化观念

一、核心:同生共荣

生态哲学美学结构首先针对的是"人类中心主义";反人类中心主义,秉承了后现代精神。在去人类中心的同时,提倡"同生共荣"的生态观念。现代生态论发端于对现代化、工业化、科学技术带来的负面影响的感受和反思,也与生态学学科的产生和发展以及自然科学哲学的新成果相关,最后与后现代主义思潮紧密结合在一起。由于"生态"由相生相克、互补互动的多品种构成,与"多元"具有密切联系,也与中国古老智慧的"和"完全相通,因此,是多元音乐文化观念的重要基础之一。目前,我国音乐学界对生态哲学美学还比较陌生,因此,下文做一番概括。

从历史上看,"生态学"这个概念于1866年由德国生物学家恩斯特·海克首先使用,当时要研究的是生物体和外部环境之间的关系。由于德语的"生态学",ökologie 是从希腊语"Oicos"中派生出来的,因此,德国著名的生态哲学家汉斯·萨克斯(Hans Sachsse)指出它也可以译为"家务学"。这种译法突出了地球家园的意识。萨克斯认为生态学的贡献是打破以个体为出发点、孤立研究个体的思考方

法,提出"一切有生命的物体都是某个整体的一部分"的思想。1935年英国生态学家坦斯勒提出了"生态系统"的概念,从热力学能量循环角度来研究"有机体与生存环境不可分割的自然整体"。相继的研究还有美国的林德曼。到了20世纪中叶,生态学界吸收了系统论、控制论和信息论等新概念、新方法,进一步研究了生态系统的结构与功能及其演化过程。随后,随着自然科学中的"混沌学"研究的推进,伊利亚·普里戈金"耗散结构"成果被应用到生态系统非平衡态热力学特征的阐述上。20世纪20年代生态学开始将人纳入其研究领域。巴洛斯和波尔克等提出了"人类生态学"的概念,后来"人类生态学"逐渐成为一门独特学科,其中霍利、帕克、邓肯、施诺尔等人做出了杰出贡献。1933年奥·莱奥波尔德(Aldo Leopold,1886—1948)提出了大地伦理学的概念,从伦理角度探讨包括人在内的所有生命与自然环境之间的关系,特别是人与自然的关系。1949年美国的W.福格特出版《生存之路》一书,指出人与自然的关系恶化,呼吁重建生态平衡。① 1962年肯尼迪读了美国女作家雷切尔·卡森描述技术革命对自然造成破坏的《寂静的春天》一书,倡议次年为联合国自然保护年。20世纪70年代罗马俱乐部发表了第一个研究报告《增长的极限》,以客观数据和计算指出了技术增长的危险,敲响了环境和资源危机的警钟,对全球人类产生深刻影响。随后,对科学技术负面影响的研究层出不穷,学者们用各种统计数据或事例来表明人与自然关系恶化的程度和危害性。例如,1973年奥地利著名学者康拉德·洛伦茨(Kanrad Lorenz,1903—1989)出版了《文明人类的八大罪孽》(*Die acht Todsünden der zivilisierten Menschheit*)一书,分别对"地球人口爆炸""自然的生存空间遭到破坏""人类自身的竞争""脆弱使人类所有强烈情感发生萎缩""遗传的蜕变""抛弃传统""人类的可灌输性增强了""核武器"八个方面来论述主题,指出它们"互相独立、但又存在密切因果关系","它们不仅使人类的现代文明出现衰竭征兆,而且使整个人类'物种'面临着毁灭的危险"。② 1976年英国著名史学家汤因比出版了《人类与大地母亲》(*Mankind and Mother Earth*),把生物圈比作人类的母亲,指出地球生物圈是人类唯一的生息之地。其他生物物种都处于其中而不会破坏生物圈自我协调、巧妙平衡的功能实现,而人类自发明冶金术以来,特别是工业革命以来,打破了生物圈的平衡,力图做自然的主宰或征服者,结果导致今天的生存危机。由此他提出了科学伦理的观念。值得注意的是,作为历史学家,汤因比通过历史考察,认为人类中心论来源之一是犹太系宗教(犹太教、基督教和伊斯兰教),正是它们赋予人类比其他物种更高的地位和满足欲望的特权。汤因比建议人们皈依东方的人与自

① 佘正荣著:《生态智慧论》,中国社会科学出版社,1996年,第38页。
② [奥地利]康拉德·洛伦茨著,徐筱春译:《文明人类的八大罪孽》,安徽文艺出版社,2000年,第224页。

然和谐的古老宗教,特别是佛教,在保护生物圈安全的前提下有节制地发展人的社会。① 与此相似的是卡普拉(Fritjof Capra,1939—),他也认为东方哲学智慧有利于我们认识世界,包括人类自身和自然以及二者的关系。他的《物理学之道》(1975)、《转折点——科学·社会·兴起中的新文化》(1982)、《绿色政治——全球的希望》(合著,1984)等,都谈到这一点。例如,他认为"道家提供了最深刻和最美妙的生态智慧的表达之一",也即自然和社会同源、具有阴阳能动本性。② 1981年美国拉特格斯大学生物学教授戴维·埃伦费尔德(David Ehrenfeld)出版的《人道主义的僭妄》一书,用丰富的事例和阐释为读者勾勒出一幅破坏全球生态的"人道主义僭妄"的嘴脸(人道主义的另一面),其中有很多深刻的见解。例如,认为人与自然的二分、一切问题可以由人解决等是"错误的假设",相信科技能够给我们无限的新力量并引领我们走向光明是现代"神话",并发出疑问:"我们的科学虚构在多大程度上反映了我们关于肉体之我的信念? 我们的成就如何产生出了这些信念?"③他概括的"正在从地球上消失的"东西有"荒野""物种和群落""文化风景""人类技能""自愿""环境和人类健康及人类的精神健康"等。最后,他指出人类的求生能力、奋斗能力和爱的能力是走向健康未来的基础。1983 年美国北卡罗来纳州立大学哲学系教授汤姆·雷根(Tom Regan)出版了《动物权利研究》(*The Case for Animal Rights*)的专著,文中充满尊重自然、尊重生命的言论,也充满了人类责任意识。还在 20 世纪 70 年代中期,雷根就和另一位著名的澳大利亚动物保护学者彼得·辛格(Piter Singer)一道编了一部《动物权利与人类义务》的文集(1976,1989 年再版),其中收录了近 40 篇当时分别发表在一些刊物上的关于对待动物的伦理问题的文章。除了一般对待动物的问题之外,该文集的内容涉及环境哲学、环境伦理学、生命哲学等。1993 年世界上一批知名经济学家联合再次出版了一部旨在约束无限制经济发展的论文集,题为《珍惜地球——经济学、生态学、伦理学》(1996 年又再版),从标题上就可以看出其多维视角。只要看一眼作者名字和身份,就可以看出该书的分量:科罗拉多大学经济系的肯尼思·E. 博尔丁、加州克莱尔蒙特技术学院的约翰·科布、世界银行的赫尔曼·E. 戴利、斯坦福大学生物科学系的安妮·H. 埃里希和保罗·R. 埃里希、范德比尔特大学经济系的尼格拉斯·乔治斯库-洛根、加州大学圣巴巴拉分校生物系的加勒特·哈丁、加州大学伯克利分校能源和资源组的约翰·P. 霍尔登、联合国"地球调查报告"作

① 佘正荣著:《生态智慧论》,中国社会科学出版社,1996 年,第 72 页。
② [美]弗里乔夫·卡普拉著,卫飒英、李四南译:《转折点——科学、社会和正在兴起的文化》,四川科学技术出版社,1988 年,第 310 页。
③ [美]戴维·埃伦费尔德著,李云龙译:《人道主义的僭妄》,国际文化出版公司,1988 年,第 33-34 页。

者 M. 金·休伯特(1903—1989)、剑桥大学中世纪和文艺复兴文献学教授 C. S. 刘易斯(1898—1963)、英格兰萨里郡经济学家 F. F. 舒马赫(1911—1977)、旻凯托州立大学经济系的杰拉尔德·阿朗索·史密斯、科尔比学院经济系的 T. H. 蒂滕伯格,以及汉普登－悉尼学院经济系的肯尼思·N. 汤森。该书自 1973 年第一版出版时名为《走向稳态经济》,1980 年再版时换名为《经济学、生态学、伦理学:共同走向稳态经济》。从书名就可以看出,学者们探究的主题是"稳态经济"。所谓"稳态经济"(SSE),是针对无限制增长的经济。学者们指出地球和人体都是一种稳态生命体,因此,稳态经济应该采取这样的生态范式。赫尔曼·E. 戴利在文集绪论里指出:"稳态经济很容易嵌入自然科学和生物学的范式——地球就是一个近似稳态的开放系统,有机生命也是如此。"① 关于经济系统和生态系统的关系问题,该书编者认为"新古典主义的观点就是经济系统包含生态系统,而稳态观是生态系统包含经济系统,生态系统根据一些可持续性生产的原则而不是个人支付的医院为经济系统提供生产所需的物质——能量"。② 这里表明了稳态经济采取的是生态观。

二、生态伦理的启示

值得专门一提的是专门从事生态哲学研究、被誉为"环境伦理学之父"的美国科罗拉多州立大学哲学系的教授霍尔姆斯·罗尔斯顿(Holmes Rolston III,1932—),他参与创建《环境伦理学》杂志并担任过该刊物副主编和国际环境伦理学协会(ISEE,1990—)第一任主席(1990—1994),曾任美国国会和总统顾问委员会环境事务顾问等。他不间断地研究生态哲学,著书立说,成就斐然。直接相关的著作或文论有《环境的哲学方面》(1974)、《索利图德湖:荒野中的个人》(1975)、《生态伦理是否存在?》(1975)、《我们能否和应否遵循自然?》(1979)、《自然与人类的情感》(1979)、《白头翁花》(1979)、《自然中的价值》(1981)、《生命的长河:过去、现在和未来》(1981)、《自然中的价值是主观的还是客观的?》(1982)、《价值走向荒野》(1983)、《哲学走向荒野》(1986)、《对野生生物的伦理责任》(1992)、《自然中的负价值》(1992)、《对环境伦理的挑战》(1993)、《对濒危物种的义务》(1994)、《保护自然价值》(1994)、《全球环境伦理》(1995)、《圣经与生态学》(1996)、《自然、文化与环境伦理学》(1996)、《自然、科学与精神》(1996)、《自然、价值的起源与人类理解》(1997)、《进化史与上帝的存在》(1998)、《追溯地球:人在自然史中的位置》(1998)、《被管理的地球与自然的终结》(1999)、《基因、创世记与上帝》

① [美]赫尔曼 E. 戴利、肯尼思·N,汤森著,马杰等译:《经济学、生态学、伦理学:共同走向稳态经济》,商务印书馆,2001 年,第 22 页。
② 同上书,第 5 页。

(1999)、《生物多样性与精神》(2000)、《论证可持续发展：一项持续的伦理研究》(2002)、《自然化和系统化邪恶》(2003)等，此外他还在学术刊物上发表众多的相关论文。① 仅从标题就可以看出罗尔斯顿探讨的主题非常集中，尽管经历了一些变化，贯穿其中的主旨却不变，那就是在人与自然的关系、生态哲学思想中的价值关怀。他强调了生态伦理存在的合理性，以自然价值论作为生态哲学思想的核心，从自然史和文化史追踪价值起源，并力图以自己的理论和思想影响社会（政府、企业和个人）。

学界个体的研究促发了集体的联合行动。如联合国教科文组织的"人与生物圈"（MAB）研究计划，有组织地对全球生态进行研究，这也体现了全球化中的一个"全球主题"。与此同时出现了许多相关的行动组织，如各类科学家联合组织或各种"绿色组织"等，各国政府也相应制定、颁布和实施环境保护法等，从法律的高度限制破坏自然的做法。1992年科学家联合会（UCS，即"忧思科学家联盟"）发表了以"世界科学家对人类的警告"为题的全球危机世纪宣言，指出人类面临的最大危险是陷入环境衰退、贫穷和动荡的旋涡，如果不加阻止，将导致社会、经济和环境的崩溃，使整个地球生物无法维持生存。其中，人和自然的关系、生态整体受到破坏是核心问题，因此，他们呼吁建立对付急剧变化所需要的"新伦理"。这个"忧思科学家联盟"的史无前例的宣言的签名者是全世界1700名前沿资深科学家，大多数是诺贝尔奖获得者和历届美国科学促进会主席。科学家联合会最初于1969年由麻省理工学院的一些科学家组建，旨在控制政府滥用科技；20世纪70至80年代，针对军备竞赛和管理核设施不力的问题发表了大量声明；1990年，美国国家科学院700名成员联合发起反对全球变暖的运动。2000年，联合国大会千禧年宣言不同寻常地指出环境和社会的种种危机和问题，在欲达成的具体目标中，希望在未来20年改善人类环境和生活，"……人类活动不对地球造成无可挽回的损害，让子孙后代永续利用资源"。2004年在哥本哈根举行了旨在解决经济增长问题的会议，有35名杰出经济学家参与。会议指出商业共同体带来了严重的全球性问题，包括自然和社会生态问题，但是也认为解决问题的重要方法是经济增长和贸易扩展，这一点与20世纪70年代罗马俱乐部以及多数科学家关于限制经济增长的观点不一致。2006年哥本哈根会议增加了联合国大使和专家，把人类面临的挑战排列出40个等级，前5个分别是环境卫生、水、教育与疾病、营养不良和饥饿。但是，资源枯竭未列其中。② 这也许跟另一些科学家对资源问题持乐观态度有关。例如梅多斯，他在《增长的极限》发表不久就出版了《反对罗马俱乐部》一书，表示

① 马兆俐著：《罗尔斯顿生态哲学思想探究》，东北大学出版社，2009年，第55-57、170-175页。
② [美]约翰·博德利著，周云水等译：《人类学与当今人类问题》，北京大学出版社，2010年，第6-9页。

不同意见。1976年美国赫德森研究所的卡恩、布朗和马特尔也发表了《今后二百年——美国和世界的一幅远景》的报告,对未来表现出乐观态度。再如1981年美国的西蒙出版《最后的资源》的专著,批评罗马俱乐部的极限论。但是这些反对者并没有否定自然资源的有限性这一点,因此未能推翻极限论的立足点。① 英国和联合国也不排斥经济的增长,如前者的《共同的遗产》(英国政府的环境策略,1990),后者如"千禧年目标",但是却将可持续性发展与环境保护联系在一起。"可持续性发展"这个概念也许弥合了极限论和乐观派的裂痕。"可持续性发展"的概念来自1987年布伦特兰委员会发表的标志性报告。该委员会最初是1983年联合国接受来自世界各地关于环境恶化的信息后通过一项决议,设立的世界环境和发展委员会,之后由挪威首相布伦特兰夫人担任主席后改称为"布伦特兰委员会"。该报告的作用可以从1989年和1992年联合国环境与发展大会上看出来。1992年,《增长的极限》作者再度进行研究,成果体现在《超越极限:正视全球性崩溃,展望可持续的未来》一书里,采取了更积极的态度来对待危机。一方面坚持了极限的真实性,另一方面也提出了可持续性的思路。2001年世界可持续性发展峰会暨里约地球高端峰会在南非的约翰内斯堡召开,也体现了"可持续性发展"的思想。这种既冷峻又热忱的"可持续性"态度也表现在联合国环境规划署(UNEP)出版的《全球环境展望3》(*Global Environment Outlook* 3, GEO3, 2003)中。2005年在联合国的支持下,一个由1360名专家组成的研究队伍进行了2500万美元经费投入的调研,全面评估了包括自然和社会的地球生态问题,再次证实了"增长的极限"论点,并再次提出警告。无论如何,"可持续性"的提出具有划时代的意义,正如博德利所说,"1987年'可持续发展'这一概念的引入,是官方话语转变的第一个突出例子。这是一个充满希望的标志"。② 全球变暖由于直接影响到资源枯竭和其他重大社会问题,因此成为当今人类问题的中心。为此联合国特别组建了"政府间气候变化专门委员会"(Intergovernmental Panel on Climate Change, IPCC, 1988—)。该委员会进行了未来100年即至21世纪末人类活动对温室效应影响及其反作用的研究,成果体现在《排放物情况的特别报告》(*Special Report on Emissions*, SRES)中。其2001年和2007年的报告对学界影响很大。SRES情境设置了40个变量,指出人口、经济、技术、能源和土地利用是温室气体排放的客观"驱动力"。博德利指出:"从人类学的观点看,重要的是要记住这五个驱动力是社会文化变量,而不是自然动力。人类的决策创造了这些动力,人类也可以改变它们。""如果生态足迹的调查结果正确,世界在1990年以前就已超过了全球的生态

① 佘正荣著:《生态智慧论》,中国社会科学出版社,1996年,第61-62页。
② [美]约翰·博德利著,周云水等译:《人类学与当今人类问题》,北京大学出版社,2010年,第42-45、242、252页。

容量。"这一"SRES 情境"逼迫人类思考发展的可持续性问题。博德利赞同采用"生态社会世界""生态城市"这样的生态观名称来指称未来可持续性的社会。①此类信息非常多,就不一一列举了。

三、生态哲学美学与多元音乐文化观念

"生态哲学美学"的思想,典型者有罗尔斯顿的环境美学思想、布拉萨的景观美学思想等。这方面的探讨已经很多,在此不赘述。

概而言之,生态哲学美学的特点是:关注人类与自然的关系,关注全球生态危机,反对人类中心主义,呼吁建立新伦理,寻求重建生态和谐之路。生态观涉及环境科学、哲学、社会学、人类学、伦理学和美学等。

萨克塞说:"我们明白了环境不是取之不尽的,相反,我们必须看到资源是短缺的,环境不是永恒不变的,环境从它那个方面也在适应文明交替变化的要求,它提供给我们的不仅取决于个别的愿望,而且也取决于普遍的规划,最终被我们改变了的环境又反作用于我们的存在和我们的行为。""我们自己也是生态学的一个组成部分,这一点是直到今天我们才慢慢认识到的。"②将人类纳入生态整体的思想,否定了人类中心主义。2002 年有一个叫"全球情景模拟小组"(Global Scenario Group)的科学家组合,在为斯德哥尔摩环境所进行专题研究之后发表了"大转折"(*Great Transition*: *The Promise and Lure of the Times Ahead*)的报告。该小组希望 21 世纪能在地球上出现一个真正可持续发展的社会,但这样的大转折要求人类的价值观必须发生根本的转变。非小组成员的约翰·博德利在介绍该小组的"大转折"时概括说:"人类选择的价值观应该彻底认识到他们的社会体系必须强调社区的质量、人类的关系、个体的幸福和环境的质量,而不是由物质与能量消费的增长来驱动经济发展。这种转变将会解决规模与权力集中问题。"③

在重建价值观的问题上,特别值得一提的是英国曼切斯特大学政府与国际政治系的简·汉考克(Jan Hancock),他在《环境人权:权力、伦理与法律》(2003、2007)一书中提出"生态理性"的概念,用来反对"经济理性"。他指出:"依照经济理性,森林、生态多样性、荒野栖息地、非人类生命以及生态系统都全无内在价值。"为此他要引入"生态理性"观念,他说:"生态理性作为一种可供选择的概念化的政治术语引入,它关乎从环境政治学视角来批评经济理性。""生态理性……提

① [美]约翰·博德利著,周云水等译:《人类学与当今人类问题》,北京大学出版社,2010 年,第 243 - 244、260 页。
② [德]汉斯·萨克塞著,文韬、佩云译:《生态哲学》,东方出版社,1991 年,第 1 - 2 页。
③ [美]约翰·博德利著,周云水等译:《人类学与当今人类问题》,北京大学出版社,2010 年,第 240 页。

倡把生命的完整性和福利(well being)看作是中心组织原则。"环境人权坚持环境保护与全人类的安全高于资本主义的个人主义式占有,"这种主张明白无误地表达生态理性,并且严词拒绝经济理性的相关价值观念、论述与政治术语"。汉考克犀利地指出,在资本主义世界,"法律所反映的并不是自由主义的价值,而是资本主义的价值"。因此,全球资本主义经济是"对拥有自然资源的环境人权要求的结构性阻碍"。作者呼吁寻找一条通往人权主题的创新与独特的路径,具体说来就是超越以往提倡的"普遍的环境人权",代之以"拥有自然资源的环境人权",因为"要求享有自然资源的环境人权对于保护文化多样性,而使普遍的环境人权必然导致文化多样性降低的情况发生逆转,是必要的"。① 这样,生态理性就和文化多样性取得了联系。可见,生态理性支持多元文化观念。同样,多元文化价值观获得生态理论支持并获得广泛认可。

只有多样性,才有生态的稳固性。品种稀少的生态是脆弱的,容易消亡的。从哲学美学层面讲,生态学的精髓就是"多元/多样性""交互作用""动态平衡""同生共荣"。具体地说,就是多元及多样性的物种,它们之间不断地相生相克,达到动态平衡、同生共荣的状态。这个状态中国古人称为"和"。

这样就可以提出"音乐文化生态"的概念和观念,即相互作用的多元/多样性的全球音乐文化;多元/多样性是其稳固的基本特征,同生共荣是其最佳生存状态的特征。相关论述见下文。

结语 "多元文化"的多样性阐释与多元音乐文化观念

巴黎第三大学的达尼埃尔-亨利·巴柔(Daniel-Henri Pageaux)相对于"多元文化主义"(multiculturalisme)提出"文化间性"(L'interculturalité)的概念。他充分肯定多元文化主义的功绩,认为它与"互文性""接受美学"和"多元体系"等概念一样曾经推动了比较文学等的发展。但是,多元文化主义的作用首先在于对某些探索或研究的主题化,它不是一种方法论,而更接近于一种意识形态。巴柔通过回顾1990年普林斯顿举办的人类价值中心的奠基仪式上学者有意识提出"多元文化主义"概念的词源,指出它和美国维持自己在民族融合同化和民主生活上的表率形象的需要密切相关,"多元文化主义是某种政治手段、战略、道德实践和思路的文本总和,目的就是让文化上的少数群体可以感到自己被承认……多元文化

① [英]简·汉考克著,李隼译:《环境人权:权力、伦理与法律》,重庆出版社,2007年,第173-176、179-180、183页。

主义或许是个人主义或种族主义的一种有效的平衡力量。因此,它不是一种意识形态就是一种伦理学"。"多元文化主义确实涉及社会文化领域,因为它成了一个口号,鼓励了各种文化表达与文化实践,使得人类学意义上的不同的文化传统(音乐、造型艺术、教育、烹饪、文学)相互交融,彼此渗透,或仅仅共存。在所有以上领域,多元文化主义几乎就是文化杂交、双语主义、文化混血,以及文化混合的同义词。但是,更普遍地说,它的作用在于强调了各种文化和种族实践的共存是必要的,必须在一个不应被质疑的整体中相邻而共存。"这里虽然强调差异和共存,也涉及杂交或混合、平衡或平等,但是,与文化间性不同的是,文化多元主义的"差异"是建立在排斥基础上的绝对的差异,"由此产生的路径就是与他者保持距离,差异性成为无法逃避或命定的同义词……人们在赋予他者一种绝对的异国情调的同时,将他者封闭在根本的差异性之中"。文化间性的思想认为差异是文化间性的基础,"承认差异才能获得唯一的真正的相遇、唯一的真正的对话,才能更好地相互了解",但是,这里强调的"差异"是"间接的、相对的、辩证的",也就是说,"它可以在他者那里辨识出来,在承认、言说或书写这种差异的一方那里得到认可"。巴柔指出"文化间性"的核心是文化之间的对话,"文化间性意味着文化之间互相开放,开展永恒的对话"。但是,这种对话同时要远离强调文化同一的"绝对主义、完整主义、彻底主义"的"文化的同质性"和表现出"虚假的慷慨"的采取"最庸俗、最基础形式的世界主义或国际主义"的"全球化"(即"全球整平化")。(这里,巴柔混淆了"全球化"和"世界化"的概念。实际上,二者有别。如前文所述,笼统地说,前者指非设计的全球状况,后者指有意设计的全球战略。)巴柔具体指出,文化间性要探讨的是文化之间的对话方式、跨文化接触的形态问题,包括"文化之间交流、相遇和关联的机制""文化之间的关系得以表现的方式与形态";文化关系造成的特殊的文学艺术样式:"我们就是要用这种文化间性以及'之间'这个词缀去对照一种多形性的现实";社会维度的"属于文化适应范畴的所有问题"。还需要思考"异质的""多语言、多种族的""文化空间"和"社会问题区域"的边界,划分出"新的、非语言的、属于社会集体想象层面的边界"。这些形式或边界总是变化的,"文化间性引导我们去思考那些处于变动和对话中的文化形式"。值得关注的是,巴柔认为文化间的对话可以是不对等的:"对话总是一种力量对比;这不是一种善恶二元论,而是在对话双方之间总是存在一个等级。就像在互文性中,总存在着一个文本元素,决定着结构或构成模型。"他是在区别"最良好的意愿"与"研究的原则"、"文化的接触、文化的相遇"与"文化元素的并置"基础上谈对话力量对比的。从以上巴柔的言论看,他也许自觉或不自觉地遵循或暗示西方学术界的话语的"科学性"——研究必须有规则。而文学艺术作品中或社会生活现实中的不同文化元素并置,不等同于文化对话。在巴柔看来,现实中多元文化的表现是

文化对话少于文化并置。巴柔最后引用了三位思想家的话来作为自己的结束语——列维-施特劳斯:"世界文明只能是在世界范围内的联盟,所有的文化都要保持自己的独特性";贝德罗·亨利凯兹·乌雷纳(Pedro Henriquez Urena):"理想的文明不是所有人、所有国家的完全统一,而是在和谐的内部保留所有的差异";米盖尔·多伽:"全世界等于地区减去墙壁"。巴柔还特别对中国古代"和"的观念表示"毫无保留地赞同"。[①]

"和"的观念即"不同"之间的和谐相处,"差异"的同生共荣。中国古老的"和"的观念包含了相生相克的多样性的"不同",是"不同"之间的一种最佳关系,如恰到好处、动态平衡等。"和"以"不同"(多样性)为前提。因此也可以说,"和"的观念是一种生态的观念。在全球化或现代性的探讨和实践中,"和"的观念作为中国古代的思想资源受到关注和开发。2001年4月8日至10日以"多元之美"为题的国际学术会议在北京大学召开,乐黛云发言的题目是"和实生物,同则不继"。这句话引自先秦的《国语·郑语》史伯的言论。三国的韦昭解释为"阴阳和而万物生"。滕守尧认为这句话体现了中国最早的"生命哲学"思想。《郑语》曰:"以他平他谓之和。"韦昭亦注释为"阴阳相生,异味相和"。与此相关的是"和而不同"阐释,如晏婴和孔子。2008年北京奥运会开幕式以"和"为主题,虽然有国际政治上的考虑,但也借奥运会这个平台向全世界昭示了中国传统思想之根,符合当今全球多元文化同生共荣的生态伦理和价值观。乐黛云说:"'和而不同'成了中国传统文化的核心观念之一。……'和而不同'原则认为事物虽各有不同,但绝不可能脱离相互的关系而孤立存在,'和'的本义就是要探讨诸多不同因素在不同的关系网络中如何共处。……由此可见,无论是为了维护一个多元文化的和谐社会,还是为了认知方式本身发展的需要,重视'差异'、坚持'和而不同'原则都是当前一个十分重要的问题。"[②]她认为要真正做到并非易事,主要障碍源于全球主义意识形态(普遍主义、新雅各宾主义、新保守主义等)和后现代主义(文化孤立主义、文化相对主义等)。前者"代全人类立言",推行"普遍价值",形成新的文化霸权,实质是中国传统文化摒弃的"以同裨同";后者仅仅强调"差异",而没有看到相互影响与联系。笔者认为,如果将后现代主义放在西方哲学的历史语境中,从它具有针对性(针对本质主义哲学)来看,它强调"差异"是有其合理性的。何况"差异"是"多元"的重要存在条件之一。乐黛云最后谈了自己的看法:"在全球'一体化'的阴影下,促进文化的多元发展,加强人与人之间的理解与宽容,开通和拓宽各种沟通的途径,也许是拯救人类文明的唯一希望。"[③]

① 乐黛云、孟华主编:《多元之美》,北京大学出版社,2009年,第127—133页。
② 同上书,第3—5页。
③ 同上书,第7页。

关于"普世主义",美国俄勒冈大学的德里克(Arif Dirlik)撰文《我们的认知方式:全球化——普世主义的终结》参加国际会议。从标题可以看出,他把全球化看成一种"认知方式"。该文指出全球化表述了众多"资本主义的文化矛盾"(这一表述本身令人想起丹尼尔·贝尔论述后工业时代的社会和文艺的知名著作《资本主义文化矛盾》)。德里克展示了这样的矛盾:对西方现代性的普世论的挑战,其本身是"后欧洲中心主义的"(post-Eurocentric),因为正是欧美对这种挑战的形成起了关键作用;全球化"既是普世论的终结,又是新型普世论的开端";历史复兴/民族主义复兴恰恰预示着历史/民族的消亡;全球追求的现代性恰恰是成问题的;全球性最能代表今天的人类状况("一体化"),却普遍存在全球分裂现象;全球化概念在解释造成全球一致性因素的同时,必须能解释造成全球分裂性的因素。就中国而言,"儒学作为塑造中华民族身份的历史资源不可或缺,然而中国要成为一个国家却必须超越儒学"。①

该会议还有许多学者提出了很有见地的观点或看法,在此不赘述。这些思想都为多元音乐文化观念提供了很多东西:在价值观上提供了有力支持,在认识论上提供了许多知识,在方法论上提供了各种视角和做法。

① 乐黛云、孟华主编:《多元之美》,北京大学出版社,2009年,第225页。

第二单元

全球化多元音乐文化中的音乐美学问题研究及其文化批判

第一章　全球化多元音乐文化中的审美发生

全球化(Globalization)概念是伴随世界经济社会发展尤其是市场成为物或者其他关系两者交换主体而出现的一个概念。其意味在一统，即一种足以统领乃至具统制意义的机制。相应出现的概念，一为一体化，基本上合用于经济社会；一为多元化，一般理解更适用于文化社会。

由此关联艺术和音乐，一个值得注意的情况是，作为艺术的音乐和作为文化的音乐的区别。比较明显的区别是，当音乐被投以艺术观照的时候，往往是深度中心模型；而当音乐被投以文化观照的时候，往往又是边缘平面模型。毋庸置疑，其中存在着一个不容忽略的事实，那就是历史主义并西方中心论。由此，在一统意义上的全球化语境中，差异性就成了研究多元文化的强硬依据，包括音乐在内的所有文化物以及艺术品，挑战本质主义的哲学观，几乎成为当今研究艺术和美学的一个基本点，其喧嚣与骚动以及潜在的文明冲突，形成了一个难以回避和逾越的问题丛结。

有观点认为：人们一般根据一样事物的来历或性质中是否有人力的参与来理解人工与自然的差异。艺术作品是人为的。人工的东西在某种程度上是由人引起或设计的。自然与习俗或习惯的区别包含着同类的不同之点。[①] 这里所说的事实结合上述全球一体和多元差异之间的矛盾，可以明显看到其中存在的两个悖论，第一，在差异的前提下，艺术作品的人为性质这个本质不可悬置；第二，在一统

① 参见陈嘉映主编：《西方大观念》第一卷，条目：习俗与约定(Custom and Convention)。案，《西方世界的伟大著作》系美国不列颠百科全书出版公司编辑的一套丛书，60卷，选取了西方哲学、文学、心理学等人文社会科学及一些自然科学的皇皇巨著，涵盖的时代自荷马起至萨缪尔·贝克特止，丛书的前2卷是Syntopicon(论题集)，中译本2卷由陈嘉映主编，命名为：《西方大观念》(*The Syntopicon an Index to the Great Ideas of Western Civilization*)，包括了代表西方文化最主要特征的102个观念。

的前提下,自然与文化的不同性质这个本质也难以还原。进一步可以预测并期待的是,相对与绝对甚至于经验与先验的古典问题,也将会在现代性乃至后现代主义的研究课题中重新凸显。

以下,将全球化观念、多元化音乐文化事实,以及与之有关联的美学问题,逐一展开。

第一节 美学视角的全球化与多元化

一、影响音乐审美的"全球化"

赵一凡、张中载、李德恩主编的《西方文论关键词》中的"全球化"(王逢振撰)词条认为:"全球化"(Globalization)是近年来出现的一个社会现象,一般认为,随着社会和科技的发展,世界各国之间的交流日益增多,互相融合,互相依存,正在走向一体化或所谓的"地球村"。但全球化的实质,却是推行全球资本主义。它涉及政治、经济、文化(包括文学)等诸多方面,影响到社会结构、日常生活和各种意识形态,关系到社会发展和人类进步以及每个人的利益。对全球化的认识和研究,因而是整个知识界的一项重要任务。①

美国的史碧华克(斯皮瓦克)《后殖民理性批判:正在消失的当下的历史》认为:在当前全球化的新殖民主义布局中,至少有三个正在书写未来的行动力所在,他们的权力极度不均等,但依然相互抗衡着,有时竞争偶尔合作。他们是:① 联合国、世界银行等正在根据资本流向与剥削价值去重新绘制世界地图的国际单位;② 那些高谈历史终结、资本主义统一世界,或沉醉在全球化的去脉络化效应,以及网际网路的去中心化美梦中的西方知识分子;③ 那些在许多"非西方""当地"对抗联合国钦定"发展"的全球包围运动,这些全球包围运动的地方剧场,乃是"反全球化的真正前线"。学院的批判与解构者因此必须时刻施法草根的运动者。②

毋庸讳言,全球化另外一个具有广泛影响的是政治,尤其当冷战结束之后,为建立新的世界秩序,无论是发达国家,还是发展中国家,或者是国家集团,还有新兴经济体,甚至于完全处于边缘状态被单边主义集团打入另册的极端政治国家和极其穷困国家,都试图在新一轮国际洗牌过程中获得有利地位,以增加更多获得社会资源配置的份额。于是,在打着国家利益或者集团利益高于一切的旗帜名义

① 赵一凡、张中载、李德恩主编:《西方文论关键词》,外语教学与研究出版社,2006年,第457页。
② [印度]佳亚特里·斯皮瓦克著,严蓓雯译:《后殖民理性批判:正在消失的当下的历史》,译林出版社,2014年,第354页。

下,哪怕重新通过非政治化的军事手段去赢得战争,最终得益的无疑是一批利益集团。在此,一个显著的特点是,政治联盟的经济依托比任何时候都明显。另一个有意思的情况则是,突发性非传统性质的冲突不断出现,以对抗方式反击强权政治的行动,反而强化了全球性权力的凝聚。对此,克里斯托夫·格尔克《矛盾与解放——全球社会化的批判理论观点》认为,初看上去,9·11袭击事件和人们对此的反应都证明了一点:一种全球社会化的新形式正在形成,它将资本主义的矛盾和非理性现象推向一个新的阶段。……袭击本身的凶残性表明,这里显示出的,是一种盲目的暴力,它不仅带有濒于疯狂、蔑视人类的特征,而且起到了强化全球权力的作用。①

毫无疑问,这种现象的存在是基于一种认识,而且,是一部分人的认识,只不过这一部分人及其话语有相当明确和强大的势力,并具有一定的辐射性与穿透力。至于说,这种认识是否准确倒不必计较,关键是它形成的影响将在一定意义上左右未来发展的前景,说它有话语霸权之嫌,倒是事实。

反过来,说它不确切的声音则相对弱势,一个理由是民族、国家乃至政治的文化效力,在现代性社会进程中,已经大大超过民众、社会乃至生活的自然本能,甚至于有完全覆盖的趋势。尤其在劳动力进入市场运作并出现雇佣关系,进一步,在资本作为经济社会运行的第一驱动依然是主力的情况下,全球化就是一个不可逆转的事实。于是,在这样的前提下讨论有关问题,就不得不考虑至少有一个哪怕是阶段性的整体性格局或者说全局性规模,以及相应产生的一种相对意义下的绝对价值存在,而对这样一种相对意义即便不自觉地去加以悬置,也只能是一个虚构理念而已。在当今社会,没有任一他者可以摆脱或者抗衡经济而独自还原,包括艺术和这里将集中讨论的音乐。

需要纠正并引起关注的一个观点是,不少理论常常把艺术说成是文化企图由此相对经济,其实,文化所包容甚至涵盖的是包括经济和艺术在内的所有一切。于是,则又进入了一个类似"我站在我的影子里"这样的悖论之中:一切皆文化。有如史碧华克(斯皮瓦克)所言:当一切被化约成"文化的",这或许就是最大的文化危机。②

与此相关联,我的问题就是:当音乐文化不断凸显进而取代甚至替换音乐作品成为研究重心之后,音乐原本的声音将置于何处?

① 克里斯托夫·格尔克:《矛盾与解放——全球社会化的批判理论观点》,见[德]格·施威蓬豪依塞尔等著,张红山、鲁路、彭蓓、黄文前、王小红译,鲁路校:《多元视角与社会批判——今日批判理论(下卷)》,人民出版社,2010年,第316页。
② [印度]佳亚特里·斯皮瓦克著,严蓓雯译:《后殖民理性批判:正在消失的当下的历史》,译林出版社,2014年,第354页。

(一) 声音经验发生的前提是什么?

这里面涉及一个文化辨别的问题。如果你面对的对象是一元性的深度模式,那么对自我而言,则必然相关人的复杂的感性经验建构;如果你面对的对象是多样性的平面模式,哪怕将占据主导地位多时的西方音乐也视为多样性中的一样,去掉原有的以西方音乐为中心的价值括号,那么对他者而言,则仅仅相关简单的形态风格记忆。有鉴于此,我想是否有必要考虑声音经验的发生前提,也就是在避开一元性深度模式与多样性平面模式的扰动之后进一步追问:是否有一种足以驱动所有人经验的声音存在?毋庸置疑,去经验对任何一个已经积累有经验的文化人来说,实际上是不现实的,但问题是,已有经验并不彻底中止乃至完全终结经验发生的可能性,或者说,经验的原生状态并不会因为再生经验甚至滋生经验的不断增加而失去它的存在。这里的意义在于,有意或无意地忽略经验发生问题,并不意味着针对声音经验的文化辨别有绝对的可靠性。

(二) 如何寻找文化的原生状态并还原音乐的先验形式?

有感于梅里亚姆文化中的音乐(in)→作为文化的音乐(as)→音乐就是文化(is)的观念演变,又有感于重构空间中的声音复活与传统回忆的呼唤,以及在让失语者开口发言中观照凝聚的自我意识和认同的场所的期待,我的提问是:什么是文化的原生状态(非原在状态)? 以及有没有可能由梅里亚姆给出的路径折返:通过音乐即文化→音乐即艺术→音乐即音乐的路径逆行,在寻找音乐先验形式的过程中进行理论逻辑的还原。很显然,这里的顺行与逆行没有对错问题,这里的原生与原在也没有是非问题。这一段时间我老是在想,不管是传承还是传播,其文化路径通过历史生成已清晰可见,但真正的文化发生却并不一定受制于处在历史范畴当中的文化路径,为此,我更愿意寻求不由自主地脱口而出那样的文化动作,无论是外在的模仿还是内在的感叹,它们所刻下的印迹和它们所留下的踪迹,某种意义上说,更具有不可取代与难以替换的独一无二性。

(三) 在多元文化格局逐渐成为国际知识界共识的基础上,处于全球化语境中的立约乃至公约是否可能?

很显然,如是提问的依据就在于这样一个逻辑悖论:既然是多样的,又何以公约? 也许,这正是对"一个世界,多种声音"主张的挑战。因为一旦公约,不又是一个世界了吗? 而不进行公约的话,则多样性的文化安全又何以保障? 也许,这就是矛盾所在,一方面是确凿无疑的文化多样性,一方面是势在必行的通过立约乃至公约成就一种秩序。于是,之所以引发讨论,已然表明我们不可回避、只有面对的处境。就当下国际关系以及世界状态而言,一个必须逾越又难以逾越的障碍,依然是"多种世界,一个声音"的问题,多元主义的众声喧哗似乎并没有从根本上改变单边主义我行我素的既定轨迹,由此,交流过程当中隐伏着的对抗,不仅没有

休战之意,反而,以转变了的角色出场,一再给出诸如文化相对论、后现代、后殖民、后冷战概念,人们通过持续不断的理论资源发掘,企图描画一个相对公正和透明的镜子,不料,无论是通过直射还是通过折射,映照出的镜像还是那个已然变形了的世界:一个很大的东西和许多个很小的东西,或者在一个强光阴影底下多个借光发亮的弱光。究竟是对象的想象还是想象的对象?在这种方法论的底层,在相当多数的音乐文化的后约定之前,是否还有一个元约定,或者说,有一个文化约定的元端?于是,可能性将长期讨论,除非我们返回到人类古代史的少年乌托邦中去。

二、影响音乐审美的"多元化"

汪洋,在澎湃中涌动;孤岛,默默无言地承受着海浪的拍击;舢板,绕过无人栖息的孤岛在大海中游荡。三个主体,循着自己的逻辑各自作业。这是自然的叙事,但也可以作为人文景观的当代诠释,大众文化(汪洋)、主流文化(孤岛)、精英文化(舢板),三种不同的形态样式的文化,时而像凝固历史的还原,时而像流动当下的预设。

毋庸置疑,在全球化语境中,所谓多元文化,主要体现在大众与精英、平民与贵族、主流与边缘几个方面。因此,某种意义上,依然是不同文化方式的同时共在的问题。从大的方面看,还是原生文化方式、再生文化方式、反叛文化方式的三足鼎立。关于这个问题,下文将有专节阐述。

关于文化的定义,数不胜数。关键在于,文化是一个事实,因此,在这样一个前提下,文化似乎是无须设定便有展开的。

毫无疑问,在诸多关于文化的定义中,当数泰勒(E. B. Tylor)《原始文化》(*Primitive Culture*)中的定义被人引述最多,甚至被视为文化定义的经典:文化或者文明,就其广泛的民族学意义来说,是包含全部的知识、信仰、艺术、道德、法律、风俗以及作为社会成员的人所掌握和接受的任何其他的才能和习惯的复合体。另外,艾略特(Thomas Stearns Eliot)《关于文化的定义的札记》,则从当事人的角度出发,并及其范围考量,认为:文化这一术语,具个人文化、集团文化或者阶级文化、全社会的整体文化三种含义。

关于文化一词,中文的原意是:人文化成。《易经》古训:文明以止,人文也。观乎天文,以察时变;观乎人文,以化成天下。显然,注重于人文教化,并更进一步指向人的自我教化,则与西方文化(culture)一词来自拉丁文 colere,意涵栽培与培养的意思略有不同。西方栽培与培养的原意,是指借人工的努力使动植物超越自然的状态,而成为合乎人类所理想的境界与状态,因此,与 cultivation 的含义耕耘相近。

再往前推进,则就是元文化:以自然为本之人,倒反成以非自然为相之人。其意在于:人在自然的基础上,通过文化来造人、变人。

因此,就此意义而言,文化(culture)与自然(nature),不仅在辞相上有同根之缘(-ture),而且更有义本上的互向因果性:人与自然,通过文化实现互向生成——自然向人的生成(作为本体Ⅰ),通过人向人的自然的转换(作为现象),实现人向自然的再度生成(作为本体Ⅱ)。

由此,文化作为一种人文结果,或者作为一种人文教化,或者作为一种人工培育,或者作为一种群体类别,在上述复合当中,已然显示出其自身运作的结构转换。因此,依照同样的原理,不同文化的互向转换,无论是于历时,还是于共时,或者于历时与共时的复合,都将是可能的、现实的。可见,文化即使无须意义设定,也会有其展开。

现实的问题是:

第一,在多元音乐文化广泛交流的当代国际文化生态中,各民族母语音乐文化所制约的音乐审美取向及其自尊守护为一种趋势,对异民族的音乐艺术开放吸纳并恰当赞赏为另一种趋势,两者如何彼此协调而不互相排斥?这里涉及本位与他者的关系,相互尊重是国家关系准则,相互欣赏是朋友交往姿态,相互汲取是艺术类别观照,唯有文化作为一种创造方式难以融合,由此,以相对主义理论处理价值问题就有其合理的一面。我的看法,在世界经济统领形成一体化的前提下,多元化概念的提出本身有其虚构性,由此可见,在各自抱持守护自尊的情况下,谁吃掉谁已经不为现代文明容纳,但是,谁也离不开谁则仅仅是一个想象。因此,我理解的协调,首先是分立的,其次才是有限的错位发展。

第二,在音乐创作过程中,对于普适性作曲技法规范的遵循,对于母语音乐文化特色形态的凸显,对于作曲者特异个性的彰显,三者是否互相冲撞?若有冲撞,如何调解?普遍、特殊、个别是三个针对不同存在的逻辑定位,其本身没有意义,有意义的只是界位本身的修辞。因为事实上三者总是水火不容。对此,我的看法还是:求异趋同,并通过价值无涉实现文化自觉。

第三,在声乐、器乐表演过程中,器官、器具特异条件的制约或启导为一方,乐曲审美内涵的特异(民族的、地域的、个别曲目的)表现需求为另一方,如何互相作用?又如何共同作用于表演者的审美表达方式?借用电脑语言,这是一个硬件和软件的问题。其各自开发与相互制约,在达到相当水平的时候应该是互动的。这方面的问题并不太突出,但有两点值得重视,一是器官的天赋与后天掌握器具的技术能力。关于天赋问题,似乎不可讨论,但天赋所产生的结果则是可以研究的,这方面的启动可以使人文研究有所突破。关于后天掌握器具的技术能力,赵宋光教授早在几十年前提出的工艺学问题,实际上就旨在解决这一问题。二是审美内

涵的特异表现,这个问题一般理解为通过传统成就,也就是通过文化的传承与传播习得,这当然没错,但在这个问题上,同样也有一个不可忽略的先在因素。荣格提出集体无意识概念以来,众多涉及类心理学甚至类脑科学的民族学、人类学、文化学包括美学,至今似乎还没有给出新的界位。问题是,实证之后究竟还需不需要或者还能做什么?

第四,在音乐教育实施过程中,如何既培养对民族母语音乐文化的深入体验与自尊守护心态,又培养开放的审美鉴赏能力而避免狭隘自闭?两者如何互补而不偏废?就目前状况而言,我对通过教育路径解决这一问题的前景不很乐观,一方面进行教育诉诸实施的空间包括时间十分有限,一方面学前教育已经形成的底板基本上与之相背。对此,宋瑾教授提出的中性人问题值得重视。问题是,如何在这样的前提下给出可行的教育诉诸实施,进而成就一个真正有文化自觉的多性人。

由此可见,在全球化语境中观照多元文化,就不得不追寻其之所以不同的文化方式。

第二节　不同文化方式以及相应现象类比与音乐审美发生

一、文化开端问题

关于文化开端问题,圣经《旧约全书》创世纪有这样的记载:那时,天下人的口音言语都是一样的。他们往东边迁移的时候,在示拿地遇见一片平原,就住在那里。他们彼此商量说:"来吧,我们要做砖,把砖烧透了。"他们就拿砖当石头,又拿石漆当灰泥。他们说:"来吧,我们要建造一座城和一座塔,塔顶通天,为要传扬我们的名,免得我们分散在全地上。"耶和华降临,要看看世人所建造的城和塔。耶和华说:"看哪,他们成为一样的人民,都是一样的言语,如今既做起这事来,以后他们所要做的事就没有不成就的了。我们下去,在那里变乱他们的口音,使他们的言语彼此不通。"于是,耶和华使他们从那里分散到全地上,他们就停工不造那城了。因为耶和华在那里变乱天下人的言语,使众人分散在全地上,所以那城名叫巴别(就是"变乱"的意思)。

如此宗教寓言,究竟内含有什么样的文化信息呢?美国的房龙在《漫话圣经》中认为:耶和华不想让他们永远住在一个地方,全世界都要有人去住,不能只住在小小的一个平原上。……所以,人们放弃了集会在一座塔下以构成单一民族的想法,很快地就分散到地球的各个角落。张久宣编《圣经故事》认为:耶和华使众人从那里分散到各处去,四面八方,遍布在天涯海角。从此人世间便产生了成百上

千种语言,每种语言又分为若干方言,每种方言还夹杂着不同的腔调。苏联的雅罗斯拉夫斯基《圣经是怎样一部书》认为:巴比伦事件是圣经里的第一个"国际"的建立与毁灭。除此之外,是否还存在这样一种可能,即上帝为了阻止人类的贪欲,生怕人们因进步太快而远离自然,进而丧失自己,于是下去变乱他们的口音,以使他(她)们突然遗忘共同的约定。因而,其结果自然是:产生了区域文化与族类文化,从而,极度消减了人文化的柔性综合力度,又极度增加了人文化的刚性分离力度。

于是,是不是可以这样认为,在人类诞生之时的混生性逐渐趋于分离的同时,其原初意义上的单一性也就随之丧失。正如意大利的维柯在《新科学》中所说的那样:各种口语的混淆以一种奇迹的方式发生了,因而一瞬时就有许多语言形成了。家族父主们要通过这种口语的混淆使世界洪水前的神的语言逐渐丧失其纯洁性。上述宗教寓言巴比伦是人类继伊甸园之后更大规模的第二次种族迁徙与文化漂移:他们由于失约(遗忘共同约定),从一个原先固定的地方分散到了四面八方,不料,此举因上帝所设置(此为后设,并非上帝造人之前的预设)的根本性障碍,反倒获得了各种不同于以往的立约机会。

如果说,伊甸园意味着人类自然文化的开端(走出伊甸园之后,人类开始了全新的起居和繁衍,并以血缘与家族关系作为人与人之间的第一维系),那么,巴比伦是否可以看作是人类人文化的转型(一种新的人际关系的维系逐渐显现,通过文化并面对文化物,以表明血缘以及家族不再成为人际关系的唯一维系和标记)。

房龙《文明的故事》认为:文明开端显示出人文化之所以成型的根源:文明是增进文化创造的社会秩序。毫无疑问,时序所设定的次第以及先后推进,并非依循简单意义上的算式,人文化的成型是一个至少有一个以上来回的过程。因此,自然本体生成文化现象与文化现象折返自然本体,不仅是一个过程的两个互有关联的阶段,而且还应该是一个合二为一的存在。由自然进化向人文进化转换:通过文化而成就。反过来,随着人文进化的日益强化,甚至大面积覆盖自然本体,则文化现象便折返回去,对自然发生新的作用。

由此关联音乐文化发生,可以由阶段论与方式论两种思路切入。

二、阶段论与方式论的音乐文化发生问题

依照不同文化阶段论的界说,人类在漫长的文化历程中,由于做出一次次的选择,而显示出不同的文化阶段。比如:以各种不同社会所属的一系列生产方式及其生产工具作为文明界桩进行标示,从原始部落社会至今的后工业社会,已经发生以下演变:采集、捕鱼、狩猎、畜牧、农耕、手工业、机器、计算机、电脑……其总的发展趋势:几乎是由人的体能输出逐渐流向人的智能输出。

文化阶段论所体现出的是一种顺序观念,就像马克思主义创始人所认为的那样:这种以生产方式及其生产工具作为演变标志而划分出的文化阶段,还可以显示出分工与所有制的不同形式,比如部落所有制、古代公社所有制和国家所有制、封建的或等级的所有制。由此,开始与后来的观念就这样建立了起来。

依照不同文化方式的界说,维柯在《新科学》中,以儿童与成人的方式进行象喻:从最初的感触,到而后的感觉,再到最后的反思。通过人类感官方面的语言,以粗糙的方式描绘各门科学的世界起源,后来专家学者们的专门研究才通过推理和总结替我们弄清楚。

文化方式论所体现出的是一种同生共在的关系:无论是凭借智慧的感官去触动世界的发生,还是凭借智慧的理智去诠释世界的存在,其实都不会因彼此的对立而在根本上中断各自的行为方式,或者丢弃相对的行为方式,也不会因此而丧失自己,或者背离另一方。于是,在显见的动态历史(往往以文化阶段为界桩)中,便蕴含有潜在的静态逻辑(平行不悖的共生共在的文化方式)。

相比较而言——

文化阶段论:以开始与后来的时间次序作为划分的依据,多出于进化论的角度,注重不同文化阶段之间的影响比较。对象是研究文化传承发展中的嬗变过程。相应的概念可界定为"原始",仅表示某一个历史阶段(period),更接近于primitive的意思。相应的各个阶段可分别界划为蒙昧、野蛮、开化、文明、发达等。相关范畴也可归划在历史学—现象界之内。

文化方式论:以同生与共在的空间位置作为设想的依据,多置于发生学的立场,注重不同文化方式之间的平行比较。对象是研究文化变化更换中的自足机制。相应的概念可界定为"原生"(非土生土长),仅表示某一种文化发生点(point),更接近于original的意思。与其相应的方式概念可界定为"再生"。相关范畴也可归划在文化人类学—本体界之内。

面对全球化问题,无论是作为事实,还是作为概念,无疑,都必须付之以文化方式论的思路。研究文化,离不开处于实际文化活动与进行具体作业过程中的行为载体。也就是说,必然涉及各自文化的当事人及其与之相关的一切。于是,研究对象在此就自然会形成一种具有多层次的、群体性结构的对象系统。包括:第一层次:各类不同文化的当事人;第二层次:三种不同的,却互相并存的文化方式;第三层次:其文化结果。

在此,以原生、再生、反叛三种文化方式予以观照。

所谓原生文化方式,主要指没有外在规范的约定,始终凭自我的最初印象与即时感受来作为自己活动—行为的根据与标准。可以用raw作为英语对应词。用于对一种人类文化方式的界定,解释一种不受制于外在规范的约定。在英语中它

与 raw 的意义相近似,表示未经制作加工,未受训练和无经验的一种天然的状态。进一步看,原生不包含任何价值判断,在辞义上更接近原型(archetype)与最初的(original)的含义(未经改变与复制的样式),仅限于功能性的描述。就像是一种自然式的约定。

所谓再生文化方式,与原生文化方式相反,是一种有外在规范的约定,始终凭外来的指令(如传统、经典等)来作为自己活动—行为的根据与标准。可以用 reproduce 作为英语对应词。用于对一种人类文化方式的界定,解释一种受制于外在规范的约定。在英语中它与 reproduce 的意义相近似,表示可复制、可衍生、可重现的一种非天然的状态。进一步看,再生是一种文化式的约定。

两者之间,意义指向相反,互不覆盖、替换,始终并行不悖,即便各自文化结果不同,但毕竟各自的动力与轨迹始终不断,彼此关照。尽管借着自己的历史动力、循着自己的逻辑轨迹显示出不同的发展,毕竟同出一源:以人为本,并以各自不同的发展阶段来显示其相互的制约,而又不丧失其自身的自生状态。从而,在其并行的发展过程中显示出:不同倾斜导致的动态平衡。作为人类最初并存平行的两种文化方式,并非开始与后来的时序之差,再生绝非原生之后的再发生。至于每一种文化方式内部的文化结果,则可以按文化阶段论的思路去观照其发展。

文化方式论更着眼于人的文化的各种或每次发生,有别于文化阶段论着眼于一个阶段接着一个阶段的发展及其内在的因果联系。由此,研究立场从历史学范畴向文化人类学范畴转换。

所谓反叛文化方式,是在接受再生文化方式的历史洗礼之后,又向往原生文化方式的一种约定,力图在外在规范的约定之中,凭借自身文化所形成和积累起来的惯性动力,去摆脱外来指令的约束,从而在更高的层次水平上进行新的文化方式的建构。可以用 revolt 作为英语对应词。进一步看,反叛是一种中介式的约定。其复杂性体现在:一方面借着再生文化方式所产生与积聚的动力,另一方面又向往原生文化方式的内在指向,并在此背反的文化方式中进行"执其两端用其中"的中介式约定。因此,对已有的文化式约定必然采取一种绝对的怀疑态度,从而产生一种反叛的行为。与此同时,又由于其采取一种中介式的约定,利用在更高结构层次上的类似自然选择律的自由竞争律(淡化集团政治状态与国家意识形态化政治,以成就新的民主政治格局与非国家意识形态化政治),因此,它对自身文化又必然采取一种自我保护的措施,以使这种反叛行为得以合理处世。与原生、再生文化方式的共时同构不同,这是一种中和两者对抗关系的历史性文化派生物,具有历时重构的性质。

对比这三种不同文化的自生机制:

自然式约定:突现在无文字社会时段,更多利用自然来调节人自己的行为,遵

循自然选择律、离散型意识形态、无意识形态。

文化式约定:突现在宗教盛行时段,更多利用社会(尤其是政治,管理行为)来制约人自己的行为,遵循社会决定律、聚合型意识形态、国家意识形态。

中介式约定:突现在工业文明主宰时段,更多利用市场来实现人自己的行为,遵循自由竞争律,自适型、自控型意识形态,非意识形态。

三、现象类比

原生文化方式的存在特质:每一种表达或者每一次表达,都以主体(自我)的经验现状为主要的规范或者衡量的尺度。如何协作多出自于自发与即兴,并且往往在彼此的碰撞过程中进行必要的自适性调整。目的旨在通过音乐活动实现自娱。尽可能多地调动各种感觉活动器官,其结果常常是以乐音符号为轴心的多重形式—行为符号的复合体。其表达的内在依据在于音乐文化当事人对现时的需要与效益的执着追求。既不追究任何前因,也不承担任何后果,往往是一次性的经验活动,是一种无目的(对别人而言)的有目的(对自己而言)的行为过程。

原生文化方式的行为效应:这类情感表达更多的不是为了谋求旁的认同,主要在于如何以最自主的方式来拥有自己。也不是仅仅为了成全自己参与的具体事件,而更多的是对音乐文化当事人自己的行为负责。其结果往往是次要的、间接的,重要的在于直接参与。在整个参与过程中,哪怕任何一个细节,任何一个瞬间,都是其实现目的的不可缺少的条件与环节。过程一旦结束,行为便随之终结。既不作任何先准备,也没有任何后评价。或者是情感、意义、形态共在,或者是情感、意义、形态共不在。没有过去,没有将来,一切就在现在。

原生文化方式的传播样式:每一种表达甚至每一次表达,均不讲究可见的形式。外在场合总是次要的,内心在场则为必要条件。任何场合都可能成为其内心传播的场所,即泛场所性(反映为一种有效的即时即景的传播,感应式的外传播,一般更多地发生于人口较为分散而又各自相对独立的小型社会群落之中)。以口传心授为其主要的传承方式,在空间范围的扩展仅限于身体与现实情景的联系。以其自我的约定来维系某种秩序,并将其对音乐的选择(人化了的音乐)融汇到宇宙音乐(与天地同和之乐)之中。是一种不拘泥于形式的仪式,即对人自身尊严的严肃祭祀与最高崇拜。

原生文化方式的现象特性:必然会排斥与拒绝已有文化的约束和传统音乐的规范,并以此作为其自身存在的充分必要条件与唯一出路。同时,又以此建构起自足持续的文化惯性,一方面极力摆脱外力的干扰与影响,另一方面又不断丢弃自生的负担(娱他、娱人的目的,旁的认同与自我评价,场合的选择)。由此而依然保持其原来的运动状态,从而在不中断的同时又不断地发生,以成全其自身新形

态的原动力。

再生文化方式的存在特质:每一种表达或者每一次表达,都以主体间(包括自我与非我)的经验状态(包括现时与非现时)为规范或者衡量的尺度(其中,更注重非我的、非现时的历史经验)。任何协作更多的是以自觉与预先设定为主,并且往往在彼此的碰撞过程中进行相互适应性调整。目的不仅仅在于实现自娱,随着历史的推移,更倾斜于娱他、娱人,如专业艺术的商业性转换。以调动听觉活动器官为主,其结果就是以音乐作品为接受对象,甚至是唯一对象。

其表达的内在依据在于音乐文化当事人对包括现时在内的长远效益的追求,并以建构更富有容量的音乐审美需求为潜在目标。既追究与其相关的前因,也承担由此引发的后果。是一种既包括旁人,又包括自己的有目的的行为。

再生文化方式的形态效应:这类情感表达除了谋求旁的认同以外,还在于如何通过主体间认可的方式来拥有(甚至占有)自己,因而更强调对历史与传统负责。其参与目的是为了可以留存的结果。在整个参与过程中,其实现目的的条件与环节有所偏重,因而对细节与瞬间的布局就讲究逻辑结构。过程结束以后,行为还将延续。既有大量的先准备(包括历史的准备),也期待社会的后评价。只求情感、意义、形态的共在,而不能容忍情感、意义、形态任何一项的缺环。立足现在,又负载过去、面向未来。

再生文化方式的传播样式:每一种表达或者每一次表达,均讲究可见的形式,甚至在某种程度上形式的决定因素极高。外在场合与内心在场同样重要,并且同为必要条件。有严格条件的场合才可能成为其内心传播的场所,即限场所性(反映为一种必定有效的限时限景的传播,对应性的限定传播,更多发生于人口较为密集的,又相互有制约的中型以上的社区之中)。以系统教学为其主要的传承方式,因而在空间范围的扩展更多地依赖于各种信息媒介系统与历史情景的联系。以历史传统的约定来维系某种秩序,因而将其对音乐的选择(人化了的音乐)传达给人的音乐选择(音乐的人化)。一种拘泥于形式的仪式,即对局部人类的有等级的祭祀与有定向的崇拜。

再生文化方式的现象特性:必然要接受与顺应已有文化的约束和传统音乐(尤其是经典音乐)的规范,并以此作为其自身存在的充分必要条件与基本出路。同时,又通过与外力的合谋来建构其文化惯性,一方面极力借助外力的渗透与影响,另一方面又不断强化历史成分与传统的力度(娱人的目的大于自娱,旁的认同大于自我评价,对场合选择的因素渗透到创意之中)。由此,在保持其原来运动状态的情况下,进一步健全与强化其自身形态的已有动力。

四、音乐审美发生问题

音乐审美发生问题首先应关注本体求原。

原生文化方式的音乐审美经验的最初积累：音乐审美经验必须通过人的每一次经验去实现最初的积累，没有史前史。排除了任何先前习得的条件，因此对这种先前经验无法通过生物遗传或者文化传授的音乐审美来说，其每一次经验的获得都是无原始文本的。既无法完整贮存保留，也无法全部传递转让，是唯一的（only one）。这种最初积累，一方面是自我完成（以其自身为前提，以其自身为主体，并以其经验创造出自我保存和自我延续的条件），另一方面是自我消解（以其自身为目的，以其自身为对象，并以其经验创造出自我丢弃和自我中断的条件）。又生产又消费，两者共在，互向作用。对象的生产即主体的消费（音乐的生产即音乐文化当事人的观念的消费），对象的消费即主体的生产（音乐的消费即音乐文化当事人的观念的生产）。作为主体的音乐文化当事人在把音乐作为自己消费对象的同时，也就是把自己当作音乐生产的对象。原生文化方式的音乐审美经验的最初积累，即每个人的每一次音乐审美经验都是空前的，其历史必定是人通过人的音乐审美的不断诞生。

原生文化方式的音乐审美判断的最初分工：音乐审美判断必须在进行每一次判断的过程中去实现最初的分工，因而无任何前提。对已有分工（人的自然性与社会性分离，人的客观功利性与主观直觉性分离）失效的音乐审美来说，新的分工都是即时实现的。既不依靠凭借，也不延续扩展，是首次的（first）。这种最初的分工，一方面是自我实现（以其自身需要为规范，以其自身效益为尺度，并以其判断来成全满足自己、衡量检验自己），另一方面是自我放弃（以其自身需要为终止，以其自身效益为边界，并以其判断来消耗淡化自己、挑剔责备自己）。又离散又聚合，两者共在，互向作用。一方面是音乐文化当事人的自然性存在要求客观功利，一方面又是音乐文化当事人的社会性存在追求主观直觉。以自然性与社会性的混沌状态始，通过每一次的音乐审美判断而实现分工（在音乐审美过程中，对自然的、非本质物的分离扬弃，既肯定自身的存在，又否定被肯定了的东西；既参与其中，又超越其上）。并非先验地占有对历史的感受去判断，也并非经验积累愈多分离愈大的发展规律。于是，原生文化方式的音乐审美判断的最初分工，意即每个人的每一次音乐审美判断都是无把握的。其历史必定是人通过人的音乐审美判断的重新诞生。

原生文化方式的音乐审美意向的最初投射：音乐审美意向必须在进行每一次意向的过程去实现最初的投射，因而更多从未知出发，以非存在为投射起点，同时也不以对象与主体的逆向平衡、意向与理想的互向平衡为目的。对这种不以已知、存在为立足点的音乐审美来说，每一次投射都是根本不同的（始终处于空场）。既没有重复剩余，也没有期待遗留，是从头开始（begin and start）。这种最初投射，一方面是自我充足（以其自身的直觉为动力，以其自身的想象为依据，并以其意向

来界划自己、解释自己),另一方面是自我空虚(以其自身的直觉为障碍,以其自身的想象为局限,并以其意向来切割自己、瓦解自己)。又纯粹又还原,两者共在,互向作用。既意识指向对象形成"我思",又意识指向意向本身形成我思"所思"。从而,意向的对象存在与否绝对取决于意向本身的构成,意向成为意识指向对象的当然起因与必然结果,意向单独构成了对象。因此,意向对象最终必然变成"意向"本身。对象的还原淡化与主体的纯粹强化成为意向活动的充足理由与唯一目的,即主体对对象的实现与主体自身的实现必须同时实现。于是,原生文化方式的音乐审美意向的最初投射,意即每个人的每一次音乐审美意向都是无历史的无逻辑的,其历史当然就必定是人通过人的音乐审美的一再诞生。

 其内在机制:事实与真实、"背着自己"的发生。审美被事实界定,审美也创造真实。音乐的起源取决于人的音乐审美的发生,人的音乐审美发生取决于人的音乐审美主体的觉醒,人的音乐审美主体的觉醒取决于人的音乐审美主体间的彼此呼唤。三者关系:音乐审美意向是音乐审美判断得以实现的内在依据;音乐审美判断是音乐审美经验得以积累的现实起点与赖以展开的基本机制。如果说,原生文化方式中的音乐审美经验的最初积累、音乐审美判断的最初分工、音乐审美意向的最初投射之间是始终以人类智慧的直接感官、始终依主体自我的最初印象与即时感受作为审美活动的外在工具与标准(尺度)来实现关系整合的话,那么,这种整合本身的内在依据和内在秩序实际上只能是"背着自己"的发生——因禁忌的结构性存在而不断变换旧的质量,而使新的质量不断地产生。

 再生文化方式的音乐审美经验的积累:音乐审美经验总是以其以往的经验积累和别人的已有经验来作为现在得以扩大积累的历史基础,因而每个人的每一次音乐审美经验的积累必定有其史前史。这种经验积累需要预定先前习得的条件,因此对先前经验无法通过生物遗传或文化传授的音乐审美来说,其经验的积累只有通过学习与训练来实现,从而,既能有所贮存保留,又能传递转让。于是,再生文化方式的音乐审美经验的积累,意即每个人的每一次音乐审美经验的获得都不是无根无据的,其历史必定是人通过人的音乐审美的不断延伸。

 再生文化方式的音乐审美判断的分工:音乐审美判断总是循着以往经验积累愈多分离愈大的发展轨迹运行,因而,每个人的每一次音乐审美判断的前提必定是基于已成型的人的自然性与社会性之分离、人的客观功利性与主观直觉性的分离。这种判断分工一般不能即时实现,而必须依靠凭借人的自然性与社会性分离、人的客观功利性与主观直觉性分离之前提,并在此基础上再有所延伸扩展。于是,再生文化方式的音乐审美判断的分工,意即每个人的每一次音乐审美判断都是有把握的,其历史必定是人通过人的音乐审美的不断扩展。

 再生文化方式的音乐审美意向的投射:音乐审美意向总是力图去实现对象与

主体的逆向平衡和意向与理想的互向平衡,因而,每个人的每一次音乐审美意向的投射必定是从已知出发延伸到未知、以存在为起点扩大到非存在。这种意向投射必须有现实的基础(不是处于空场),因而每一次投射都有重复或剩余,也有期待或遗留。主体对对象的实现与主体自身的实现可以相继实现(未必同时实现)。于是,再生文化方式的音乐审美意向,意即每个人的每一次音乐审美意向必须基于已有的历史与有序的逻辑,其历史当然必定是人通过人的音乐审美的不断复制。

两者相比较而言,原生文化方式的音乐审美原则:更强调以人的创造为依靠,尤其是对具体的音乐文化当事人的重视。再生文化方式的音乐审美原则:更倾向于对人的创造物的依赖,因而对总体音乐文化事件的关注往往大于对具体的音乐文化当事人的关注。

在本体方面,文化具有同原性。就文化含义而言,不同文化方式存在着有无外在规范约定的内在差异。有者:始终倚靠外在规范给予的指令来作为其活动的依据、准则,或作为其借以强化活动工具的中介手段或观念性材料。无者:则始终凭借自我的最初印象与即时感受,并以其现时需要与效益来作为其活动的工具与标准。于是,就有了截然不同的文化约定,以及与此相应的不同取向。进而,又有了不同的活动——行为倾向:文化式的体验与自然式的感应,经典型的传统与大众型的传播,永远性(forever)的行为与从不性(never)的姿态。

其背后,则有宗法文化与宗教文化的差异。

宗法文化:以人治为一种统一的力量,不断加剧人为求生而生的忧患。其文化功能往往是在其他功利目的得以实现的前提下而有所成全。因此,其文化当事人常常是以牺牲自我感性为代价去健全符合社会伦理系统的道德规范。文化交叉点:人与家长的对话。家长以族类血缘为统制社会的关键,为了服从这种制约,不得不以其个体向族体无偿转让自己的责任、出卖自己的权利。于是,个体的人成为族体的奴隶、创造物的附庸、社会关系的寄生品。

宗教文化:以神治为一种统一的力量,不断排解人为求知而生的苦闷。其文化功能是在对不可知的宇宙法则不断追求、崇拜之中实现自身的相对独立与自足。因此,其文化当事人常常也是以牺牲自我感性为代价去建立符合严格逻辑规范的形式基础。文化交叉点:人与上帝的对话。上帝以抽象理性为统治宇宙的关键,为了解决人生的局限与人性的不足,人不得不向上帝不断索取力量与智慧,并希望通过对上帝的倚靠而得到净化与升华。于是,个体的生命成为体验性的试验,成为上帝用以发号施令的记号,就像自然界构成了上帝语言的实物文字一样。

与原生文化方式、再生文化方式不同的是,反叛文化方式更多体现为一种有终极关怀的知识分子文化。一个重要的标志,由于文化方式分离,人文化发生,人

与人成为异类。

　　这里,存在一个历史分岔:由于人文化替代自然文化的历史分岔,历史就此发生断代,并开始转型。由于现代工业文明逐渐成为当代历史主潮的截流,在社会分工与专门化职业性的惯性能量驱动下,知识分子文化完成了从两种共存文化(野蛮文化与宗教文化)的并置中分离派生出来的历程,成为一种具有独立作业能力的自在文化。

　　由此,当代史诞生,自从知识分子作为一种独立作业的自在文化诞生之后,人类历史便进入了当代。知识分子文化在所有文化中的重心凸显,并不断取代或者替换别种文化方式的存在。于是,历史才会有可以标示与识别文明特征的界桩。

　　作为当代文化主体的知识分子文化,如果说,现代工业文明以及已经初步成型了的后现代工业文明足以标示出当代历史主潮的话,那么与别种文化相比,知识分子文化则与这种生活生产方式更为适应。因此,知识分子作为当代意识形态的一个最主要的文化当事人阶层,便自然成为当代文化的主体。

　　从外向操作层面来说,知识分子主持着人类文明由人工体能向人工智能的质能转换。从内向运作层面来说,知识分子又操纵着人类文明通过反叛传统文化以重建新文化的解体——重生进程。进一步,由于知识分子文化的反叛性质,知识分子总是在不断改变理性论域、不断突破语言规范、不断地满足哲学期待的同时,又不断地受制于某种统一力量的支配。因此,知识分子既为自己制造工具,又在使用这种工具的同时界限自己。

　　比如,体能解放与智能疲劳,如果说,现代工业文明通过人工智能(计算机电脑)对人工体能有所解放,那么,后现代工业文明则可能导致人工智能的极度疲劳。

　　以音乐为例,开始手工艺阶段:直接或者稍加选择地利用自然物,如人声、树叶、苇管等。发展到半手工艺术阶段:有目的地利用手工艺改造自然,如陶埙、管弦乐器等。再发展到纯粹工业艺术阶段:彻底摆脱自然的取材,如钢琴,甚至通过电子合成器汲取音源等。

　　由此,体现出不同的历史时段。前现代时段:以自然为本;现代时段:突出人自身而任意改造自然(消解自然);后现代时段:无任何纯粹自然可本,仅仅再现复制已经文化了的结果(消解人本身)。这是一种周期率不断缩短的文化转型,随着人的智能输出趋势日益显化,其力度日益强化,就出现了某种周期率极短的文化转型现象。在艺术发展方面,从19世纪末的后期浪漫主义,到20世纪中前后的现代主义,再到20世纪70年代左右的后现代主义,几乎是成倍地收缩其周期率。与此同时,随着技术元素的分离逐渐显示单元取向,当代音乐逐渐显现出整体构成各技术元素的极度分离,并呈单元取向的态势。比如,音色音响音乐以音色音响

为主导元素,其他元素均围绕它而运动。尤其值得注意的是,20世纪西方音乐的两次重大革命(大小调功能体系全面瓦解与寻求新的音响资源并极度扩张音响的取域范围),都是由技术元素分离的导向变换所引发的。因此,这种周期率极短的文化转型,几乎都是出自实验室中的高文化开发。

在艺术观念上,取代现代主义艺术对自然进行任意改造,而成就起后现代主义的人文现象:无任何纯粹自然可本,所再现复制的仅仅是已经文化了的结果,以及由文化所造成的印象,即由人工了的第二自然系统来统摄当代艺术的创作源泉。

在审美方面,后现代主义文化的审美特征(艺术的商品化,主体的死亡,拼盘杂烩,语言示意链断裂,深度感消失,历史印象代替历史等)几乎都和当代音乐相关。从而使传统音乐艺术的审美意义有所蜕变。传统意义:对一个简单动作进行多意味的不断重复,并从中不断出新。现代意义:对一个简单动作进行单一意味(比如纯粹音响)的不再重复,却仍然不断出新。即由传统的多元取向逐渐聚合为现代的单元取向。

因此,知识分子又作为当代主体文化,这种由分工后、专门化、职业性的知识分子(当代文化主体)所统治的专业艺术,之所以成为当代主体文化的原因是多种多样的。深层的意识形态原因是社会分工的日益加剧。只要承认这一社会现实,就必然凸显知识分子文化的历史性主体地位,因为由某个单一群体意识发生总体性全局性影响,并成为一种为公众所普遍认同的主宰性世界观,已经成为有文字记载的世界各种文化的主体。

值得注意的是知识分子文化的自生机制。由于当代文明所凭借的主要工具(智能输出)的极度扩张及其人的自我空间的极度饱和,浑然一体的全球信息场(高度发达的通信机制)正在发生结构性的弥漫。其直接后果就是导致时代贯通(古今历史)、民族无界(中外地域)、风格共存(雅俗品位)。由此,以知识分子为当事人的反叛文化作为当代社会的主体文化,其自生机制必须具备绝对优势。其中,最为突出的就是超越经验,即区别于原生文化方式的无视经验与再生文化方式的唯视经验。对历史与现实的超越,对自然的、集团的、已成规范的、族类的,甚至自我的超越,从而使其文化的自在性得以巩固。其超越的可能性在于:审美的自我完善、自我选择、自我创造。以最终显示:审美被事实界定,审美也创造真实。

在人格方面,区别于原生文化方式的开放人格与再生文化方式的封闭人格。适时容纳对自身的有益因素,及时割除自身内部已丧失功能的无益因素,从而使其文化的自足性得以增强。其人格运演的可能性在于:审美的自信性、自负性、互补性。以最终显示:艺术即人,人非艺术。

在整合生命方面,区别于原生文化方式的倚靠生命与再生文化方式的倚靠生命物。不仅仅以人的创造物为依赖,更主要的是以人的创造为依赖,从而使其文

化的自适性得以成就。其整合的可能性在于：人是创造的与人是自由的互动，人为主体与人非第一性的互动，世界只有一个与我也只有一个的互动。以最终显示：以人为目的，以人为边界。

除此之外，知识分子文化提前预测与及时插入的功能也值得关注。往往可以提前预测到文化原型即将衰竭与下衍文化临近成熟的信号。并且，可以及时插入于文化原型尚未衰竭之时与下衍文化尚未成熟之际的空场之中。并且，又有自我调整的主动性与自觉意识，可以在创造物泛化为主体创造，并提供富有弹性的适应性样式之初，就调整其自生的机制。进而，在此泛化程度愈高之际，及时促进创造主体对创造物泛化的背离，以强化对未来可能性时空的选择率。

由此可见，知识分子反叛文化的自生机制的建构，主要由其自身的文化惯性所驱动。因此，既不是原生文化的人之尺度（现时需要与效益）所能，也不是再生文化的人之依附（外来指令及传统经典）所及。因此，在当代历史的所有文化中显得相对健全。

相比较而言，知识分子文化与别种文化基本相同，都是通过文化从自然中分离出来。不同的是，知识分子文化比别种文化更加超前，是通过文化与自然再度合一。因此，判断知识分子文化的关键动作与根本行为的标尺，主要在后者。于是，文化颠覆几乎可以成为知识分子文化特征的同义词。所谓文化颠覆，更多意味着：知识分子在第二次反叛过程中对自我的反叛。也就是说，所谓第二次的完整实现，必须经由对自我的反叛这一环。尽管知识分子文化与别种文化相比，这第二次反叛更为纯粹彻底，但是，由于知识分子文化的先天性非独立因素（曾经接受再生文化的历史洗礼），其内在构成仍然会因历史、文化、社会等多种原因而形成不同的层面与板块。

当然，从历史文化学角度看，知识分子文化难免会受到传统经典文化的影响，而携带有某种创造物的样式，因此，在其创造过程中必然会显现某种再生型文化的痕迹。在当代音乐中，虽然在音响形态上可以与传统面目全非，但其深层却仍会发生某种结构的遗存或者转换，至少必须依此传统来逆反。而从社会文化学角度看，知识分子文化也必然会在一定程度上顺应特定的社会形态，而形成某种倾向性或者自觉性。在当代音乐中，某种功能性的社会政治抗议（属于派生物）与某种结构性的技术术语寻求，虽然通过历史的分岔可能形成不同的走向，但它所造成的社会文化效应，往往是功能性作用大于结构性作用。再从人类文化学角度看，知识分子文化往往会因为个人天赋与现时存在条件发生剧烈冲突而趋于极端，从而使得某种超生物性目的骤然上升。在当代音乐中，作为文化当事人的职业音乐家，常常会无视社会集团性意识与意志，而专注于个体人格的铸就与审美理想的生成，以使其作品构成中的社会历史性与文化性有所淡化，甚至隐退，而其

中的生命意志却得到高扬。

面对其当下处境,一方面,告别旧习而开始自省式的文化颠覆,并以其特有的文化质量与品格,在争取最初人权(物质生存权)的同时,又争取最后人权(精神生存权)。另一方面,作为处于人类前沿集团的文化当事人意识到,人类在自己的极度文化过程中已经面临过分远离自然的倾斜,正在试图通过已有的文化方式来予以纠偏,以取得新的平衡。尤其就当代音乐文化而言,因其由混生性艺术方式与形态逐渐分离而来,并相对独立的特点所限,也必然会在极度分离整体构成的技术元素与单元取向之后,仍然通过已有的音乐文化方式进行深层的结构遗存与转换,并且在未来世界的各种文化规则中,自由地选择到新的音乐存在方式及其种类样式。在知识分子所统治的当代职业文化成为当代历史的主体文化的前提下,当代专业音乐的技术风格会进一步地分化、特化,当代专业音乐的意识形态也会进一步地人文化、反弱化。要想真正建立起自然的人文化的文化约定及其历史惯性,就必须执其两端(技术风格与意识形态,原生文化与再生文化)用其中,充分利用两极之张力,来成就良性循环并不断出新的第三文化机制。

在当代社会呈现出的多足并立格局之中(传统经典音乐、民族民间音乐、先锋实验音乐、通俗流行音乐、宗教仪式音乐),由当代文化主体知识分子所统治的当代专业音乐文化的根本出路:通过人的现存生命,把第一自然(自然物)与第二自然(文化物)融为一体,进而,通过自然的人文化走出"埃及"。

在存在方面,就生命本质而言,不同文化方式有不同的生命指向。

原生文化方式:既不用知道也不想知道"我从哪里来,我是谁,我到哪里去"。

再生文化方式:知道并极度明白"我从哪里来,我是谁,我到哪里去"。

反叛文化方式:在恢复"我逃了出来"(从自然中分离而来)的记忆,又渴望知道、祈求知道"我是谁",并在逐渐辨认识别人与自然关系的过程中,又一再嚷嚷"我要回家"(复归自然)。

于是,在明确人与自然元约定、人与文化后约定的前提下,必须关注文化存在的终极意义。任何一种音乐文化的发生,其目的都是为了生成新的音乐种类与新的音乐样式。这就是文化存在的终极意义:人与自然通过音乐文化的方式实现互向生成。既追究人的存在,又关切人的发生。音乐是人把握世界的一种方式与工具。音乐文化的发生,不仅突破了人的生物族类的种种局限,而且又以超生物的目的物为人类重新复归生物族类而创造了种种新的条件。

除了有合规律性的创造之外,又得有合目的性的创造。人类使用音乐工具的活动意味着:人类超越了(非人的)生物族类,以超生物的经验来与自然发生关系。继而,也就必然要超越(属人的)文化族类,以超文化物的经验,按照任何音乐的尺度来进行创造。随着历史的推移,当人类视音乐工具为超生物与超文化物的目的

物时,人类本身又陷入了新的局限。与之相应,音乐就不仅仅是人类的社会历史现象,也不光是人类的文化现象,在某种意义上还是人类的生命现象。因此,作为部分人类存在方式的音乐,也就会在按照任何音乐的尺度进行创造的同时,再赋予这种创造以人类内在的固有尺度。

在历史的漫长进程中,人类经历了一系列的工具转换:天然工具→表象工具→制造工具→使用工具→符号工具→扬弃旧的工具→寻求新的工具……

第一中介层转换:由使用天然工具到动作思维、原始语言(意识萌芽)进而由果(即达到目的如获取食物)推因(使用工具的活动和工具),从而提出目的表象(工具)的过程。

第二中介层转换:在使用工具制造工具的实践基础上,动作思维、原始语言日益成为巫术礼仪的符号工具,建构起根本区别与动物的人类的原始社会。

最后中介层转换:经过一系列中介层转换之后,进行最后的中介层转换:自然向人的生成(本体Ⅰ),通过人向人的自然(第二自然)的转换(现象),实现人向自然的再度生成(本体Ⅱ)。

于是,无论是人类与自然立约的进程(通过具象工具的不断变换进化实现的历史转换),还是在此之后人类与文化(包括文化物)立约的进程(通过抽象意义的不断渗透融合实现的文化转换),真正地实现在于:既超越(非人的)生物族类,又超越(属人的)文化族类;既超越社会历史限定,又超越文化限定;以人与自然的生命为则,实现合规律性与合目的性的统一。

任何文化都是人和自然与否的实现符号。人与文化(包括文化物),无论是不同时段(古今),还是不同地域(中外),或者不同品位(雅俗),均为后约定。唯有人与自然,才是元约定。

五、美本质与审美价值双重凸显并价值与多元何以相提并论

提出多元文化语境中的音乐审美价值,不仅有深刻的历史背景与文化渊源,而且有广泛的学科前提与学术内涵。相当长一个时期以来,学界同人们都在自己的研究中就有关问题提出见解,其中,甚至对有悖全球化现实的理论观点提出尖锐的批评。然而,经验与情感既不能替代充分的理性思考,也不能颠覆有效的感性直觉。毋庸置疑,在当今世界类像趋同与个性求异不相协调地铺张发展的时候,问题丛生已然成为一个事实。单边主义与文化群落共存,绝对深度与相对平面交融,然而,在祛除多重遮蔽(理论的、实践的、共性的、个性的)之后,似乎又殊途同归:美本质与审美价值。由此,价值与多元究竟能否相提并论,则无疑成为问题的焦点,进一步的问题是:美本质的存在是否并如何可能?审美价值在总体价值中的资源配置以及其自身含量的绝对性存在是否并如何可能?

就感性直觉经验层面的音乐美学而言,与音乐哲学之间的关系需要协调处理。

一般认为:音乐美学通过人的感性直觉经验研究音乐的艺术特性,音乐哲学通过人的理性统觉观念研究音乐的艺术本质。

进一步的看法:音乐美学主要围绕经验展开研究,是针对音乐艺术作品进行描写的修辞,音乐哲学主要围绕概念展开研究,是针对音乐艺术本质进行论述的修辞。

再进一步:面对纯粹声音陈述的绝对临响,面对混沌声音表述的诗意临响。一个是音乐(的)美学:研究感性问题,核心是经验,以及相应的修辞,归属于音乐审美现象论;一个是音乐美(的)学:研究价值问题,核心是先验,以及相应的发现,归属于音乐立美价值论。进而,建立一套足以与国际学界进行有效交流并有学科尊严在的中国语境术语概念范畴。

进一步看,所谓审美之美有从日文移译的歧义,而所谓立美之美则与上述赵晓生重提美(beauxology)有关,或者说,立美之美是从美(beauxology)而非感性(besthetics)拐出来的一个概念,至于说拐点在哪里? 则应该认真研究。

难道所谓审美意识以价值直觉的身份应答愉悦(正面)与厌恶(负面),果然是又一条不可实证且先验存在的路径? 这是一个十分关键的问题,也是一个非常核心的问题,立美概念①的提出,绝不是为了成全立美—审美对称范畴的形式美,也不仅仅是立美概念相对审美概念发生的局部功效,那么,是不是可以这样理解:这种旨在有意颠覆感性一统美学的格局,并通过重新复原感性现象与美本质的二元体系,是否能够成就一个古典主义的完美理想?

面对这样的问题,在方法论意义上,其考量依据与价值标准究竟何在?

明显的冲突是文化学范畴的归属还是美学范畴的归属? 比如,针对并围绕先锋前卫实验音乐,人们常常在声音或者音响论域,以缺美或者造丑加以批评,显然,这是归属于美学范畴的一个理论事实;而针对并围绕传统民间民俗音乐,人们在音声论域,基本上以非美非丑加以评价,显然,这又是归属于文化学范畴的一个理论事实。应该说,这里的考量依据与价值标准都是非常不通的。那么,这种方法论意义的错位现象以及得出不同结论,难道不值得重视吗?

就此而言,可以肯定的是美本质与审美价值的双重凸显,然而,依然成为问题的是价值与多元如何相提并论。

① 赵宋光著:《赵宋光文集(第一卷)》,花城出版社,2001年,第167－205页。

第二章 不同音乐样式概述

为进一步展示全球化语境与多元文化格局中的音乐样式，以下，通过概述和评论列举若干不同类别样式的音乐作品及其文化现象。

第一节 从新体系新音色到拼贴解构和简约

一、十二音体系

十二音，无论是作为一种技法，还是作为一个技术术语，在20世纪由西方铺展的音乐中，有极高的使用率，而且，几乎成为现代音乐的一个特定指代。

依照自然泛音列，并经过人工化的平均律处理，全部乐音音列由十二个半音组成。也许，这可以作为十二音最初的资源。当然，也是传统音乐乐音体系最基本的资源。与平均律不同的是，平均律是以人工的方式，将自然泛音列中的十二个半音做均匀的等分，键盘乐器上的七个白键与五个黑键，就是非常直观的展示。而十二音则是在此基础上，将十二个半音进行完全具有独立意义的处理，也就是说，在一个包括十二个半音的音列当中，每个音级都是独立的，不依附于任何其他音级，于是，传统调式调性系统（以C调为例）中的主音C，以及相关的属音G、下属音F、上主音D、中音E、下中音A、导音B，进而，自然音级之外的变化音级，都将被消解，从而，成为一系列无性之音。打一个并非完全恰当的比方，传统调式调性系统中的十二个音级，类似一个家庭，有父亲，有按年龄排列的兄弟姐妹，是一个君臣父子纲常齐备的王朝。主音作为中心，属音、下属音次之，其他自然音再次之，其他变化音更次之。而十二音家族，则无父亲，无年龄辈分，无传统纲常，一切

都是绝对的平等,套用一个后现代主义的术语,倒是典型意义上的去中心与平面化。

由此,它的规矩就这样订立:作为原型音列的呈示,任何一个音级都不得重复(除非在不同的音区),严格避免因重复造成的强调,而形成中心引力。于是,它的禁忌也是同样的:在原型音列没有完整呈示之前,十二个音的身份只有一次有效。显然,这是一种极端序列化的音高规则。在原型音列之外,与之相应,又有逆行音列,倒影音列,倒影逆行音列,作为配套,与原型音列共同支撑,从而,形成一个完整的技法系统。在这里,以数字直观的方式加以展示:

原型音列的排列是：　1　2　3　4　5　6　7　8　9　10　11　12
逆行音列的排列是：　12　11　10　9　8　7　6　5　4　3　2　1
倒影音列的排列是：　12　11　10　9　8　7　6　5　4　3　2　1
倒影逆行音列的排列是：1　2　3　4　5　6　7　8　9　10　11　12

进而,每个音列又可以向其他十一个半音的音高位置移动,这样,仅仅一个原型音列加上自己的音高位置,就可以获得十二个音高位置,再加上一共四种排列方式,总起来,在十二音系统内,仅十二音音列至少就有四十八个音响空间。

这样说的话,巴赫(Johann Sebastian Bach)当年写的那两集《平均律钢琴曲集》,其原则也是如此:取十二平均律中的一个音级作为主音,分别以大小调式结构,十二个大调,十二个小调,每个大小调包含一首前奏曲和一首赋格曲,加起来,也是四十八首。不同的只是,十二音技法是用十二平均律的所有音,以及相关逆行、倒影、倒影逆行,来结构一个空间;而巴赫则是以十二平均律中的一个音作为中心,来结构一个空间。前者,是同一块平面,后者,是凸显一点。

问题的关键是,十二音是均匀切割,并且平面无隙。有人对此有一个比喻,有感于色彩关系:如果将十二种不同的颜色,均匀地置放在十二个空间同一的盒子里,再将这十二个盒子置放在一个圆盘内进行飞速旋转,那么,也许在我们眼前,就会是一种无深浅显现的色彩。

对此,笔者的怀疑是,这种考量仅仅在于每个独立音级的出现次数,那么,除此之外,它的长短,它的律动周期,它的绝对音高的高低,不同音级本身的音质张弛度不一,不同音级可能出现的不同音色,等等,诸多因素复合在一起,难道就不会出现一定的倾斜?退一步说,即便将序列化的处理推而广之,关涉其余,不仅出现次数,而且再加上节奏、节拍、音域位置、音区、音质、音色等,甚至强度、力度、幅度,都按一种模态的序列程序进行严格设计,那么,十二个独立音级之间的音程距离是否能够做序列化的处理?况且,不协和本身,就可以称作十二音的主导色彩。于是,所谓均匀切割或者平面无隙,仅仅在作品之前或者过程之中,真正于作品之后,或者于音响还原之中,则仍然是切割不等或者凹凸不平。就像原型顺着排列,

或者逆行倒回去,甚至于倒影与倒影逆行翻过来,作为最自然的数列,再怎么均匀,再如何平面,也总有一个先后顺序,上下次第。当然,这样的比喻未必得当,但毕竟是一个表示。

二、音色音响音乐

在聆听波兰作曲家潘德列茨基《广岛受难者的挽歌》(*Threnody for the Victims of Hiroshima*)的时候,笔者曾经产生这样一种印象:漆黑的音块与刺眼的白光,即谱面上一团漆黑、音响上一片白光,正所谓黑白分明。

引申开去,果不其然,《广岛受难者的挽歌》在波兰作曲家潘德列茨基的编年志上,不仅有耀眼之光,而且,有沉甸之印迹。也许,在当时来说,这部写于1960年的作品,更多的是获得了惊世之作的佳誉。因为被认为是直接抨击了才发生不久的一场残酷的原子弹战争,并对无辜平民的遭遇表示了一份同情。多少年过去了之后,尽管作品原先的政治印迹尚未完全褪色,但界内人士似乎更加看重了它的另一种价值,这其实不只是一部为52件弦乐器而写作的室内乐作品。仅仅它的容量,它的能量,就大大超过了这些。

诚然,由传统的弦乐队(通过对乐器演奏法的改造,对乐队的重新编排组合)来营造一种在当时说来是全新的音响,这本身就是一种奇迹。更有甚者,以音块技法的介入,使得传统的音响结构,以及相应的音响状态,都得到了大面积的改观。通常意义上的音高关系不复存在,通常意义上的乐谱标记不再适用,通常意义上的听觉器官被彻底颠覆。有人以此进行历史叙事:惯性的小舟倾覆之后……

没有了调性体系——每个音都因为独立自主而失去中心;

没有了乐音体系——只要可以发声都可能成为构筑材料;

没有了强声律动循环体系——节拍的门槛被拆卸下来;

没有了规则的纵横疏密层次,以及多声织体体系——一切可能镶嵌在均匀的网底;

没有了曲式结构体系——并非平衡才能站立。

……一切似乎都处在真空当中失重……

然而,毕竟有了漆黑的音块与刺眼的白光。

漆黑的音块,一种独特的记谱方法,涂抹宽条带状的浓重黑色,以标示块状形态的音群集合;由极其密集的音群集成一起,相邻空间大大小于通常的音程距离。于是,所有的颜色放在一起,折射出了刺眼的白光。说是有高有低,有长有短,有厚有薄,却见不到缝隙,透不出空气。说是拥挤不堪,混乱无序,全然封闭,却也进出自由,游刃有余。

旋律轮廓被消解了,主题通道被拆除了。末了,什么都没听到,则印象难以

忘却。

之所以这一颠覆会引发如此的震荡,确实,与传统音响结构形态的样式相比,其程度之深刻,力度之强烈,承受度之坚实,已难以同日而语。然而,其结果,却使音响结构获得了大幅度的扩张,不仅空间,不乏时间。作为一次全方位且长久的变革,音响材料的开发与拓展,已然成为当下之焦点。

漆黑沉甸,依然难以辨认识别。

刺眼雪白,从此有了新的经验。

仅仅黑白分明,其自重足矣!

一个值得注意的事实是,在20世纪西方先锋前卫音乐中,音色果然为所有非规则声音做了合理的袒护。

如果,仅仅只是这样来划分:凡是由乐器的发声部位发出的声音就是乐音,否则,便是非乐音,或者干脆就是噪音。进一步,仅仅只是在此基础上再度划分:凡是用乐音结构的就是音乐,否则,便是日常声音。再进一步的划分:音乐不仅是一个作品,而且,有望入典,否则,至多实验而已。

那么,这样的逻辑到了20世纪之后,是否就失去了效应,变得毫无意义。

不过,有一点针对第一划分,说起来还颇有道理,无论乐音,还是噪音,都有音色,而音色又正是构成音乐的一大元素,只不过,这里有一个时间差,因为在传统古典音乐当中,音色从来不被重视,至多当作一种装饰性的陪衬,虽然,还未到可有可无的地步,但至少是处在音响结构的边缘。到了20世纪,尤其在下半叶,音色从边缘位移到了轴心地带,不仅事关大局,有充分的角色担当,甚至,作为音响结构的一个主要依据。

而在音色当中,噪音的价值比分又被不断增值,甚至,在有的作品当中,乐音反主为客,成了装饰性的陪衬。奉噪音为圭臬的未来主义流派,一反常态,居然十分理智地对噪音做了一番条理分明的类别排列——猛击声,雷声,爆炸声;嘘嘘声,嘶嘶声,喷气声;低语声,喃喃声,沙沙声,咯咯声;刺耳声,啸叫声,嗡嗡声,爆裂声,摩擦声;打击金属、木头、石块、瓷器等的声音;动物和人类的声音,包括吼叫声,嚎叫声,笑声,抽泣声,叹息声;等等。

大概该有的或者能够想到的声音,都列了出来,无非为了不伤大雅,有些声音,诸如呕吐、撒尿、放屁、交媾等,没有列出,或者就包括在"等等"当中。

无疑,对所有声音开禁,甚至冠以全声音的名义,当然,音色的范围一下子得到了极大地扩张。而音乐构成的其他元素,长度、力度、幅度等,都将围绕音色而动,普通听众所习惯接受的旋律形态消失无尽,任何曲折起伏也都以音色为本,所谓的个性主题只剩下一块色彩鲜明的音色,严格说,这是一种音色音响音乐。

传统乐器,有了许多非传统的奏法、吹法、弹法、打法、响器入列,还有可控性

音响制造器,即电子合成器的加盟,一切可以发出声音的都是乐器,一切可以制造声音的都是演员,一切可以创造声音的都是作者。

有一部叫作纸乐的作品,以《金瓶梅》命名(中国旅美作曲家谭盾创作),算是在演出区域(因为已没有明确的界线划分),一些演员通过多种方式,把纸张弄出各种各样的声音来;算是在观演区域(与上述一样,也因为没有了明确的界线划分),所有观众进场时就踩响了地上密布的预置纸物,并在事先规定的情节关口,把观演的节目单撕碎,也把纸张的声音弄出来;这样,纸张的声音就成了整个作品的主要音色,其结构依据,就在于各种可能出现的弄纸动作,比如:踩纸、揉纸、甩纸、抟纸、吹纸、拍纸、击纸、撕纸等;据亲历目击者说,除此之外,有一些灯光配合,有一些舞蹈动作配合,有一些其他吟唱或者吟诵的声音配合,末了,演员背对观众脱衣裸体,走向天幕……当然,又有了并非纸的声音……

进一步的问题是:当噪音登堂入室的时候,没有规范音高的作品,算不算音乐作品?

这在传统或者古典时代,原不是一个问题,或许,被认为是一个没有意义的、虚假的伪命题。但是,毫无疑问,在当代音乐中,它已然登堂入室,不仅不被看作异端之举,有时,反而被看作一种创举,并不乏垂范之作。

美籍法国作曲家瓦雷兹(Edgard Varese)的打击乐作品《电离》(*Ionisatiom*),大概可以算作比较典型的个例。仅仅5分钟左右的作品,从一开始,就是由没有规范音高的打击乐器担当,而且,在大约40件数量的打击乐器中,绝大多数又是没有固定音高的噪音乐器,因此,严格说来,这是一部集中展示节奏的作品。只是到了作品终止前的第17小节处,才出现了具有规范音高的音响形态,由钢琴音响在低音区结构音块,同时,辅之以钟琴和管钟的音响。因此,对常人而言,还是如同没有音高一般。倒是从作品的一开始,有一个另外的音响同时发声,并时常在作品的整体过程中伴随,而且,这个音响是有高低和曲直可辨的。这就是一个警报器的发声。于是,在节奏松紧、疏密的整体运动(尽管无规范音高)中,这个略带有神秘色彩的警报器,就好像一条弧线,在中间游动,虽然不一定规则,但在这个没有规范音高的音响结构中,反而有了相当的凸显意义。

于是,按传统的音响经验来说,两者之间倒是有一点反客为主的味道。不管怎么样,作为作品主体部分的、绝大多数没有固定音高的噪音乐器,对人耳的分辨来说,不是十分明确。但是,这个警报器,不管如何辩护,就是一个十足的噪音工具,在这里,倒成了尤为耀眼的一道光线,顿时,我想到了医院里心电图仪的样式和正在临床诊断的实际形态。

无独有偶,大约60年之后,在中国音乐家的作品中,也有了噪音夺戏的作为。比如,谭盾在其《乐队剧场Ⅱ:Re——为散布的乐队、两个指挥及现场观众而作》

中,将水声引入,并自以为是一个颇有创意的举动,同时,也受到界内同人的广泛关注。有的说,这一举动真有点神来之笔的味道;有的说,这一举动简直有点莫名其妙。究竟如何呢?则有一点可以肯定,倒是能够让人听到。但就和瓦雷兹《电离》相仿,那个警报器虽然在整个音响结构过程中十分凸显,但毕竟还不至于成为该作品音响结构的主导依据。很显然,谭盾作品当中的这几滴水声,也是如此,其结构意义显然不足,但说它起到些许装饰性的功用,倒也无妨。作为事实,无论是否有规范音高,甚至就是纯粹的噪音,其质无疑,其量难考。然而,只要在作品当中,哪怕难以合情,也就算作合理。这就是当代音乐已基本拆解自然与人文界标的音体系。

三、拼贴与剪接

在现代绘画中,大概有一个画面是令人印象深刻的,这就是在达·芬奇那张著名的《蒙娜丽莎》的主人翁脸上,添加了两道胡须,不男不女,估计并非作者所求,简单至极,就两道新的线条。与之相仿,还有这样一个画面,在那个断臂维纳斯雕塑的胸前,整整齐齐开了两排抽屉。

至于接受者的感受与体验如何,是新鲜或者冲动,还是无奈或者尴尬?则另当别论。有人断言,这显然已不是现代艺术的样式,但至少,已有一只脚跨进了后现代的领地。此话不无道理,因为除了形式没有明显的个性差别之外,至少在意味上有了一点类似的幽默,甚至可以说有一点滑稽。而这又与后现代所谓无深度、去中心的平面策略不无接近。

与现代绘画十分相似,在现代音乐中倒是有这样两种样式:一种可以被称为镶嵌或者佩带;一种可以被称为拼贴或者剪接。

前者,是在现代样式的总体格局之中,或者是在现代风格的基本底色之上,有若干古典成品的镶嵌。比如,在德国现代作曲家亨策(Hans Werner Henze)的《特里斯坦》(Tristan)中,就有个别部位出现勃拉姆斯第一交响曲第一乐章的引子曲调,虽然时间很短,但明显可辨,并且,其音响结构是一种完全的复原状态,不仅旋律一致,而且其他因素也是原封不动的样式。进一步看,这部作品是为钢琴、录音带与管弦乐队而写的前奏曲,但和传统的前奏曲不同,居然占时43分钟之久,其实,可以看作一首像模像样的交响乐作品,只不过称谓不同而已。值得注意的是,作品里有一个特殊的参与物录音带,可想而知,至少勃拉姆斯交响曲曲调的出现就是由它来担当完成的。于是,这一插入,似乎就像是在一种现代格调的服饰上镶嵌了些许古典饰物,所以,我又把它称为佩带。再举一个例子,中国作曲家朱践耳的第六交响曲(3Y:Ye,Yun,Yue,作于1992—1994年,No.32),为磁带和管弦乐队而写,将民间音乐采风所录音响进行必要的加工处理,并与管弦乐队复合一起

作现场展示,虽然在基本的音响结构上,彼此并不十分矛盾,但是律制、音色等差异明显,毫无疑问,实际的音响效果非常独特,可以看作一种音响结构的间离行为。需要明确的是,这种镶嵌或者佩带,在整个作品的音响结构中,究竟起到什么样的作用?仅仅是一个装饰还是别有所负?回到刚才那些作品,一开始听到这个熟悉的曲调或者陌生的音色时,无疑把它看作一个装饰,就像一个过渡地带,在一个无关紧要的部位,需要有一点线条或者色彩的点缀,如同一件现代时尚的服饰,用上几颗颇具古典风尚和民俗特色的纽扣,起到一种特殊的装饰作用。经过识别辨认,尤其是反反复复地欣赏,我有一种新的感受,这一部位并非无关紧要,也不像过渡地带,至少,处在逐渐松弛的结构当口,尤其在结构张力趋于极限的时候,起到一种提气的作用,以使后面的结构得以连贯接续。如此看来,显然具有了相当的结构意义,也许可以看作以装饰功能之相,行结构推进之实。还是在一件现代时尚的服饰之上,用上几颗古典风尚和民俗特色极其夸张的纽扣,不仅起到装饰作品的作用,而且对整个服饰的布局样式有了新的规定,从而产生结构的意义。

 后者,就是直接取用传统或者古典成品,按现代逻辑加以拼贴,不仅左右连续贯通,而且上下叠置合适。显然,这样的取用只能是片段的,整个作品连缀在一起,当然没有意义。那么,片段的连接,哪怕是动机的拼贴,都要有一定的讲究,不仅有个性的质规定,而且有体积的量规定。于是,之所以别有称谓剪接,道理大概就在于此。这类作品相对上述来说,比较多见,但必须与所谓的曲调行为相区别,因为这样的拼贴或者剪接,并非只是曲调的连缀。相比较而言,单纯的曲调连缀,不仅技术比较简单,而且几乎无个性可言。而成功的拼贴或者剪接,不仅需要技术,而且技术显示往往也成为一种目的,尤其是做好了,会有新的个性显现。举一个例子,有一首按此样式结构的作品(由中国作曲家奚其明改编的《中外著名流行歌曲管弦乐作品》),以管弦乐形式,将德国作曲家勃拉姆斯的歌曲《摇篮曲》和中国作曲家王立平的歌曲《大海啊故乡》拼贴剪接在一起,两个不同曲调,不仅前后衔接,而且上下叠置,甚至还形成复对位(上下曲调可以进行声部置换)。于是,不仅通过技术实现了合理的衔接与叠置,而且,达到了一定程度的炫技目的,进而,在个性显现上,两个原本风格差异甚大的曲调复合没有造成太大的隔膜或者裂痕,这有巧合的因素,当然,选择本身也是一种技术含量很高的行为。最为突出的是,通过这样的复合,在个性显现上,似乎有了新的空间,即使用最通俗的白话说,摇篮、母亲、故乡、大海,这本身也是一个可通的意象系统。再加上来自不同的文化传统,由此成就起来的结构样式,可算得上是一次技术不差、趣味不俗的成功焊接了。

 由此,无论是镶嵌与佩带,还是拼贴与剪接,都或多或少参与在结构之中,并有一定的意义出新。

四、解构古典的现代行为

在现代音乐中,大段呈示古老乐段,是很常见的一种现象。对此,除了文化意义上的回忆、追思,或者有一种归去来的感觉之外,在音响结构上,是否还有别的或者新的意义在?

俄罗斯作曲家施尼特凯(Alfred Garrievich Shnitke)写在1978年的一首小提琴独奏曲《平安夜》如是说:占时将近5分钟,慢板。开始乐段,在无伴奏的状态下,小提琴以多声方式,完整呈示这首为世人熟悉的圣诞歌曲旋律。然而,就在接近第一段结束的时候,出现了意外的和声效果,不仅整体的音响结构有所变形,甚至在主体旋律部分也有明显的离心分岔。紧接着几段,钢琴都是以一种空旷的音响效果作为底衬,由此,似乎更加助长了主体旋律部分的放肆变形。于是,几乎有非常明显的指向,这个作品并不是以一种新的方法来诠释一个为世人熟悉的作品,而是以音响结构为主体,则《平安夜》就成了一段被借用的古老旋律。就此,其新的意义,很显然,重心在新的音响结构本身,而不是被借用者《平安夜》。于是,一曲圣诞《平安夜》,竟然成了一个音响材料,而且,仅仅一个。

匈牙利作曲家利盖蒂(Ligeti)写在1990—1992年的一部小提琴协奏曲,其第二乐章如是说:Aria,Hoquetus,Choral,即咏叹调,分解旋律,众赞歌(合唱),占时8分钟,强,行板。在一个毫无背景铺垫的空白处,独奏小提琴开始一段完整的古老曲调,就像一个时间老人的叙事,甚至,其咏叹之情,也不携带过多的现代人意味,就这样,以一个似乎不含任何表情的呈示作为开端。与上述施尼特凯作品相比,这一开端非常规矩,既没有故作表情,也没有乱说乱动。不久,则另一声部的弦乐开始插入,虽然,也没有什么不规之处,但已有某些隔阂感觉的暗示,本该封闭的盒子露出了些许缝隙。到了第二次呈示的时候,则有更多的声部介入,包括管乐声部,明显开始出现与主体不合的意向。尤其到了第二呈示的末尾处,几乎可以乱真的声乐部分,便以类似管乐音色的面目出现(当然一定有管乐声部予以润色),并展现出十分现代的音响结构效果。从此,独奏小提琴也开始了不轨之举,并有互相争斗的趋势,似乎几个都带上了假面具,以显示自己的另一种身份。然而在充分变形的前提下,则又时有古老曲调的隐现。当乐曲进入再现时段之后,又恢复了开端的规矩,而此刻即便略有变形,也已不再陌生。于是,这段古老曲调,通过中间部分的裂变,如同作者所提示的分解旋律,不仅在形态上有很大的变化,而且在风格意味上又有新的表示,一首仅仅折射远古风骨的众赞歌(合唱部分),该有的松弛与丰满,代之以音块状的结实与空洞。此刻,一个真正的角色粉墨登场:惯于运用音块技法,并善于音色演变的利盖蒂,就在这种远古风骨的衬托下,把新的色彩涂抹了上去。

相比而言,无论是施尼特凯还是利盖蒂,在处理古老乐段方面,确有异曲同工之招。不同者仅在于,前者成了一个音响材料,后者成了一个任人填充的框架。当然,关键的问题是,其原意是否因此被消解?就像被贴上胡须的蒙娜丽莎和被开了抽屉的维纳斯,是否还是原来的蒙娜丽莎和维纳斯?究竟是以假乱真?还是以真乱假?由此,想到了这样几个术语,当代美国文化学者杰姆逊(Fredric Jameson)说,形象(image)被成批复制而出现无数摹本(copy),以至类像(simulacrum)丛生。大概那段古老曲调就是形象,尽管没有遭遇成批复制,仅仅这一次,模仿的可能性空间被大大捅开,接踵而来,是否类像丛生?无疑,后来者良知感是一杆标尺;反之,继往开来、温故知新、改过自新等,也不乏一种借口。

五、简约音乐的实质

20世纪六七十年代当西方音乐中出现简约派(Minimalism)音乐的时候,有人竟然这样说:老巴赫就是简约派的祖宗,居然还举出一个极端个例,《平均律钢琴曲集》第一首前奏曲。说起来倒也是不无道理,在这第一首前奏曲里,巴赫的结构方式及其原则都与现代简约派的音响结构原则相仿,比如,用极少的材料,一个动机,或者一个和声结构,或者一个节奏组合,不断地循环变化来推动音乐的发展。依此条件来看,确实巴赫的这首前奏曲完全符合,八个音级作为基本的动机模型,十六分音符作为基本的节奏组合,而且几乎贯穿到底。仅和声结构有所变化。

值得注意的是,简约派音响结构条件,并非仅仅一个固定且持续不断的模态,关键还在于,必须有不断地循环变化。有人将此与现代美术中类似图案的简约主义绘画相比,就是在一个个局部几乎无所察觉,其实变化就在其中,严格说是难以察觉,而整体观视,则明显变化。

如果依此来反观巴赫的这部作品,可以说,有其同构同态之处,在其持续不断之中,有细微的差别,即个别音级的变化。而其他一切,包括动机模型和节奏组合,都是从头至尾,贯穿始终。那么,动力来自何方?很明显,就是来自个别音级的变化。进而,个别音级的变化,又依据什么原则?是随意变化?还是有意变化?

问题的症结就在这里。很显然,这首作品已经不是依据复调原则来结构的对位性作品,而是依据主调原则来结构的和声性作品。那么,这些个别音级的变化,无疑是依据和声的原则。我曾经反反复复在钢琴上这样视奏,将原本十六分音符化的织体加以改造,即将分解式的和弦重新收拢起来,以聚合的方式弹奏出来,果不其然,不仅音响结构没有根本的变化,而且发现了这首作品的真正动力所在,就是通过和声的运动来推进整个作品。于是,所谓持续不断,绝不是同一动机模型和节奏组合的重复(严格地说,过度的重复,不仅不能增长动力,反而会消减动力),而正是和声运动所成就的结构张力。

借此做进一步的引申,这样的音响结构方式,就像是一座由砖瓦层层垒砌起来的大厦,一样的砖瓦,一样的垒砌方式,随着高度的不断提升,时时有变,处处有变,最终成就一栋完整的大厦。而其结构张力所在,并非这一块块砖瓦,也不是这一层层垒砌,而正是这不断增长的高度使然。

话说到此,老巴赫究竟是不是简约派的祖宗已无关紧要。可巴赫在音响结构过程中所显示的简易原则,以及由此而生的节俭与节省,尤其是通过这种结构方式的可靠与结实,却足以令后学晚辈敬佩赞叹。于是,几乎可以这样说,简约与节约相通。

当不断有人一代代地弹奏这首如此朴实无华的前奏曲的时候,除了有技巧练习和风格感受之外,还有什么呢?当更多的人被后来者古诺(Charles Gounod)的《圣母颂》,那首同样无比天才地镶嵌在巴赫前奏曲上的天堂之歌所吸引并感动的时候,是否想到了它的地基,以及毫无做作的修辞?这一块块似乎没有任何个性的砖瓦,这一层层似乎没有任何神性的垒砌,毕竟是经由一个巨匠的手而变得如此的非凡。

第二节　在实与虚的时空中做文章

一、通过声相特性进行时空置换

有一句被誉为名言的比喻,称音乐是流动的建筑。而反过来的一种比喻,则称建筑是凝固的音乐。很显然,这是一种不同物象的比较,但由于立足音乐与建筑的时空性质,因此,在某种意义上,不仅准确,而且经典。

就现代样式的音乐来说,对音响空间的结构,可谓重点。与传统样式不同,空间结构只求音响内部的合式镶嵌,现代样式不仅追求音响内部的精确镶嵌,而且通过计算,更强调音响结构的外表,也有空间的明确显现,就是说,当音响实际发生之际,其结构必须实现现实的空间存在。于是,这种所谓的流动建筑,其实就是音响空间进入时间系列的置换。

对此,德国作曲家施托克豪森(Karlheinz Stockhausen)为三个乐队演奏的大型管弦乐作品《群》(Gruppen),可以说,是一个十分透彻的实验,在现代音乐史上具有典型之誉。不仅在实践上,他把在实验室里积累的空间音乐与电子音乐的经验直接运用到管弦乐队的写作当中,更有甚者,他还为此提出了一套完整的设想,颇具音乐厅革命的意味,认为音乐厅应该保证提供空间和设备,以改革乐队排列的布局,因此它应该有自己的活动舞台,以使重奏(或者乐队)分布在听众中间,或者

音乐厅各个部位。在此观念先导下,果然,其作品《群》,居然设计了三个乐队,并拥有三个指挥,分别坐在听众的正面和左右两面,各自独立演奏,以形成各种各样的音响组合,通过点描和音群的技法实现音响空间的合理置换。

与此外观相仿,旅美中国作曲家谭盾,在其《乐队剧场Ⅱ:Re——为散布的乐队、两个指挥及现场观众而作》中,也是如此,将一些个别的乐器散布在观众四周,以及音乐厅的不同部位(楼下与楼上),而且也用了两个指挥,分别面对乐队和观众,并达到相互的协调与默契。

旅法中国作曲家许舒亚的室内乐作品《秋天的等待》,则以52件弦乐器为基础,配置若干管乐器组合而成。其排列形式不同于常规方式,以两个相同的弦乐队分别并列,中间夹一个弦乐四重奏,在这个弦乐四重奏组的周围,有四支长笛或者短笛环绕。显然,这样的排列本身,已然营造了一个静止的、可进行音响置换的空间。作品的空间范畴,主要通过逐步切入、叠加、聚合到达高潮,之后,再通过逐步分离、退让、消减来结构音响,并通过不同乐队和乐器组合之间的外向辐射和内向收缩,从而实现空间的流动和置换。引人注目的是,这样的流动与置换,又有赖于音色的变换,即通过音色本身,以及其他力度、幅度等的推助,作为整个音响结构的依据。其中,尤其突出的是,音色的细微变化,音与音之间的巧妙组合,各种乐器的特殊演奏法,各个声部的严格出入。这样,音响随着不同乐器组的交接转换,而产生总体上的空间运动感,同时,在一种总体的静态,甚至近乎凝固的前提下,又有各个局部的细节变化。

旅法中国作曲家陈其钢的管弦乐作品《源》,也是如此,其乐队在舞台上采取独特的排列方式:三组木管由弦乐群分割,四组打击乐分别置于舞台的四角,各个乐器组采用复杂的细分部形式,使音响透亮,从而增加了乐队因分割组合所获得的立体声音响,甚至达到了这样的效果:精致的空间流动在成熟的时间中展开。之所以如是说,不仅空间流动由相对独立的乐队或者乐器组合予以落实,更为关键的是,必须要由成熟的时间来予以保障。因为光有空间的流动显然不够,或者这样的空间流动是处在无序的时间当中,那就只能造成单调的转换和乏味的重复。

具体说来,就是要把握好一定的度:过于频繁密集,则显得散漫凌乱,不如以传统方式排列的乐队来实现;过于迟缓松散,则又会造成整体倾斜,甚至,会造成多余乐队或者乐器组合的闲置状态。因此,要真正实现良好的空间置换,不仅在时间的控制,而且也在不同空间方位有序衔接。作品《源》的一个突出意义,就在于,以时间上的有序控制为前提,从而实现空间在上下左右前后诸多方位的顺利贯通。就这样,音响通过局部空间的置换而流动在整体空间(音乐厅)之中,并发生相应的振动与共鸣,如果再增加所有听众临响空间的介入,是否会因为散点共

振的难以到位而最终瓦解？

二、MIDI 装置与电声音响

无疑，就当下音响接受层面的基本情况来看，大概可以说，不会再有人对 MIDI 抱持一种本能的敌视或者抵触。之所以定位于本能，只是在观念层面，尚有不在少数的反感与抵触者，尤其是职业人员。同样的理由，如此定位，至少没有个案可查，以表明有人因 MIDI 而无法生存。当然，在 MIDI 刚刚进入音响制作领域的时候，在大部分人看来，这只是一种电声技术，仅仅用于对常规乐器的音色模仿。或者更有甚者，认为它只是为了制作方便，减少投入而不得不使用的一种手段。于是，在此看法的导引下，公众对它的认识也就停留在工具与手段的层面上。其实不然，MIDI 作为一种现代高科技的产物，在其问世之初充当工具与手段角色之后不久，就随着它应用范围的逐渐扩大，随着它应用层次的逐渐深入，而越来越显示出某种不可替代的作用，甚至已然堂堂正正地进入了音乐创作的本体之中。

与古典音乐风格不同，现代音乐创作在风格取向上，有相当程度取决于音响结构的技法。于是，判断一部现代音乐作品的风格就有了很大的变化，已不再单纯依据古典时代那种相对抽象的风格特征，而更多的是依照具体的音响结构及其逻辑。由此审美方式的改变，对现代音乐创作来说，就必须通过不断的、反反复复的音响实验来成就一部作品，这不仅是一条路径，而且在某种意义上说，还是一部作品能否成功的安全保障。

对此，有人说，20 世纪的音乐发展历史就是一部不断进行音响实验的历史。尽管这种说法有些绝对，但不可否认，大部分现代音乐中的较有影响者，无不都在音响实验上有突出的成就。因此，原本作为一种纯粹技术的 MIDI，也就有了从单纯制作程序中超越出来的可能，而进入相对复杂的创作构思之中。应该说，MIDI 在音色方面能够为创作开辟一个极大的空间。当然，MIDI 尽管可以通过电脑软件程序模仿各种现存乐器的音色，但不可否认，MIDI 实际上是中性的，或者可以说是一件具有无数可能性音色的无性乐器。于是，MIDI 在现代音乐创作结构音响的过程中，充当着几乎全方位的特殊角色。比如，既可以以亲和的姿态接近，甚至模仿现存乐器的音色；也可以以间离的姿态（制造非现存乐器音色或者其他自然音响）来疏远与现存乐器音色的距离；还可以以中庸的姿态调和现存乐器音色之间过于反差的距离。

进而，由于其音色变换或者转换上存在着的无数可能性，就有可能与某些具有非常规音色的特色乐器（尤其是民族乐器）组成新的音响结构，以使得不同风格的音色通过异质相间而产生新的音响效果。也就是说，通过 MIDI 音色的介入，进一步去激活传统特色乐器内在所潜藏与隐蔽的音色，以使其传统风格更加富有现

代感。更为突出的是,与常规乐器发出的音响相比,MIDI 所制作出来的音响更具有一种对空间的大面积弥漫,这一点,显然与其具有无数音色可能性密切相关。无疑,这种对空间有大面积弥漫性的音响结构,对整体音响空间的极度扩张与深度延伸也是非常有效的,一方面可以对现场接受者产生某种生理效应,另一方面也可以对其产生某种心理感应。

此外,MIDI 还可以通过对音响结构要素中节奏、节拍等的预设(比如,完全均匀的速度,精确无误的渐变,力度与幅度的有序搭配,等等),并通过长时段的律动来制造某种物理与心理之间的错位,即以简约的原则在不变中求动:一方面减弱物理运动的输出力度(不断进行几乎不变的重复);一方面又增强心理运动的承受力度(通过几乎不变的重复来加大心理的忍耐力),从而拉开物理与心理之间的张力。

因此,作为一种延伸与扩张,MIDI 并不终结音响实验,只是与此同时,或者说,在其代用品的架势已然拆卸之后,一种新的身份正在逐渐凸显。

三、《4′33″》作为后现代开端与现代音乐的自我安全防范

也许,至今谁也说不清楚,什么是后现代音乐;至少,说不出后现代音乐出自何时。

有一次,参加一个学术研讨会,在谈及后现代问题时,有学者问我:那你倒说说,到底后现代音乐是什么? 从何时开始? 面对这个问题,我显得有些无奈与尴尬,确实不好准确回应。但仅凭我的直觉(无关学理推论与历史叙事),我毫不犹豫,并极其自信地回答说:美国作曲家约翰·凯奇(John Cage)的音乐作品《4′33″》,就是后现代音乐的开端。其依据在于告别媒介。作为无声音乐,不仅场面空前,而且影响极端。

一个钢琴演奏者(或者也可以换成任何一种乐器的演奏者),一动不动地在键盘前(或者拿着其他乐器)静坐 4′33″,只是在规定的时间,打开和关上琴盖(或者做其他动作),以示三个乐章的划分。

据说,作者的意图似乎在于,让听众于沉寂无声之际,注意倾听现场发生的、无目的、偶然的声响,从而参悟到作者在其著述《无言》(*Silence*,1961 年)中所表达的哲学观念:音乐是一种有意的无意义,或一种无意义的游戏;是使我们注意到我们亲身经历着生活的一种方式。在凯奇看来,与其截然相反的一种尝试,就是将各种媒介综合起来的演出方式。

直观言之,显然这样的作品只能是一次性的,不仅不可重复,而且难以复制。理智观之,显然作品的主旨有明显的废除媒介的倾向,不仅不要乐音,甚至连噪音都不借用。于是,通过作品(一个无声的空场),作者把权利交接给演员,进而,通

过现场展示,演员又把权利交接给听众,而听众则在毫无预备转而下意识的状态下,对音响的发生进行承诺:他们在一再的期待中,实现了无声到有声的转换与生成。

因此,就音响结构而言,以西方为代表的20世纪音乐,大致经历这样三个阶段,乐音城市沦陷:传统中断,消解调式调性中心;噪音广场圈范:现代端倪,拆除乐音噪音界限;无声疆域扩张:后现代雏形,贯通有声无声障碍。

进一步的问题是,现代音乐究竟如何持续保持其特点?有一种说法,主张观念与音响取得相对平衡,并认为,当观念大于音响,甚至膨胀到淹没音响的程度时,就可能导致观念造反,并使音乐遭殃。换一种说法,当你面对一个作品,看起来(乐谱)头头是道,可怎么也听不出(音响)来,究竟哪个更真实,这时候,你将如何摆脱这种尴尬的困境?

其实,这两种情况都是真实的。因为,既然能够在写出的乐谱上标示出音响的确切位置,同样,也应该可以在音响中有相应的位置对应。但恰恰这两者又难以重合在一起,就像一个悖论:单方面看都是合理的,置放在一起,便谁也不服谁。更为极端者,一个说,你这个设计根本做(演唱或者演奏)不出来,无法弄出相应的声音;另一个说,是你的耳朵不合格。于是,固执己端,干脆把它捅破了,泄漏无已。不料,还是这些音响,还是这样写作,还是这个乐谱。只有问题丛生,没有结果坠落。

也许,处于实验时段,一切都无须确定。可问题是,借此惯性,将永远处于实验当中。因为经典已然消解,传统正在拆除。更何况现代音乐并不是没有一点可取,不然何以自足生成?甚至在一定意义上,还真有一点愈益成熟的架势。

也许,听的人越来越少,可写的人却越来越精了。这就是历史的轨迹。就这样,之所以被称为现代、先锋、前卫。其途径无非是走向极端图解放,其方式应该在混乱之中求纯粹,其目的在于以唯"一"为起点。

四、狂欢节魅力从新缔造广场文化开始

按照巴赫金的说法,狂欢节,就是民众的一种文化借口。自己寻欢作乐,因此需要一个足以容纳人数的场所。于是,广场最合适。然而,广场不仅仅容纳人数,而且更能营造一种氛围,甚至狂热到天都可以坍塌下来。

不料,雅尼的音乐就是这样做如是选择:选择狂欢,选择广场,选择人多的场所,选择情感的地方……作为一种文化方式,直接面对,他不仅是作者,而且与你面对面交谈,最后,你也兴奋激动,成为另一个作者。与此同时,需要合适场所,如果没了这方多情的润土,要是少了昂贵的金殿,不管是金字塔、泰姬陵、紫禁城,古往今来的这份空旷,上下前后的这些沉淀,什么都没有,什么都不在。

因此,狂欢与广场,这是民众的一叶金枝,哪怕寄生他者,也算有过一次。巴赫金认为:狂欢节向我们展示着古代民间节日这个巨大而丰富的世界的本性,它是这个世界保存得较好的一块残片,况且各种民间节日形式在消亡、退化过程中,把自己的许多因素——仪式、道具、形象、假面——传给了狂欢节。狂欢节实际上成了容纳不复独立存在的各种民间节日形式的蓄水池。于是,雅尼的到来,实实在在带来些许道具、面具,并多多少少掀开了这个蓄水池的盖头。他使一部分先狂起来的人,又回到了那个曾经去过的地方,着着实实地宣泄一把。

五、天界中的人间絮语

如今公众对日本作曲家喜多朗的合成器作品大概不会再怀疑,这样的音乐也是可以听的。至少,与西方人的合成器音乐相比,总还有些许东方韵味。后来,人们通过激光视盘又看到了喜多朗现场演出的场景,也许,是灯光效果,果然,舞台上虚无缥缈,着实营造了一幅幻象,再加上喜多朗本人不修边幅的做派,还真有点空泛感。其实,他的音响结构很实在,哪怕用了一些文字提示,但听起来,有头有尾、有开有阖、自由自在。

当然,给我印象最为深刻的,还是那部命名为《天界》的作品,整体方面张弛有节,局部方面畅通连贯。在各有标题的 10 个段落之间,气口明显,但又有潜在的衔接,其章法有如狂草之书,空白也是连接。尤其,在临近末了,紧接一个标示"无限梦世界"的长时段抒情之后,渐入下一段"回想"(另有文字提示"人生旅途一站又一站"),以侵入的方式,切进一个现实的声像:火车在奔驰,车轮滚滚,车厢连接部位不时发出构件的撞击声,以及外来语种(英语)的对话和乘客的走动,等等。从意象而言,这样的切入,必然形成一种接受上的强视效应,不管合适与否,至少这一强行中断也算是提供了一个并行参照,说起来,既然文字已提示"人生旅途",镶嵌一个日常现象(非意象),不可不谓之:添了一笔神采。从音响而言,则这笔神采已非外来切入,简直是一个自然衔接,除了自然音响(当然是录制品)之外,一切人为的艺术音响都悄然退隐,之后,再淡淡地浸入,如同宣纸上的水墨化彩,没有边界,出入无迹。进一步的两象叠化,则由两声火车汽笛鸣叫完成,第一声还是录制品中的自然声响,而紧接着第二声,便是由合成器音响模拟发声。显然,这同一音高、同一音长、同一音强,相近音色的两个声音,并非孪生式的一分差异,实在是天衣无缝式的十分相近。当然,未必合适,但有一点可以肯定,与其说,在一个人为的艺术作品中,人可以任意取用一点自然物镶嵌在文化物当中,况且,火车声音也已然不是第一自然物,还不如说,人间所有文化物加在一起,本身就是对自然物的一个镶嵌。也许,这就是天界中的人间絮语,真正的神韵所在。

第三章 当代音乐文化批判

全球化语境中的当代音乐文化,既有历史的多重积淀,又有现代的深度反叛。需要反思和前瞻的事项很多。

第一节 人文生态的变异

有迹象表明,人文化的全面泛化,以及以文化物为标记的人文景观的极度繁衍,已然成为当下人文生态的主要标示。

一、文化系统:从主导型到多元型

原先,单元主导型的轴心文化系统,为并存多元型的边缘文化系统所替代。于是,所有有文字记载的历史文化便开始循此格局疯狂旋转,从而导致以周期性极其频繁的文化转型来统摄当下历史的整体运转。

具体表现为:传统文化言路断裂。母语系统的失语,使人们顷刻之间处于一种文化真空的状态,文化行为不仅错乱,甚至失控,以往人们借以识别社会结构的经验方式被消解,甚至连同辨认社会结构的主体在场也被拆除。其结果就是致使历史时序断裂,文化约定断裂,叙事对象断裂,进而引发文化颠覆,社会职业分工极度分离。不仅导致职业身位变形,而且致使密集型的专业文化圈处于条块分割与彼此隔离甚至排斥的状态。其结果,就使得个体身位不自觉地被凝固在有限的行业网络之中,进而发生社会职业身份危机。主宰型意识形态轴心开始出现边缘化趋向。反叛型文化中的两股势力(政治激进主义和文化激进主义)发生了历史的分岔,并出现局部放大与极度膨胀的征兆。继而,上述分岔中的文化反叛与技

术更新天平,又出现极度的倾斜,并明显偏向技术至上一端,人文一再滞后。由此,使得泛人文性、反人文性的技术逻辑形态优先跨入文化发展的前沿。其结果表现为技术手段的主体化,技术现象的本体化,技术局部的全体化。深度人文叙事模式向平面自然科学范型转换。文化杂交丛生机制开始生成并蔓延。由此,本来由人文化进程极度扩张所导致的族类障碍、区域反差,甚至时段相异等均被消解拆除,以形成尽可能广泛的交叉渗透。而某种不同元素相间的杂交文化,却反而显示出一种非单一特性文化所及、所能的坚韧度与融合性,进而出现泛特性乃至国际性、世界化的趋势。

于是,在人文化全面泛化与文化物极度繁衍的情况下,不同样式的音乐种类(比如:经典传统音乐、民族民间音乐、宗教仪式音乐、前卫先锋实验音乐、通俗流行音乐等)出现了随意结构与任意解构的现象,并且在这种结构与解构的过程中,极力进行中性模仿(无规定性的兼收并蓄)。毫无疑问,这种全面泛化与极度繁衍的文化,正好和全球化语境中的多元文化相协调。于是,其直接后果,无论是不同的风格样式(深层意义),还是不同的技术操作(表层形态),几乎都呈现出相当程度的形态游移与意义模糊,从而使主体一再延搁,甚至延宕,以至于最终拆解情感运动的审美指向。进而,这种趋势也在接受美学的意义上造成影响,比如:依照传统逻辑对音响运动发展可以有所阶段性预期的审美惯性,被骤然瓦解,而代之以对音响运动的发展只能做终点性发现的审美准备,因而,各自的审美动力,就基本源于自我的想象,而非作品可以预示,以使得某种理应生成的审美期待,因多重逻辑分岔,而被悬置了起来。

就源于西方艺术音乐的现代音乐而言,几乎可以这么说,在整个人类音乐发展的历史进程中,从19世纪末到20世纪,是变革最为频繁和剧烈的一个世纪。尤其随着职业化进程的不断推进,一部分音乐无论是在总体风格样式,还是在具体技法手段,都有相当程度的流变与衍变。其进度之快,力度之强,幅度之大,承受度之弱,都是以往历史所不可比拟的。其中,最为引人注目的是,这一时段所发生的两次重大革命,第一次是大小调功能体系全面瓦解,第二次是寻找新的音响资源与极度扩张音响的取域范围。如果说第一次革命所发生的轴心位移是取向多元理性逻辑,比如:以调性为轴心的聚合型格局开始向边缘化、平面化格局转换,共性写作向个性写作转型,感性运作被理性操作所替换,那么第二次革命所发生的轴心重建就似乎又开始取向单元非理性逻辑,比如:边缘化、平面化的分离状态再度向音色音响轴心聚合,音色音响取代主题旋律,当然感性写作似乎更趋向于当时写作。

二、传统文化沿路的二度断裂

两次重大革命以及传统文化言路的断裂,造成的影响是大面积的,无论是东

西文化,还是古今文化,或者雅俗文化,以及它们三者之间的不同重心与各自内部之间的不同比重,都不同程度地发生了根本的变换或者置换。在经过一系列震荡之后,这种变革及其后果大致有以下显现:浪漫主义与反浪漫主义的对立;形式挖掘对情感表现的解放;噪音与音色的实验;不同声部织体、调式调性、节奏节拍等的同时性并置;新的音响结构法则;对经典原则的修正与回复;服务于信仰的音乐;民间音乐与外来音乐的介入;对音响材料的技术开发;数学逻辑与反数学逻辑的对立,以及对音乐创作思维的影响;大规模实验的时段定位;对现代音乐的巩固;等等。

无疑,20世纪西方音乐的两次重大革命,以及所造成的两度传统文化言路的断裂,直接导致中国音乐历史发展的两代断层和中国现代专业音乐话语系统的两次失语。第一代断层与第一次失语是在20世纪初,因西方传统音乐进入,中国古代音乐史截然中断,从而与中国传统音乐形成隔离;第二代断层与第二次失语是在20世纪80年代,因西方现代音乐的介入,中国现代音乐史(受西方传统音乐绝对影响而产生的中国新音乐)大体中断,从而与西方传统音乐形成隔离。具体而言,首先,现代中国专业音乐家开始倾向于以工具逻辑思维与标准化规则(非人文逻辑思维与非自由性规则)来作为创造新音乐文化的主要依据,从而在音乐的实际发展中,主要是借助于富有相对纯粹音响形式意义的构造原则与操作手段来成就(当然,其风格样式另当别论)。其次,中国现代专业音乐的产生与西方音乐(尤其是西方专业音乐的技术理论)的介入有密切的关联性,这种非本位文化技术元素的强行导入,使本位文化的整体构成骤然变换,甚至被悬搁起来,其影响不仅发生在创作思维及其具体的操作层面,而且也影响到包括传播、教育,以及从事这一专业的音乐文化当事人的身份结构。再次,中西音乐文化发生关系以及由此而产生的所有结果,已使其成为20世纪中国音乐史上的一个非常重要的组成部分,甚至形成了一个横空出世般的、特殊的中国新音乐史景观。

相反,这种情况在其他区域范围则又有新的表现形式,比如:习惯于以工具逻辑思维与标准化规则作为音乐文化创造主要依据的一统局面,开始出现以人文逻辑思维与自由性规则作为音乐文化创造依据的趋向(这在东西方文化对话中,西方文化向东方文化汲取灵感方面尤其明显);再比如:现代专业音乐文化的当事人,由于长期接受现代传播与教育的影响,已逐渐成就起科学理性的思维模式,但随着断裂的发生则又逐渐开始对专业圈外的事项萌发兴趣(诸如民族音乐学、音乐人类学、音乐文化学等新学科,以及音乐文化人类学等前沿学科的兴起,在一定程度上就属于这种相关学科系统内部进行自我调整的范例),进而在一定程度上对人文感性的体验模式有所回归。还有,作为历史时序与文化约定断裂的必然结果,更后距离的叙事对象也必然会发生新的断裂(作为当代历史志述与研究的一

种普遍方式,就是把不同文化性质的叙事对象置放在一起进行比较,比如:古代文化与现代文化的纵向比较,本位文化与非本位文化的横向比较,正统正宗文化与亚文化反文化或者雅文化与俗文化的方式品位比较,轴心文化与周边文化的辐射回授比较,等等),于是,特殊的族类史、区域史、断代史、人物史等相继产生,从而使得人文化谱系的脉络更加趋于复杂化。

从其表层外延来说,这两次重大革命以及所造成的两度传统断裂(古典与浪漫主义传统的断裂与部分现代主义传统的断裂),几乎都是直接由技术元素的极度分离与总体结构的主导元素位移所引发的。然而,究其深层内涵,如此大规模、大面积的文化变革,则仍然与当代文化迅速进入后现代主义文化统摄圈相关。因此,当后现代主义作为一种综合性的人文现象一旦出场,便自然而然地会成为一部分超前激进分子(集团)进行行为操作与心理宣泄的实验场所。这部分文化当事人不仅不愿忍受以机器与工厂为标记,以分工流水线为机制的主导文化的统摄,对标准化产品大批量复制的现代工业文明充满厌恶,于是萌发焦躁心理与愤怒情绪,而且又不堪承受以集团权力意志与高度职业分工为象征的主宰型意识形态的统治,对规范化人格大面积定位的宪制政治产生厌倦,于是施以政治抗议与文化反叛行为。就这样,大量实验音乐(例如:具体音乐、噪音音乐、偶然音乐、电子音乐、空间音乐、电子计算机音乐、简约音乐、音色音响音乐、新浪漫主义音乐、新复杂主义音乐等)的出现,兴许,真是在一定程度上,为上述逆反心理、情绪抗议、反叛行为的合理、合法存在,进行着现实的辩护。

第二节 具体切入的"七剑"

具体而言,以下几个方面的情况和问题值得注意。

一、生产与消费的逆动,并供求制动的逆转

在当下人文生态及其文化工业语境的总体规范下,受到后现代主义文化的影响,当代音乐文化,以空前的样式模态昭示天下。首先,在生产与消费的关系上,呈现出明显的逆动现象,并使得艺术(音乐)的供求制动关系,也出现了相应的逆转。比如,以迅速简单的消费行为来剧烈刺激相对滞缓的生产行为,往往是立足不定就已经转型,从而出现距离的消蚀现象(eclipse of distance)。以生产方而言,技术元素的极度分离,造就了一代技术型的作曲家(如音响作曲家)和一批远离音乐厅创作的实验室制作;然后,由于此类前卫先锋实验作品与社会公众日常音乐生活的绝然隔离,因而其实验作品就只能局限在极少数行家圈内,甚至出现实验

创作、实验表演、实验欣赏同工同体的局面；从而使社会职业身份危机与知识技能高度密集，形成异质同能的双向循环。另外，不同文化的接触、冲突、融合，大大地加速了它们相互之间的交流，并促进新的音乐文化种类样式的生成，从而在整体上增加了人类音乐文化的信息贮存量（绝非简单相加之总和）。因此，无论是文化趋同，还是文化趋异，作为文化变迁的一种主要过程，当代专业音乐文化正通过其系统内部微小差异的积累，在历史过程中形成特殊的倾向性，以最终实现当代音乐文化风格的总体效果改变。总之，由于社会职业分工的密集状态与重重藩篱不断被消解拆除，作品本身也就不可能再度成为音乐存在方式的唯一标志，于是某种泛艺术、泛文化、泛人生的重合现象开始显现。

二、多米诺骨牌：技术革命引发创作、表演、接受三足鼎立

由于文化激进主义分岔（技术革命与文化传统反叛）的局部放大与极度膨胀，技术革命所带来的积累，远远超过了文化传统的反叛。显然，发生在20世纪西方音乐发展进程中的两次重大革命，都是由技术因素引发的。进而，引发一系列具有结构性意义的裂变，有如多米诺骨牌，泻而不止。其主要表现为：偏重结构形式，忽视情感表现的技术主义，追求音乐语言的艰涩，超复杂、模糊随机的任意性，单一风格的极端化，等等。同时，在音乐结构形态及其建构过程中，则出现明显的分离式操作。比如，将主题动机做单元化处理，把具有完整结构意义与明确象征意义的音乐文本，作为音乐整体构成的一个元素（也就是将小至动机，大至乐句与乐段的独立单元作为音乐引文处理），然后，通过剪接（cut-up）或者拼贴（flod-in）的手法来进行组装，甚至将已有音乐文本（引文）视为具有结构意义的支点逻辑（非一般元素）。与此相应，则就有意中断作品整体构成各单元主体之间的因果链，作为当事人的创作者（主体Ⅰ）仅仅提供相对独立的片段，而有意消除段落序列之间的结构逻辑，随意化解段落之间的有序展开与连接，任意切换段落之间的意义暗示，从而以最大限度的留白提供其他当事人表演者（主体Ⅱ）与接受者（主体Ⅲ）去进行任意补白，即创作系统仅仅向表演系统提供即兴创意的时间，向接受系统提供自由组合的空间。进一步说，则就是由于传统意义上的创作文本在此仅仅只是一个半成品，因而在实际效果方面就是拆解了传统意义上的创作、表演、接受相对分立、独立系统之间的界限，以使得三者之间的任何一方都不再可能成为新的中心或者形成新的中心地带。由此，在某种先在预定框架骤然崩溃之后，主体存在的意义也就逐渐发生了蜕变，即在整个音乐的创造过程中，任何单位主体（创作、表演、欣赏、批评、教学、研究等）的行为，都必须依赖主体间的共同参与来得以实现。可见，任何一个单位主体的行为，在超出自身活动的范围之外，都只是一个草样，唯有通过主体间群体行为的解构，才能以模糊的方式来对其行为意义

予以认可(包括正负认可)。

三、音响媒体与媒介的合理与合法,以及传统踪迹的探寻

无疑,三足鼎立已成定局,即创作、表演、接受三者,各自主体轴心,并造成新的态势。由于创作主体与表演、接受主体的极度分离,他们各自对音响结构的局部建构,成了总体创作过程的唯一追求目标,于是,音乐构成技术元素一体化形态出现了极度的分离,进而,又使强烈关注音响媒介或者音响媒体本身的企图得以合理化、合法化,并在一定程度上又使技术手段主体化、技术现象本体化、技术局部全体化的总体倾向得以显现。然而,即便在这种总体倾向有所显现的过程中,也并没有排除对传统创作方式、手段的重新体验与诠释,比如,在力图建构人工元素的极端行为过程中,即使非常激进的实践者,也仍然关心对以往传统技术元素的复兴与开发,并不时地在自己的创作实践中复现经典技术约定的影子,以使其发挥潜在的作用力。可见,在显在的存在成为潜在的踪迹之后,也并没有完全彻底地导致文化始源模式的迷失,相反,在一定程度上还使得这种踪迹变成了当下根源的根源。另外,就接受者而言,他们往往是通过对作品文本读解、诠释行为本身的极度关注,来取消对作品的任何诠释意图,于是,通过对操作话语和文本游戏的平面构想,来取代或者勾销传统的深度模式(比如:内与外,本质与表象,潜在与表征,能指与所指,可信与不可信分立,等等),并且,成为他们的行为尺标。比如,在后现代主义文化极度关注人文行为本身而取消对人文存在意义追问的惯性驱动下,接受上便以纯粹自我的历史经验去重新体验作品为主,即通过再度经验作品音响文本的乐音实践游戏来进行自由的联想;以使其关注重心由通过对音响的读解、诠释来获得其深层意义,而变为以读解、诠释行为本身与凭借历史经验进行自由构想为目的,于是,接受者的元叙事或者元表情仅针对音响媒介或者音响媒体本身的关注,而非作品的内容形式或者体裁类型。

四、事实文本为观念文本所左右

随着历史观念的变化,对文化品位的关注超过了对自然品位的关注,进而,前作品的事实文本为后作品的观念文本所替代。不仅作品中的人为印记愈益淡化,而且,作品中的音响指标愈益强化;作品所说退居次要,作品之说跃居首要。于是,这种替补现象必然由当代专业音乐创作、表演、接受过程中的相对补充,转换成为在当代专业音乐研究过程中的绝对替代。另外,主流强势文化与非主流弱势文化的彼此防范与戒备,势必造成两者之间的互相反弹;如果说前者对后者的挤压,主要依赖的是主宰型意识形态的强力,那么倒过来,后者对前者的悬置,则必然凭借亚文化,甚至反文化势力的大面积依托;当代专业音乐则正是在这种巨大

压力之中,通过文化外求(他种文化,他种学科,本位文化中受排挤压抑的周边文化)寻求自己的未来出路。因此,主次、强弱文化的耦合与互动,已为当代文化发展之必需。再大范围的问题是,由于文化霸权行为(欧洲中心论的阴影)与后殖民文化现象(东方假启蒙的萎缩)的出现,已为东西方文化在新的历史条件下进行实质性的对话(以往的对话似乎仅仅停留在表面层次的交流)做了必要的准备。当今社会,已完全形成了一种人文化的信息场(高度发达的资讯机制),并呈现出无处不在无时不有的局面,面对这种人文信息场的全面弥漫,当代文化反而显得无可奈何、无所适从,于是,便以极其短暂、频繁的周期性转型来谋求暂时的喘息。在此情况下,当代专业音乐则以某种意义上的回归,来谋求新的转机。比如:恢复与人类情感及其现实生活的更多联系,追求音乐语言的纯朴简明,沿用接近传统的创作手法,逐渐摆脱随机任意性,在新的基础上通过广泛的风格语言使作品具有更丰富的内涵与表现力,等等。

五、生产现象为先生产现象所替代

当音乐制作取代音乐创作,并由大量复制品占领文化市场的时候,自然就产生了这样一个术语:文化工业。无疑,文化工业作为后现代主义的一个具有特殊意义的重要表征。简而言之,就是以工业文化模式为则,所进行的文化生产与消费工程。其直接影响就是:逐渐消解人的感知结构,并拆除人的主体在场;进而,通过对文化物的极度突现来拆解所有经典文化与传统文化当事人的结构功能。一个十分根本的问题是,文化工业并非仅仅局限于文化物,或者,更具体地说仅仅指认当代大众娱乐文化形式,应该看到,文化工业作为一种动态的生产过程,其实质就是:生产现象为先生产现象所替代。从艺术来看,虽然在表面上,艺术生产现象已日益丧失独立品格,而艺术消费现象却日益跃居为生存方式,但是实质性的问题是,文化工业的一部分叙事模式,是与工业文化的基本叙事模式所共有的。比如:工业文化以机器、工厂为标志,依赖于标准化复制与分工流水线的机制。而文化工业恰恰正是以后者(标准化复制与分工流水线机制)来作为其部分建构依据的。显然,工业文化所具有的这种接力式操作,决定了它的系统化、市场化,乃至国际化的趋势,即一切均处在协同与互补之中;因而,在一个相对协调运转的场合内与条件下,绝对没有主角与配角之间的差异。另外,就农业文明而言,它所创造的生活资料,对人的基本生存来说,是无须经过任何交换便可得到。而工业文明不同,它以创造生产资料为主,因而,对人的基本生存来说几乎就是零值,必须通过生产与消费的结构转换,即建立交换机制方能获得。于是,很显然,文化工业的叙事模式在交换机制(即分工流水线的变形)这方面,也是与工业文化的叙事模式同源的。虽然,后现代主义文化是以反叛工业文化模式为其初衷的,然而,其行

为本身却又必须依赖已有的工业文化规则程序,即必须依靠某种非自身的外界力量来集成或者合成,以实现协同作业。比如,在处理当代文化事务的过程中,诸如经济赞助、商业广告、艺术活动经纪人、出版商、新闻发布,甚至,法律文本、律师、经贸展销等事项与活动,均可能成为艺术创作全过程中的一些不可或缺的中介环节。此外,协同作业所必须具备的尽可能的一统标准,同样也会沿着上述途径侵入其中。由此势必是,技术日益成为创作成败的关键,制作取代创作,理性逻辑思维涣散想象灵感思维,认知话语系统操纵叙事话语系统,知识关注左右价值关怀。于是,就再也没有了纯粹独立实现文化活动的可能性,先生产现象成为统摄生产全过程的关键。不同的只是,较之工业文化更多进行的是物与物的交换,文化工业则无非是更为广泛的人与人的交换。由此可见,当代文化工业不仅具有商品化的品格,而且,还可能进一步导致货币化、金融化的交易,因为很显然,在当代社会中,人与人交际的基本前提(除去感情投资以外),只能是经济关系。于是,处于文化工业语境中的当事人及其产品,同样也难以摆脱这种在纯粹事项(非情谊性的)基础上的人与人交际的品质,且更加难以接近、亲和与文化元约定(自然)的距离。因为甚于物与物交换的人与人交际,将进一步集中人文化全面泛化的势头,将进一步加大文化物极度繁衍的力度。是为文化工业语境之所以成型的终始原因,也为文化工业语境下当下文化之所以涣散的内外条件。

六、铰断母语环链之后能否继续文化颠覆

近20年,一部分中国音乐的发展,已然有这样的显示:文化颠覆成了,母语环链断了。有人说,这是一种代价。有人说,这是一个过程。问题是:在铰断母语环链之后……能否继续文化颠覆?

时下,在中国专业音乐界,有一个迹象表明,之前曾经一度被凝固的追远求空、追新求异之维度,以及题材远古、体裁纯粹之框架,已在一定程度上得到转换。比如,某些作品在体裁上,就有对远古仪式叙事模式或者规则程序的复现;再比如,某些作品为实现剪除大众媒介(如广播、电视)对听众的信息干扰与控制,又把听众拉回到了音乐作品发表现场之中来共同参与,此举,可以说就是对某种原生型文化样式的当代诠释。此外的另一个迹象是:体裁综合化,音响材料的单元化处理,音色发言中轴系统的建构,等等。比如,某些作品由纯粹器乐创作走向综合艺术创作,并充分利用语音本身的结构功能。

毫无疑问,与以往相比,近一时段的音乐思维,在完成对以往单一观念的突破之后,已获得了较大空间。在表现方法方面,外来技法已有相当部分得到中国化,同时,这部分已经华化了的技法手段,又随着人员外流、信息输出,而得以国际化,即在某种程度上为世界乐坛所认可。比如:在音列组合形式的多样与变异方面,

将十二音技术做五声性处理;在鲜明的旋律格调方面,运用地方戏曲的高腔作为底色,运用方言的声调控制横向线条;在新的和声结构逻辑方面,在普遍尝试的氛围中,甚至,出现用极其理性的逻辑来结构和声系统的个例;在调性概念的扩张方面,虽然以音色作为结构依据的创作,目前仍然鲜见,但已出现了大量的扩张调性概念的探索;至于对欧洲传统曲式的突破,在陆续采用一些较为前卫、先锋的做法之后,也出现了一些用音色结构法来代替传统的主题与旋律、和声与调性结构法的现象;另外,在新音色的开掘与灵活多样的表演组合方面,则几乎在当代所有体裁的创作中,都有普遍的体现,无论是管弦乐,还是室内乐,其依据传统规范的结构配置均已打破,有的甚至用不同的乐器家族,或者多个(种)乐队的立体化叠置方式来进行组合,以结构出更具特色的音响形态;等等。

在写作风格方面,无疑,已进入泛人文化层次,以及与文化物的单向约定,但有的创作则依然保持个性与共性、作品所说与作品之说之间的合理张力。比如,在依然强调庞大的史诗性与深刻的社会性的同时,仍然十分重视对有限音响材料与资源的个性化组合、处理,从而使得音乐语汇具有了特别鲜明的风格特性;再比如,在充分构筑音响立体结构的同时,又刻意追求个人情感的极度渲染,以至于在音响的持续流动状态中,始终还可以感受到一种富有人情味的脉动。

当然,随着上述进展的延续与扩展,带来的问题也许也是同等的,即音乐的语言结构、思维方式、审美趣味等如何避免雷同?音响的内涵意义如何才能更加丰富多样?个人对音响材料的有限开掘与绝对音响资源的无限用途如何加以平衡?

于是,对这些音乐文化当事人来说,如何在不断地否定已在,包括对自我的粉碎已形成一种几乎自然的惯性基础上,再跨越一个台阶?正像过分重复以至不用辨认会造成一种相似,极度拆解以至难以识别同样也能造就一种相似。要问真正的个性语言在哪里?如果仅仅回答"就在这频繁的反叛之中",也许过于简单,甚至白说。

看来,关键还在于如何协调以下关系——

音响话语系统,哲学话语系统,生命话语系统。

音乐作品,音乐,音乐文化当事人。

独创性,首创性,元创性。

于是,在铰断母语环链之后,能否继续文化颠覆?似乎并不重要,关键是,作为人文叙事方式之一的音乐,同样需要剥去人为的外装,而及其价值关怀。也许,只有在生命话语系统的统摄下,才有音响话语的局部操作与哲学话语的全面运作;只有在音乐文化当事人自足生成的前提下,才有音乐作品的特殊效果与音乐的整体意义;只有在原创性得以充分显现的基础上,才有独创性的唯一与首创性的空前统一。

七、音响被极度关注之后人文是否失踪

当下,在强烈关注音响媒介或者音响媒体本身的企图,几乎已经取得相对合理化与合法化的前提下,是否仍然有可能在作品装置渗入某种人文意向,以至于带有一定的家族印迹。其实,这就是一种有归属的独创。看来,这是无疑的,只要有人的参与,就必然会或多或少有自觉的流露,哪怕是极端的激进。

比如,旅美中国作曲家谭盾,自20世纪80年代就开始音响游戏,并在之后的创作中依然有充分的表现,有过之而无不及的,只是他更多的是出自个人的感性体验与种族想象。在他创作的《乐队剧场Ⅱ:Re》(1993)中,有大量的音响实验,诸如:翻动乐谱,搅动水桶,乐队队员进入听众席位以打破观演界限,作者与指挥导演剧场听众人声参与,甚至诉诸无声动作,等等,以及音乐之外的带有行为艺术性质的实践,穿着类似西方宗教神职人员样式的黑色服饰,付诸具有东方神秘色彩如巫师呼风唤雨般念咒作法式的指挥姿势体态,从中可以看到,作者不惜各种手段取用尽可能多的现实音响,甚至想象音响的用心,和某种向原始艺术状态回归的意图。

再比如,何训田从较为理性的角度出发,把突破现有音响材料视为他努力的主要目标,并在自己的音响实践中独创了R·D作曲法(任意律与对应法)。在他看来,任意律就是将人耳可能感应到的任何振动频率纳入音响材料,也就是可以产生各种混合音色,以使音响达到无穷,使有限的律制扩大到极限。

与此相仿,吴少雄在其创作中,也是广泛运用自创的干支合乐论作曲技法,并结合当地福建南音曲调、中国戏曲素材或者西方十二音序列手法等,来构筑自己的音乐语汇。

还有,郭文景对音色发言的种族差别做了非常富有想象力的比喻,他以普通色调为例,认为,如果将所有色彩匀分在一个旋转的罗盘之中,便会发生白光现象以产生一种冷色调,而这种色调产生的原理,就像是西方十二音体系视任何一个音都具有同等的地位一样,然而,它在实际音响中所产生的只是一种黑白相间的冷色调;反过来,如果将所有色彩置放在一个非匀分的罗盘之中进行旋转,那么,它的实际音响效果就很可能产生一种色彩斑斓的暖色调,而这种色调似乎更接近于东方人的音响追求。当然,情调也与之相吻合。于是,在他的管弦乐音诗《川崖悬葬》(1983)中,所用的弦乐大音块细胞,就是用提琴家族模拟二胡的演奏法,同时,用川剧的打击乐效果来进行底色的铺垫;再有,在他的室内乐作品《社火》(1991)中,不仅广泛使用民族打击乐器(各种各样的钹、鼓等)来再现民间仪式中的奇异音响,而且,对弦乐器的常规发声及演奏法也做了一定程度的改造(比如,将大提琴的弦松弛到与古琴差不多的地步,将小提琴的四根弦定同样的音高,中

提琴按十度关系定弦,曼陀林按二度关系定弦,以变其浪漫音色为粗犷音色等);从而,通过作者特有的音腔实验来求得某种具有野性、近似原始的家族韵味。

再有,刘湲的《交响狂想诗——阿瓦山的记忆》(1988—1989),便是依靠一个唯一的、没有对立因素的因素之张力,来造成一种戏剧性的冲突,以构成某种具有悲剧性的效果;而他的这种立意,又正是建立在他对音响技术问题的反思之上,他怀疑,是否要用一种难以接受的(属物理的听觉现象)音响,才能体现当代人的思维?是否要用外化,或者说表面复杂化的音响,才是 20 世纪的思维和美感?由此,他则更愿意将现代思维深深地埋在普通的音响内脏之中,从而,在骨子里透发出现代意识。诚然,这种立意并非带有必然的种族差异,同样,也是目前国外一部分作曲家从纯粹音响结构出发所追求的一种创作趋势。

除此之外,一个值得注意的现象是,处于专业音乐文化圈的当事人,与以往不同,他们不再拒绝参与大众音乐的创作,尤其,从中汲取更为丰富多样的音响经验,比如,广泛运用电声实验手段,或者,直接通过对音像制品录制过程的监制等等,从而,实现构思与实验、创作与制作的合一。比较典型的例子可见:何训田作曲并监制的《阿姐鼓》(朱哲琴演唱,何训友等作词),黄荟作曲并监制的《苏武牧羊》(李娜演唱,田青作词)。虽然,两者的音响特征不一,音乐风格相异,但在音响材料汲取和开掘方面,则有同工之举。另外一个共同方面,族系面目的清晰,也是比较突出的。

由此可见,无论哪一种类型的创作或者制作,即使当音响成为关注焦点之后,仍然不会完全消解人文意向,并拆除家族印迹。尽管,政治会时常倾斜,经济会因故失控,但是,文化作为人类历史发展的基本依托,终将持续不断。因此,真正意义上的文化当事人,是不会在历史发生骤变之后失踪的,关键在于,他将以何种历史姿态面世?进而,不管何种历史姿态,属人的性质不会轻易更改,因此,即使音响被极度关注之后,人文也不会失踪。

第三节　流行音乐文化:追星族与生命低吟

就有别于西方艺术音乐的流行音乐而言,大大越出音乐之外的文化行为值得关注。下文以追星族现象为例进行阐述。

一、追、星、族

一伙有共同目标的人,围绕一个中轴进行着集体崇拜。然而,他们并不知道这根中轴与自己有何关系,或者是不是一面倒映着自我的镜子。于是,狂热地冲

着它顶礼膜拜,并旋转不停。也许,这正是对当今追星族因循原始模板(远古祖先行为模式)的一种现代拷贝。追星族,顾名思义至少包含以下三种意味:追是它的行为表示;星是它的行为目标;族是它的行为依托。同时,它的人员结构及其规模范围之大,是正统、正宗文化所难以企及、难以预料的。

族显然是指一部分从中性(混沌)集团中分离出来的偏性(单纯)集团,他们有共同的目标,因此,互为依托。首先,他们必须从一个更大的集团之中分离出来实现身位蜕变。就此而言,一方面必须依赖于社会职业分工所成就起来的文化惯性,使自己进入有集中指向的专项审美文化圈,从而,不自觉地接受这种密集形态的条块分隔与意向陌生的规则;另一方面则必须安于个体身位在有限行业网络中的凝固状态。随即,这种身位蜕变又必然导致一种定向的迁徙(文化转型),即通过人文现象的不断建构来实现人本主体的不断解构。于是,情感结构的消解与主体在场的拆除同时发生(通过感性体验的建构来解构理性认知,通过意象表达的建构来解构逻辑推断,通过非本位文化的建构来解构本位文化,通过泛主体文化的建构来解构主体文化),从而,求得审美始源的发生、审美意向的共指、审美判断的宽容、审美经验的泛化。进而,文化转型进一步造成传统文化言路的断裂(就像上帝在巴比伦通过变乱口音使人们即刻遗忘共同约定一样)。母语文化(指传统的伦理道德规范)完全处在失语状态,集体主义的道德地基被消解,理想主义的伦理藩篱被拆除。镌刻在原始十二铜版法上的,部落自然法的两个根源需要与效益演化成当代的行为,诠释实用与享乐,进而,成为潜在的中轴,以接续传统文化言路的断裂,填补母语文化失语之后的倾斜。

星就是族所围绕的中轴,也为追的目的,作为行为表示的落实。但凡星者,实质内涵有三个偶像:英雄,人,神。于是,作为万物之精的星,即可理解为:族类之精(英雄),物类之精(人),生命之精(神)。表面而言,所有的追星族们仅仅是围绕着其中的英雄偶像而动,或者说是以英雄偶像作为其行为表示的始终。然而,实质上恰恰是在这种有意识行为躁动的包装下,有某种深层的潜意识意念涌动,即通过对英雄偶像的青春崇拜,来实现对人的偶像的自我冲动,进而,泄露对神的偶像(神的偶像恰恰是被人文化的历史进程所拆解)的宗教狂热。于是,上述结构中的英雄偶像仅仅是追星族进行青春崇拜的最初目标,而其中人的偶像则是追星族得以自我冲动的中介目标,进一步,其中神的偶像才是追星族发泄人之原初本能宗教狂热的终极目标。因而,与其说如此发烧般地对英雄偶像进行青春崇拜,不如说仅仅是假借这种行为而对自我生命进行的一次祭祀仪式,甚至说是对神圣信仰所做的一次追补洗礼。由此可见,因人文化历程不断迈进所显示出来的神、英雄、人三个历史时段结构序列,在今天正发生着换点轮回,即由于中轴系统的历史位移而导致英雄偶像的再度突现。进而,依据以上历史记载所述三个历史时段

以及三种相应语言(宗教的或神圣的语言,用符号或英雄们的徽纹的语言,供相隔有些距离的人们用来就现实生活的需要互通消息时所用的语言),便可看到当下人文取向的中轴系统位移,无非就是历史时段结构序列神、英雄、人的换点轮回。

追即主体的行为表示,必然根据行为目标的实际状况(转换)而显示不同的方式。一是追赶,目的在于缩短与目标的距离以实现某种程度的情交、神交、灵交,因而,就内涵有追求之意。二是追逐,即随着目标含义的变化不断接近更新更具魅力的目标(往往是哪个目标火爆,就当然成为追逐的焦点,比如,这些年中国大陆追星族不断从中国大陆明星追向中国港台明星,又追向欧美明星……有人称此现象为后殖民主义文化,因为这里不排除某些来自发达商品社会的物质诱惑),因而,又包含有追慕之意。三是追寻,其难度在于如何拔除外在的障碍或者包装,触及其内核,因而,便深藏有追根之意。其实,追星并非是人之本能所驱动,因此,目标往往是游移不定的,而其真正所求乃是追本身的趣味及其日益成熟的形式感(当然不排除其中也有相当成分的追者自身虚荣心的满足),正如俗话所说重要的在于参与一样。因而,其行为效应,就如同一场无规则的游戏,一次既无前因又无后果的经验活动。由此可见,追才是其核心所在,而星只不过是一种实现追的目的所必需的外壳,至于族更是一个不成系统(既无统一纲领,又无鲜明旗帜)的松散集团。进而,追星族的文化价值观念,也就只能是一种建立在无利害关系基础上的审美追求。

二、"狼来了"与生命尊严

神界的黄昏:这频繁出现周期率极短的 SOS 呼救,仿佛又一次预演着"狼来了"的童年游戏。然而,无论是流行音乐,还是摇滚乐,无论是作为深层现象的图腾崇拜,还是作为底蕴本体的神话叙事,其存在意义,实际上已经基本超越了作为艺术现象的形式符号象征,而且,完全摆脱了作为社会历史现象(职业分工)乃至文化现象所限,而将自己的触角尖锐地伸向了作为生命现象的仪式构架,即人类对生命尊严的承诺。

将现代音乐与流行音乐放在一起,如何看待雅与俗的相间耦合并有互动,是非常重要的。

在中国音乐文化历史中,尤为引人注目的是这样三种关系:古今,中西,雅俗,以及整合于其之上的生死关系。无疑,处于当代中国专业音乐圈中心的,更多是接受职业教育,经过专门训练之后所成就的音乐文化当事人及其创造结果,即由分工后、专门化、职业性了的知识分子及其由之统治的艺术音乐作为主体,由此,雅俗地位的反差尤为凸显。尽管,近 100 年来,因中西、古今关系的极度突现而造成了雅俗之异的悄然隐退,或者与之相比变得有些黯然,但这仅仅是一个假象。

因为雅俗关系之实质,并不会因前两者的极度突现而完全消匿,实际上,它就像一股潜流,在暗暗地伴随着整个中国音乐历史发展的进程。固然,古今关系(不同时段的断裂)与中西关系(不同地域的隔离),其历史流程与文化界域比较明显,但是,雅俗关系(不同品位的差异),却同样也能以其潜在的能量促成轴心文化的跨际辐射(外向的分离型传播)与周边文化的隔代回授(内向的聚合型反馈)之间的循环。

有人说,时域愈古远则品位愈高雅,也许说的正是:因现实的历时距离不断远化,往往会在现时人的心理结构上重组,以呈现不同文化的共时方位。问题在于,历时距离何以转换成共时方位? 首先,种族迁徙是文化漂移的重要途径。通过种族迁徙,不同的文化群落之间会加剧相互的文化交流,从而促进新文化的生成,至少,在整体上会增加人类文化的总信息量。在人文化的早期时段,由于受自然的约束比较大,往往会使得横向的地域空间与纵向的传统时序实现转换,或者,使得共时分布的不同文化通过历时传播而成就新的文化。其次,"轴心文化"的跨际辐射与"周边文化"的隔代回授,往往和受自然地理限定的人文历史有关,并为人文历史地理学所关注。传统文化贮存区,一般处于自然环境与社会环境的边缘地带,因此,它的相对成型往往与地域上的相对封闭性(受交通与信息传播的影响)和远离主宰性意识形态(甚至国家意识形态)有直接的关系。由此,无论是早期种族迁徙与文化漂移式的演变,还是因地理条件所限而形成的传统文化贮存区,都是雅俗关系得以定性、定位、定格、定态的历史原因。

此外,雅俗关系的分立与社会职业分工密切相关,而社会职业分工在当代又与现代教育制度的确立有直接的因果关系。由于人文化替代自然文化的历史分岔,由于现代工业文明成为当代文明主潮的文化截流,在社会职业分工及其专门化惯性能量的驱动下,知识分子文化已经完成了从别种文化中分离出来的历史进程,而成为一种具有独立作业能力的自在文化。因而,从某种意义上说,自从知识分子文化作为一种独立作业的自在文化之后,历史便跨入了当代。由此历史断代,就必然会出现某种周期性极短的文化转型现象,而这一切都是社会职业分工的日益加剧所致。就此而言,现代教育制度在某种程度上,正是产生社会职业分工的第一温床。并且,在相当意义上,雅俗关系的分立,取决于处在相应分工领域的,直接从事操作运作的文化主体,即具充分职业主体性的文化当事人。

一个难以回避的问题是,雅俗之辨非常容易陷入价值判断圈之内,因为,它作为两个相对的品位范畴,往往被用来标示作品、艺品、人品等价值层次,从而,难免有褒贬之含义。其中,占主宰地位的意识形态,又往往以其文化强势对非主导性文化造成挤压。然而,对雅俗进行功能划分的可能性,依然还是存在的。如果说,雅属于人文化系统,俗则属于自然文化系统。因此,作为两种现存的文化方式与

约定,两者之间互不覆盖、替代,且并行不悖。但是,两者并非绝缘,上述轴心文化与周边文化之间的长时段循环,其实,就是表明两者之间在文化的深度模式上,有某种家族相似与血缘相关。因此,随着历史的推移,那种根植于民间的、具有强大活跃生命力的俗文化常常会在历史断层的震荡之后,取代已失去生命活力的雅文化,而成为下一代的正宗文化。相反,雅文化往往因社会职业分工的日益强化而愈趋纤弱、雕琢、僵化、萎靡,甚至于成为国家意识形态的苍白工具,虚伪、媚俗。

当然,依照文化学的有关原理,文化样式本身无以显性,且具有很大的弹性空间,只是由于其他的原因,才由历史来予以定性、定位、定格、定态。比如,产生于社会大革命特定时期的大众歌曲《国际歌》,之后,由于某种意识形态原因而成为一个集团或者一种主义的标志(颂歌);或者,由于其本身曲调的悲壮意味,而被无形中作为哀悼功勋死者之用(悼歌);或者,被作为抗议现政之用(具示威功能);甚至,也有人把它做摇滚化处理,以生成一种新的风格样式。由此,同一首作品在不同的特定场合,其意味会发生多重转换,甚至,是重合性的并置。由此可见,一种文化风格样式,往往是后约定的,而非元约定。进而,所谓风雅颂,也许,并没有绝对明显的界限。随着历史的不断推进,在人的任何一次约定之后,都会有其他几种约定在起作用。比如,上述《国际歌》在不同历史时段或者条件下的雅俗转换,不正是在人与文化物约定的现象背后又不时发生其余几种约定的倾斜吗?

因此,雅俗关系的相对性,主要取决于不同时段、场合、条件,以及由社会职业分工所成就了的文化当事人等历史约定。雅俗,不仅相间耦合,而且互动。进而,与古今、中西关系一同,作为音乐文化历史发展的共时动力。

结语 文化批判作为终端的可能性是否存在

19世纪末,由尼采宣称上帝死了的寓言之后,一种对传统的颠覆乃至对本质主义抱持怀疑态度的去中心行动不断出现,比如:福柯说人死了,利奥塔说知识分子死了,罗兰·巴特说作者死了,德里达说语言死了,拉赫曼说音乐死了……如此频繁死亡的思想根源,也许,就在于形而上学终结,以及意识形态终结。这里引述一段现代美国历史学家斯特龙伯格《西方现代思想史》中有关意识形态终结问题的叙事:以逻辑来替代现实,致使人们借着各种"主义"的名义互相残杀……退回个体主义、退回具体的现实,可以说是世界大势所迫。J. M. 科恩在《这个时代的诗歌》(1959)一书的结语部分指出,现实的事态已经使任何关于公共事务的评论都显得苍白无力,从而迫使诗人只能表达纯粹个人意见。另一个可以有所表明的情况是,哲学思潮的整体转换,比如:在西方哲学发展过程中长期形成的柏拉图主

义、亚里士多德主义、理性主义、经验主义四种传统,到20世纪则出现了分析哲学、现象学、西方马克思主义、结构主义这样四个主要思潮,以及由此形成的四种现代思想主题:后形而上学思想、语言学转向、理性的定位、理论优于实践的关系的颠倒或者说是对逻各斯中心主义的克服。①

这里的问题是,回到个体与回到具体,是否意味着中心果然趋向边缘,以至于堂皇叙事苍白无力?当代音乐创作中的极端个性写作,当代音乐文化研究中不断铺张的地方性话语,难道真的是大洪水到来之前叽叽喳喳的喧哗与骚动吗?若干年之前,在面对铺天盖地的后现代主义问题涌现的时候,有一个学界经验值得注意,那就是当一样东西的合理空间一旦过于扩张乃至极度膨胀的时候,它本身也就成了一个经不起碰撞的泡沫了。因此,所谓推断音乐文化论域,就是要在合理的逻辑主导下去寻求合适的事实。这里,我想通过断代方式寻求历史换代依据,一方面有确定可靠的之所以形成历史断裂的事件事项进行标示,另一方面有充分有效的之所以形成历史断层的内在逻辑给予驱动。就当代音乐而言,处于20世纪两次大战前后的调性瓦解以及寻找新的音响资源引发音响结构形态的变异,由约翰·凯奇的《4′33″》引发意识观念的颠覆,以及民族音乐学极力倡导文化相对主义引发理论学科的震荡,可以说是进行历史断代的几个基本依据。

由上述情况可见,音乐文化成为当下研究重心的态势愈益明显。带来的问题是,传统研究中的经典设问:音乐作品在哪里?很显然,这里的问题是,当音乐文化不断凸显进而取代甚至替换音乐作品成为研究重心之后,音乐之所以成为音乐的声音将置于何处?我注意到,在音乐文化事项研究中已然出现的音声概念,是否可以看作一个理论后设?

从传统音乐学研究看,20世纪音乐中的声音至上现象给出的是,美学观念上的一种转变:物的再现(re-presentation)→自身呈现(self-presentation),也就是:从表现别的到给出自己,即 to express (except music) others→to give out (only music) itself。面对这样的挑战,是否可以重新审视一下声音的文化发生问题。音乐死了,除了回答音响出场之外,有一个难以回答的问题是,音乐之所以还在的声音存在着。于是乎,从声音的人文意义与美学指向的历程看:最初,无声表达先于有声表达;之后,声音发生并形成分岔,一方面是模仿(拟声的单音节),一方面是感叹(激情的惊叹词);进一步引申,与外来模仿相应的是通过声音去表现别的东西,与内在感叹相应的是通过声音来给出声音本身;由此,语义开始进入语音,并通过提取与摈弃和意义有关与无关的东西,使其得以限定;至此,声音的人文性质得到确定。由此关联其美学指向,声音具有示意与含义两种功能:模仿与感叹作为声音

① [德]哈贝马斯著,曹卫东、付德根译:《后形而上学思想》,译林出版社,2001年,第3—6页。

的最初示意方式,在情感意向设入之后,再融入具有严格规范的形式结构当中,就此形成音响经验的最后含义方式,并且把有意义的声音呈现出来。

因此,几乎不用担心纯粹声音当中是否还有人文含量?或者说,在这种自然音节当中,究竟还有多少人文含量在?道理很简单,一旦模仿,一旦感叹,就有别于自然。就此而言,即便是重心位移,仍然需要把声音纳入美学范畴当中,无论是决裂传统还是走出现代,无论是音乐作品还是音乐文化,属于历史的感性复原应该是其根本。

作为学科整合以及新的增长点,当代音乐文化批判理应担负起新的学科使命。在现代化进程不断推进与全球化范围不断扩大的双重引力驱动下,当代音乐无论在整体结构还是在局部功能方面,都发生了极其显著的深刻变化,由此引发当代问题的日益凸显。为此,有必要在已有研究的基础上,凝聚新的理论焦点,通过音乐人文叙事与现代性全球化进程中的当代音乐意义转型与换代研究,实现学科扩张,从而以相当规模与多重系列,推进音乐学学科建设。具体推进策略:一方面梳理和发掘传统音乐思想和相关意识形态资源,一方面密切关注当下音乐实际(特别是创作作品与音乐生活),从而以深度的学理姿态与尖锐的批判工具对当代音乐问题与前景给出具有说服力的解释。其程序:以音乐思想与音乐作品研究为轴心,依托当代哲学美学理论,从历史、观念与形态诸方面切入,去面对音乐艺术作品与音乐文化现象,进一步,通过文化批判追问音乐的艺术边界,寻求音乐艺术的本原与音乐文化的存在。

至此,文化批判作为终端的可能性是否存在?也就是,文化批判能否面对特定问题进行公开诉求并诉诸公众?为此,似乎不再需要拘泥当代的时段划分,也不再需要无休止地争论音乐文化中是否应该包含声音,更没有必要为批判的正负功能进行逻辑定位。需要寻求的是事物秩序与意义谱系的相即相合,尤其当反复讨论的问题依然呈现出:在多元文化中的音乐审美价值之上还是有一个难以悬置并不可还原的绝对意义,那么,已然变成虚构了的全球化语境是否还有现实的意义?

附录 由中国交响乐问题引发的若干思考

中国交响乐,这是20世纪中国的一个事实,同时,也是一个难以回避的悖论。
我的写作从一个置疑和一个关切开始。
首先,是质疑中国本土交响乐这样一个命题。
众所周知,交响乐体裁源自西方古典时期。进入中国的时间,严格说来,应该

是在20世纪上半叶,由此,中国近现代音乐史教科书把黄自写在1929年美国耶鲁大学音乐学校的毕业作品管弦乐序曲《怀旧》作为开端,不无道理。自此之后,中国人开始了规模愈益扩大的交响乐创作,时至跨世纪,几乎可以说,交响乐体裁已然成为职业作曲家非常重要且具有总体水平标示性质的音乐创作。就像有人断言交响乐是一个国家专业音乐发展最具代表性的创作,同样不无道理。

综观近80年来的发展,在相当程度上,可以清晰地看到现代意义的中国交响乐留下的历史踪迹:

1949年之前,中国的交响乐创作主要以传统西方音乐,尤其是古典浪漫主义时期作品作为摹本。

1949年至1978年之前,中国的交响乐创作,无论在技法还是在观念,主要受苏联与东欧影响,还是以传统西方音乐,尤其是浪漫主义时期的民族乐派作品作为摹本。

1978年之后,中国的交响乐创作,在技法、观念甚至音响材料上,主要受20世纪西方音乐影响,创作了一大批明显有别于以上两个时段的音乐作品。

应该说,随着历史进程的逐渐展开,中国交响乐的创新含量愈益明显。然而,同样不可回避的是,在此进展过程中,有着来自西方的绝对影响,一定程度上甚至可以这样说(黄翔鹏),在西方音乐的影响下,中国音乐经历了两次失语。

第一次失语在20世纪初,西方音乐在社会原因的主导下大规模登陆中国,造成了中国音乐发展的第一代历史断层,使得以钟磬乐为代表的先秦乐舞、以歌舞大曲为代表的中古伎乐、以戏曲音乐为代表的近世俗乐(黄翔鹏),这样一种具主流意义的中国古代音乐史截然中断,从而与中国传统音乐形成隔离。中国现代专业音乐就此成型。其直接结果,一方面产生了纯粹音乐,另一方面音乐体裁形成多元自立多向发展的格局。此后数十年的中国音乐实践,基本上对应于西方数百年的音乐实践,在创作思维上基本上与西方传统音乐的共性写作相应。

第二次失语在20世纪80年代,西方音乐依然在社会原因的主导下闯入中国。这次闯入主要集中在西方现代音乐,造成了中国音乐发展的第二代断层,使得以大—小调体系与以乐音取域为代表的西方传统音乐的绝对影响大体中断,从而与西方传统音乐形成隔离。仅仅不长时间的音乐实践,基本上对应于西方数十年的音乐实践。20世纪西方音乐的两次重大革命(大—小调功能体系的全面瓦解,寻找新的音响资源并极度扩张声音的取域范围),以及创作思维上的个性写作,几乎在这些年的中国音乐实践过程中都有阶段性的反映。其直接间接结果,固有的中国本位文化传统在中断之后非但没有得到恢复与接续,反而,非本位文化传统(西方传统音乐与西方现代音乐)的历程及其断裂,却在中国现代音乐的历史进程中出现了浓缩性的复现。

进一步看,之所以称之为中国音乐失语,主要就在于非本位的西方音乐强势文化使然。具体表现为:

第一,古今时序断裂。由于西方文化影响,现代中国人开始由人文逻辑思维与自由性规则逐渐偏向于工具逻辑思维与标准化规则,并作为创作新的音乐文化的主要依据,从而在音乐的实际发展中主要借助于富有相对纯粹音响形式意义的构造原则与技术手段来成就。

第二,文化约定断裂。由于中国现代专业音乐的产生与西方音乐尤其是西方音乐技术理论的介入有密切的关系,因此,这种非本位文化技术元素的强行导入,使中国本位文化的整体构成骤然变换,甚至被悬置起来。其影响不仅发生在创作思维及其具体的操作层面,同时,也影响到包括传播、教育以及从事这一专业的音乐文化当事人的身份结构。

第三,叙事对象断裂。由于中西音乐文化发生关系以及由此产生的所有结果,已然成为20世纪中国音乐史上一个非常重要的组成部分,于是,在上述先秦乐舞、中古伎乐、近世俗乐之后,似乎横空出世地形成了一段特殊的中国新音乐史(刘靖之)。

就此而言,始终处于学习借鉴乃至有限创新过程中的中国交响乐,严格意义上说,没有本土可言,尤其进入20世纪,在告别共性写作之后的个性写作历史进程当中,甚至连原有的西方印迹也逐渐褪去,其文化边界也愈益模糊,一种面对音响敞开乃至纯粹声音陈述的感性姿态与审美取向(更多也来自于西方传统,除了非地缘性与非血缘性形成并依据以宗教文化为主要标志的物缘性关系而发生之外,一个极其重要的特性,就在于去泛化性与去抽象性以及依据以音响结构为绝对原则的实体性关系,由此,西方音乐就不仅是一种有特定范围的现实存在,而且,更是一种具确定意义的史学概念,甚至可以说,是一种意识形态,这种意识形态的一个十分明确的指向,就是:围绕音乐作品中心而成型的感性体验),可以说,逐渐在学院围墙内蔓延。

其次是关切中国制造这样一个问题。

提出这个问题的一个前提是,毕竟由于作者血缘身份与文化脉络设定,中国交响乐即便无缘本土,但属中国的性质还是存在的,无论是中国元素还是中国情结,尤其是中国传统,毫无疑问都会深深地镶嵌或者沉浸在中国制造当中。若干年之前,我曾经在进行当代音乐研究的过程中,依据传统进行如是断代:

① 古代范型的陶冶自我性情的文人传统;
② 近代范型的干预社会现实的知识分子传统;
③ 当代范型的面对音响敞开的职业音乐家传统。

尽管这样的依据难以涵盖总体全局,但一定程度上,大体线索依稀可见。由

此可见，与始终处于学习借鉴乃至有限创新过程中的中国交响乐没有本土可言相对应，深度关切中国制造的情结同样难以完全彻底开解。

值得关注的是，如何在中国交响乐这样一个再生概念（有别于本土意义的原生概念）的基础上，进一步考虑中国制造的意义。在此，我想到我的一个学生正在撰写的硕士学位论文：《近代中国人对西方音乐的接受及其理论反思》（徐阳），我在和她讨论相关问题的时候，曾经让她考虑这样三个问题：

① 中国人为什么会接受西方音乐？
② 什么样的中国人接受什么样的西方音乐？
③ 中国人通过什么样的方式接受这样的西方音乐？

很显然，这三个问题的提出带有先入为主或者主题先行的意味，因此，我期待她通过史料进行实证研究。与此同时，我进一步期待在相关研究结论的基础上再有所推进，通过后续研究凸显近代中国人与西方音乐这样两个概念，并由此面对两个具学术含量的理论问题：

① 什么是近代中国人？一个可以纳入史学范畴的美学概念；
② 通过近代中国人方式接受后的西方音乐还是原本意义上的西方音乐吗？一个可以纳入美学范畴的史学概念。

由此问题引申，我以为，与其在观念层面进行中国交响乐本土归属的讨论，不如关切中国制造问题来得更加迫切而直接。可以说，这就是我之所以参加这个讨论的一个基本姿态。尤其，需要对其之所以发生、开端、驱动、断裂、换代等等深层问题做进一步的讨论。以下几点关于中国新时期（1978年改革开放至今）音乐问题的管见，仅作为讨论中国交响乐问题的一点补充。

第一，几乎在中国进入新时期的同时或者前后，也正是世界新技术革命趋向成熟，以及后工业文明雏形逐渐显现的时期，于是，挑战与机遇的双重引力，便为我们打破以往相对封闭的时空界状态提供了极为重要的条件。总体而言，在这十数年间，当代中国音乐通过自己的浓缩性进展，与世界文化总体进程的距离，已经有所缩短。

第二，当代西方文化，尤其在二战之后，已开始不自觉地向东方寻求灵感，尽管，其动机有的未必完全出自于文化发展自身，同时，东西方之间大的历史条件仍然处在不平衡的状态当中，似乎一下子也难以改变，但总的趋势，基本上是不同文化的互向汲取。甚至于，双方文化当事人，尤其是一些处在前沿地带的知识分子，都已经开始较为自觉地意识到，进行彼此之间的对话，或者通过不同渠道进行沟通，不管是否真的攸关文化的生死存亡，确实可以作为发展自身的一个有效策略。更为具体的是，世界音乐所面临的共同问题：从音乐语言的贫乏到现有技法的枯竭，再到可用音响材料已近极限，又加上受众群体的巨大障碍压倒性地堵塞着各

种个性写作的狭窄路径。

第三,回望当年,在新旧历史交替与不同文化转型之际,处于特定的空场与断流之中,我们的准备究竟是否真正充分?况且,又处在历史条件反复无常的变化与倾斜当中,我们的本位立足点是否确实稳妥?现在看来,至少有几个问题是必须面对的。首先,准备未必充分,理由很简单,在某些基本生存都可能比较困难的前提下,何谈必要的文化储备。其次,本位立足点既不确实也不稳当,一方面,在中国这个特定社会当中,音乐艺术要想从根本上疏远政治是不可能的,脱离政治除非只是一个意向而进入乌托邦,如果付诸实践,则就会被当作另一种政治。因此,当代政治,作为一种意识形态姿态,尤其在中国,更是具有泛政治化的国家性质,不管是顺从还是对抗,都难以根本避免。另一方面,在当今这个理性至上,进而科学唯一、知识仲裁的社会当中,音乐艺术要想摆脱国际,进而退出世界也是不可能的。虽然,一个世界、多种声音的诗意叙事,正在尽可能广泛的领域范围弥漫,然而,多种世界、一个声音的铁律规则,却依然占据主导,并至今处在终端,诸如:以世界历史和全球文化名义重新诠释民族历史和本土文化。在此基本前提下,虽然,不同方分别给出暗示和媚俗,然其角色却依然固定。

第四,20世纪60年代关于革命化、群众化、民族化的倡导,在新的历史条件下,不管是否仍然还在新时期的文艺政策范畴之中,或者说,重新诠释的理由是否充分,一个明显的迹象是,它的实际指向已然发生了相当程度的变化。首先,在革命化这一方面,已逐渐呈现主题化乃至主体化的衍变趋势,因为,革命化已难以成为仲裁标准,而强调作品主题、进而张扬创作主体的逻辑,似乎顺理成章。其次,在群众化这一方面,已逐渐呈现世俗化乃至边缘化的衍变趋势,因为,群众化的量化指标已失去意义,而追求世俗趣味、进而自觉退降边缘的逻辑,似乎也十分得体。再次,在民族化这一方面,已逐渐呈现人文化乃至文人化的衍变趋势,因为,民族化的定性范围过于狭窄,而持守人文意识、进而守护文人传统的逻辑,似乎也是一种优选。于是,如果把这一系列衍变逻辑推至极端,则主体、边缘、文人三者,本身就呈现出一个可呼应、可互动的关联结构。

第五,通过新时期相关作品个例,有一个问题已经十分突出,这就是创作重心的明显转移。与以往相比,一种仅仅表示音响结构形态的人文关注和技术投入,开始显现。进而,必然引发音乐艺术的他律与自律问题。长期以来,往往由于过度重视以至于强调音乐艺术的某一方面意义,因此,历史上就一直有他律与自律这样一个观念分岔在:一种,是将艺术功能做本体化的凝固,其基本路径:通过强调艺术对人的性情的陶冶,进而教化,以至于循规蹈矩;另一种,是将艺术本体做现象化的还原,其基本路径:通过强调艺术给人以感性的直觉,进而经验,以至于有所感悟。历史地看,这个观念分岔所标示的两种趋向,都有其合理性,而且,往

往于不同时段显示出不同的重心。然而,在中国这个特定的历史存在当中,由他律占据主导的情况,确然更为普遍一些。作为一个提醒和忠告,也许,求得动态平衡以至于成为优化选择,在当下历史条件下是最合式的。实际的困难在于:中国文化传统过于悠久,如此漫长的历程,难免会因此而庞杂起来,不仅携带有所有"人"的印迹,而且,也会自然滋生起某些"非人"的枝蔓来,尽管,难论是非,不及优劣,但毕竟是一个现实的历史存在。甚至可以说,是中国文人之所以存在的一个真实状态。由此可见,两种方式——被别种结构的他律所制动与由音响结构的自律而驱动——在中国,将会长期共在并行。

第六,进一步引申,在"表现别的"相对主导的前提下,一个作品或者创作过程,内涵有人的各类属社会性的意向,是肯定的。不管是面对社会现实,还是面对自我实在,或多或少人总是在自己的创造及其产品当中,赋予一种意义。或者通过隐喻的方式,把个别普遍化,并同中见异;或者通过换喻的方式,将观念与行为置换,并分离相邻;或者通过提喻的方式,以局部替代整体,并异中见同;或者通过讽喻的方式,以假象表示真理,并言意相异。于是,不管意义的指向是否明确,或者意义的赋予是否得当,这种表现本身的存在,总是贯通的。就此而言,有服务目标(比如:为人民服务和为社会主义服务)的倡导,是有意义的,或者这种倡导本身就是一种意义。然而需要重视的是,或者说需要提前有所准备的是:当面对社会现实与面对自我实在和面对音响事实,同样合理且并存共在的时候,则不可排除仅仅面对音响敞开乃至纯粹声音陈述,以及对"为艺术而艺术"进行必要的合理辩护。

第七,处在不断的变动状态之中,一个需要关注的问题是,如何看待一种意义上的生与熟、动与静,以及另一种意义上的自然与文化。针对前者,这里有一个火候的问题,在积累和储备还未达到充分足够的情况下,必要的借鉴是不可或缺的,哪怕是抄袭、模仿、移植,都有其合理的成分。针对后者,同样关键在火候,当积累和储备已经达到一定的程度,创造意识和维新图变,就会不断地得到突显,尤其,当出现成熟标志的时候,又将面临如何自由出入并及时折返的问题,文化意义的静态化以至于传统通道的凝固停滞,都要求它的创造者具备一种自觉,相比而言,效仿文化和师法自然,是永远不对称的。由此可见,当生与熟、动与静、自然与文化这些不同性质又不同阶段,需要顺利接续的时候,文化当事人就必须有明确的指向,并设定必要的策略。

在质疑与关切之后需要强调的是,必须充分关注面对音乐作品时必要的文化准备与相应的艺术问题。这里,有这样三个难以逾越的问题与两个不应该忽略的问题。

1. 谁是作者?

无疑,关于作者的身份,除了他本人的地域血缘与人文处境已经有所预设之外,新的因素也必须考虑。比如,对20世纪80年代之后的中国作曲家来说,本土和海外就是一个可以考量的因素,进一步关联海外,也许经受美国移民文化洗礼与经历欧洲纯种文化过滤又有不同。由此,能否在中西、古今、雅俗这些20世纪中国音乐发展的基本关系前提下,进一步根据中国国情设定以下关系:

不同的人文资源:来自平民社会的民俗资源,来自书斋文献的文人资源,合起来就是:文质关系;

不同的潜在情结:缘于中国的政治情结,缘于西方的技术情结,合起来就是:政夷关系;

不同的美学意向:作为深度话语的表现别的,作为表面文章的给出自己,合起来就是:意象关系;

不同的社会角色与文化身份:有丰富艺术手法的音乐家,具强烈思想倾向的知识分子,合起来就是:伶士关系。

2. 作品在哪里?

一般而言,这里包含有:声音材料,音响结构,个性风格,历史踪迹。深入一步看,又可以分别为:

通过内容识别结构性标示,

通过形式识别结构性变换,

通过功能识别结构性驱动。

再进一步,感性识别边界以及相应概念,处于历史范畴当中的音乐(作为意识形态的西方音乐以声音至上作为绝对原则),德国19世纪绝对音乐[相比较标题音乐而言的纯用音乐本身构思而做成的纯音乐,相比较相对音乐而言的独一无二(单数)与不由自主(无缘)的声音存在]。

3. 听是什么?

通过理解的听是理念,直接介入的听是行为。

进一步的问题是听众是什么?有人说,这仅仅是一个抽象概念。无论小众,还是大众,他们究竟又在哪里?

我的理解,就在一个个具体的听者乃至一次次听的动作过程当中。必经的路径,只能是:通过临响(Living Soundscope),哪怕是面对纯粹声音陈述的绝对临响(Absolute Living Soundscope)。

就像古代典籍《文子》所说听道:

学问不精,听道不深。凡听者,将以达智也,将以成行也,将以致功名也,不精不明,不深不达。故上学以神听,中学以心听,下学以耳听;以耳听者,学在皮肤,

以心听者,学在肌肉,以神听者,学在骨髓。

毫无疑问,《文子》所谓听道,已然关联声本体与听本体。

由此可见,需要转变的是已有的音乐感性姿态。尤其在面对音响敞开甚至纯粹声音陈述的时候,如果给出这样的设问:

音乐到底是一个表现东西的东西?还是它本身就是一个东西?

那么,其终极目标:究竟是为了听到一些什么?还是为了从听到听的目的与注意耳朵的耳朵。如同法国思想家利奥塔《听从》所言:通过使用声音科技将声音的配对,使声音获得,重新获得能力和灵活时,音乐就揭示一个目的(我提及这个目的为的是重提这个从康德到海德格尔一直充斥所谓美学思考领域的字眼),一个从听到听的目的,一种也许应该称作绝对的"听从",一种注意耳朵的耳朵:一种尺度如何超越了技术意义上的科学研究的目的,不过由于这种研究,这种"听从"被揭示了。

于是,在此三问之后,再进一步设问作品的性质:

现代、后现代、传统等等样式;

民族元素、外来元件、文化元典等渊源;

即便不是什么或者什么都不是(典型的后现代叙事方式),也必须追问:

不是什么究竟是什么?

关键就在于:经验何以表述?或者作品何以修辞?

也许,在当代音乐愈益呈现高度工艺性结构和人文属性浓重的音乐批评不再那么容易切中人的感性直觉经验的当下,似乎有必要关注一个概念场所和一个概念事项:

① 限定在专业围墙之中的学院音乐厅;

② 艺术乃至审美趣味相投的学术音乐会。

很显然,学院音乐厅与学术音乐会以及相应的审美诉求都不在社会公众,但问题是,即便在学院围墙之中,哪怕是艺术乃至审美趣味相投,就小众甚至极少数个别人群而言,依然存在着这样一个问题:通过什么样的姿态去面对音乐作品乃至绝对音响与纯粹声音?

由此,我想到了上海音乐学院音乐学系本科入学考试的一个常规命题:听音乐写论文。有一年,有一个考生问我:写什么?怎么写?我的回答:首先是你听到什么,然后是你想到什么,再后是你除了听到和想到的东西之外还应该有些什么,简约而言,就是听、想、悟。

在此,听无疑是关键。尤其对归属于现代的大批新作品来说,几乎就是进入到了一个全新的临响状态之中,并需要不断发生新经验。

由此再进一步,则应该是音乐学如何介入其中的问题。

对此,根据我多年学术研究和理论教学的心得,提出以下三个设想。

1. 针对作品修辞的音乐学写作

作品修辞,本来意指:出于一个和对象或者事件与听者合式的目的,通过一个和对象或者事件与听者合式的叙辞,选择一个场合,给一个听者叙事一个对象或者事件。在此,主要指:通过整体结构描写与纯粹感性表述进行的音乐学写作。

具体而言,到底应该是浓墨重彩、铺垫叠加?还是应该轻描淡写、单刀直入?之所以呈现不同的写作样式,显然,有写作策略的原因。关键在于:如何通过语言去描写与表述语言所不能表达的东西?以及能否通过文字语言去描写与表述一个并非由文字语言构成的别的东西?即如何通过音乐吐露人的生活感受及其情感体验?又如何通过诗意进行人的生活感受及其情感体验的表述?为此,我觉得应该通过必要的讨论逐渐建立起这样一种经常性的设问:

在始端:通过形而下的方式去描写什么是音乐?

在终端:通过形而上的方式去表述音乐是什么?

其间,则以音乐应该有的方式去面对音乐,进而,切中人的音乐感性直觉经验。

2. 寻找特定学科语言

也许,在形而上意义层面,寻找特定学科语言去面对艺术对象是可以部分满足或者局部成全方法论诉求的。然而,一旦深入中间层面,碰到的问题则依然是如上所述:如何通过语言去描写与表述语言所不能表达的东西?

依我看,真正通过音乐学方式切中音乐艺术作品,就必须通过特定学科以及特定专业甚至特定研究方向的独特语言来加以描写与表述,不然的话,除了借用别种学科成果进行转述,或者通过别种学科方式进行重复作业之外,只能是出现低水平的取代,甚至是不及学科本质的替换。为此,必须给予足够的重视。

3. 音乐学写作的 to be 问题

所谓音乐学写作的 to be 问题,即针对作者的是与写作的是进行形而上的追问。

具体而言,就是在回答与表述一般性提问——

who:作者是谁?

what:写什么?

whom:给谁阅读?

——之后,折返回去进一步回答与表述:

how:如何写作?

why:为什么写作?

in this way:之所以这样写作。

一句话，音乐学写作：
不是用别的方式写音乐；
也不是用音乐学的方式写别的；
而是用音乐学的方式写音乐。

第三单元

音乐人类学思想对多元文化的作用和意义

第一章 多元音乐文化的理论基础

第一节 人类学的多元文化的理论基础

多元文化,对应的英文为"multi-culture",其中"multi"源自拉丁语"*multus*",指"多,许多"之意,从词义本身看,多元文化即指多种文化或多样的文化。大家都知道,同一区域里共同生活着不同民族的人,他们有着不同的语言、生活习惯、审美情趣、行为方式和价值观念,这一现象由来已久,被称为多元文化。然而,多元文化(Multicultural Theory)作为一种思想或理论,是自20世纪初在欧美学界逐渐掀起的一股浪潮,在人类学、历史研究、文化批评等多个领域得到了不同程度的关注和研究。随着全球化进程中民族矛盾的激化,多元文化的概念及思想内容也在不断地充实和完善,使得其思想越出书斋,在国家政策的制定①以及民族文化和教育改革等方面起到了一定的实践指导作用。至20世纪末,多元文化理论的影响愈来愈广泛,成为人类学、社会学、教育学、国际政治学等研究领域的热门话题,并成为国际学界共同关注的研究课题。

这里需指出的是,"多元文化"的概念和内容在不同学科、不同研究领域中并不完全相同。作为以他者文化(other cultures)为研究宗旨的人类学家而言,他们对他者文化的理解、文化的多样性和多元文化理论方面做出了杰出贡献和独特的见解。毋庸置疑,音乐人类学从诞生的那天起就一直深受人文学科思潮的影响,

① 例如加拿大政府提出"一个国家,两种官方语言和多元文化政策",以维护国家不分裂。在国务部下建立多元文化事务局,并在联邦政府和各省建立多元文化委员会,吸收不同民族成员参加该委员会。详见阮西湖著:《人类学研究探索:从"世界民族"学到都市人类学》,民族出版社,2002年,第114页。

尤其是人类学的理论和方法直接影响其研究观念与范式的变化更迭。① 人类学的多元文化思潮促使或影响着音乐人类学多元音乐文化理论的形成与发展。在这一部分，我们主要先剖析人类学的多元文化观念，以及这些观念所形成的理论基础。

一、人类学的多元文化观

"多元文化"是指在一个国家、社会或民族中所存在的多种文化的总称。具体而言，多元文化是指在一个国家、社会或地域范围内存在的具有相互独立却相互联系的多种文化现象，这种文化现象包括经济、政治、宗教、语言等一切物质领域和精神领域的诸多方面。在全球化浪潮下，世界上各种文化在全球范围内发生交流、融合或冲突等互动现象，且愈来愈频繁和复杂，人类学家致力于对这些文化现象进行研究。

纵观人类学的研究历程，"多元文化"作为术语概念于20世纪初出现。最初，"多元文化"是针对殖民地文化或外来移民群体文化而提出的，主要指代的是两种异质文化，即西方文化和非西方文化。随着对非西方文化研究的不断加深，大约于20世纪50年代前后，我们看到"多元文化"这一概念的内涵渐渐延展。学者们不再拘泥于国家、民族或地域范畴内探讨多元文化，而是延伸到群体、阶层、宗教和性别等层面上。因为大多学者都认识到，思想观念、行为方式和价值体系的差异不仅仅只体现在民族和种族上，而普遍存在于各种社会阶层、不同宗教信仰、不同年龄层次和不同性别的群体中。

从上面的分析我们可以看出，"多元文化"具有多样性和差异性，这种多样性和差异性由最初西方与非西方之间的比较拓展到不同民族、区域、社会阶层、宗教，不同年龄和不同性别等诸多群体之间的文化差异。因此说，人类学"多元文化"概念中的"文化"是相对模糊的，人们研究或争议的侧重点在于"多元"范畴。

我们分析了"多元文化"的多样性与差异性，但文化的"多元"这一概念有着诸多含义，如果将文化的"多元"置于绝对差异的理解，那么无疑有碍于对"多元文化"理论进行更为深层含义的解读。

多元文化并不是多极文化，它是有内聚性的。虽然全球化浪潮已经席卷全球，传播技术加速发展，传播渠道日益增多，世界不同地区的民族文化相互交融、相互影响，出现了同一化的现象，但不同民族、群体或个人的文化自觉意识也成为客观趋势和必然要求，作为文化主体的群体或个人都强调发出自己的声音，因此，

① 音乐人类学者梅里亚姆(Alan P. Merriam)在《音乐人类学》(*Anthropology of Music*)一书中详细论述了Ethnomusicology(音乐人类学)与人类学的关系。

文化并没有走向同质化和单质化。相反,在多种文化发生冲突或交融的形势下,人们总是试图找到一些文化特质作为区分不同群体的标识,以此来树立"我们"和"你们"的界限,区分"我"与"你"的差异,从而维持自身文化的相对独立性,也保持了世界文化的多样性。所以说,不同的文化之所以能共存于一个共同体中,不仅在于它们存在着差异性,更在于不同群体内部之间存在并建构了文化共性。只有强调认识单个群体内部的文化共性,才能促使文化多样性得以存在和良性发展。

基于了解多元文化的差异性和内聚性特征的基础上,我们进一步指出"多元文化"的深层含义,即"多元文化"更为强调多种文化之间的互动关系。换句话而言,多元文化是指不同文化组成了一个系统,在这个系统结构内,各种不同文化会产生相互渗透、冲突和交流等互动现象。

不同文化之间的互动关系是促使文化变迁的一个关键因素,而文化变迁一直以来是人类学研究的核心问题。殖民主义出现之前,世界各地的文化有着自己较为独立的演变规律,然而,随着殖民主义者在海外进行政治和经济掠夺,各种文化内部系统逐渐被打破,文化之间的封闭性已然不再存在。如今,随着全球化进程的加快以及传播渠道的日益增多,不同文化之间的互动也日益频繁,以国为界的文化不再像以往那样容易截然区分,我们已经很难在各种文化之间找到明显的标识,而看到的是不同文化之间的彼此影响、相互交融。这种互动关系会导致某一文化特质的消失,但也会促成新特质文化的产生,从而更加丰富文化的多样性,促使多元文化的存在和发展。

以上我们主要从客观现象层面对人类学"多元文化"的概念和含义进行了描述,在此基础上,我们认为多元文化理论的核心在于从价值观念层面强调不同文化之间的平等性。多元文化实质上是以异质价值观为核心的文化互动系统,价值观是多元文化最为核心的构成因素。[①] 人们选择怎样的文化样态,很大程度上是由自身的价值观念决定的。我们必须承认每一种文化都具有自己独特的价值和意义,并无先进和落后或优劣之分,应享有平等的生存权和发展权。因此,只有承认和立足于不同文化的价值平等,才能真正实现文化的多元发展。

最后,应明确的是,多元文化不仅仅是一种口号,而更是一种客观现实。正如我国人类学家费孝通先生所指出的:文化多元的理念并非只是一种口号,而是人类学家从人类的生物性推演而来的理论。生物在演化过程中大致都要保持其基因特性的多元化,避免走入"特化"(specialization)的道路,以免环境变化而不能适应。很多古代的生物种属,都是因为"过分适应"而走上体质特化的死胡同,最终

① 匡促联:《多元文化的发展与价值观的自觉》,载《云梦学刊》,2010年第4期。

走上绝灭的道路。人类是生物的一种,不但其生物性的身体要保持多元适应的状态,即使人类所创造出来的文化,也受到生物演化规律严格的约束,必须尽量保持多样性的情况,以备有一日环境巨大变化时的重新适应之需。①

综上所言,"多元文化",从客观层面上看,是指多种文化并存的现象,具有多样性和差异性的特征。首先,从不同类型上看,有本国文化与外来文化、传统文化与现代文化、主流文化与亚文化等,其差异性不仅存在于不同国家、民族之间,而且还广泛存见于不同阶层、不同性别、不同年龄等诸多群体文化之间;其次除了现象层面的多种文化并存外,多元文化理论更加强调的是多种文化之间的互动和共生,强调某一文化的内聚性以及文化之间的互动性特征;最后,各种文化之间的独立和平等是"多元文化"理论的核心,只有在各种文化具有独立和平等的条件下,才能真正地实现文化的多元。随着人类学对多元文化现象研究的深入,学者们不断提出看待和分析问题的概念和方法,形成了多元文化理论。人们可以透过多元文化的思想去看待、分析和处理文化交流、冲突和变迁中的现象和问题,多元文化理论起着一定的实践指导作用(后文详述)。从这个层面上理解,多元文化理论已经成为人类学研究文化现象的一种视角和方法。

二、"多元"与"他者观"

虽然多元文化作为一种现象是由来已久的客观事实,但作为一种理论却经历了一个曲折而又复杂的过程。在这个过程中,人类学对"他者"的研究心得起着至关重要的作用。人类学伴生于西方对全球的殖民扩张,世界各地的诸多民族以及他们丰富多彩的文化进入欧洲人的视野。对这些文化进行系统的了解,可促使人类学学科的诞生。最初,带着对异文化的猎奇心理,人类学家们闯入"他者"的世界。之后整整一个多世纪,人类学才开始认识到自己在社会科学中的正确位置,是对他者(the other)的系统研究,因为其他所有的社会学科都在某种意义上是对自我(the self)的研究。② 可见,对"他者"的研究贯穿于人类学的始终,并且在对"他者"的研究中形成了学科范式。

早期人类学者们搜集和整理了大量关于文化诸方面的详细信息,广泛涉猎宗教、家庭、社会组织、经济方式、艺术、语言、教育等内容,涌现了一大批经典著作,如摩尔根的《古代社会》、泰勒的《原始文化》、弗雷泽的《金枝》和布列尔的《原始思维》等。虽然这些研究成果大多受到进化论的影响,试图通过对各民族文化进行比较,旨在从历史的角度构建文化进化的序列,但人类学者们给人们系统地展

① 费孝通著:《费孝通文化随笔》,群言出版社,2000年,第304页。
② [美]威廉·亚当斯著,黄剑波、李文建译:《人类学的哲学之根》,广西师范大学出版社,2006年,第12页。

示了不同社会、不同民族和不同群体的生活方式和文化样态,展现了世界文化的丰富性和多样性。所以说,人类学对"他者"的研究为多元文化理论的形成提供了前提基础。

前面细述了多元文化理论中"多元"内涵的拓展,这与人类学对"他者"的研究有着紧密的关联。总的来说,"他者"由最初的"非西方"边缘群体扩展到更为广义的边缘群体。殖民主义时期,"他者"的概念相当于以"西方"为中心的边缘即"非西方";到了约20世纪30年代,人类学家又在"非西方"边缘里分出农村人群体(作为城市中心的边缘)和少数民族群体等"他者";之后,随着人类学将目光投向原本并不加以关注的城市领域,又出现了城市中的移民、难民、犯罪者、女性、儿童、贫民、老人等弱势群体的"他者"。

需强调的是,人类学者还进一步延展了"他者"的内涵,区分出时间意义上的"他者"和空间意义上的"他者"。对此,人类学家费边(Johannes Fabian)1983年对人类学的他者观念进行了系统梳理①,他指出,19世纪中期到20世纪中期,这一观念经历了一个重要的转变。19世纪中期到20世纪初,作为西方的他者的非西方,被置于一个历史时间系列里表述,这个意义上的他者,乃为在历史时间上离西方文明遥远的人们。而到20世纪20年代之后,西方与其非西方他者之间的历史时间距离被改造成为一种空间上的距离。人类学家不再说那些遥远的人们生活在"古史"中,而是转换了语调,要么说"他们"与"我们"完全不同,要么说二者都有人之所以为人的"人性"(可以是社会性,也可以是个体理性)。20世纪50年代,西方人类学早已放弃了他者的历史时间表述法,转向了他者的空间距离表述法。②由此可见,多元文化中"多元"内涵的拓展,实质上来源于人类学对"他者"的界定和认识。

多元文化理论的核心即平等的文化价值观念的形成也直接来源于对"他者"文化世界的认识。自从进入"他者"的世界以来,人类学者逐渐认识到"他者"文化的多样性和独特性,意识到西方文化体系只不过是世界多元文化系统中的一种。通过对"他者"文化的深入理解和实践体验,人类学家认识到每一种文化都具有各自独特的宇宙观,应加以尊重和平等地看待。

综观人类学对"他者"的研究历程,我们发现在"他者"研究的过程中所获得的对文化的认识和理解,不仅是多元文化理论形成的基础,而且是其不断完善的理论来源。

① Johannes Fabian. *Time and the Other: How Anthropology Makes Its Objects*, Columbia University Press, 1983.
② 王铭铭著:《中间圈——"藏彝走廊"与人类学的再构思》,社会科学文献出版社,2008年,第229页。

三、"差异"与文化相对主义

认识"差异"是西方人类学家对"他者"进行书写的前提。人类学是全面研究人及其文化的学科,自诞生之日起便一直将研究建立在比较和认识不同民族文化差异的基础上,旨在对不同民族、社会和群体的生活方式和价值观念做出解释。作为一门注重跨文化比较研究的学科,学者面对不同的文化对象,选择了各自不同的研究视角和研究方法,形成了众多的理论流派,但总的来说,他们都以独特的学科视角,分析不同文化的差异性,并推崇文化之间的价值平等,提倡理解与尊重他者文化,对多元文化理论做出了贡献。

虽然早期人类学者给人们展现了文化的多样性和丰富性,但是并没有意识到每种文化的特殊性。如今学者都承认每一个民族的文化都有自己独特的形成过程,有着自身的特点和变化规律。不同文化之间没有优劣之分,都各自有着属于自己的价值评价体系,具有平等的地位。这一理念最初受益于美国人类学家弗兰兹·博厄斯(Franz Boas),他在大量田野考察和文献资料的基础上提出文化相对论的观点,并极力反对简单进化论,反对"欧洲中心主义"。

博厄斯以及克鲁伯(Alfred Kroeber)运用"文化区"这一概念分析历史上各个民族之间的文化差异,提出文化圈理论。他们认为不同民族、群体都具有属于自己的文化特质,形成不同的文化"核心",这些文化特质趋向于从中心向四周扩展,从而形成多样性的文化形态。本尼迪克特(Ruth Benedict)则提出了人类具有不同的文化模式,每一种文化模式都有存在的权力,她强调文化选择和文化整合首先取决于自身的传统和内部需要,正是如此才能保证每一种模式的独特性,维护世界文化的多样性。这些研究充分表明,人类学通过关注时空差异引起的文化多样性,并推崇文化价值相对主义。

克利福德·吉尔兹(Clifford Geertz)于20世纪初提出阐释人类学,主张"从本地人的观念分析"(seeing things from the native's point of view),让研究对象置于他们自己的日常系统中,提倡"阐释"的文化研究方法,即人类学者所能做的是对当地人解释的解释,从而寻求"地方性知识"来认识文化的意义。这种"地方性知识"实质上提倡文化多样性和文化价值相对主义的一种具体知识观念。

首先,吉尔兹在《地方性知识》一书中强调"地方性知识"是指地区性的知识,是指某一地区的人们的独特的观念系统。不仅巴厘人的知识是地方性的,英国人、美国人的知识同样是地方性的,而不具有普遍的意义。①"地方性知识"的理论

① [美]克利福德·吉尔兹著,王海龙、张家瑄译:《地方性知识——阐释人类学论文集》,中央编译出版社,2000年。

意义在于它指出文化的主体不同,看问题的立场不同,必然要求多种阐释的并存。格尔兹直接表明:"人类学著述本身即是解释,并且是第二和第三等级的解释。(按照定义,只有'本地人'才做出第一等级的解释:因为这是他的文化。)"从中可见他认为文化及其文化的知识是多层次性的、多元的。

吉尔兹进而区分"近经验"(experience-near)和"远经验"(experience-distant)的观察视角,前者指接近局内人的直接感知,后者指研究者"借用上述对事物规范的界定去从事其科学的、哲学的、或出于实践性目的的研究"①。这两种视角并不是一种规范性的差异,没有一种优于或高于另一种的概念。因为囿于近经验的概念会使文化人类学研究者淹没在眼前的琐细现象中,且同样易于使他们搅缠于俗务而忽略实质。但,局限于远经验的这类学者也易流于其术语的抽象和艰涩而使人不得其要领。② 由此不难看出,吉尔兹提倡一种"地方性知识"的视角,认为任何主体在认识过程中都要受到特定立场的局限,倡导对地方文化给予充分的认识、理解和尊重。"地方性知识"的提出及多元阐释的思维无疑对文化多样性和多元文化理论具有重要的意义。

随着人类学的不断发展,"差异"已不仅仅是学科最初所强调的以西方为中心的西方与非西方之间的差异,而是超越了民族的界限;也已不仅仅是时空变换造成的文化样态上的差异,而且还关注文化主体身份的差异,从而转向"差异"造成的移民、儿童、女性、社会下层等亚文化群体的研究。差异除了表层现象和具体样态外,更强调是文化价值观念上的多元平等。"多元价值并存的前提无疑与价值相对主义的思考模式有着密切的关联"③。人类学通过对"他者"文化的研究,在"差异"的理论框架下,推崇文化价值相对主义,以此分析人类文化的多样性与独特性,对于多元文化理论的形成和完善起着至关重要的作用。

四、后现代主义与多元文化

"他者"内涵的不断拓展、文化相对主义的兴起以及多元文化理论,从理论脉系上加以察看就发现都与后现代主义思潮的文化背景密切相关。后现代思潮以坚持差异性和多样性为主要特征,推崇多元视角、多元方法和多元思维,所体现出来的理论特征反映了后现代主义本身就是一种多元论理论样态,成为人类学多元文化理论的哲学依据和思想基础。

后现代主义,作为一种新思潮,孕育于20世纪30年代,大致于60年代在法国

① [美]克利福德·吉尔兹著,王海龙、张家瑄译:《地方性知识——阐释人类学论文集》,中央编译出版社,2000年,第72-73页。
② 同上书,第72-73页。
③ 洛秦编:《音乐人类学的理论与方法导论》,上海音乐学院出版社,2011年,第291页。

和美国兴起,盛行于80年代左右,并一直影响至今。与现代性强调客观规律以及同一性①相反,后现代主义坚持差异性和多样性。换言之,后现代主义反对传统哲学的本质主义、中心主义,颠覆和解构西方现代主义的理性思维方式和西方文化所承载的欧洲价值中心主义,倡导多元主义,尊重多样性与差异性,尊重各种文化自身的生存和发展权力。

后现代主义以福柯(Michel Foucault)、德里达(Jacques Derrida)、德勒兹(Gilles Deleuze)、利奥塔(Jean-Francois Lyotard)等为代表,反对绝对主义和本质主义,坚持差异性、多元性和不确定性,"由客观性、普遍性的认识转向了意义多元性的合理性的解释,使得不同认识以及不同文化的认识之间的平等对话成为可能,它为当前的多元文化音乐观念提供了认识论基础"②。下面我们简要性地加以阐明。

福柯提出"我们是差异,我们的理性是话语的差异,我们的历史是时间的差异,我们的自我是面具的差异"③,可见他致力于主张特殊性和差异性。他还认为"话语即权力",并号召边缘群体打破霸权中心,消解主流中心的话语权力。可谓为人类学研究"他者"和亚文化群体提供了理论启示。"法国哲学家德里达从批判结构主义,尤其是结构主义的'两级思维系统'入手,提出了多元性的思维方式,并对同一性、确定性的思想加以解构,以突出差异性(difference)和不确定性。"④德勒兹则通过提倡自由的差异和非确定的重复来排斥同一性,从而肯定差异和变异。利奥塔指出,应当寻求差异,倾听那些代表着"差异的""沉默的""各方的"声音,其宗旨之一就是重视差异性,试图让少数的或异质的声音能够进入社会话语体系中。

这些以多元和差异为核心的后现代主义观点和理论,对文化的特殊性、多元性和差异性予以充分的肯定和推崇,无疑为边缘文化及多元文化提供了认识论基础,其理论目的是实现多元化。

多元文化无论是作为一种客观现象还是作为一种理论思潮,都已经得到众多研究领域的广泛认可和关注,音乐人类学的学者们也不同程度地吸收和借鉴了多元文化理论的思想和观点,在论述多元音乐文化思想之前,这里我们不得不先提及两件事。第一件是1885年"音分制"的提出,它是英国学者埃利斯(Alexander John Ellis)在《论各种民族的音阶》一文中论述的,其最终结论为:"在全世界不是

① 阿多诺说:所谓"同一性",就是假设个人意识的统一性,一切合理合法之物的逻辑普遍性,思想对象与自身的等同,以及主客体的和谐一致。([德]阿多尔诺著,张峰译:《否定的辩证法》,重庆出版社,1993年,第139页。)

② 管建华:《多元文化教育视野下的音乐教育》,载《南京艺术学院学报(音乐与表演版)》,2011年第3期。

③ Michel Foucault. *The Archaeology of Knowledge*, Pantheon Book, 1972, p.131.

④ 汤亚汀著译:《音乐人类学:历史思潮与方法论》,上海音乐学院出版社,2008年,第94页。

只有一种音阶,或只有一种自然的音阶,或必须以赫尔姆霍尔茨极为巧妙地设立在音响学上的构成原则为基础的那样一种音阶,而是有着非常多的和各式各样的不同音阶。其中有些是极其人为的,甚至还存在着具有很随意地发音的音阶。"①这个结论对当时盛行的"欧洲音乐中心论"予以有力的抨击,极大地肯定了非欧洲音乐的价值和意义,为多元音乐文化理论奠定了基础。第二件是1877年爱迪生发明了留声机,这为音乐学者搜集音乐音响提供了技术保障,也使得柏林音响档案馆的建立成为可能,为音乐人类学者挖掘和分析世界音乐文化的多样性提供了极大的有利条件。以上两个事件的出现,使得音乐人类学学科具备了吸收和借鉴多元文化思想的前提条件,即观念意识基础和现实条件可能。自此,人类学的多元文化理论对音乐人类学研究产生了深远的影响。

第二节 文化多元性的价值相对论对音乐人类学的影响

"音乐文化"作为一个独立的学术概念出现是人类文明发展历程经历了相当长的"量"的积累过程而产生的"质"变。在此过程中,人们的思想、观念、意识不断地自我反思,理论和思潮不断地被重新审视,从而认识到,音乐从娱乐、物理、技术、审美或教化上升至文化,成了我们人类精神和物质总和中的重要部分。

在探讨音乐与文化关系的量变的积累过程到达质变的临界点的时刻,有一种思想急速推进了质变的发生,那就是"文化相对论"。

"文化价值相对"的理论是一个历史产物,但其思想所产生的作用是极其深远的。在该理论发生地的西方社会,"文化价值相对"思想不仅是学术研究领域中的重要理论基础,而且已经深入政治、经济、教育及宗教的政策制定和行为规范之中了。例如美国移民政策、多元文化教育方式、跨国大公司销售经营理念和手段,以及不少基督教会在宣传教义和接纳圣徒之中,无不都体现了"文化价值相对"的影响力。虽然在过去的一段时间内某一些政治和军事行为极大地玷污了人类文明理想的纯洁性,但就整体而言我们逐渐看到了"人格平等""人类博爱""文化理解"的曙光正在冉冉升起。

在这样的曙光照耀下,我们有了如此之多音乐内容的欣赏,有了如此之丰富的音乐形式的选择,有了如此之多音乐表现方式的呈现,更是有了如此之多不同文化、不同民族、不同肤色、不同观念和不同语言体系中的声音可以汇集在一起,

① [英]J·A·埃利斯:《论各种民族的音阶》,见董维松、沈洽编《民族音乐学译文集》,中国文联出版公司,1985年,第26-27页。

我们用各自的声音来歌唱我们的生命和生活,即音乐正在表达我们的文化。

这要感谢那些为之不断努力的思想、观点、学术及造就它们的学者,其中特别要提及三位著名学者——阿德勒(Adler)、埃利斯(Ellis)和博厄斯(Boas)。他们三人在同一年,即1885年各自在不同领域发表了三篇论述,对音乐学界,特别是音乐人类学的诞生产生了重要影响。首先,音乐学家阿德勒发表了《音乐科学的范围、方法和目的》,标志了音乐学作为一个学科正式诞生,从中派生出了"比较音乐学"的萌芽;其次,同年,语言学家埃利斯发表了《论各种民族的音阶》,充分肯定了东方各民族的音阶是在不同文化背景中所构成的,其成了比较音乐学的创始人;再者,也在1885年,人类学家博厄斯发表了《人类学家的任务》,该著作提出了人类学作为研究人类社会生活现象总和的学科目标,为比较音乐学迈向音乐人类学打下了田野考察的实践与"历史特殊论"研究的理论基础,尤其是,博厄斯的"文化相对论"的思想成了音乐学学科自20世纪下半叶起,由学科立足点为西方古典音乐和音乐审美价值判断开始逐渐转向关注音乐与文化关系及过程的关键。

然而,虽然"文化相对论"曾一度在国内讨论和争议得非常激烈,但对它的真正的理解和认识,特别是怎样客观地看待"文化价值相对"观念、历史价值和现实意义依然值得进一步探讨和思考。批判"文化相对论"的"历史虚无主义""狭隘民族主义",或"夸大地""无限拔高地"推崇"泛""文化相对论",都有碍于"音乐文化"问题进行学理性的深入研究。回顾"文化相对论产生的历史背景和意义",加深认识该思想在当今音乐学术研究中的作用,对音乐人类学在中国的健康成长和发展将有积极的现实意义。

一、文化相对论的理论主张和社会、思想背景

文化相对论是就如何考察、比较、看待和评价异质文化而提出的一种观念,"相对"指有条件的、暂时的、有限的,亦即没有稳定的规定性,与"绝对"相反。绝对主义相信某种价值是绝对有效的,并不会因为时间、空间、前提条件或表现样态之不同而有差别,其观念倾向为:① 本体论的预设主义,为科学研究预设了某些永恒不变的本体论原则,如自然齐一律、简单性原则等;② 方法的预设主义,为科学研究预先设定某些方法论原则;③ 逻辑上的预设主义,为科学知识预先设定永恒不变的推理规则,如演绎规则或归纳规则;④ 概念上的预设主义,为科学知识规定了永恒不变的概念。相对主义则认为任何信念、学说或价值体系之所以成立,是因为某些相应的条件刚好配合,因此所有价值规范的效力其实都是相对的——不管是相对于特定的个人、社会、文化,或是历史阶段、概念架构、语言等。

文化相对论认为,任何一种文化都有其独特的发展过程,并尤其由所处的社会环境、自然环境以及人们的行为所决定,人们在这种文化中生活,同时也以自己

的交流和创新行为丰富着这种文化;同时,一种文化的内容只能放在这种文化的整体中来理解和评价,只能在它本身的价值体系内用它本身的价值标准来衡量。文化相对主义的讨论主要是在人类学领域内展开的,但其理论已经渗透到很多人文社会学科,成为文化研究中的焦点话题。

文化相对论首先是一个历史形成的概念,它的内涵随着文化哲学的发展而不断扩大。19世纪初,自然科学取得了革命性成就,其理性主义精神对社会科学研究产生了巨大影响,文化普遍主义思想在社会文化领域中被广泛认可,如古典进化论和传播论学派等人类学早期学派都力图在一种宏大叙事中从整体上把握人类文化产生和发展的轨迹。在对文化发展规律性的探求中,古典进化论和传播论在"西方中心论"的基础上,通过不同的途径得出相同的结论,即文化有高低之别,而西方在文化的高点,"蒙昧无知"的非西方则在文化的原始或早期、落后的状态,全世界的文化都将以西方文化作为未来终极目标而发展,这种观点在当时的西方学界具有很强的说服力。

到了第一次世界大战前后,西方社会的内部分化与矛盾凸显,发达国家之间展开了持久的争战,社会思想界对单向进化"社会越变越好"和"西方是文明的最高阶段"等命题产生了怀疑,人类学界出现了社会文化理论的重新思考。其中,以博厄斯为首的美国历史学派最早提出文化相对论,反对"本文化中心主义",向古典进化论学派和传播论学派发起了挑战。

美国历史学派创始人博厄斯出身于德国犹太人家庭,是一名反种族主义者,他反对进化论者的欧洲中心立场,他认为文化人类学应该是研究特殊地区的特殊历史,要进行细致的田野调查来重建该文化的独特历史。在早期对爱斯基摩和美国土著印第安人的体质、语言、文化田野考察的材料证据上,他得出结论:各民族的智力和体力并没有本质的差别,"对不同种族的相同感官功能的调查,如白人、印第安人、菲律宾人和新几内亚人,表明他们的感觉相差无几"①,每个民族文化都有某种内在的合理的结构和独特的组合方式,都有自己存在的理由和价值,在社会发展水平上的差异,与其说是智慧的差别,不如说是历史条件使然。古今文化也没有高低好坏、进步落后之分,蒙昧与文明的区别只是种族主义偏见。

博厄斯否定了文化的高低比较方法,指出人们往往用自己文化的标准来衡量其他民族,但是"中非黑人、澳大利亚人、爱斯基摩人和中国人的社会理想与我们非常不同,他们赋予人类行为的价值观是不可比较的,如一个民族认为好的常常被另一个认作是坏的"②,所以衡量文化没有普遍绝对的评判标准,社会科学的实

① [美]弗郎兹·博厄斯著,刘莎等译:《人类学与现代生活》,华夏出版社,1999年。
② 同上。

际运用中不存在绝对标准,各族文化没有优劣高低之分,一切评价标准都是相对的,所以任何一种文化只能从该文化内部去研究和理解。博厄斯反对企图从各民族独特历史中得出普遍、抽象的理论或发展规律的进化论观点,"像这样复杂的现象是不可能有绝对体系的。绝对现象体系的提法总是反映出我没有自己的文化"①。在这种情况下,要得出真正的科学结论就只有"对普遍化社会形态的科学研究要求调查者从建立于自身文化之上的种种价值标准中解脱出来。只有在每种文化自身的基础上深入每种文化,深入每个民族的思想,并把在人类各个部分发现的文化价值融合,例如我们总的客观研究的范围,客观的、严格的、科学的研究才有可能"②。

如果说博厄斯主要从体质人类学及反种族偏见的角度出发的话,20世纪30年代以后,人类学层面的文化相对论渐趋丰富,强调文化多元,反对文化霸权及提倡异文化之间的相互尊重成为诸多学者的关注焦点。露丝·本尼迪克在她的《文化模式》一书中表达了对标准学科方式和地区偏见的种族主义的强烈不满,并针对这种不满,提出了研究者必须保持一种超然的态度,必须尽量获得被研究者的文化观念,甚至必须对之产生一定的感情,才能揭露被观察对象的文化事实。并认为"每一文化之内,总有一些特别的、没必要为其他类型的社会分享的目的。在对这些目的的服从过程中,每一民族越来越深入地强化着它的经验,并且与这些内驱力的紧迫性相适应,行为的异质项就会采取越来越一致的形式"③。行为的价值标准和是非标准只有在一定的文化参照系中才有意义,不存在一个绝对的标准,不同的文化没有优劣高低之分,只有共存的不同模式。厄尔·迈纳在其《比较诗学》一书中表示文化相对主义是有其针对性的,那就是对决定论的批判,对中心主义的历史决定论的批判构成其理论前提④。文化相对主义理论的核心人物梅尔维尔·赫斯科维茨发表《人类及其创造》,指出:文化相对主义的核心是尊重差别并要求相互尊重的一种社会训练,它强调多种生活方式的价值,这种强调以寻求理解与和谐共处为目的,而不去批判甚至摧毁那些不与自己原有文化相吻合的东西。

到了20世纪,全球化运动一方面再度确立了西方发达国家在全球经济、政治和文化中的主导地位,另一方面也激发了发展中国家民族意识的觉醒。就文化发展模式而言,一批发展中国家的学者意识到:以工业化和人均收入作为标准的"西方发展观"以及倾向于西方文化的"文化认同"正在成为全球发展的标准模式,而

① [美]弗郎兹·博厄斯著,刘莎等译:《人类学与现代生活》,华夏出版社,1999年。
② 同上。
③ [美]露丝·本尼迪克著,何锡章等译:《文化模式》,华夏出版社,1987年,第36页。
④ [美]厄尔·迈纳著,王宇根等译:《比较诗学》,中央编译出版社,2004年,第311页。

这一模式在相当程度上导致自我发展方式、价值观念及自身权利的放弃,于是,全球文化发展就变成了单一的西方文化发展。带着这样的反思,具有文化相对思想的多元文化论逐渐受到发展中国家的欢迎。强调多元价值是目前社会最显著的特征之一,而多元价值并存的前提无疑与价值相对主义的思考模式有着密切的关联。在一个推翻或超越了单一教条的时代,我们都认为世界的实体不是由单纯唯一的力量所构成,而是由多种来源不同、彼此无法化约的因素所组成,我们也认为价值规范体系不可能存在一种普遍有效、层次井然的安排,而是呈现百花齐放、各自言之成理的多元面貌。既然如此,那些无法相互化约的价值就只是相对有效的价值,不是普遍、绝对有效的理念。而所有的价值命题或规范性主张,也都要看是有什么人、在什么情境下所提出的。

文化相对论从18世纪发展到今天,通过各种研究主题的变换而得到了讨论与展示:它并非纯粹实证的,而是反思与批判的;不是科学主义的,而是人文主义的;不是在哲学层面上绝对普世的,而是有其针对性与时代性特征的。

二、文化相对论的学术范畴与理论视角

关于文化相对论,我们可以从两个方面来看待。一方面是认识论范畴的,主张文化的差异性与多元性,否认绝对化的单一的文化观念;另一方面是价值论范畴的,认为不应该、也无法用单一的文化标准去衡量异文化。实际上,在价值论范畴之中还暗示了第三个范畴,即超越学术理性的伦理道德范畴。无论是单方的理解,还是多方的交流,不同文化之间要给予起码的尊重,这一点甚至成为诸多文化相对论者的核心观点,因为在内心道德失去相互尊重的时候,多元存在的学理认识将失去其人文意义——这样的学理与人无关了。

关于认识论范畴的文化相对论已经出现在其他诸多研究领域,这说明了当代学术对文化相对主义的认可和需要。20世纪以来,突破二元对立的思维模式是西方哲学思想发展的一个主要方向,中心主义下的主体客体、美丑对错的思维模式已经受到诸多学术领域的质疑。相对主义的影子在阐释学(主张阐释的多元性而非绝对性)、新历史主义(反对专制、主张平等)等领域都能见到,再如巴赫金的对话诗学、哈贝马斯的交往理论、对主体间性的阐释,都是致力于二元对立的思维模式的突破,强调在多元文化间的交往、沟通、对话中达成共识。之前的二元逻辑如善恶、对错、美丑、真假等二元对立因为多元文化及相对主义的存在而转变为多元逻辑,这将落实到多元选择的文化存在方式。因此,在认识论范畴上,文化相对论及其强调的文化多元并没有进行自我理论局限,而是和诸多学术理论一起担负着寻找探索文化世界的多种可能视角的职责。文化相对论之所以能做到如此,是因为这种观点的产生并不是通过由学术而学术、由理论到理论的方式得来的,而是

多元文化与历史现实发展共生的结果。

在价值论范畴方面,文化相对论对决定论背景下的价值观进行了反思。首先,文化相对论的非价值判断有其针对性的前提,就是反对在欧洲文化中心论基础上以其"先进"文化作为衡量其他文化的价值判断标准;其次,文化相对论的非价值判断更倾向于多元文化相互间的价值尊重,即将自身文化置于多元文化中的一元,避免自我中心主义的主体视角,而将其他多元文化置于客体位置。以上两点的提倡,是要对应并弥补之前进化论、中心主义、普遍主义所缺失的部分——这正是文化相对论的历史文化职责,正如之前的理性主义的历史文化职责是要强调人性的确立一样。其价值平等是指不同文化相对于各自文化主体而言都具有不可替代的价值意义,而不是指多元文化相互比较之下的绝对平等,这样的比较方式恰恰是中心主义者及进化论者惯常使用的。在交流过程中某个个体有强势表现是正常的,但是这并不表明他就可以充当"上帝"。文化相对论从未强行要求认可同意别人的意见或表现,但起码要尊重别人拥有自己的文化表达,以及坚持立场的权利。相对主义的个体立场并不是静止不动的,而是在多元主义的局面中,通过交流认知而进行文化超越。不论是超越自己,还是超越别人,追求的是一种发展,同时仍然要面对来自自己的、别人的、过去的各方面的评价与思考。文化相对主义产生并发展的前提条件已经预设了他的目的性——反对霸权、提倡平等、尊重个体,追求合理民主,否定绝对中心主义与自由主义。

在已有的各种讨论中,对文化相对论的理解往往表现出两种不同的层面与逻辑:一种是从理性主义哲学的角度,将文化相对论放置在绝对理论的位置,从是否能符合"真理"及"普世"的思维方式对其进行深究,这种方式的讨论往往能够对相对论的"极端化"理解提出警示,即一旦将文化相对论绝对化,其势必将走向自己的反面;另一种则是从文化哲学的角度,认为应该以具体的、整体的某种民族文化为研究主体,避免以绝对化的、单一的自然与人作为中心,而是应该在历史相对性原则下,对各种文化主体的特定关系进行探究。这样,前者往往是一种认识论的探究,而后者则倾向于历史主义与地方性知识的本体论讨论,可以说,这两种不同逻辑的讨论都是有助于我们认识文化相对论观念及内涵的,但是,也常常有从相对论的"缺陷"与"优势"的角度对其进行讨论的,也往往因此而认为文化相对论时常处于某种"尴尬"之中。对此,有学者曾提出:学者们总是习惯于把相对主义当成一种教条,而没有把它看成一种方法以及一种对解释过程本身的认识论反思(马尔库斯·费彻尔,1998),或者说,这种相对主义(如解释人类学)并不否认人类价值的等级,并不推崇极端的宽容主义,而是对那些占据特权地位的全球均质化观点、普同化价值观、忽视或削弱文化多样性的社会思潮提出了挑战而已。

因此,有学者认为文化相对论更倾向于一种理论姿态,而不是一个精密系统

的理论体系,这样的文化相对论更能表现出其学术理论的真实意义。佛克马说:"文化相对主义并非一种研究方法,更非一种理论,它倾向于一种左右研究者选择其取向和定位其观点的'伦理态度'。"①显然,这样的认识方法与理性哲学似乎有点不相符。我们是该探讨理论概念还是倾向伦理态度?费耶阿本德认为哲学应该回归生活。以前的哲学,特别是理性主义的哲学过分强调论证,人们所捍卫的是一些抽象的概念,而相对主义关心的是人而不是抽象概念。"相对主义作为这里提出的不是有关概念(尽管它的大多数现代观点是概念观点)而是关于人类的关系。"②而尼采更为直接地表达了对绝对理性哲学思维的反感:"哲学的迷误,就在于不把逻辑和理性范畴看成一种手段,用来使世界适应有用的目的,而认为可以在其中找到真理的标准,实在的标准。其天真处就在于把那种以人为中心的怪癖当成衡量事物的尺度,鉴别'实在'与'不实在'的准绳:总之,是把相对性绝对化。——《权力意志》"③这种绝对化理论逻辑的结果就是使一个特定时期、特定背景中的学术观念脱离背景而僵硬化,并一直僵硬地推论下去,更糟糕的结果是把这种建立在人类纯粹理性思维上而非现实生活上的推论再拿回来强加到现实生活以证明其原学术观念的不合理性,这显然是西方普遍主义凌驾于人文之上的纯理性哲学思维的延续。

如果说文化相对论是一个悖论,那么这是针对"绝对的相对主义、无限制的相对主义、极端形而上的相对主义"而言的,这不但不是音乐人类学所需要的,同样也不是任何一个学术研究领域需要的。避开人类文化的目的,仅限于概念(概念一词就带有绝对理性的影子)的论证,很容易就会陷入文化相对论是一种静止、封闭的理性哲学思维框架中。文化相对论产生的初衷是为了反对霸权主义、一元论、决定论,是通过对中心主义的批判,在多元共生中接近相对真理,不是为了虚无和否定一切。

三、文化相对论作用于音乐研究的相关讨论

美国人类学家博厄斯提出文化相对论至今已经近一个世纪,其间,文化相对论以其明确的目的和宗旨渗透于诸多学科,在受到欢迎并进一步发展的同时,也曾经受各个学科学者的质疑。文化相对论随着音乐人类学进入中国音乐学术领域后也曾引起诸多学者的关注,虽然针对性专论并不多见,常表现为对其他问题

① 杜威·佛克马:《再看文化相对主义,比较文学和跨文化关系·古代欧洲及近远东文化相互作用十二例》,转引自[罗马尼亚]保罗·柯奈阿:《相对主义的挑战和理解"他者"》,见乐黛云、张辉主编:《文化传递与文学形象》,北京大学出版社,1999年,第34页。
② 牛秋业、巩霞:《费耶阿本德的相对主义》,载《淄博学院学报(社会科学版)》,2002年第2期。
③ 张秀章等选编:《尼采箴言录》,吉林人民出版社,2003年,第50页。

探讨时的附加提及,但仍直接影响着人们对该问题的认识。

关于文化相对论产生的过程,洛秦在其《音乐文化价值再关注:文化相对论产生的历史背景和意义的回顾》①一文中已有详细记述。该文从西方殖民主义开始,到人类学的诞生、普遍性批判、民族学人类学的发展、古典进化论、比较音乐学进而到文化相对论,以学术历史发展为脉络详细记述了文化相对主义的产生背景,并对"反欧洲中心主义"的核心意义进行了总结。另外也有不少学者认为文化相对主义不但有益于音乐学术的发展,也是一种历史的必然选择,如刘桂腾《论"差距"与"差异"》②一文认为文化相对论顺应了人类音乐文化多元化发展的理论需要,其"反对文化霸权,承认文化差异"的基本理念,正是音乐人类学秉承的学术精神,该文从文化相对论"多元"对文化进化论"单线"的反思、对文化相对论"相对"与"绝对"的不同解读方式以及文化诠释中"不同"与"不及"的差异等视角出发,对西方中心论及文化进化论进行了批判,认为只有承认差异,我们才能够"使用音乐产生于斯的文化价值观作为判断的尺度"。张华信《文化相对主义对中国音乐文化发展的重要意义》③一文认为文化相对主义是今天世界多元主义时代的一种合理、现实的文化态度和文化精神,并且有益于中国在世界多元音乐文化中进行平等的对话和交流等。

虽然国内音乐界直接讨论文化相对论的文章并不多,但是在其他诸多方向或领域的研究中已经开始不断表现出这一理论观念。

例如,在"世界音乐"的教学与研究中,对于多元音乐文化以及文化相对论观念下的文化解读往往是不断强调的,无论是"世界各族音乐文化"的狭义概念还是"人类所有音乐文化活动"的广义概念或其他各种相关概念,世界音乐文化的解读一方面要求我们摆脱单一学科局限,注重多元方法,强调文化分析的观念,另一方面尤其强调在其自身社会及历史文化语境下的场景还原。我们很难想象带着西方十二平均律的音感或概念去面对泰国的七平均律、缅甸的不规则七声音阶和印尼佳美兰的五声"斯连德罗"音阶是一种什么状态。此外,长期以来,中国音乐学术研究在相当程度上受到西方文化体系的影响,"中西关系"问题在很长的一段时期里都是中国音乐学术研究中的焦点问题。近现代及当代的中国专业音乐创作、专业及各类高校音乐教育、中国音乐的文化历史定位等主流问题基本都是在"中西关系"的背景下发生的。由于某些社会历史原因,这些问题的发生与讨论的确直接表现为中西文化的二元冲突,而欧洲中心论与等级高低比较的进化思想至今

① 洛秦:《音乐文化价值再关注:文化相对论产生的历史背景和意义的回顾》,见上海音乐学院音乐系音乐研究所编《庆贺钱仁康教授九十华诞学术论文集》,上海音乐学院出版社,2004年,第299页。
② 刘桂腾:《论"差距"与"差异"》,载《音乐艺术》,2003年第4期。
③ 张华信:《文化相对主义对中国音乐文化发展的重要意义》,载《中国音乐学》,2000年第1期。

仍然存在,与之相对应的极端民族主义也曾出现。尽管有不少人会试图站在中立的立场去表达观点,但是实际表达的话语体系却很可能仍然是在深入脑海的西方文化语境中的。英国文化地理学家迈克·克朗(Mike Crang)在其著述中提到,"强调不站在任何立场上阐述任何观点,往往意味着是站在西方人的立场上阐述观点"①。这虽然是西方学者对其自身的学术反思,但其所描述的现象在中国音乐学术领域中也确曾存在。另外,围绕"中西融合""洋为中用"的思路来探讨中国音乐发展方针及策略,这对一定阶段内的中国音乐发展有着相当的积极意义。但是,我们肯定其积极意义的同时,也必须要意识到这种讨论的价值是作用于特定时段和社会背景的。仅从中西二元对立与互融的视角出发,为今后中国音乐发展做出指导决策,其结论观点的适用性势必会有所折扣。面对这样的情况,世界音乐的出现不仅是研究领域的拓展,更是为中国音乐学术研究提供了一个全新意义的研究背景。从文化研究的角度看,中西音乐的关系问题始终是世界音乐背景下的阶段性问题,虽然西方音乐体系在中国仍然占据主流,但是世界音乐的介入使得我们在看待中西问题时可以跳出将西方音乐作为唯一对象及方法参照的惯性,把长久以来由中西问题在心中造成的纠葛放下,在多元共生、价值相对的认识中重新审视中国音乐发展问题,重新进行文化主体的自我评价。

再如,任何音乐人类学学科观念下的田野工作等实践参与活动也都正是文化相对论思想的外化行为表现。基于各种对传统"田野"概念的重新思考,古塔和弗格森撰文《学科与实践:作为地点、方法和场所的人类学"田野"》②,从传统的"田野"概念反思与从更广大的社会、政治发展以及学界微观政治学的背景下观察和研究"田野"问题两个层面出发,认为对不同类型的人类学研究应当重新思考对"田野"的观念,田野可能不仅仅是一个空间或地理上的概念,或者不再是一个"地点"(site)而已,而是一种场域(location),这种场域既有空间的维度,也有历史的、政治的、民族的、社会的维度,由此而展开的民族志写作则"成为一种灵活的机遇性策略,通过关注来自不同社会政治场域的不同知识形式,以多种方式综合性地去了解不同地点、不同群体和不同困境,而不只是一条通向'另一种社会'的整体知识的捷径"。由此可见,针对"不同社会政治场域的不同知识形式",面对"不同地点、不同群体和不同困境"而产生的"灵活"的"田野"方法,其正是对多元文化与文化相对思想的强调。另外,关于田野工作的规范要求有如下简单描述:观察处在原地的人,在他们自己的地方发现他们,以某种角色和他们待在一起,这种角色是他们可以接受的,也允许亲近地观察他们行为的某些部分,并用有益于社会

① [英]迈克·克朗著,杨淑华、宋慧敏译:《文化地理学》,南京大学出版社,2003年,第100页。
② 古塔、弗格森:《学科与实践:作为地点、方法和场所的人类学"田野"》,见[美]古塔、弗格森编著,骆建建等译:《人类学定位:田野科学的界限与基础》,华夏出版社,2005年。

科学,不伤害被观察者的方法来报告自己的观察(Hughes,1960)。从"处在原地的人""在他们自己的地方"以及"他们可以接受的""某种角色"等语句可以看到,文化相对论思想已经成为田野工作者必须要遵守的规则,双窗口观察和局内、局外的身份转换已经成为研究者必须掌握的学术能力。

目前音乐学界对文化相对论思想的学术实践不止于此,中国音乐史学界正在逐渐表现出对不同类型史料以新的态度和方法去研究的趋势,例如野史、笔记、小说等,越来越受到人们的关注,而诸多正史同样面临历史相对主义的揣摩;西方音乐史学界越来越关注西方音乐研究的"中国视角"问题,多元音乐及文化相对思想背景下中西音乐学者身份与视角的差异问题成为近年来颇受关注的问题;国内音乐美学界的相当部分视角开始关注"地方性"差异问题,部分讨论焦点转向了国内多样化的传统音乐领域;音乐教育领域中对多元音乐文化的强调……

当然,最为强调和关注文化相对论思想的仍是音乐人类学。音乐人类学所强调的音乐文化价值相对思想即源于文化相对论,是文化相对论思想进入音乐学研究领域的直接结果,因此,音乐学术研究中的音乐文化价值相对论同样具有反对欧洲文化中心,强调多元音乐文化价值尊重的学术背景。

从音乐文化的研究背景来看,音乐对象往往暗含有政治的、经济的、道德的、哲学的、心理的、历史的、个人气质的、宗教的、科学的等因素,音乐不可能完全脱离这些内容而独立存在,而这些因素也是文化相对主义存在的前提和原因。虽然有人提倡在当前应当以多元文化主义来替代绝对主义与相对主义,因为多元主义既反对绝对主义,又反对极端的相对主义,认为个体存在于复杂多样的联系之中,同时也存在于一定的历史语境和社会语境之中,最终希望通过交流互动来实现对现实的诠释和超越①,但是这些观点与目前音乐人类学所提倡的文化相对主义是基本一致的。音乐人类学提倡文化相对主义,其第一目标是反对过去欧洲中心主义的文化霸权,其次是在相对独立的文化空间中建立相互尊重的音乐文化阐释语境,并与人类学整体主义等主要学术观念相结合,最终在音乐文化的交流互动中实现对自我及他者的超越。相对主义与多元主义的不同在于其侧重点:相对主义强调从个体出发,多元主义强调由多个个体构成的整体局面。这是观察视角、立场的不同,但是两者相互依存。从另外一个角度说,音乐人类学并非仅仅强调文化相对主义这一种理论观念:音乐人类学以参与观察来实现文化相对主义的现实性,并以强调观察的主客位变化视角来实现文化相对主义主张的个体独立性与差异尊重,以人类学整体主义来框架文化相对主义视角下个体本身要素以及个体与

① 安洛特·易布斯、龚刚:《绝对主义·相对主义·多元主义——论文化多元社会中的阅读活动》,载《文艺理论研究》,1996年第2期。

周边其他个体的联系,以文化比较的方法揭示文化相对主义背景下不同文化个体在历时过程中的各种共时互动关系。因此,当前音乐人类学视野下的多元音乐观察基本结构可以由图1表示:

图1

从结构上来说,音乐人类学的音乐文化阐释与文化相对主义的关系可以大致如此,但是在整个学术观察及文化实践中,这些因素是相互融合无法分割的,文化相对主义并非孤立作用于音乐文化研究,只是相对于某个具体问题而言,其中的某个要素的强调是有助于问题的阐释说明的。因此,文化相对主义一方面是当代多元音乐文化的观察视角之一,并具有一定的针对性、继承性、外延性和发展性;另一方面与其他相关学术观念相互融合互动,共同作用于当代多元音乐文化的发展。脱离文化实践及其他理论观念互动而孤立地讨论音乐文化价值相对主义问题是不符合多元音乐文化当前的实际状况与要求的。

虽然中外大文化研究领域中对文化相对论问题已经有着长期的讨论,无论是文学、哲学、社会学、民俗学或是传播学、经济学、文化地理学领域,多元文化与文化相对论已经成为各领域中相当重要的、不可回避的专题,尤其是在当下"全球化""后现代"的时段里,对于"地方性""本土化""时代性"的关注达到了前所未有的程度。在理论方面,太多既定理论需要经受"地方性"检验;在实践方面,多元文化与多元价值的观念将直接影响到决策的制定与实践效果。对于中国和世界范围内的音乐文化研究来说,同样存在以上问题,"中西问题"的再关注、现状下的中国音乐发展及趋势、音乐教育体系的改革等重大内容都必将面对音乐文化价值观念的再度讨论,如何在以西方音乐文化体系为主体的中国音乐现状中解决这些问题,文化相对论思想将起到绝对重要的作用。

第三节 音乐人类学的多元文化理论开拓了学科发展的纵深纬度

通过上述分析,我们清晰地看到多元文化理论始终贯穿于音乐人类学研究的各个方面,从学科的"音乐观"、研究方法到研究目的,都不同程度地体现出多元文化的思想和理念。首先,从本体论上看,多元音乐文化理论倡导多元的音乐观,从而使得学科的研究领域得以不断拓展;其次在方法论上,则主张运用多维视角和方法分析和认识一切音乐文化现象。在以上两个方面的基础上,学科自身呈现出多元发展趋势。所以说,多元音乐文化的思想和理论开拓了学科发展的纵深纬度,使得学科未来发展图景必然是开放的、多元的和动态变化的。

一、研究领域的多向拓展

音乐人类学最初是西方人研究非西方音乐文化的一门学科,仅仅将非欧洲的传统音乐作为学科的研究对象。然而,就当下学科的研究领域而言,已然由最初针对非欧洲的音乐文化拓展到整个人类的音乐文化,其中包含城市音乐与西方音乐的研究。这一变化可以说与多元文化理论有着一定程度上的关联。

音乐人类学家们从世界不同音乐文化中了解到,音乐是"文化中的音乐"。如约翰·布莱金认为何谓音乐是由音乐中的不同文化所界定的。他指出,到目前为止,音乐人类学家还没有发现哪一个社会没有被定义为"音乐的"行为,但却有许多社会和个体在听到其他一些人的音乐时不能将它作为音乐来看待。因为这里存在着人们对音乐许多不同的理解和概念,所以我们有必要以人类学的观点,平等地正视人类不同地域、不同民族、民间的各种不同体制与形态的音乐。① 另外,内特尔撰写《新格鲁夫音乐与音乐家辞典》(*The New Grove Dictionary of Music and Musicians*)②的"音乐"词条中,指出了音乐在世界不同民族文化中的差异性,认为西方文化中的"音乐"或"艺术"一词并不能在其他民族文化中找到同一对应的概念。可见,音乐人类学逐渐形成了多元"音乐"观。

对"音乐"的多元性认识,使得学科的研究领域得以延展。内特尔在《音乐人类学近二十年的方向》(*Recent Directions in Ethnomusicology*)一文中总结出城市音乐和少数族裔音乐(Urban and 'Ethnic' Music)、西方艺术音乐、本土音乐

① 刘咏莲:《世界多元文化音乐研究的先行者——约翰·布莱金对音乐人类学及音乐教育研究的成就与贡献》,载《人民音乐》,2011年第10期。
② *The New Grove Dictionary of Music and Musicians*, Term "Music", 2001.

(Vernacular Music)和流行音乐都已经成为音乐人类学关注的领域。[①]

受到人类学多元文化理论的影响,音乐人类学学者逐渐关注多样性、复杂性和交互性为特征的音乐文化现象。此时,城市——多元文化的中心——成为学者的研究聚焦之地。曼纽尔(Manuel)指出:"城市是社会群体多元并存——富人与穷人,中产阶级与工人阶级,主体民族与少数民族,本地人与移民,男性与女性,成年人与青少年——并且互相影响。"[②]内特尔在《八个城市音乐文化:传统与变迁》(Eight Urban Musical Cultures: Tradition and Change)也提出相似观点。[③] 波尔曼(Bohlman)则从城市作为移民集聚地的视角提出:"许多城市也是移民的汇聚之地,造成了民族、人种、宗教及文化的多元性,而各个社会的互相交流、影响、混合也造成了文化涵化及各种音乐的杂交,音乐生活跨越社会经济、宗教和民族的界限,活跃在城市生活的公共空间里。"[④]虽然音乐人类学对于城市音乐的研究还不够深入,但也已经取得了阶段性的成果,如内特尔的《八个城市音乐文化:传统与变迁》研究了城市中不同类型的(如流行的、民间的、古典的等)和不同社会群体的(如贫民、女性、青少年等)音乐文化现象[⑤];谢勒梅(Kay Kaufman Shelemay)在《声音景观:探索变化中的世界的音乐》(Soundscapes: Exploring Music in a Changing World)[⑥]第四章"地方音乐研究"(The Study of Local Musics)中概述了波士顿(Boston)、休斯顿(Houston)、朱诺(Juneau)城市的声音景观,如当地少数族裔社区、街头音乐家、夜总会、小酒馆、饭店及各种正式非正式音乐群体的音乐,形成一种综合和互动关系的城市声音景观;内特尔在《世界音乐览胜》(Excursions in World Music)[⑦]中提出维也纳音乐具有传统性、边缘性和多元性并存的特征。

在这一多元的、复杂的城市文化空间里,学者们对亚文化群体如移民、女性、青少年、下层阶级等音乐文化及其之间的互动关系进行了探究,而对于亚文化群体的关注与"差异"概念下强调社会群体的界限与认同有着密切关联。认同是指个人与他人或群体心理上的趋同过程,即通过差异划分出群体的界限,音乐活动可以创造"自我认同"及族群文化界限。[⑧] 英国学者斯托克斯(Martin Stokes)主编的《族群性、认同与音乐——音乐建构的地域性》(Ethnicity, Identity and Music——

① Bruno Nettl. "Recent Directions in Ethnomusicology", Helen Myers, ed., Ethnomusicology: An Introductions, Macmillan, 1992, pp. 377–380.
② 汤亚汀:《西方城市音乐人类学理论概述》,载《音乐艺术》,2003年第2期,第32页。
③ Bruno Nettl. Eight Urban Musical Cultures: Tradition and Change, University of Illinois Press, 1978, p.6.
④ 汤亚汀:《西方城市音乐人类学理论概述》,载《音乐艺术》,2003年第2期,第32页。
⑤ Bruno Nettl. Eight Urban Musical Cultures: Tradition and Change, University of Illinois Press, 1978.
⑥ Kay Kaufman Shelemay. Soundscapes: Exploring Music in a Changing World, Norton, 2001.
⑦ Bruno Nettl. Excursions in World Music, Pearson Prentice Hall, 2004.
⑧ 汤亚汀著译:《音乐人类学:历史思潮与方法论》,上海音乐学院出版社,2008年,第49页。

The Musical Construction of Place)①正是探讨了音乐在构成民族认同与地区认同中的作用。

从上述成果中我们可以察觉到,西方音乐文化在多元文化的视角下已经进入音乐人类学的视域,并被重新加以认识和解读。内特尔第一次真正地运用音乐人类学的方法研究西方音乐文化,他在《莫扎特与西方文化的音乐人类学研究》(*Mozart and the Ethnomusicological Study of Western Culture*)②一文中假定自己为"火星人",将西方音乐文化作为世界文化中平等的一员,视西方音乐作为"他者",并与将自己视为局内人和音乐学者的不同视角做比较,从而对西方音乐文化进行多重认识与解读。赖斯(Rice)从洛杉矶市的一次马拉松比赛——跨族群的社区活动,调查在该活动中所反映出来的多元音乐文化的状况。

此外,"20 世纪 80 年代还出现了一种'世界音乐'的概念,并发展成一种'多元文化'并存的思想"③,具体包括世界各国的传统音乐、流行音乐及其创作音乐,还包括西方城市移民社区的亚文化音乐,这些成为学科关注的另一个重要领域。同时,音乐人类学学者还探索世界音乐的教学模式,以学习、维护和分析世界各地音乐的多样性,如提顿(Jeff Titton)的《音乐世界:世界民族音乐导论》(*Worlds of Music: An Introduction to the Music of the World's Peoples*)④和 Elizabeth May 的《音乐文化导论》(*Musics of Many Cultures: An Introduction*)⑤等。

鉴于上述,多元文化理论拓展了"音乐"的范畴,音乐人类学将"音乐"作为研究对象则自然拓展了其研究对象,使得原本不被学界重视的边缘领域,不断地被开发和认识,同时还在多元文化的视角下对西方自身音乐文化进行重新认识与解读。

二、研究目的与方法的多维向度

多元文化思潮在音乐人类学学科中的主要观点体现为:音乐没有价值上的高低之分,因为音乐不只是音乐本身,而是文化和社会中的人创造的,人从来就是处于特定历史和环境中,音乐的差异只是不同观念和行为下的产品不一样而已,这些已经得到学界的共识。如胡德提出"音乐人类学是一种知识领域,研究目标是

① Ardener, Shirley. *Ethnicity, Identity and Music——The Musical Construction of Place*, Berg Publishers, 1994.
② Nettl, Bruno. "Mozart and the Ethnomusicological Study of Western Culture", *Yearbook for Traditional Music*, 1989(21), pp.1-16.
③ 汤亚汀:《城市音乐人类学》,见洛秦编:《音乐人类学的理论与方法导论》,上海音乐学院出版社,2011 年,第 222 页。
④ Jeff Titon. *Worlds of Music: An Introduction to the Music of the World's Peoples*, Cengage Learning, 2005.
⑤ Elizabeth May, ed. *Musics of Many Cultures: An Introduction*, California University Press, 1980.

作为物理学、心理学、美学和文化诸现象的音乐艺术";梅里亚姆提倡"研究文化中的音乐""作为文化的音乐""音乐即文化";恩凯蒂亚(Nketia)也提出"把音乐作为人类行为的一个普遍方面来研究,正日益被认为是民族音乐学的焦点。"①另外,约翰·布莱金(John Blacking)强调,在多元化的音乐世界中,各种不同体制与形态的音乐并不存在"高级""低级""简单""复杂"的等级差别。他认为,"'民间'歌手和'民间'音乐某种意义上比'艺术'音乐的创作更加贴近自然,它们不规则节奏乃至认真的重复(并不是所谓'简单的重复')乃是一种文化的、习俗化的行为"②。

上述认识直接使得音乐人类学研究目的和研究方法产生了质的变化,成为学科发展新的转折点。正是因为我们认识到音乐文化的多元性、差异性和相对性,由此在研究目的上出现由以往追寻统一性和客观性的科学知识和规律到强调主观阐释性的文化理解和文化体验的转变。按照阐释人类学观点,人类学家的工作不在于运用"科学"的概念套出"文化"的整体观,也不在于像结构主义者那样试图从多样化的文化中推知人类共通的认知语法,而在于通过了解"土著的观点"(Native's Point of View)来解释象征体系对人的观念和社会生活的界说。这里即涉及通过研究者与研究对象之间的"局内—局外""主位—客位"互动,而达到对地方性知识的独特世界观、人观和社会背景(亦即"文化持有者的内部眼界")予以理解的目的。③

对此,音乐人类学者提出了相应的研究策略。首先,梅里亚姆在《音乐人类学》(The Anthropology of Music)④中提出"概念—行为—声音"的分析方法,蒂姆·赖斯(Timothy Rice)在此基础上提出"历史构成—社会维持—个人体验"三个维度对"人怎样创造音乐"这个学科核心问题做出了创见性的回答⑤。同样,胡德在《音乐人类学家》(Ethnomusicologist)中提出学科的目标是理解音乐自身,并理解社会中的音乐。⑥ 可见,音乐人类学者不仅使用音乐本体分析的方法对音乐是什么进行回答,而且采用"整体观"将音乐放入社会、文化整体中加以考察,追寻音乐对于创造和体验音乐的人的意义。

在全球化和移民浪潮语境下,人们已经无法像以往那样将音乐放在一个固定的小社区内进行封闭的、静态的、结构的剖析。我们逐渐认识到,不同音乐文化之

① 汤亚汀著译:《音乐人类学:历史思潮与方法论》,上海音乐学院出版社,2008年,第4页。
② 刘咏莲:《世界多元文化音乐研究的先行者——约翰·布莱金对音乐人类学及音乐教育研究的成就与贡献》,载《人民音乐》,2011年第10期。
③ 杨民康:《音乐民族志写作》,见洛秦主编:《音乐人类学的理论与方法导论》,上海音乐学院出版社,2011年,第103页。
④ Alan P. Merriam, *The Anthropology of Music*, Northwestern University Press, 1964.
⑤ Timothy Rice. "Toward the Remodeling of Ethnomusicology", *Ethnomusicology*, 1987, 31(3): 469–488.
⑥ Mantle Hood. *The Ethnomusicologist*, Kent State University Press, 1982.

间的互动渗透已经不可避免。对此,学者们已经对其展开了研究。首先,梅里亚姆提出划分音乐变化的类型有两种,一种是文化内部激发的变化(也许是文化/音乐体系中所固有的),另一种是由于同其他音乐和文化接触而发生的变化(1964)。学者们多关注第二种,因为可观察到的种种事件,通常都含有急速发生的、容易描述的文化间的接触。① 可见,不同文化之间的互动与冲突成为音乐人类学者们的重要议题。另外,汤亚汀在《西方民族音乐学近十年研究倾向》一文中指出:学者们关注"音乐怎样在时间(历史变迁的维度)和空间(地域变迁的维度)中传播、演变。反映了西方音乐人类学界 90 年代以来一种新的认识框架,即时空背景的转换及其所形成的'差异'、边缘化或他者化。"② 斯洛宾(Mark Slobin)将音乐文化放在全球化这一环境中进行考察,提出多元性的亚文化(即亚文化,subculture)、跨文化(cross-culture)、主文化(superculture)③,由此逐渐转向动态的、开放的跨文化研究。

　　面对动态的、复杂的多元音乐文化现象,我们需要运用多重的研究视角和方法,如 Adam Krims 在《音乐与城市地理学》(*Music and Urban Geography*)④ 中融合了音乐人类学、音乐学、城市地理学以及其他一些学科的知识分析音乐在城市环境中的地位和角色。他所探讨的核心问题是:城市音乐创作(urban music making)的独特性是什么?城市音乐研究如何形成一套体系的方法论?对此,作者借鉴后福特主义、城市地理学、马克思和阿德诺的社会学理论解释音乐文化变迁的原因,在对城市流行音乐(popular Music)、迪斯科音乐(disco Music)、说唱音乐(rap Music)的研究中,提出"城市精神"(Urban Ethos)这一概念,旨在分析音乐表征与城市社会结构之间的关系。

　　值得注意的是,多元文化理论的差异性除了强调音乐文化样态的差异性外,还体现为音乐文化主体身份的差异。以往人们总是以二元对立的哲学观区分"欧洲"与"非欧洲",从"欧洲"人的视角分析和评价"非欧洲"人的音乐,并认为这种分析和评价的结果是一种客观的、真理性的知识。受到人类学和后现代思潮的影响,音乐人类学者逐渐意识到研究主体和客体视角的差异性,从而提出"局内人"(insiders)与"局外人"(outsiders)的理论方法。通过区分局内人与局外人、主位与客位的研究身份与视角的差异,从而强调知识在来源上的主观性阐释的建构意义,否定了以往那种所谓中立的、客观的研究角色。上文所提及的《莫扎特与西方

① 布鲁诺·内特尔:《民族音乐学最近二十年的方向》,载汤亚汀译著,《音乐人类学:历史思潮与方法论》,上海音乐学院出版社,2008 年,第 30 页。
② 汤亚汀:《西方民族音乐学近十年研究倾向》,载《世界音乐文丛(1)》,人民音乐出版社,1993 年。
③ Mark Slobin. "Micromusics of the West: A Comparative Approach", *Ethnomusicology*,36(1),1992.
④ Adam Krims. *Music and Urban Geography*, Routledge, 2007.

文化的音乐人类学研究》一文显示了多元文化理论所强调的音乐文化显现样态的多元性和相对性(作者使用不同研究视角分析作为"他者"的西方音乐文化,从而得到了不同的结果),否定和抛弃了传统的关于认识的绝对性和统一性。

多元文化理论指出音乐文化具有差异性和不确定性的特征,从而反对知识具有统一性和绝对性,因此在方法论的运用上主张以边界清晰的"小型叙事"代替绝对统一的"宏大叙事","各小型叙事的聚合给读者提供的是全球音乐文化的多元景观"①,用多元共生的宽容态度来对待所有的经验知识和理论主张,并允许知识多元化存在。

上述种种方法和意图最终还是需要通过书写加以表达。纵观以往音乐人类学的相关研究成果,其书写方式主要有"非位表述"和"客位表述"。所谓"非位表述"是指写作的描述或叙事过程中,没有显示或缺少显示涉及"主位—客位"的具体"人称"或角色分配关系,以及缺少有关具体文化语境和学术语境交代的表述方式;"客位表述"是以作者的第一人称或更具权威性的第三人称的表述方式,表面上看是"客位"的立场,但实际上以"权威"身份占有学术话语权的表达。②

在此情况下,如何体现出将音乐放入文化语境中加以研究? 如何更好地呈现研究过程中研究者的角色以及与被研究对象的互动关系? 如何揭示"文化持有者"的"内部世界"? 杨民康提倡"主位表述""对位表述"和"换位表述"③的多维书写方式,分别强调以文化内部视角、局内局外双方对话描述、局内局外互动描述,以避免话语角色的单一化和绝对化,突破主体与客体二元对立的思维模式,从而尽可能使得不同的声音能够表达出各自不同的意愿,旨在正确地认识地方性知识,维护多元文化间的对话、交流和沟通。这可谓是多元文化理论在音乐人类学书写方式反思上的思想动力,使得学科进行了一次方法论转型。

三、学科自身的多元动态

多元文化思想和理念在音乐人类学研究中的渗透,使得学科在研究领域、研究目的和研究方法都体现出多元性特征。音乐人类学者不断寻求更新的视角和方法来分析各种音乐文化现象,这些横向开拓方面的并时性发生,拓展了学科纵向发展的深度。首先比较明显地体现在学者们对于音乐人类学学科分类的认识思维上。

关于学科的分类认识,总体上体现为三个阶段:其一,20世纪60年代之前按

① 宋瑾:《后现代主义"小型叙事"与音乐人类学的田野作业》,载《音乐艺术》,2011年第1期。
② 杨民康:《论中国音乐民族志书写风格的当代转型及思维特征》,见陈铭道主编:《书写民族音乐文化》,上海音乐学院出版社,2010年,第8-9页。
③ 同上书,第9-32页。

地理区域和音乐种类的分类,如 1956 年内特尔提出音乐人类学是研究西方文明以外的音乐的学科①,1956 年威拉德·罗兹(Willard Rhodes)认为应包括近东、远东、印尼、美洲印第安和欧洲民间音乐②,1959 年孔斯特(Jaap Kunst)认为音乐人类学研究应是传统音乐,包括部落音乐和民间音乐以及各种非西方的艺术音乐③;其二,20 世纪 60 年代以来按研究方法的分类,如梅里亚姆提出的"概念—行为—音乐"三分模式,赖斯提出的"历史建构—社会维持—个人体验"整体模式等;其三,20 世纪 80 年代以来按"差异"的分类,即超越了民族的界限。④ 对此,学者汤亚汀称之为"三种分类—两次飞跃"⑤。

其中,赖斯在"历史建构—社会维持—个人体验"整体模式中提出四个层次的阐释,实际上可以理解为学科研究目的的层次性(见图 2)。

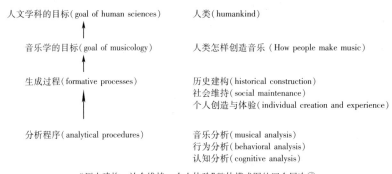

"历史建构—社会维持—个人体验"整体模式图的四个层次⑥

图 2

从图 1 中可看出,音乐人类学的研究目的从音乐本身的问题逐渐上升到通过音乐关注人类自身。赖斯也说:"在本模式中,音乐分析——研究'音乐本身'降到较低的层次,而创造、体验、使用音乐的人则成了研究的目标。"⑦值得提醒的是,此

① Bruno Nettl. *Music in Primitive Culture*, Harvard University Press, 1956, p.1.
② Willard Rhodes. "On the Subject of Ethnomusicology", *Ethnomusicology Newsletter*, 1956(7), pp.3 - 4.
③ Jaap Kunst. Ethnomusicology, Martinus Nijhoff, 1959, p.1.
④ 汤亚汀:《西方民族音乐学近十年研究倾向——系统分类与定量分析》,见汤亚汀著译:《音乐人类学:历史思潮与方法论》,上海音乐学院出版社,2008 年,第 15 - 17 页。"20 世纪西方音乐学术界提倡的是共性,即以西方为中心的比较所得出的共性。20 世纪初,人类学家、比较音乐学家否定了共性,认为音乐文化具有多样性。20 世纪 60 年代末,多样性又被共性所否定,但这时的共性已摆脱了西方中心论,是多文化比较的结果,且包含了差异。该问题已突破了'民族'的范畴,进入了人类学的研究领域。"
⑤ 汤亚汀:《西方民族音乐学近十年研究倾向——系统分类与定量分析》,见汤亚汀著译:《音乐人类学:历史思潮与方法论》,上海音乐学院出版社,2008 年,第 17 页。(汤文将第一次飞跃前总结为音乐种类的分类,与汤文不同的是,笔者因注意到学科最初非常注重按地理区域作为学科分类的重要依据,故将地理区域划分并行到音乐种类中,时间段为 20 世纪 60 年代前。)
⑥ Timothy Rice, "Toward the Remodeling of Ethnomusicology", *Ethnomusicology*, 1987, 31(3):478.
⑦ Timothy Rice. "Toward the Remodeling of Ethnomusicology", *Ethnomusicology*, 1987, 31(3):479.

模式在梅氏三分模式的基础上突出强调了个人的创造与体验在音乐文化历史中的重要性,而不像以往民族志写作中大多缺乏对个人音乐文化体验的描述,忽略对个人体验差异性的关注,似乎某一文化中的"人"是完全一致的统一体。如果说早期音乐人类学试图建构世界音乐文化进化的序列,20 世纪 50 年代强调研究社会与文化中的音乐的话,那么当下学科受到多元文化理论的影响,极为关注某一音乐文化中个人独特的创造与体验,通过描述个人的音乐活动和感受来展现音乐文化的多元特征。

音乐人类学是一门积极主动对自我局限性进行反思的学科,其中注意吸收其他学科的研究方法,如大量借鉴社会科学的理论,包括生物学方法(Blacking,1977 年)、符号学(Nattiez,1983 年)、民族学(Zemp,1978 年)、表演民族志(Herndon 和 Mcleod,1980 年)、传播学(Feld,1984 年)、结构主义(A. Seeger,1980 年)、象征身心交感论(Symbolic interactionism)(Stone,1982 年)、马克思主义(Shepherd,1982 年)、阐释学(Becker,1984 年)以及集中方法的兼收并蓄(Feld,1982 年)。① 这是由于学科不仅认识到音乐文化对象的丰富性和多样性,还意识到分析和解释这一对象的途径必须通过多维视角和方法才能反映出来,故主张并承诺宽容对待一切有效的研究手段和方法,以至于谢勒梅在中国音乐学院主办的"2000 年民族音乐学论坛"上介绍北美音乐人类学研究现状时(由郑苏代宣)提出:"很难描述北美音乐人类学现状,因为没有哪一种方法或主宰的理论可以令人满意地涵盖整个领域,而多样性正是其最突出的特征。"②

音乐人类学学科主张多元音乐文化理论,且由于其音乐观的多元化(从"music"到"musics"),因此学科自身也逐渐呈现出多元态势。布鲁诺·内特尔在其著作《音乐人类学研究:31 个问题和概念》(*The Study of Ethnomusicology*:*Thirty-one Issues and Concepts*)中提出"音乐人类学的世界(A World of Ethnomusicologies)"这一说法,意在提倡北美和欧洲以外的学者建构自己的音乐人类学体系。我们所看到的西方音乐人类学只是世界音乐人类学(Ethnomusicologies)体系中的一种,还应该有中国音乐人类学、非洲音乐人类学等,大家可以集中研究各自世界中的音乐文化,其中有的较为关注历史的研究与音乐人类学的关系,有的主要研究传统意义上的民俗音乐,有些国家的音乐人类学学者将保护工作置于重要地位,而有的则投入当代城市音乐文化的研究。③ 与多元文化理论主张的观念一样,音乐人类学学科自

① Timothy Rice. "Toward the Remodeling of Ethnomusicology", *Ethnomusicology*, 1987, 31(3):470.
② 汤亚汀著译:《音乐人类学:历史思潮与方法论》,上海音乐学院出版社,2008 年,第 51 页。
③ Bruno Nettl. *The Study of Ethnomusicology*:*Thirty-one Issues and Concepts*, University of Illinois Press, 2005, pp.210 - 211. 内特尔在文中还号召说"音乐人类学将成为音乐人类学的世界,让我们的音乐人类学相互交流。"(The world of ethnomusicology will indeed come to be seen as a world of ethnomusicologies. Let's all try, though, to keep in touch.)

身理应多样态的存在,各地学者可以根据各自不同的国体、政体、经济、文化和历史形成不同特征的音乐人类学,并在此基础上提倡彼此之间的交流和互动,从而形成多元的、交融的音乐人类学世界。

中国是一个多民族的大国,理应是多元文化的倡导者和实践者。就发展前景看,音乐人类学在中国有一个特殊的学术生长点,即在中国语境下思考学科的研究方法和研究目的,即音乐人类学的中国经验,启发本土文化自觉。中国的学者们已经开始积极反思,倡导本土文化自觉,在深入思考中国自身的特殊性基础上,提倡音乐人类学的中国实践。研究成果中较有影响力的有洛秦的《音乐人类学的中国实践与经验的反思和发展构想》①,杨沐的《跨进21世纪的音乐人类学:国际潮流与中国实践》②,熊晓辉的《对当代中国音乐人类学发展的思考》③,薛艺兵的《在家门口的田野上——音乐人类学田野工作的中国话题》④和《捕风捉影话田野——音乐人类学田野工作的中国思路》⑤,刘勇《全世界民族音乐学家,联合起来——兼论民族音乐学中国学派的形成和学术特点》⑥,这些成果中不仅有学科宏观视角的思考和规划,还有具体研究方法和策略的实施方案,起到了中国音乐人类学发展全景的先导作用。此外,宋瑾借鉴了人类学本土化的经验,提出用本土化的理论考察中国音乐文化,具体体现在"对象的本土化""话语的本土化""手段和队伍的本土化",在"研究结果的表达,除了双重语境——学科元约定的语境和不同文化各自的话语语境之外,还有不同语言本身产生的多样性,如英语、德语、法语、汉语、西班牙语等等的表述,将呈现多样性的学科成果,这些成果将形成多元拼盘的学科整体面貌"⑦。可见,音乐人类学研究者注重将音乐人类学方法与中国自身音乐文化以及学术传统相结合和再造,启发对本土音乐文化的自觉和重新认知。

音乐人类学在多元文化这一理念和思想下不断得以完善。面对不同音乐文化,学者们通过多种途径、运用多元思维和方法进行分析和研究。当然其中可能

① 洛秦:《音乐人类学的中国实践与经验的反思和发展构想》(上下),载《音乐艺术》,2009年第1、2期。
② 杨沐:《跨进21世纪的音乐人类学:国际潮流与中国实践》,载《星海音乐学院学报》,2009年第4期。
③ 熊晓辉:《对当代中国音乐人类学发展的思考》,载《民族音乐》,2009年第3期。
④ 薛艺兵:《在家门口的田野上——音乐人类学田野工作的中国话题》,载《音乐艺术》,2009年第1期。
⑤ 薛艺兵:《捕风捉影话田野——音乐人类学田野工作的中国思路》,载《音乐艺术》,2010年第1期。
⑥ 刘勇:《全世界民族音乐学家,联合起来——兼论民族音乐学中国学派的形成和学术特点》,载《中国音乐》,2008年第2期。
⑦ 宋瑾:《后现代思想与音乐人类学》,见洛秦编:《音乐人类学的理论与方法导论》,上海音乐学院出版社,2011年,第358-359页。

存有不明确、模糊或有待商榷之处,如学科对象和方法的延展造成学科边界的模糊等。可喜的是,学者们坚持将不断反思作为学科的立足点,在价值观上推崇平等、宽容的态度,采取开放性的思维方式面对多样性和复杂性的音乐文化。

第二章　多元音乐文化的实践反映

第一节　音乐人类学多元文化思想在世界音乐研究和教学中的实践

一、世界音乐的概念

中文的"世界音乐"与英文的"world music"都是一个复合词,即由地域的世界概念加上专有名词音乐合成。因此,世界音乐在字面上并没有特殊的学科意义。然而,世界音乐的概念不同于世界历史或世界地理,它并不是简单的地域概念下的音乐所涉及的范围。从广义和狭义不同层面来理解,世界音乐的概念将涉及地域、商业、创作、学术和文化等以下几个不同的方面。

广义概念——人类所有音乐事项

世界音乐所涉及的是世界所有的音乐,也就是人类音乐活动的所有方面,包括城市/乡村、古典/民间、现代/传统、宗教/世俗、经典/通俗、严肃/娱乐等不同范畴和类型,以及相关的行为和活动的音乐。

这是一个有关世界所有民族和地区,以及所有音乐风格和种类的笼统的、广义的世界音乐概念。

中层概念——商业市场的分类

世界范围内的各种交往日益频繁,特别是文化交流大大促进了国家和民族之间的互通往来,音乐成了相互之间文化、感情沟通的重要手段之一。因此,具有民族文化代表性的音乐形式和形态也成了商业市场中的新兴的卖点。目前,在大多

数国际性城市中的音乐唱片市场中,除了欧洲古典音乐、流行音乐、爵士摇滚音乐、New Age 音乐之外,还有一大类便是世界音乐。在这种场景中的世界音乐大多为某一地区、民族或国家最有代表性的音乐品种,例如,中国的《梁祝》《二泉映月》《茉莉花》甚至《女子十二乐坊》,日本的《能乐》《武满彻专辑》《尺八曲选》或一些现代化配器创作的"樱花""拉网小调"等民歌。

它们在音乐的内容、形式和风格,特别在文化层面上是没有严格界定的,商业效益是这种分类的主要特点。

次中概念——新的音乐创作方式

20 世纪以来,严肃音乐创作在多元格局中不断探索和创新,各种新的音乐语言、新的表达方式、新的音响组合随着音乐交流的国际化日趋频繁,不断呈现出新的态势。民族化是近十年来音乐创作中的一个重要特点。然而,这一时期的民族化不是以某一民族为特征的,而是以民族因素复合性为表现形式。例如,在美国当代作曲家弗朗西斯·普朗克(Francis Poulenc)的双钢琴协奏曲中,大家会听到优美动听的佳美兰旋律在其中突然出现。再如,美国当代作曲家罗·哈里森(Lou Harrison)是一位集世界各民族音乐为一身的作曲家,他的《心经》(*The Heart Sutra*)是一首由传统佳美兰乐队、竖琴、管风琴和一百人的合唱队演奏的作品。另外,大家熟悉的中国作曲家谭盾、瞿小松的不少作品都体现了这种民族因素复合性。创作这种特性作品的作曲家非常提倡世界音乐的概念,他们从各类民族音乐的旋律风格特性、音律构成特性以及乐器音色特性的音乐创作层面来理解和倡导世界音乐。它是文化整合的表现和表达层面,而非学术和思想研究的角度。

狭义概念——世界各民族音乐文化的介绍和研究

在这一层面上,世界音乐指的是世界民族音乐。虽然说,世界各民族的音乐都应该是民族音乐,但在这个层面上,"世界音乐"的概念主要指的是:在音乐形态构成上和音乐文化内涵上具有显著民族特征的那些民间传统音乐事项。尽管该层面为狭义的概念,但对于它的严格界定却是困难的。一般而言,我们把那些音乐风格呈民间性,表演方式为非职业化的自发性、传承行为,以口传心授为主体、生存环境多属原生态且具有较高文化内涵或多能反映社会意义的音乐活动和现象,称为这一层面研究的主体。这一领域研究的范畴也在变化和发展,起初大多学者更多关心偏远地区及尚未城市化或西方化的乡村部落的音乐形态和行为,以研究所谓"原始"(primitive)音乐为主要内容,而且学者也主要以"局外人"的身份远离本土而进入非本国文化领域者为多。随着对世界音乐研究的深入,其研究领域和范围也不断拓展。现在,世界音乐研究不仅以地域、品种或族群作为研究对象,而且更以音乐活动形态、音乐行为方式和音乐文化构成中的学术价值作为研究主体。

虽然这是狭义层面,但世界音乐概念及其研究领域却是由此而产生的,而且,世界音乐概念的产生、研究领域的建立,以及学术范畴的确立都是与音乐人类学学科的发展紧密相连的。

二、世界音乐研究的学术价值

如前所述,由于世界音乐与音乐人类学发展的紧密关系,事实上,从严格的意义上来说,它所涉及的学术问题也就是音乐人类学学科研究的内容。一般来说,世界音乐研究大致分为两大层面,一是介绍和了解的层面,以信息和知识为特征,以简要讲解、图片观赏和音乐聆听为方式,以普及和推广为目的,它属于音乐教育的人文内容的基础性课程,因此还不具有研究和学术的含义;另一层面即是专题类型的世界音乐研究,以深入详尽的材料拥有和分析为前提,通过探讨和思考,将世界音乐活动和事项中的现象梳理和总结出理论化、规律性的哲理高度的学术研究成果。两个方面的综合,构成了世界音乐研究的具有目的、范畴、手段和宗旨的学术研究性质。也因此,音乐人类学在世界音乐研究的纵横发展的过程中,获得了深入和壮大。

虽然音乐人类学的许多研究方法和理论在中国音乐研究,特别是在中国传统音乐研究中已经大量被接受和采用,而且在产生许多优秀学术成果的同时,也逐渐形成了具有一定中国特征的音乐人类学研究方法和理念。然而,本土化研究的深入发展总是伴随着学术的国际化视野的扩大而推进的。没有广阔的、跨国界的学术思想和方法的交流和互通,缺乏广泛的、世界的音乐人文知识的给养和充实,我们的学术发展和理论研究必将受到一定的限制。

由于条件所限和起步较晚的客观原因,世界音乐研究在中国的发展,其学科性质和学术方式还相对薄弱。一方面体现在本土研究中的跨文化比较、联系和归纳的不足,例如,中国乐器文化与东西亚关系中的传播性、地域性和属地性研究还不够充分和深入;再如,中国音乐构成的方式在与东西亚文化中所形成的接纳、衍生和扩展的关系也依然可以进行更多的研究;还有,音乐作为生存方式在华人移民现象中的文化和政治功能的研究还有待开展⋯⋯诸如此类的研究应该有助于我们的本土化研究更为成熟和发展。另一方面所存在的薄弱环节是世界音乐教育普及不够、人文性不足和缺乏体系化,其主要原因是一些主管部门和学者及教育工作者两方面都对于世界音乐教育的功能、作用和价值的认识严重不足。也正因为如此,世界音乐教育和研究的推广、开展成了我们大家迫切的要求和必要的职责。

为了发展世界音乐研究,首先需要强调的是对其学术价值的充分认识与音乐人类学学科研究的相辅相成。目前我们已经开展了一定程度上的"学科硬件"建

设工作,诸如一般音乐形态的乐器与器乐、记谱与分析、音响与结构研究等,音乐类别的民族志、城市音乐、移民音乐、仪式音乐和社会性别研究等,考察手段的实地考察、音像资料采集等层面。这些方面的建设很重要,然而"学科软件"建设更为重要,也就是世界音乐中的论题性研究(issue studies)。因为"学科硬件"是在研究过程中内容的数量化扩展,而"学科软件"是研究过程中思想的抽象性总结。如果说,我们把"学科硬件"视为事物研究的横向范畴性的基础建设,那么,"学科软件"就是学科发展在学理层面上的深入和哲理性上的提高。没有理论且缺乏思想是不能称其为学术的,只有硬件建设而没有软件研究是没有学科意义的。也就等于只有骨架而没有血肉的躯体是没有灵魂的。因此,"学科软件"性质的论题研究成为我们世界音乐研究的学术价值的关键所在。

世界音乐中的论题研究所涉及的内容非常广泛,以下可以是我们现阶段比较重要且可实行的几个方面。

(一)音乐文化传播

传播学说一直是文化人类学研究中的一个重要理论,它将人类文化及社会活动的变化和发展的主要原因归结为物质文化和行为由一社会起源传播到另一社会。虽然自发的文明与传播而得或借用的文明在人类文化发展过程中哪个价值更高,学者们不断有争议,尽管传播学说的主张者认为"人类整个文化史归根结底是一部文化传播和借用的历史"[①]的结论过于武断,但由于各种途径的传播而极大地推动了文化的发展,却是一个不争的事实。虽然比较音乐学家的"柏林学派"受弗里茨·格雷布内尔(Fritz Graebner)影响,提出的"音乐文化圈"理论具有片面和局限性,但传播学派提倡的"形式标准""数量标准""性质标准"和"连续标准",对我们考察和研究音乐文化传播现象具有很好的价值。

例如,地区传播特征所体现的"筝文化"。在东亚三国及东南亚的越南的音乐活动中,筝文化是其中比较有特点的乐器文化传播现象。日本筝(Koto)、韩国筝(Kayagum,即俗称"伽倻琴")、越南筝(Dan Tranh)都是由中国筝的传播发展而形成的。它们的历史源头是一个,因此而产生了相同的乐器缘起传说、相似的形制构造、相仿的演奏方式。中国文化的传播和影响非常多,再如,尺八、三味线、雅乐的中日历史渊源关系;韩国玄琴(Komungo)与中国古琴、韩国牙筝与中国轧筝,以及韩国宫廷音乐中使用的筚篥"Piri""Kaegum"与唐代的筚篥和奚琴的关系。其他地区之间的文化传播现象,诸如西非地区的弓琴现象、木琴乐器在不同地域的发展;马达加斯加与东南亚的竹筒琴的渊源等。

然而,对于音乐文化的传播,在我们目前的研究中往往更多地注重中国音乐

① 夏建中著:《文化人类学理论学派——文化研究的历史》,中国人民大学出版社,1997年,第54页。

传播的历史和影响,而较少探究被传播后的他文化的融合,即对于传播后到达新的文化环境之后,新的音乐土壤对于原型文化品种的影响而产生的不同音乐语言和风格缺乏研究。英语中"Acculturation"和日语中的"变容"词语正是对这类文化现象的表述。

（二）音乐在特定地理、自然环境中的生存方式

音乐风格的形成、特定乐器的构造都和地理环境、出产的物质材料的特征有着非常紧密的关系。音乐和地理有着非常重要的联系,众所周知,地理学已经不仅仅是满足"描绘地球",随着人类地理学和人文地理学的发展,它和人种学、文化学、历史学等领域有了非常紧密的联系。这些文化地理学的研究对人类生活内容、行为方式和艺术形态的认识起到了重要的作用。例如,地理学家指出,文化发展进程中的方式和方向大多数取决于自然因素。这些自然因素包括大陆、山脉、河道、沼泽、树木、草原、气候、季节等。人类在其中生活着,我们在这中间创造了音乐,也因此,这些因素影响了音乐的形态。音乐的文化地理研究的意义不仅体现在探究人类音乐文化的历史方面,同时更反映在描述音乐文化不同特征的区域方面。例如,以上提及的音乐文化传播现象中,除了不同社会和文化影响音乐表现形式之外,不同的地域所呈现的地理和自然条件也是影响音乐形态和活动的重要因素。再例如,民间音乐传播的方式与艺术音乐不同,民间音乐来自山区,或者从沼泽地带向沿海推进,而艺术音乐的途径则相反,它由沿海地区出发去征服内陆地区。比如,美国乡村音乐由"山地小调"扩展为带有美国民族风格的音乐种类,而欧洲艺术音乐从开埠的上海滩登陆,由此而"占领"了整个中国内陆版图。虽然民间和艺术音乐的发展向相反的方向推进,但它们都受着地理位置因素的影响。也正如我们的竹子生产地造就了竹子类的乐器和音乐一样,人类音乐文化得益于大自然,同时也受制于大自然。

我们研究的地理、自然因素与地理音乐文化特征都是非常有意义的,而开展尚有不够的方面。在中国传统音乐研究方面,文化地理学概念的渗入已经产生了非常积极的作用。例如,学者提出的民歌色彩区、方言音乐特征、区域族群音乐文化等,并且也出现了学理层面的理论框架如"中国音乐学文化区系类型"的理论[1],以及提出了"音乐地理学"学科概念和方法[2],在世界音乐研究领域有待于更多地开展这一论题的研究。

[1] 乔建中:《中国:音乐学文化区系类型研究刍议》,见香港中文大学音乐系、中国艺术研究院音乐研究所、中国传统音乐学会编:《中国音乐研究在新世纪的定位国际学术研讨会论文集》(上册),人民音乐出版社,2002年,第96页。

[2] 乔建中:《音乐地理学》,见王耀华、乔建中主编:《音乐学概论》,高等教育出版社,2005年,第307页。

（三）移民音乐中的文化认同性

世界音乐研究中的另一个尤为需要关注的现象是移民音乐中的文化认同性。对于希望在海外谋生的移民，同乡文化的认同不仅表现为叶落归根的祖先精神意识，同时也体现在与家庭成员和社群的现实的经济和文化纽带关系中，其中音乐内容体现的文化认同，音乐活动凝聚的文化认同，由于这个方面所体现的感情与行为的联系，增加了旅居者的身份不因为居住地的改变而改变的文化认同色彩。具有强烈文化特征的这种认同感，几乎无一例外地体现在对于民族和传统音乐文化的形式表现上。我们看到中国移民或其他国家和民族的移民旅居在国外，组织传统音乐社团和表演民族音乐，例如，美国大城市中的各类中国传统戏曲社团（昆曲、京剧等），再如，东南亚国家中的华人音乐社团，上海20世纪三四十年代的犹太移民音乐文化，它们都以此来增强文化的认同，而不是相反。

正如汤亚汀曾叙述道：移民、资本和文化加速全球流动，产生了对移民社群及各种"旅行文化"的研究。世界的变化正是这一流动性所造成的，而"音乐在运动之中，越过民族、地理界限，走向新的、更广泛的听众"，此即"音乐文化的流动"。"音乐不仅局限于单一地域，音乐的含义也不止一个地理来源"，音乐人类学"对静态的封闭的地方文化研究，转变成了对动态的开放的跨文化研究"。音乐怎样在时间（历史变迁的维度）和空间（地域变迁的维度）中传播、演变反映了西方音乐人类学界20世纪90年代以来一种新的认识框架，即时空背景的转换及其所形成的"差异"、边缘化或他者化。移民音乐研究涉及城乡移民音乐，移民过程前后的音乐风格变化，运动中（旅游或朝圣）的音乐，迁徙民族（犹太和吉卜赛）生活中的音乐，回归民族的文化模糊性，城市主流社会中移民飞地的亚音乐文化等。[①]

（四）社会学意义中的音乐功能特征

音乐对社会的功能作用是一个笼统和过于广泛的说法。具体地说，在音乐与文化的关系上，主要的关注点是音乐对社会稳定、整合的功能作用。具有明显和强烈社会意义的歌曲和音乐大量地存在于不同的民族文化中，这些歌曲和音乐对于人们的行为规范、集体团结以及个人的成长都具有强有力的作用。"移风易俗，莫善于乐"是中国孔子的音乐社会化功能的集中体现。他把音乐的这一功能提升到一个非常的高度来认识，认为音乐具有改造不良社会风气、改变社会陈规陋习的功能作用。而且，孔子的"诗可以兴，可以观，可以群，可以怨"的观点不仅体现了音乐具有反映社会情感、社会心态和社会精神的功能，能协调、团结人的关系，而且更是对社会和国家的稳定起着重要的作用。[②]

① 汤亚汀著：《城市音乐景观》，上海音乐学院出版社，2005年，第18页。
② 曾遂今著：《音乐社会学概论：当代社会音乐生产体系运行研究》，文化艺术出版社，1997年，第6—7页。

著名学者阿多诺对音乐的社会功能的阐释则是更为简明而透彻,他认为特别是那些远离音乐概念的作品或活动,更是具有社会的象征性。

例如,南美安第斯排箫一般只用于合奏,很少作为独奏,而且音乐具有很强的社会文化性。这主要是指在村庄寨区的音乐活动,南美洲印第安人将演奏排箫看作一种社会活动。他们强调部落村寨之间的和谐,强调人与人之间的和谐。一个乐队吹奏排箫时,每人只吹一个音。一个旋律是由每一个人的一个音组织起来的。每一个人都是这个音乐旋律的一部分,缺了哪一个都不行,否则就不能构成一个完整的旋律。这样的音乐组合具有非常强的象征意义。就是说,整个社会就像一首音乐,必须以每一个人的参与、配合和努力来完成它的和谐和正常运行。在这种观念下,音乐活动就产生了一种有趣的现象。因为音乐的和谐,特别是像南美洲印第安人演奏排箫这样的方式,是需要非常高的音乐能力和演奏技术才能完成的,所以印第安人排箫音乐需要很严格的音乐节奏感、很好的音乐素养、很好的音乐专业水平。可是,印第安人对排箫音乐活动的观念主要是社会性的而不是音乐性的,这种观念允许任何没有音乐经验的人来参加演奏活动。而没有经历过较好音乐训练的人又不可能将排箫音乐演奏得非常和谐。在这样的情形下,印第安人认为,人的参与是主要的,人心的和谐是本质的,而音乐只不过是一个手段,它的结果相对而言是不重要的。这是一种非常有意思的社会文化现象。类似的音乐现象很多,诸如越南高山族的锣乐、泰国宫廷音乐的音乐结构及乐队组合的方式等,人们将音乐赋予了更人文化和社会化的含义。

(五)音乐观念的认知与文化象征的关系

不同的音乐观念的认知对音乐的影响一方面体现在对音乐内容和形式的选择上,另一方面也体现在对音乐功能和价值的认识上。也就是说,不同的音乐意义的认识将对什么是音乐和音乐是什么的理解做出非常不一样的回答。一种事物往往是带着它的形式而存在的,这种形式在很大程度上是与生俱来的。了解和分析这样的形式已经是不容易了,但是,最困难和最重要的是理解和认识这形态背后的东西。那就是观念,因为有了一定的观念才有了一定的方式或途径来实现它所需要的形式。

巴西有一个叫苏亚的印第安人部落。这个部落非常擅长歌唱,歌唱是他们生活中极为重要的内容。因此,在"南美洲音乐研究"的课堂上,教授让学生讨论美国学者安东尼·西格尔的一部重要著作《苏亚人为什么"歌唱"》(*Why Suyá Sing*)。经过讨论,我对论著所提出的"为什么苏亚人要'歌唱'"提出了这样的认识和理解:苏亚人的"歌唱"并不是我们概念中的歌唱,因为在苏亚人语言中没有相等于我们的音乐和歌唱这样的词汇,所以苏亚人并不认为他们是在歌唱或从事音乐活动。那么,在我们听来他们的确是在歌唱的"歌唱"是一种什么样的东西

呢?也就是说,这种"歌唱"对他们来说具有什么样的意义呢?苏亚人的"歌唱"有两方面的意义:一个是内在的,另一个是外部的。内在的意义体现在"歌唱"对血缘、家庭的维系,对生产、生活、生存的作用,对视觉形象的表达,对宗教膜拜的渲染。在这个意义上,"歌唱"不是音乐活动而是语言传达,"歌唱"不是艺术形式而是心灵的表述。对音程、音阶、音值、音节、音色、音响的规范在这里是没有多少价值和意义的,真正的价值和意义在于他们必须"歌唱",因为这是苏亚人的生命和生活。苏亚人"歌唱"的外部意义是象征性的,是一种部落的符号,是我与你的对比,是自我存在的化身,是历史传承中牌坊式的东西,也类似于战争中号角式的作用,是一种社会化、政治化的意义。从现象上说,这种"内在"和"外部"的意义是功能性的,但是,本质上它们是观念的产物。也就是为什么我们觉得苏亚人的"歌唱"对于苏亚人自己来说却不认为是歌唱的原因。

音乐的象征性同样也是音乐观念认知的另一个方面。当音乐被有目的地用来传达特定含义时,它的象征性就开始了扩展。这种象征的扩展性是音乐本身之外的意义,是人们赋予它的。音乐的象征作用体现在许多其他各类场景中。比如,音乐活动所象征的完全不是其内容所表现的形式,而是人们借用某种形式来达到另一种目的。印度这个民族很古老,因此,传统的民间节日很多。其中之一是打夫节,一年一度,手持木棍的妇女围绕在村寨的广场上等待着男人们的到来,当拿着雕刻着各式花样的盾牌的丈夫们唱着歌跳着舞走入妇女圈时,只听一声哨响,忽然间,做妻子的女人们左挥右扫,上下横劈竖砍,千棍百棒落下来。在挨打的过程中,男人们绝不能反抗。其实,这是一种象征,反映了印度妇女平日里低下的社会地位,通过一年一度的节日形式的打夫来求得心理和感情上的平衡。

美国印第安人的舞蹈中还具有另外一类音乐表述的象征意义。在印第安人的文化中,音乐和舞蹈是一种很特别的东西,对他们来说,音乐和舞蹈有许多不同的作用。其中之一就是"医术礼仪"音乐。他们认为音乐和舞蹈可以帮助治病。在他们看来,病痛不是一个生理的问题,而是心理的、灵魂的暂时错位的经历,只有通过神的帮助才能将心灵归回其正常的状态。因此,音乐和舞蹈最重要的意义便是与神的交流和对话,鼓点和舞姿是与神灵沟通的媒介。音乐和舞蹈不是人创造的,而是神指派给他们的。他们将鼓赋予了生命和灵魂,将鼓的音乐意义"外延"到了他们的生活、历史和文化之中。

再以中国南方高山、佤、苗等族木鼓的音乐功能为例。这些少数民族的木鼓在音乐的象征功能上可以体现在以下几个方面:① 氏族、权力象征功能。木鼓只能由氏族、村寨的首领掌管,一般人不许动用。苗族祖鼓被送进山洞后,小孩学鼓声和敲击竹木都被禁止。佤族和苗族以鼓房的多少来安置寨子的头领,因鼓设事,体现了与现实关系的倒影,木鼓由集中起来的权力的一部分成为权力的象征。

② 祖先象征功能。祭鼓节是这些民族中规模最大的祭祖活动。人们将木鼓与木雕的祖先形象并置进行祭祀仪式。③ 财富象征功能。制作木鼓，建造鼓楼，举行祭鼓节都成为当地民族的财富象征，因为这些都得花费很大的财力。佤族制作木鼓的过程就是一个全寨性的宗教活动，人们将要停产多日，杀猪剽牛、通宵歌舞。这样的耗资行为的财富象征也会转化为具有震慑潜在敌人的意义。木鼓及其关联的活动所体现的财富象征一般是集体性的，但是也在一定范围内形成了个人私有财富象征的意义。有的因为没有能力显示财富，害怕祭不起祖宗而卖去木鼓。④ 这些地区的木鼓也还具有生殖的象征功能。佤族不仅将木鼓分有"男""女"，而且还制作成生殖器官的形状；苗族祭鼓仪式中就有生殖象征的舞蹈。①

这些音乐所体现的象征功能不仅具有社会性、政治性和文化性，而且这种特性是脱离了现实，从实际生活中抽象出来，从而成了附有形而上意义的文化价值体系。

（六）城市音乐中的市民文化特性

所谓的城市音乐文化，就是在城市这个特定的地域、社会和经济范围内，人们将精神、思想和感情物化为声音载体，并把这个载体体现为教化的、审美的、商业的功能作为手段，通过组织化、职业化、经营化的方式，来实现对人类文明的继承和发展的一个文化现象。由此，它的特征与城市的基本特征紧密相连。首先其表现在城市因素的集约性上，即城市音乐文化所涉及的范围体现为人口集约性、经济集约性和科技文化的集约性。其次体现为城市功能的综合性，即城市音乐文化发生在一个人口、经济和科技文化集约的地区，其必然反映该地区在文化方面的生产、分配、交换、消费等环节的功能，同时，在这样一个社会实体和社会资源高度集中的地区，城市音乐文化的形式也体现在人们从事政治社会活动，以及智力、教育、文化中的作用。再者，城市是一个开放的实体，音乐文化在其中也同样体现出其开放性。通过在城市音乐文化中的内容和其特殊的形式，在城市"商品"生产和"商品"交换过程中，实现经济、文化、传统、审美、感情和思想意识的交流。同时，我们也将认识到，城市音乐文化的系统性与整个城市构成一个有机体，在这个有机体中，音乐文化作为社会要素中的一个重要部分，和城市经济、市政要素一起形成一个完整有序的整体，从而实现城市复杂的结构、层次、多元和综合性中的音乐文化特殊的作用。

从社会结构来看，市民性是城市音乐文化特征的一个层面。一般我们将具有城市市民特点以及区域个性的文化称之为市民文化，由于各个城市在地理、经济、

① 秦序：《我国南方高山、佤、苗等族体鸣木鼓与有关音乐起源的几个问题》（上），载《中国音乐学》1985 年第 1 期，第 110－120 页。

风俗、传统、文化等方面有着很大的差异性,因此市民文化呈现出千姿百态的特征。

例如,上海近现代文化发展过程中,"海派"成了上海文化的一种特征。这种特征也同样体现在音乐的发展过程中。20世纪30年代前后的"租界性"和"国际化"最集中地体现在上海大众文化的"海派"特征之中。由于海港城市,资本主义经济意识最先在这里滋生,西方文化从这里进入,也从这里发展和延伸,将文化作为商品,无疑对中国近代经济发展产生积极影响。诸如歌舞厅、音乐社团、唱片业、音乐作品的出版,以及音乐广播电台的建立和发展,我们都已经看到,它们成了推动这个城市都市化、国际化的重要因素之一。但另一方面,这些音乐文化设施、表演内容和形式也都体现了上海市民文化,或者说,"海派音乐文化"的深层心理中所隐藏的"媚俗性"和"时尚性"。事实上,"海派音乐文化"的"租界性"和"国际化"是其形式和地域现象,与之相匹配的则是"媚俗"和"时尚"的内容和人格本质。

从社会学视角来看,这种"媚俗"和"时尚"的本质和内容就是那一时期上海都市文化中基本的阶级文化,它们反映了消费这些文化的社会群体的属性。这些被消费的文化,尤其是歌舞厅、流行音乐和爵士等娱乐性文化传播到市民阶层中间之时,其主要的作用就在于表现为市民们所共有的文化价值和心理特征。换言之,这也是特定的人就是特定种类的都市文化载体的具体显现。

(七)文化产业中的民族音乐商业化

随着城市化的发展,音乐文化呈现出一个重要功能,即不断被产业化。一般来说,城市化是指一定地域的人口规模、产业结构、经济成分、运营机制、管理手段、服务设施、环境条件、生活水平、教育状况、文化活动等要素从小到大、从粗到精、从低到高、由分散到集中、由单一到复合的一种转换或聚集的复杂过程。因此,城市化是人类社会、经济、文化的综合作用的结果。在这个综合过程中,文化产业成了城市化现代社会的一个重要特征。

文化产业的概念出现在20世纪初,"法兰克福学派"边缘人物的本雅明在其《机械复制时代的艺术作品》(1926)一文中,提出了当时出现的一个新的文化现象,即文化产业品诸如收音机、留声机、电影的出现化,由于这些文化产业提供的"复制技术"造成了文学艺术在性质上的根本变化,批量生产的文化产品已经不再具有传统意义上的艺术的一次性存在的性质。原本只有那些"贵族"或上层阶级所拥有和垄断的艺术,从而自象牙塔中"降落"到了民间,大众获得了欣赏它的权力和可能,文化成了大家所共享的产品。本雅明认为这是文化的革命和解放,给无产阶级文化带来了新的广阔天地,从而使得文化研究的视角从美学转向了社会和政治的意义。文化不再以"经典"为标准,打破了过去那些传统的、包括"法兰克

福学派"以"艺术作品"为核心的文化观。过去那些伟大的、杰出的艺术成品被称为"经典作品",它们的创作者被誉为经典作家、思想伟人、人类领袖、历史人物,人们被要求以崇敬、学习的态度来认识、理解和体会这些经典作品的意义。从而,经典作品及其创作者成了文化的代表、权威和监护人,一切与他们的价值标准不相符合的都不仅是粗俗平庸的,而且也是威胁和异己力量。柯可指出:英国文化研究冲破了这种文化观,费斯克明确指出文化不是指在艺术杰作中能找到什么形式或美的理想,也不是指什么超越时代、国界和永恒普遍的'人类精神',而是工业化社会中意义的生产和流动,是工业现代化社会中生活的方法,它涵盖了这种社会的人生经验的全部意义,它废除了'艺术成品'在文化中的中心地位,而代之以意义的生产和流通。①

 在这种情形下,文化产业就此形成,因为现代城市中的政治、经济赋予了文化新的含义。随着越来越多的资本运作,资本在最大限度地增值,它朝着可能获取利润的空间无限地渗透和扩张。随之,资本超越了物质产品的生产和流通,伸向了文化心理领域,精神和文化成了商品。由此,文化产业构成了一个生产系统,在这个系统中文化只是一个形式,它受制于资本积累的逻辑,而不再是传统的艺术性质和意义了。现代社会中的音乐就是这种文化产业中的重要成分,例如:音像艺术是文化产业最为活跃的前沿,新技术、新产品、新样式层出不穷:录音、录像;磁带、光盘、组合音响、家庭影院;更有数字化浪潮迎面扑来,CD、VCD 之后,DVD、DVD-ROM、CD-RW 被开发出来。观众可以在多种场合,通过多种途径,借助于电视、录像机、影碟机、电脑多媒体等,进入多姿多彩的音像艺术世界。由于文化市场的巨大需要,音像艺术产业发展势头强劲,据统计,中国有 35 家光盘加工复制厂,近百条光盘生产线,从 1998 年 10 月到 1999 年 3 月满负荷运转,仍不能满足订货需求。音像艺术发展的影响之一,是极大地推动了通俗歌曲或流行音乐的发展。在音像艺术产业中兴旺发达的音乐电视,就以通俗歌曲或流行音乐为主要内容,再配以形象的画面和情绪性舞蹈,强化和丰富了音乐欣赏效果,成为当代音乐的一种重要形式。音像艺术发展的影响之二,是卡拉 OK 厅的大量兴起。卡拉 OK 让观众由单纯的接受性欣赏,转为积极主动地参与表演,这对活跃文化娱乐生活、提高全社会的文化修养,显然是有益的。音像艺术发展的影响之三,是拓宽了所谓的"后电影市场",使电影除了票房收入,还可以制成音像艺术产品获取经济效益。因而,"后电影市场"不但成为音像艺术产业本身的一个重要生长点,而且成为电影发展的新的途径和经济支撑点,在艺术格局的变革、调整中起着积极

① 张钟汝等编著:《城市社会学》,上海大学出版社,2001 年,第 119 页。

作用。①

学者指出,由于音乐产业与大众媒介集中于城市地区,故形成城市音乐研究的一个边缘领域,用经济学术语解答音乐产品的社会生产与流通。国际音乐产业化日渐强大,西方的跨国唱片工业被视作文化帝国主义或文化主宰的表现,它们在新征服的非西方市场广泛销售其产品,其商业策略是:向尽可能多的顾客销售同样的音乐。音乐成为商品,人们专注于生产、传播、消费和销售的复合网络,突出媒介与音乐产业化的关系,研究对音乐生产和接受过程的控制和管理,涉及录音工业的发展和经营,商业性录音的冲击,音乐产业化中音乐家的地位,以及有影响的音乐制度和大企业。此外,也比较研究城市多种不同层次的音乐:销售额和电台播放情况,几种体裁在不同阶层中流通的比较,以及通过音乐建立的人际关系,等等。

随着市场加强全球化,大众媒介也得到大发展,媒介对音乐产生了巨大影响,一方面通过广播电视、录音录像保存文化传统,或塑造新的流行音乐传统(传统与流行风格的结合),后者促成了一种现代城市风格,如商业性的世界音乐、新世纪音乐(New Age)以及各种女性音乐;另一方面也毁灭着许多传统,小自按商业化的观众娱乐口味歪曲传统,使之成为廉价的易于制作的东西,大到使全世界成为一个"全球村庄",即将世界各音乐文化同一化。音乐产业化产品的出现,把音乐和音乐生活"媒介化"了。

音乐产业化所制造的流行音乐主要是城市青少年消费的商品音乐,经常表现出文化上、风格上的结合,不被社会视为高级艺术,也不算是重要的仪式和文化表演。对西方流行音乐的研究始于美国黑人音乐研究。随着第三世界的发展,人们对这一处于边缘的体裁开始感兴趣。如研究源于非洲的拉美流行音乐,非洲的抗议音乐,西方和非西方因素混合的中东和东南亚流行音乐,以及印度的电影音乐。此外,人们也研究城市背景中的其他通俗音乐如轻音乐、半古典音乐。②

其他论题还很多,诸如"殖民文化的双重性""世界音乐背景中的通俗与民间传统的关系""民族音乐文化中的政治色彩""社会性别与生理性别的音乐文化问题""西方化现象对民族音乐文化的影响"等,都将是我们世界音乐研究所应该关注的学术论题。

三、世界音乐研究的文化意义

通过对世界音乐的教学和研究,人们在更为广阔的文化背景中来全面认识音

① 洛秦:《城市音乐文化与音乐产业化》,载《音乐艺术》,2003年第2期。
② 汤亚汀:《城市音乐景观》,上海音乐学院出版社,2005年,第19页。

乐的本质,纠正长期以来仅以审美作为音乐价值的唯一性的片面理解,建立音乐是一种文化的认识基础,从而把人类的音乐理念、行为和作品的关系提升为一种学理层面的思考方式,将人类文化活动的所有内容都涵盖在对音乐意义的认识之中,即其包括审美、娱乐、交流、生产劳作、象征、商业经济、政治意识形态、宗教习俗、社会整合、战争、联姻、教育和心理的方面。因此音乐的意义是多重的。

然而,对于世界音乐研究在国内现阶段的作用或意义来说,其文化意义是最为突出的。

文化人类学是当代哲学社会科学发展过程中的一个重要人文思潮,它吸收了生物人类学研究中所提出的人的不确定性、开放性和活动性的特征,将它们安置在一个更为广阔的文化、社会和历史及传统的背景中来分析和研究。文化人类学排除了生物学角度的人的不确定性因素,而将人理解为一个文化产物。从与生物人类学比较的角度来说,前者只是将人的文化因素作为生物性的一个补偿,而文化人类学则是将文化作为人的本质内容来思考。文化人类学的文化性的特征将这一学科推向了哲学的最高境界。

由于文化人类学考察对象是人的文化本质,因此包括了人的行为、思想和产物的所有领域。尽管在不同国家、不同学派和不同历史阶段,文化人类学者所侧重的范围的内容有所不一,但是文化人类学将人类一切社会现象、历史轨迹和人的行为思想视为文化的结果。它所涉及的都是从世界各地的风俗习惯中研究社会文化发展的一般性规律,从世界各民族的文化发展中寻找文化衍变的历史发展线索,从世界各地的文化传播途径中来探究人的物质和精神行为模式,从世界各民族生活方式中分析社会结构和文化价值在其中的功能作用,从大量文化个体的独特性中获得人类发展规律的一般性。

文化人类学研究的方式在很大程度上具有实证的属性,如信仰图腾、服饰饮食、风俗神话研究等;研究范围也比较具体化,如某一城镇、地区、乡村、社团研究等;考察方法强调经验化的科学,如田野考察、收集资料、统计比较等。所以,早期文化人类学的哲学性质较为淡化。而当代文化人类学尽管在各地和学派中依然存在着不同风格特征,但是其哲学的抽象性质和理论含量得到了极大的发展,它从哲理的高度来审视和抽象人与文化的一般关系和原则。因此,有学者指出:"如果说(早期)文化人类学是在经验科学基础上建立具体的'完整人'(Wholeman),那么,(当代)文化哲学人类学则是在哲学思考的基础上形成抽象的'完整人'的形象。"①因此,它们是人与文化关系中两个不同层次的问题,然而却又都是在人与文化关系讨论中进一步深化的过程。正因如此,当代文化人类学减弱了早期经验的

① 欧阳光伟著:《现代哲学人类学》,辽宁人民出版社,1986年,第197页。

成分,增强了对人的创造性本质的研究,希望把人作为文化的动物所体现的经验的客观性和精神的主观性统一起来,把人安放在文化存在的场景里,在历史、社会、习俗和宗教等生活之中理解和分析人对文化的超越性和文化对人的制约性,从客观的决定因素和主观的创造特点来呈现出一个"完整人"的全面性,从而也反映和揭示了人与文化之间的作用与反作用的关系,即人创造了文化,文化决定了人。

当代文化人类学的思想就是音乐人类学产生的基础。音乐是人的产物,它是通过人的思想和行为的物化过程而形成的。反过来说,通过一种特定音乐形态、种类或活动的物化呈示过程,我们可以体验、分析和理解其行为的动力和思想的本质。

音乐人类学倡导的音乐文化研究成为目前音乐学的主体内容之一,体现了一个人类认识自我、完善自我、发展自我,或者更严格地说是"回归自我"的过程。虽然"音乐文化"作为一个独立的学术概念出现只有半个多世纪,但它代表了人类文明发展历程进入了一个质的飞跃。然而,这个"质"却是经历了相当长的"量"的积累过程而产生,在这个"量"的积累过程中,人们的思想、观念、意识不断地自我斗争、否定、再斗争、再否定,一个接着一个理论和思潮的出现和被重新审视,正是如此,量变达到了质变,音乐不再是娱乐、不再是物理、不再是技术和形式,也不仅仅是审美或教化,而成了文化,成了我们人类精神和物质总和中的重要部分。

在探讨音乐与文化关系的量变的积累过程到达质变的临界点的时刻,有一种思想急速推进了质变的发生,那就是"文化相对论"。

"文化价值相对"的理论是一个历史产物,但其思想所产生的作用是极其深远的。在该理论发生地的西方社会,"文化价值相对"思想不仅是学术研究领域中的重要理论基础,而且已经深入政治、经济、教育及宗教的政策制定和行为规范之中了。例如,美国的移民政策、多元文化教育方式、跨国大公司销售经营理念和手段,以及不少基督教会在宣传教义和接纳圣徒之中,无不都体现了"文化价值相对"的影响力。虽然在过去的一段时间内某一些政治和军事行为极大地玷污了人类文明理想的纯洁性,但就整体而言我们逐渐看到了"人格平等""人类博爱""文化理解"的曙光正在冉冉升起。

综上所述,我们看到,虽然从19世纪前到19世纪最后的20年约百年的时间中,人类一直在反省自己。不少欧洲学者从大量的事实中开始思考文明进程中的种种问题。然而,尽管反对进化论、反对种族主义逐渐形成力量,但是欧美社会的总体观念依然是受到斯宾塞和摩尔根进化思想的控制,认为欧美社会是人类文化进化发展链中最高级、最先进、最文明的阶段。当1887年博厄斯从德国移居美国时,正是欧美学术领域高唱"欧洲文化中心论""白人种族优越论"的时候。即便是

当时人类学学会主席的米基也歌唱着同样的论调,他认为最优秀的民族实行共和制度,最优秀的民众是那些能够适应共和制度而生存的人。甚至在1896年第44届美国科学促进大会上,著名人类学家布林顿竟然宣称:黑色人种、棕色人种和红色人种在解剖学上与白色人种有着极大差别,特别是在内脏的构造上更不相同,即使具有相同思考能力,即使付出与白种人同样的努力,他们也不会得出同样的结果。①

博厄斯强调各民族特定文化的研究正是与反对这些种族主义思潮、提倡文化相对论有着极其密切的关系。他坚决主张研究每一个民族、每一个种族的文化发展历史,表明文化的评判不存在任何绝对的标准,每一种文化都具有自身的价值,都有其独到之处,都应该有自己的尊严,文化没有高低、优劣之分,一切评判的标准都是相对的。"文化相对论"对欧美社会"白色人种优越论"产生极大的冲击,动摇了西方文化中心论的根基。正是在这样的背景下,"文化相对论"的思想影响扶正了人类文明进程的方向。人们已经认识到,"进化论"是人类在认识世界和认识自己过程中的一个阶段。摩尔根的理论已经成为历史,他为古代社会营造的模式:杂婚、偶婚、一夫一妻、母系氏族、父系氏族、议事会、军事首长、人民大会的进化过程已经崩溃。多多少少非欧洲的社会和部落的生活方式、观念证明了人类社会从来都不是单一的和同一化的。这种将人类社会发展归结为同一性的思想,事实上是欧洲种族中心论的另一幅画像。因为社会进化论不单纯是一种学术观点,而本质上是企图以欧洲文化来取代世界文化多样化的战略。欧洲将以其作为衡量一切的标准,从而来划分其他文化的"先进"与"落后"。社会进化论不以空间上的文化差异为概念,而是以时间上的先进或落后为标准;不以心灵、感情和观念上的不同来理解和认识人类自己,而是以经济、政权和武力来改变不属于欧洲的一切;不以伦理、道德为准则来尊重每一个个体文化的独特性,而是以眼前和暂时的经济发展快慢,或者更是以欧美资本经济发展为模式来划分民族的优劣。结果是以"帮助""扶贫"的慈善面孔来剥夺他人的生存权利,毁坏他人的社会运作,中断他人的文化延伸。②

因此,人们的思想正在受到"文化相对论"的影响,经历一次深刻的转折。正如我曾阐述的那样:这种转折意味着"由人类看'他异'——对于自然万物尊严的价值肯定;由个人看'他异'——对他人的价值肯定"。法国思想家勒菲勃费尔提出了《差异主义宣言》,表明了西方思想认识中的新觉悟,即认识"他异性"和理解"差异性"。也就是说,抽象、普遍、理性的启蒙人并不存在于所有的文化和地理环

① 夏建中:《文化人类学理论学派》,中国人民大学出版社,1997年,第72页。
② 洛秦:《音乐中的文化与文化中的音乐》(修订版),上海音乐学院出版社,2010年,第3页。

境中。人本来就是文化的人、社会的人、民族的人、观念的人、意识的人,而且是一个个独立的、具体的、不能复制的人。人从来就是特定文化和环境的产物。人类的各种文化、社会和民族没有价值上的差别,只有观念、行为和由之产生的具体物品的不同。

因此,世界音乐研究的文化意义的关键就是"文化相对"思想的充分体现,它对西方道德文化概念下的西方音乐文化价值体系提出了挑战和质疑,摧毁"欧洲音乐文化中心论",推动世界音乐研究的目的、范畴、方法和宗旨探讨的深入和发展。所以,梳理世界音乐的概念,分析和开展世界音乐研究的学术价值,充分认识世界音乐研究的文化意义,体现了该研究领域积极的现实作用和深远影响。

第二节 多元文化的元素开拓和促进现代作曲理论与创作的多元语言格局

音乐既然作为人类文化传承的载体之一,就不可避免地会表现出多样化的存在方式,这一点在西方作曲理论与音乐创作领域同样存在。

从宏观的角度来看,在现代作曲理论与创作领域中,多元文化元素的开拓并不是作曲家的一时兴起,其背后或者有着反抗民族压迫、争取民族自由的革命动力,或者是为了打破传统的创作规范,寻求新的创作素材与灵感,或者是在殖民战争或民族迁徙等特殊境遇下不同音乐文化相互交集的偶然与必然。可以说,正是以上种种历史因素的整合,在19世纪到20世纪的发展过程中共同促成了当下多元格局的音乐文化潮流。在这种潮流下,欧美民间音乐、流行音乐和异国情调的外域音乐元素对现代作曲理论与创作的多元语言格局逐渐形成产生了积极的影响。

一、欧美民间音乐元素的影响

19世纪初的欧洲音乐深受德国的影响,由于当时许多重要的作曲家都是德国人,形成了一种普遍的德国式的音乐风格,欧洲各国很少有反映其本国人民与风俗的音乐。到了19世纪中叶,欧洲各民族开始意识到其民族认同,越来越多的艺术家要求表达其自身的民族主义传统,此时的诸多作品如斯美塔那的歌剧《勃兰登堡人在波希米亚》(1863)和交响诗套曲《我的祖国》(1874)、德沃夏克的康塔塔《白山之嗣》(1872)和交响曲《自新大陆》(1892)等。当时作曲家对民间音乐的重视,还可以从波兰民间音乐对肖邦的影响、格林卡的歌剧创作,以及勃拉姆斯对德国民歌的改编等创作事例中清晰地看到。随着民族主义乐派的崛起,各国部分作

曲家对他们自己的文化、对土生土长的音乐的兴趣日益增长，作曲家们越来越以其祖国民间音乐为灵感的来源，选用了其中具有特点的和弦、和声以及节奏，并将这些用于自己的作品。而在当时，这些音乐潮流往往反映着被压迫民族和地区试图摆脱外国控制，获得自由的政治发展的愿望。

欧洲：雅纳切克、柯达伊与巴托克

捷克的雅纳切克被认为是第一位搜集并研究民间传统歌曲的作曲家，从1888年游历摩拉维亚地区时，他便开始收集所听到的所有民歌，并将它们加以改编，这些旋律也开始影响了雅纳切克自己的作品。他不仅关注摩拉维亚的民间音乐，同时也感兴趣于其方言的节奏和音调。他开始用音乐记谱法记录了这些言语模式。这种研究使得雅纳切克歌剧的声乐部分听起来完全是原汁原味的捷克风格，例如他的作品《少年》。他在作品中运用非同寻常的音阶、节奏以及结构，并为其赢得了名声，同时，他想要创作捷克风味音乐的努力也紧随着捷克人为建立独立国家而奋斗的步伐而抓住了时代精神。

20世纪初期，能够与民歌联系在一起的伟大作曲家正是巴托克，他和同事柯达伊对民间音乐进行了严谨的研究，最初仅限于匈牙利民歌，但很快就包括了其他邻近国家。巴托克对这个领域的兴趣与重视可以从他许多作品的标题上看出来，如出现在《小宇宙》中的第100首"一种民歌风格"、第112首"民歌主题变奏"、第113首"保加利亚节奏"、第127首"新匈牙利民歌"、第128首"农夫的舞蹈"和第138首"风笛"等。事实上，巴托克和柯达伊在工作中，不但对民歌进行了搜集和创作，在民歌的风格研究及传播上也有着明确的研究结论。例如，柯达伊在其《匈牙利音乐》一书中明确指出："到目前为止，我们必须认定，匈牙利民间音乐既与欧洲的旋律无关，又与我们相邻的民族无关。""时间虽然可以模糊匈牙利人在容貌上所具有的东方特征，但在音乐产生的源泉——心灵深处，却永远存在着这一部分古老的东方因素。"而巴托克则认为民间音乐是匈牙利艺术音乐"复兴的基础"。他说："对这种农民音乐的研究，对我有决定性的影响，他把我从流传至今的大小调体系的垄断统治中完全解放出来。""在风格原始的曲调中是找不到与三和弦有任何刻板的联系的。没有这种联系，也就没有这种限制；没有这种限制，也就是对于那些善于运用的提供了更大的自由。"因此，巴托克将这些具有鲜明特点的民歌素材作为自己的音乐创作源泉，在他的诸多音乐作品中，我们都能发现，那些五声调式性质的民歌在巴托克的旋律中留下了明显的风格特征，如1926年创作的《钢琴奏鸣曲》第三乐章中的一个主题，是以五声音阶为骨架，带有强烈的民族风格。在他们创作的作品中，民歌的元素或是片段式地出现在主题旋律或各种变奏之中，或是出现在具有鲜明特点的节奏中，这种"民歌似的"旋律和节奏使得巴托克、柯达伊以及西班牙的阿尔贝尼斯等作曲家不但被认为是受到了民间音乐的

影响,同时这种创作也被认为是与20世纪音乐变化的潮流结合在一起的。

与雅纳切克和巴托克相类似的其他作曲家还有很多,如威廉斯对其故乡的民间歌曲有着强烈的兴趣,他或者直接将它们用进自己的作品,如在《英国民歌组曲》(1923)中,或者从中获取灵感,创作自己独创性的旋律。他的作品经常描绘英国乡村的理想化图景,如歌剧《牲口贩子》(1914)讲的是19世纪科茨沃德村庄的生活。

可以说,这些伟大的音乐成就是在他们扎扎实实的研究、采集民间音乐的基础上建立起来的。

俄罗斯:格林卡与强力集团

建立民族乐派的思想的根基在格林卡,他是第一位俄罗斯古典作曲家,为俄罗斯民族乐派的发展奠定了坚固的基础。从18世纪末开始,俄罗斯处于民族意识不断觉醒的时代,俄罗斯的文化发展也进入了一个新的历史时期。在音乐艺术上试图创造出具有民族风格的俄罗斯音乐成为当时进步音乐家们的一个主要课题。格林卡的创作在内容和艺术表现手法上高度概括,在音乐形象的刻画和音乐语言的运用上接受了优秀的俄罗斯民间音乐和欧洲古典音乐的传统,从而树立了一种典型的俄罗斯风格。格林卡的《卡玛林斯卡娅幻想曲》在俄罗斯古典音乐中占据着重要地位。他是以俄罗斯民间广泛流行的婚礼歌和卡玛林斯卡娅舞曲为主题加以变奏、发展写成了管弦乐作品。这首规模不大的管弦乐作品,在表现俄罗斯人民生活,运用民间音乐素材,乐曲结构形式和管弦乐配器法等各方面都为后人提供了可贵的经验。柴科夫斯基曾指出,"所有的俄罗斯交响音乐作品都是从《卡玛林斯卡娅幻想曲》中孕育出来的",因此,这部作品被认为是俄罗斯第一部民族的交响音乐作品。

丰富的俄罗斯民间音乐素材激发了作曲家的创作灵感,由此产生了一批民族学派的作曲家,他们的音乐营养来自他们的民族和民间音乐。以巴拉基列夫为首,包括鲍罗丁、居伊、穆索尔斯基和里姆斯基-科萨科夫五人组成了"强力集团",他们提倡以民间音乐为基础,建立俄罗斯民族音乐风格。他们在19世纪60年代中,收集、整理、改编和研究俄罗斯民歌,创作出了一批具有鲜明的民族特色的作品,从而成了欧洲"民族乐派"的重要代表。

美国:德沃夏克与科普兰

除了欧洲,在美国同样也有不少受民间音乐影响的作曲家,如德沃夏克、科普兰、艾夫斯和哈里斯等。

德沃夏克是捷克的作曲家,但是他来到美国后,对美国黑人音乐却有着特别的感情。他曾这样说过:"我相信美国将来的音乐将会以所谓黑人的旋律为基础,也就是说,黑人的旋律将为美国发展起来的新作曲学派奠定基石……这些美丽富于变化的主题,都是从这个国土产生出来的。"因此,从他的作品中,我们的确能够

听到反映美国黑人、印第安人音乐特点的旋律,诸如大调中的五声音阶,省去六级音的小调音阶,以及特殊的切分节奏等。在他的《自新大陆》中,除了波希米亚旋律和声的再现以外,还有许多灵歌旋律和土著美洲音乐中的五声音阶的痕迹可以在该作品中听到。

科普兰早期的音乐是高度不谐和的,后来他决定以更平易的风格写作,并且要创作一种独特的美国风味的音乐。于是,他开始吸取美国传统民间音乐的精华,并成功创作出别具一格的、为美国大众所喜闻乐见的音乐。从20世纪30年代中期开始,他把美国的民间音乐如牛仔歌曲和新英格兰圣歌等结合进自己的作品中去。例如,被称为科普兰"美国风"时期的芭蕾舞剧三部曲《比利小子》(1940)、《牧区竞技》(1942)和《阿帕拉契亚之春》(1944)等,通过使用欢快的牛仔歌曲和传统赞美诗,强调了美国所独有的主题。如《阿帕拉契亚之春》中吸取了震教徒圣歌《那是件简单的礼物》的鲜明的节奏;《林肯肖像》中,采用了美国林肯时代流行曲调,并利用了林肯演说词等作为解说词;在《比利小子》中采用了美国西部牛仔曲调。①

此外,美国的黑人作曲家的创作也经常表现出民间音乐的风格元素。一般认为第一位采用美国黑人民歌的英国作曲家卡勒里治-泰勒,可能受到他的父亲是非洲人的因素影响,他创作有《24首黑人旋律》(1905),并对斯蒂尔等黑人作曲家产生了一定的影响。另一位作曲家泰皮特创作的清唱剧《我们时代的一个孩子》(1941)不但采用了黑人民间音乐元素进行创作,并且突出了种族迫害的主题。当然,印第安民族也是美国音乐创作中的一个重要主题。作曲家爱德华·麦克道尔以印第安人为素材创作了《第二(印第安)组曲》,为了创作这部作品,他不但从有关印第安音乐论著中寻求灵感,而且他还去印第安部落体验生活。

二、流行音乐元素的影响

爵士乐首次引起"严肃"作曲家关注,大约是在第一次世界大战结束之时(1918)。在随后的几十年,大量的借用某些爵士乐明显特征的作品被创作出来,例如,斯特拉文斯基的《拉格泰姆》(1918)和《橡树林协奏曲》(1945)、米约的《创世纪》(1922)、格什温的《蓝色狂想曲》(1924)和歌剧《波吉与贝丝》(1935)、科普兰的《剧院音乐》(1925)和《钢琴协奏曲》(1927)、肖斯塔科维奇的《第一爵士组曲》(1934)和《第二爵士组曲》(1938)、克热内克的《三分钱歌剧》、拉威尔的《左手协奏曲》(1930)等。

① 车兆和:《"把美国填在世界音乐地图上的人"——论美国著名音乐大师艾伦·科普兰》,载《人民音乐》,1991年第10期。

在斯特拉文斯基《士兵的故事》中的"拉格泰姆"里,开头部分的切分音和附点节奏是非常明显的,就像是一种早期爵士乐队低音和打击乐功能的模仿,而晚些时候在这个作品中"爵士化"长号的划奏也被使用。然而,将爵士乐和传统管弦乐结合的最成功的美国作曲家一般认为是格什温,其实验的作品是《蓝色狂想曲》,作品在一段很长的钢琴和爵士管弦乐乐章中连接了一系列的流行曲调,获得了巨大的成功。此外,他在其他许多古典曲子中也是用了爵士乐节奏与和声,如《钢琴协奏曲》(1925)和《一个美国人在巴黎》(1928)。

20世纪50年代,"进步"爵士乐作为一种与音乐厅相结合的艺术形式被引进,爵士乐队与交响乐队并肩合作成为一种要求,为交响乐队写作爵士乐作品也较为常见,如理查德·罗德尼·贝内特已经写出高水准的爵士乐谱(其中包括芭蕾舞《爵士乐日历》),而贝里奥的《去吧,跳啊》则是一种建立在通俗歌曲、布鲁斯等基础上的半歌剧,并要求用"大乐队"演奏的总谱。然而,这种被认为是迎合大众口味而写的作品似乎并未完全得到认可,爵士乐队与交响乐队的音响还没有融合得很好,爵士风格与交响乐风格也没有达到水乳交融。但是来自20世纪50年代的另一种爵士乐又引起了人们的注意。

与20世纪40年代紧张、有力的爵士乐不同,这种新的爵士乐追求克制、明晰的要求,并冠以"冷爵士""第三潮流"的别称,但实质上是带有用严整的对位结构或用单薄的织体支撑着贫瘠、孤单的旋律线这种近乎巴洛克式的宁静特征。如美国先锋派作曲家冈瑟·舒勒创作的"第三潮流"音乐有着可与十二音风格相媲美的高潮的艺术形式。

很快,"第三潮流"成为一种主张,从最初主要把爵士乐与西方艺术音乐相结合,发展到了提倡把西方现代专业音乐的手法和特点与各民族的流行音乐形式结合起来,相互取长补短。如美国作曲家布莱克的作品,融进了美国黑人音乐以及其他民族的传统音乐,如希腊民间音乐,日本、印度等民族音乐。到了20世纪70年代后,越来越多的作曲家在作品中融合了严肃音乐与各种流行音乐两种成分,因此也有人将其归类为"融合音乐"。

与第三潮流有关的作曲家,有的来自严肃音乐领域,如古尔德早在第三潮流提出之前就写过带有爵士或波普风味的严肃音乐作品,如单簧管与爵士乐队曲《推延》(1954),20世纪70年代后又有《灵歌交响曲》(1976)、《美国叙事曲》(1976)等。戴维斯作为新一代作曲家除了学习作曲之外,同时也参加爵士乐队演出,还曾学习南印度音乐和印尼佳美兰音乐等,由于他经常结合爵士音乐进行创作,也被称作"爵士作曲家",他的歌剧《埃克斯》(1985)根据美国黑人领袖马尔科姆·埃克斯的生平写成,有时也被称作"爵士歌剧"。与第三潮流有关的作曲家也有的来自流行音乐领域,如爵士音乐家埃林顿创作的羽管键琴独奏曲《一片玫瑰

花瓣》,英国摇滚乐作曲家伊诺创作的带有实验性的现代严肃音乐作品《沉思的音乐》,等等。

三、"异国情调"元素的影响

从 18 世纪晚期以来,作曲家们就显示出了对"异国的"地域音乐的浓厚兴趣,无论是西太平洋群岛、中东地区,还是非洲的什么地方,甚至是吸收了东方文化元素的匈牙利和西班牙,都成为作曲家们"异国情调"创作的灵感来源,如德彪西的"威诺的大门"(1910)和拉威尔的《波莱罗》,就是异国情调的例子。拉威尔与德彪西都曾对 1889 年巴黎世博会上听到的印度尼西亚音乐有着极为深刻的印象,德彪西将其中的"全音音阶"用于其《前奏曲》第一卷(1910)中钢琴小品《面纱》的创作,使该作品显示出了某种独特的"东方"韵味;而拉威尔对东方音乐保持着持续性的兴趣,并根据《一千零一夜》创作了声乐套曲《舍赫拉查达》。

20 世纪之前,异国情调的例子几乎都采用相同的手法来进行创作,即对异国音乐风格的表面因素的模仿。如莫扎特《A 大调钢琴奏鸣曲》(K. 331)(1783)的"土耳其风格"乐章和里姆斯基-科萨科夫的《舍赫拉查达》(1888);而德彪西在《帆》和《亚麻色头发的少女》等作品中走向了柔和的五声音阶化,但还不算是对东方音乐深刻的体会,这种东方对西方音乐的影响被常常认为是一种气氛而不是真正的音乐实质。但德彪西在《艾斯坦皮》(1903)采用异国音响的方法,是通过使用大锣、梆子以及有音高的打击乐器,用以模仿佳美兰乐队的音色及特征,再辅以一定方式的创作技巧,使得异国情调的作品创作显得更为成熟。

随着时代的前进,尤其是随着东西方文化交流的日益频繁,西方作曲家在作品中纳入世界音乐的元素是较为普遍的现象,甚至逐渐形成了一股潮流。梅西安研究印度音乐并使其节奏与音阶适用于自己的创作需要,他分析了音阶和调式,整理了节奏型和旋律,而且把这些结果纳入严密的程序中。梅西安音乐的东方性在那些所有的和声与旋律音型平行进行的段落中表现得比较明显,尤其是当他使用钟琴、马林巴、木琴、排钟等键盘打击乐组,使人想起佳美兰的音响时,情况更是如此。

更多的作曲家们在这方面的创作也越发老练,如霍尔斯特的《取自吠陀经的合唱圣歌》(1910)、考威尔的《波斯套曲》(1957)、哈里森的《斯蓝得罗协奏曲》(1961)、哈弗汉尼斯的《日本木画幻想曲》(1966)等。这种融合西方与东方音乐风格的做法被一批非西方作曲家进一步发展,如日本作曲家武满彻和黛敏郎,中国作曲家周文中、谭盾,印度的拉维·香卡等。

除了音乐曲调与风格上对异国情调的关注,东方的哲学对部分 20 世纪作曲家的影响也非常大,如约翰·凯奇,他对印度音乐的结构特征、美学理论和中国

《易经》的痴迷是他创作大量具有随机特征的现代音乐的基本来源。从他1933年写的第一部作品到1949年的《弦乐四重奏》，他的音乐散发出的东方味远远多于西方味。他的音乐中有很多的旋律线，使人联想起印度拉格和塔拉节奏上反复的循环、平静的固定音型；文雅的音调让人想到巴厘和爪哇的佳美兰音乐；还有中国戏曲中不加修饰的打击乐器清脆的声音。除了直接在音响上的影响，包括凯奇在内的一些作曲家也已经开始转向东方的宗教思想，注重沉思，寻求超出意识以外的心理状态。比如有人认为特里·赖利的《在C音上》和《苍穹的彩虹》中不停重复的固定音型和调性正是源自东方拉格的旋律；菲尔德曼音乐的冷淡的静止也正是东方思维的产物。

另外，在"异国情调"元素的寻求中，还有一种以追求新的音色、色彩为目的的音乐实践，就是对东方打击乐器的使用。在20世纪音乐中，打击乐器不再是偶尔作为特殊色彩效果来使用了，而是成为与弦乐、木管乐同样地位的主要乐器，从"二战"开始，作曲家们越来越注意到音色的对比和丰富的色彩领域是创作音乐至关重要的手段，传统乐器已经失去了色彩的可挖掘性，于是，打击乐组不但从台后走向台前，而且开始关注更多非西方的打击乐器。梅西安对东方音乐的兴趣使他开始采用各种东方乐器，如云锣、锣、古钹、木鱼、盒梆、木质和玻璃管钟、中国铙钹等，同时，他还把定音的打击乐器按照巴厘或爪哇佳美兰乐队的原则组合在一起；其次，大量拉丁美洲乐器，部分通过爵士乐走进了严肃音乐，还有马林巴、古巴小鼓、康嘎鼓、蒂姆巴尔鼓和各种各样没有确定音高的击打、手摇乐器（响棒、chocolo、葵卡鼓、沙槌、recoreco等）；再加上各种各样的来自非洲的鼓，这些乐器带来了各种各样的声音。

在以上内容中，欧美民间音乐对现代作曲理论及创作的影响当然可以追溯到更早的历史阶段，但是集中的体现则主要是在欧美各国"民族乐派"或"民族主义"的音乐实践中；爵士乐与严肃音乐融合而成的"第三潮流"则主要出现于20世纪的现代音乐与流行音乐发展时期；"异国情调"的音乐创作也经历了从早期自发关注到后来音乐人类学观念下多元音乐文化元素的自觉运用这一过程。就当下而言，这三种情况虽然有时仍然界限分明，但更多的时候已经相互交融，难以分割。

第三节　大众音乐聆听和接受中呈现的音乐人类学多元文化观念的实践

一、多元化的大众音乐产品

随着20世纪音乐和世界音乐的发展，大众音乐聆听的对象已经越来越丰富

多样,人们不但可以在众多不同风格的作品中选取自己喜欢或感兴趣的音乐类型,而且现代网络及媒体播放等技术支持等条件也越来越明显地促成了人们对多元音乐聆听的需求。针对大众的需要,越来越多唱片厂商开始注意产品的多元性,我们熟悉的台湾风潮和香港雨果就是很好的例子。

据统计,台湾风潮唱片自 1988 年成立以来,每年出 30 多张专辑,到 2006 年出版唱片达 600 多张,虽然这种规模数量与外国大型唱片公司品牌相比并不算什么,但其唱片的多元化特点却非常明显。在目前已经发行的风潮唱片中,已经有着多种风格系列的产品,如"宗教系列""世界音乐舞曲风系列""世界音乐图书馆""中国民歌演奏系列""冥想音乐系列"、风潮当代音乐馆中的"自然生活系列""中国民谣系列""少数民族印象之旅系列"等。香港的雨果唱片公司已经拥有《雨果》(*Hugo*)、《奇异果》(*Kllgo*)、《莲花》(*Lotus*)等好几个品牌,《音乐图书馆》(*Music Library*)则是雨果刚推出不久的新品牌,直接反映出了厂商致力于多元音乐风格特点形成的观念。在《音乐图书馆》品牌下首次推出的 20 张 CD,内容包括了古典音乐、世界音乐、新世纪音乐、爵士乐、中国音乐、轻音乐及历史性录音等,具体有《爵士乐的黄金时代》《雅典》《巴西风貌》《保加利亚之音》《排箫之梦》《吉他心曲》《西班牙抒情曲》《维瓦尔第》《巴赫》《贝多芬》等专辑。这些唱片产品无疑在满足大众聆听需求的同时,也开拓了自身市场,对大众起到了某种引导的作用。

以上只是我们较熟悉的两个公司品牌,但是,如果仅仅关注世界音乐的内容,那么在 World Music Central(http://www.worldmusiccentral.org)这一网站中就列出了 343 个世界音乐的厂牌资料。在这个网站中,绝大部分的世界音乐品牌集中在欧美。且其中相当一部分集中在这些国家:美国(94 家)、英国(27 家)、德国(24 家)和法国(22 家),余下的一部分则散落于加勒比海地区、中美洲、大洋洲、中东、非洲、亚洲和南美洲等地。这些唱片中既有原汁原味的民族音乐,也有融合性的流行音乐,一方面作为一种多元风格的商品而流通,另一方面也为相关教学提供了丰富的资料来源。

二、新的标签——世界音乐

"世界音乐"这一概念除了具有教育课程体系这层含义外,还是音乐的唱片和影响市场中的一个重要类别。它与欧洲古典音乐、流行音乐、摇滚乐、爵士乐等类型的音乐并驾齐驱,共同组成了唱片工业中丰富多彩的消费品,满足了各类消费人群的需要。

关于这种世界音乐的来源,可追溯到老牌殖民主义国家——英国,当其建立起当时世界最强大的海上舰队的时候,世界范围内的文化碰撞已不可避免。当各

个殖民帝国将印度、中东、非洲以及其他各地的多民族文化移入欧洲本土时,虽然种族问题、西方中心论与进化论思想等难以避免,但毕竟还是增加了相互了解的机会,非洲、印度等殖民地的音乐在英国等欧洲国家的广播电台频频放送的时候,这一新的音乐消费类型逐渐产生。不过,作为商业消费的一个分类标签,据说是在1987年西方唱片商们在伦敦一次会议上为了促销而提出的,但由于这一标签在唱片商店所产生的惊人的商业效应,它很快成为风靡欧美音乐市场的一个重要概念。

世界音乐以唱片工业制作与市场流通的方式进行传播无疑能够加速其大众化进程,并能够对严肃音乐及流行音乐的创作带来直接而有效的灵感与素材,人们不但在这个新的标签内多了更多的听觉选择,而且也逐渐就世界音乐和其他之前已经有的音乐类型之间的关系开始了经意或不经意的思考。世界音乐仅仅是与古典音乐、流行音乐并列的一个种类? 还是应该将古典音乐或流行音乐重新淹没到世界音乐的海洋中? 无论如何,世界音乐的标签都已经深入大众的头脑,而厂商为之所做的努力与成果也令人惊讶,这一点从下述的世界音乐唱片厂牌的情况介绍中可以了解。

三、"世界音乐"的唱片公司品牌

"非凡探险家"(Nonesuch explorer),目前已与华纳兄弟娱乐公司联合。该公司品牌以一套名为"非凡探险家系列"的唱片而成为世界音乐商业发行的先行者。这套唱片从1967年出品的第一张巴厘岛唱片开始,到1984年共出品了92张,包括亚洲、非洲、加勒比海等地的田野录音,并且高品质的录音赢得了唱片发烧友的信赖,被称为原生态民族音乐的典范。限于年代和器材设备,不少都是mono音轨,但并不影响其唱片的经典。

"普图玛约"(Putumayo),是一家专门出版世界音乐的美国唱片公司品牌。普图玛约是一个非常注重经营形象的公司,自1993年便致力于介绍各国不同的文化于世人,并在传统音乐与流行文化之间做好最佳的桥梁,创造出属于普图马约式的欢快节奏。为了使厂牌拥有更高的辨识度,普图玛约的专辑封面都是由知名的儿童插画家尼可拉·海戴尔(Nicola Heindl)亲笔绘画,他运用的色彩大胆丰富并且具有民族味,正好符合普图玛约公司所追求的目标及理念,即连接传统与现代。普图玛约建立了自己独特的营销网络,不必特地去唱片店,在全美2500个普图玛约咖啡店、礼品店和服装店里都可以找到它们。Putumayo在丹·史多坡经营下,目前已经出版了将近两百种的不同主题的专辑,并在其大力推广之下,已经成为一个全球性的音乐品牌,目前在50多个国家都有代理商。该公司代表唱片要数《世界音乐作品选》,其中包括了73张CD。

"真世界"(Real World),堪称世界音乐的第一大公司品牌,自摇滚明星彼德·

加百利（Peter Gabriel）创建以来,推出了巴基斯坦格瓦立演唱大师"努斯拉特·法塔赫·阿里·汗"（Nusrat Fateh Ali Khan）等一批世界音乐的明星。每年夏天的"沃玛德"音乐节（womad）以及"真世界录音周",不仅是世界音乐的聚师大会,还大大提升了该公司品牌的商业信心。这一品牌更关注的是艺术大师本身的艺术造诣,而不是音乐所属的文化,他们认为:"伟大音乐完全可以脱离艺术家本身的国籍而做到娱乐人心。"

"话题"（Topic）,始于1939年的伦敦,号称世界上最老的独立唱片厂牌,由一些相信"音乐可以改变世界"的马克思主义者创始。"话题"是"图书馆"级别的唱片厂牌,专收"档案录音",曾经为不列颠音乐传统出版过20张一套的《人民之声》,目前正致力于分批整理大英图书馆三楼浩瀚的"世界声音档案"。

"网络"（Network）,是有着20多年历史的德国世界音乐公司品牌,曾经发行过多张关于苏菲神秘教、撒哈拉、吉普赛音乐的畅销专辑,内页还附有大幅精致的图片,很得收藏者青睐。该公司主要致力于世界民族音乐的开发,以及与现当代世界各地的民间或民族音乐家的合作,《世界音乐大系》World Network Series 可以说是该品牌的镇山之宝,是 Network 和德国最大的广播公司 WDR 联手的杰作,全系列一共49张,网罗了从世界各个角落流传出来的音乐,其中,也包括中国。一开始 WDR 致力于邀请这些世界上杰出的艺术家来德国科隆的录音室,而当他们无法成行之际,WDR 就采取现场录音。以 WDR 的观点,这些录音都运用了最好的音响技术去展现世界音乐纯正而又独特的临场感,而没有添加其他任何的音效或音轨。在 Network 和 WDR 合作的这些年头里,已经在许多第三世界国家进行了现场录音,拥有珍贵的音乐节、演奏会和录音室的资料宝。World Network Series 正是从这些录音中精选而成,这个系列受到国际上的高度评价,其中很多录音获得过多项国际音乐奖。国际留声机大奖的评委会是这样评价的:"这些录音是由来自四个大洲的歌唱家和器乐演奏家所奉上的最高水准的演绎,虽然他们都必定受到过当代音乐的影响,却仍然深深植根于他们的文化的传统而从未被潮流所左,World Network 的录音勾画了分门别类的、非商业成分占主导的、真正的世界音乐,具有极端的品质。"

"JVC",日本的音像制品的大公司品牌,兼营世界音乐。该品牌所做的世界音乐旨在一网打尽环宇的音乐,除了大量的 CD 唱片之外,还出过30盒一套的世界音乐大全 VHS 录像带,并配有9本录像带的说明书。这套录像带和配套的说明书已成为国内世界音乐教学的一套重要参考资料,多年经久不衰。

该公司于2000年还推出了一套世界音乐的唱片指南,题名为《世界音乐旅行指南》（Rough Guide to Worldmusic）,共分上下两卷,详细地介绍了世界音乐的经典唱片,堪称世界音乐爱好者的音乐圣经。

四、具有世界音乐元素的流行音乐创作

大众音乐中能够直接反映多元音乐文化元素的音乐类型大致可分为两种(如果不算前面提及的现代音乐作曲理论及创作中的类型),即唱片市场中世界音乐类型和具有世界音乐元素的流行音乐类型。两种类型既有着本质的区别,也有着千丝万缕的联系:前者源于拥有海上霸权的欧洲帝国对非欧国家与地区进行政治、经济、文化等各种殖民实践的副作用——增加了欧洲与其他各国音乐文化相接触的机会,后者则是前者在全球化、现代与后现代、大众消费的当下时空中以流行化、娱乐化的方式的延续。

从披头士合唱团(The Beatles)的印度情结开始,大众所喜爱的流行音乐也开始呈现出多元化的表现形态。当传统的摇滚乐遇上了印度音乐,当非洲土著音乐遇上爵士乐,当图瓦喉歌遇上朋克,当犹太民族音乐遇上民谣,越来越多的融合方式不断启发着我们的听觉想象。

当流行音乐遇到印度音乐

1964 年,当披头士合唱团的音乐横扫全美之际,乔治·哈里森被印度乐器西塔琴深深吸引了。于是他跟随印度传统乐器大师 Ravi Shankar 学习,在披头士合唱团的唱片"Rubber Soul"专辑中的《挪威的森林》一曲中就使用了西塔尔,在《拥有你,失去你》中则使用了塔布拉鼓和迪卢巴琴,因此而导致的学习狂潮使得 Ravi Shankar 必须开班收徒,没多久,音乐界的人士开始狂热地学习拉格,还有塔布拉、萨若德等各式印度乐器。披头士合唱团的兴趣,从印度音乐扩展到印度的宗教和哲学,于是专程到印度跟随冥想大师 Maharishi Mahesh Yogi 学习冥想。在受到披头士合唱团影响之后,把这种精神发扬光大的团体中,有一个来自苏格兰的 Facridible String Band,他们的第二张专辑 *The 500 Spirits of the Union* 包含了一个有五个乐章的作品,叫作 *Mod Hatter's Song*,其中有三个乐章具有印度音乐的主题。此外 *You Know What You Could Be* 也是一首西部乡村歌曲与印度音乐的结合。印度音乐的影响一直延续到 20 世纪 70 年代,当时 John McLaughlin 领导的 Mahavi Shnu Orchestra 达到了顶峰。他在描述他自己对这种宗教与音乐的狂热时说:透过我的精神上的乐师 Sri Chinmoy,我更能体会神的存在。神是至高的乐手,音乐的灵魂,也是音乐的精神所在,我试着透过音乐使自己成为他的乐器。乔治·哈里森对印度宗教的兴趣,在他 1969 年录制的唱片"Hare Krishna Mantra"中表露无遗。

英格玛(Enigma)究竟是一种怎样的音乐?

作为"新时代音乐"的代表,"英格玛"这支来自德国的乐队以其神秘主义风格吸引了无数乐迷,神秘主义的主题用现代电子音乐来表现,使人产生一种时空交错的奇妙感觉,其中的人声也非常美妙,乐队的音乐取材非常广泛,源于世界各地

的音乐元素。英格玛的幕后制作人 Michael Cretu 希望能够摆脱欧洲传统流行音乐的束缚,于是开始朝着自己理想的王国迈进,他在不少作品中动用了两种非常奇特而且不为世人熟知的声音,例如,秘鲁风格的排箫和由修道士演唱的类似格里高里圣歌风格的旋律,编曲上再衬以洒脱、懒散的迪斯科节奏,由此构成了 Enigma 极富个性的基本框架。因此在 Michael Cretu 所营造的独特音乐世界中,我们既可以隐约感受到古典严肃音乐的影子,又可以直接感受到通俗流行的电子配器;能听到最悠远的少数民族部落自由而悠长的吟唱,又能够欣赏到教堂唱诗班庄严而宏大的和声。其作品"The Eyes of Truth"《真实的眼睛》中充满了东方音乐的神韵,歌曲寓意海市蜃楼中的美丽景象,旋律中有蒙古音乐以及阿拉伯音乐的影子,甚至运用了西藏的唢呐,因此让人很难确切说清这首曲子的渊源。在专辑 Le Roi Est Mort, Vive Le Roi！中,整体音乐气氛的变化,加之鼓的音色更加平和,而且还出现了更多全新的少数民族音乐元素——从祖鲁人到拉脱维亚人,包括这些少数民族特有的乐器音色。该专辑中的 The Child in us 则运用了中国云南少数民族的乐器——芦笙,其中的女声演唱则充满了南亚音乐元素……在英格玛的诸多专辑中,我们可以听到太多"融合"的音色与旋律,难怪人们不断追问：英格玛究竟是一种怎样的音乐?

来自中国的声音:《阿姐鼓》与《忐忑》

"阿姐鼓"在西藏的文化传统中,意味着一面以纯洁少女的皮做的祭神的鼓:人皮鼓。作曲家何训田以这个已被废除了的酷刑为叙事文本,创作了歌曲《阿姐鼓》。在现代的节奏型鼓点和西藏声腔韵律的烘托下,伴唱部分似乎在描述过去,而主唱部分似乎在描述现在,把原始与现代很好地结合在一起。作曲家很好地挖掘了民歌资源对于流行歌曲的潜力,使其能够成功地走向世界,成为 20 世纪 90 年代在世界范围内真正有影响的中国流行歌曲,名列美国《公告牌》开辟的新时代（new age）音乐排行榜。《阿姐鼓》成功地把中国流行音乐融入了世界流行乐坛中,有人认为,这也是中国音乐家成功运用"世界音乐"这个新的手法和理念的典范。

《忐忑》则采用了中国戏曲多种声腔元素,又融入一些世界音乐成分,采用完全现代的手法进行编曲,既考验歌者的演唱功力,听上去又很有喜感。[①] 深谙中国民族音乐艺术的德国作曲家"老锣"成立了五行乐队,创作具有中国民乐风格的世界音乐,使之在和德国巴伐利亚民族文化的现代音乐元素碰撞中实现统一。多种元素的有机使用,使听众产生了一种"新奇特"的心理效应,继而围观、继而喜欢、继而融入。作曲家老锣一直在研究创作具有中国韵味、意境和艺术精神的作品,他在中国民族音乐的基础上融入了现代音乐元素,运用戏曲锣鼓经作为唱词,以

① 邵岭:《无词歌〈忐忑〉网上蹿红 2011 新"神曲"诞生》,载《文汇报》,2011 年 1 月 7 日,第 6 版。

五声音阶的复杂重叠、中国传统声乐技巧的夸张变形来进行创作。这些民族精华元素的提取,加以精湛的作曲技巧,给听众带来耳目一新的感觉。

五、《蒂姆·泰勒的〈全球流行:世界音乐,世界市场〉》①

当然,世界音乐与流行音乐并不是大众音乐中的纯娱乐化产品,其背后的学术内涵更值得我们深究。

薛艺兵在《人民音乐》2000年第4期发表《蒂姆·泰勒的〈全球流行:世界音乐,世界市场〉》(下文简称《全球流行》)一文中,对蒂姆·泰勒的这一著作进行了全面的介绍:作者从音乐作品本身到音乐产品的包装,从音乐广告和录音销售量排名,从众多世界著名歌星的生涯和创作思想到歌迷、记者和批评家的评论以及网络信息等方面入手,全面展示了这一领域的各种现象和观念。书中还重点讨论了世界一些著名录音公司和出版商的商业运作策略,并从他们发布的音乐排名榜以及唱片奖等范围来探索对世界音乐、音乐家及其音乐观念的巨大影响,并由以上内容论及一系列新的学术概念,如"传统的""现代的""混合的(hybrid)""融合的(syncretic)""合成的(synthetic)""混血的(creole)""时尚的""真实性的""抵抗的""随和的(accommodating)""霸权的(hegemonic)""民族主义的""多重文化的(multicultural)""一致性的(appropriated)"等。作者认为,通过对权力、侨民、阶级、种族以及两性同一(genderidentity)这些现代性(modernities)问题的历史特性的研究,以及对"世界音乐"的文化学研究,音乐人类学将呈现出一种新的对话和论辩领域。

针对这部著作,薛文提及了美国民族音乐学家斯蒂文·费尔德对《全球流行》的评价:在过去的十年间,民族音乐家已经普遍地关注着"世界音乐"的生产、制作和消费方面的全球化倾向,也不时有文章发表或在学术会议中作专题讨论,但大多强调特殊的地方性音乐的全球化问题。他认为,泰勒的《全球流行》则对"世界音乐"提供了一个完整的宏观认识。他还提出:对全球性商品化和媒体化音乐的研究引发出一个新的音乐文化学,从而构成音乐学和民族音乐学的、人类学和社会学的、两性研究的以及表演和民族研究的边缘学科。在这样一个特殊的历史交叉点上,对商业化的"世界音乐"的解释,必然伴随着对诸如国际性资本、录音工业化以及音乐家的流动、听众和音乐风格等一系列问题的定位和分析。

就当下看来,无论是流行音乐还是世界音乐,多元音乐实践不但已经表现为既定事实,而且已经成为音乐人类学研究的重大领域,但是如何把大众音乐、流行

① 薛艺兵:《蒂姆·泰勒的〈全球流行:世界音乐,世界市场〉》,载《人民音乐》,2000年第4期。

音乐、世界音乐的内容同揽在一个时空下进行全景式的研究,这还需要我们的学者进行更多的思考和研究。

（注明：本单元"音乐人类学思想对多元文化的作用和意义"的主写人为洛秦,胡斌和吴艳协助撰写其中的部分内容。）

第四单元

多元文化音乐教育观念的音乐人类学与教育学阐释

第一章　音乐人类学视野下的多元文化音乐教育

　　第二次世界大战后,世界政治、经济、军事、科技、文化等格局发生了很大的变化,美国在各个领域取代欧洲成为世界发展的中心。在音乐领域,以欧洲音乐为中心的全球化传播,包括在世界教育、公共领域所产生的影响,也逐渐被领先进入后工业社会的美国音乐文化的影响所代替,文化工业的流行音乐和世界多元文化音乐在美国公共音乐领域和音乐教育领域中,至少在观念上已取代以欧洲为中心的音乐观念。特别是进入21世纪以来,后发展国家在经济、科技等方面的进展,世界多元文化音乐的观念通过国际音乐教育学会以及美国多元文化音乐教育的影响,已成为世界性的音乐教育观念。在这其中,20世纪后半叶,美国音乐人类学学科的发展,以及音乐人类学家的有效工作和不懈努力,对多元文化教育的发展起到了决定性的作用。

第一节　音乐人类学与音乐教育关联的历史

　　1953年,世界性的多元文化音乐教育组织国际音乐教育学会(ISME)成立了。在此之前,1949年(在联合国教科文组织的巴黎会址)成立的国际音乐理事会的成员、音乐人类学家查尔斯·西格(Charles Seeger),是参与国际音乐理事会筹划的领导者,也是国际音乐教育学会的早期领导,他与瓦奈特·劳勒(Vanett Lawler)对音乐在国际关系中的作用有着相同的理解,并一致地努力推动着国际音乐教育学会的发展,于1951年提前为在1953年举行的国际音乐教育会议成立了筹备委员会(包括查尔斯·西格)。国际音乐教育学会名誉主席弗兰克·卡拉维(1988—2003)回忆说:1949年在美国巴尔的摩举行的年会,是国际音乐教育学会成立的一

个重要里程碑。他认为,建立一个国际性学会的需求是参会者的"主要话题",西格在促进这个项目上起了领导作用,并在国际音乐教育学会建立的初期工作上的领导作用是杰出的。尽管查尔斯·西格没能参加1953年在布鲁塞尔举行的第一届国际音乐教育学会会议,但他提交的论文《对建立一个国际音乐教育学会的建议》在全体会议上宣读,这一建议便是筹备委员会在1951—1953年所取得的成果,此建议受到了国际音乐理事会执行秘书杰克·鲍尔诺夫的赞赏。西格在建议中讲道:"我们之间有必要相互学习,如:一个非洲男孩是如何学会宗教鼓乐的;一个锡塔琴乐手在演奏拉格(raga)时是如何创作的;怎样才能更好地教育学前儿童;怎样才能保证其从优良的学校教育到一个普通的男人和女人的成年生活过程中的音乐生活的持续性。"①

1955年,美国音乐人类学学会成为正式组织。随着专业杂志对其学术成果的传播,音乐人类学学科和音乐人类学家开始在音乐学界声誉凸显,对多元文化音乐教育产生了深远的影响。查尔斯·西格作为音乐人类学学会的创始人之一,他与音乐教育持续的、密切的联系为音乐教育与音乐人类学的合作开创了先例。音乐人类学家,如 M. 胡德、D. 麦克阿勒斯特、W. 马尔姆成为音乐教育专业为收集"世界音乐"信息而邀请的专家。他们和一些音乐人类学家经常被邀请在国际音乐教育学会和美国音乐教育协会的会议上发言,而音乐人类学将音乐作为"文化中的音乐和音乐作为文化"的观念,最终也在多元文化音乐教育中被广泛采用。

20世纪60年代中期,美国音乐教育的前沿议题是改善中小学音乐教育的迫切需要,为解决这一问题,教育研究和发展专门小组主办了耶鲁音乐教育研讨会。1963年6月,31位音乐家、学者和教育工作者聚集在耶鲁大学讨论音乐教育问题。专题研讨会特别提到学校音乐教育作品曲目局限于某些西方古典音乐和学校创作音乐的问题,音乐作品讨论小组的主席、音乐人类学家 M. 胡德,提出了在学校音乐教育加进非西方音乐的建议,对耶鲁专题研讨会直接的响应就是强烈要求对学校作品曲目进行改进,朱莉亚特音乐学校自美国教育办公室递交了一份提议"以能够研究和发展大量正宗的和有意义的音乐教材来丰富低年级音乐教师使用的音乐曲目。于是,对耶鲁专题研讨会的最初结果就是朱莉亚特音乐曲目项目的实施。在其中,音乐教育者也开始在班级中使用不同文化的音乐教学"②。最早的研究之一是由音乐人类学家伊丽莎白·梅和 M. 胡德共同完成的,其在加州的圣莫尼向一年级和五年级的学生教授爪哇歌曲,用一套调制成爪哇音阶的排钟伴奏。

① 管建华主编:《国际音乐教育研究》,陕西师范大学出版社,2007年,第31页。
② Terese M. Volk. *Music*, *Education and Multiculturalism:foundations and principles*. Oxford University Press,1998,p.78.

耶鲁专题研讨会上公认教师培训是实施更多的全球化课程之时,1966 年在密西根大学举办了师范教育国际专家的讨论会,会议是针对音乐教育准备使用本土和其他文化音乐的教育议题而召开的。会议上,音乐人类学家和音乐教育家对这个时代为所有音乐打开教育之门的观点增加了建议。

音乐人类学家麦克阿勒斯特指出:"目前音乐教育对音乐中什么是有价值的定义不再能提供有益的意见。"音乐人类学家 K.恩克蒂亚强调:"音乐人类学能够成为音乐教育的仆人……音乐教育和音乐人类学不能各自为政。"马尔姆认为,音乐教师需要给予课堂一种音乐教学的解释范式。他说:"我们最基本的态度是试图告知学生,音乐不是一种国际的语言,对世界音乐总的观察涉及大量合乎逻辑但体系不同的音乐,它们互不相同,与人们更为熟悉的西方音乐体系也很不一样,相反,我们能寻求在我们的教师中推广一种听觉上的适应性。"他还进一步阐释了这一观点:"我在训练教师时的首要目标是为他们提供一个全面的非西方音乐的听觉体验,提供一种能向西方学生谈及非西方音乐概念的词汇,逐渐向他们灌输一种音乐适应性,从而允许他们按照自身词汇的逻辑与美去倾听和喜爱每一种世界音乐。"伊丽莎白·梅为非西方音乐适应性的教学建议,包括音乐人类学科的课程和做 3~4 种音乐文化调查的暑期专题学术讨论会,她讲述了音乐教师如何使用音乐人类学领域的最新出版物、视频资料和社会资源帮助学生了解更多的音乐文化。麦克阿勒斯特领导的第四组明确推出了课堂乐器使用的世界性观点:"我们建议音乐教育学会扩展关于'乐器'的定义以包含世界的资源……"①

此次专题研讨会讨论的各种音乐文化,音乐人类学的音乐概念和音乐作为文化表达的概念在此被认可。

1967 年夏天,美国音乐教育史上著名的唐哥伍德会议在美国马萨诸塞州的唐哥伍德举行。会议的主要目标是关于音乐教育职业的自我评估和 2000 年学校音乐教育目标,会议最后的宣言成为多元文化音乐教育的一个里程碑式的文献,宣言明确提出要把所有音乐都纳入学校的音乐课程中:"所有时期,各种风格,形式和文化的音乐都应纳入课程。应该扩展音乐曲目,使其容纳我们时代的丰富多样的音乐,包括时下流行的青年音乐、先锋音乐、美国民间音乐和其他文化的音乐。"②

在唐哥伍德会议上,麦克阿勒斯特指出:世界迅速缩小是实施多元文化音乐教育的因素之一。他说:"此时,我们如何能继续将西方的欧洲音乐作为人类'音

① Terese M. Volk. *Music*,*Education and Multiculturalism*:*foundations and principles*. Oxford University Press,1998,pp. 80 – 81.
② 同上书,pp. 81 – 83.

乐'的思想,而不顾世界其他地区各式各样丰富的音乐表达形式?"①他讲述了一些多元文化音乐教育的例子:① 在不同的大学中几个多元文化演奏团体的存在;② 在民间演唱中非洲和以色列曲目的使用;③甲壳虫乐队的演奏;④ 中小学儿童真实体验美国土著音乐与舞蹈的规划。

1984年8月,全美音乐教育者协会、威斯廉大学和西奥多雷斯基金共同召开了在音乐教学中应用社会人类学知识的讨论会。全美音乐教育者协会邀请了人类学家兼音乐人类学家麦克阿勒斯特来组织和主持这个讨论会,会议有德国、英国、爱尔兰等国的音乐人类学家参加。②威斯廉专题会议后,1985年印刷了会议文集,文集论文目录如下:

《夏威夷和印第安霍皮人的音乐与舞蹈》(J. K. inohomoku);《音乐:放眼全球,立足本土》(R. Garfias);《波西尼亚舞蹈中传统的转换与转换的传统》(A. L. Kaeppler);《非洲文达音乐教育体系》(J. Blacking);《从音乐中学习》(G. T. Johnson);《蒙大拿与伊朗:两种不同文化中的音乐教学》(B. Nettl);《特斯维克社会中的独立境界:生活·音乐与教育》(B. S. Wenger);《古希腊对公民的教育与我们学校中的拉丁舞蹈音乐》(C. Keil);《传递的过程:音乐教育与社会参与》(C. E. Robertson);《音乐是学会的不是教会的:保加利亚的实例》(T. Rice)。大会上麦克阿勒斯特做了《通过音乐成为人:音乐教与学的社会人类学视野》的发言。③

在威斯廉专题讨论会后,许多音乐教育者加入音乐人类学学会中的音乐教育委员会,该委员会成为音乐人类学学会与美国音乐教育者协会和其他对源于各种文化背景的音乐教学感兴趣的教师之间的联络中介。除此委员会外,音乐人类学家和音乐教育之间不断增加的合作产生了多种协作的形式。如:音乐人类学家在全美音教协会会议上宣讲并演示教学实例,参与教学的培训,在《音乐教育》杂志及特刊上发表相关世界文化音乐的讲座和介绍,以及多元文化教育中的行为研究,教材和许多资料都是出自音乐人类学家。如《音乐教育的多元文化视野》,1989年由美国音乐教育协会出版,1996年再版(中译本于2003年由陕西师范大学出版社出版)。许多章节由熟知特定地区音乐的音乐人类学家撰写,然后是对该音乐文化同样熟悉的音乐教育者设计一个课程规划。④

在1990年华盛顿多元文化研讨会上,音乐人类学家、音乐教育者和本土文化学家共同协作,为课堂中的多元文化教育出谋划策。全美音乐教育者协会整理和

① Terese M. Volk. *Music, Education and Multiculturalism: foundations and principles*. Oxford University Press, 1998, p. 82.
② 同上书, p. 108.
③ 同上书, p. 108.
④ 同上书, pp. 108 – 109.

发布了相关文本及录像资料,编著了《运用多元文化方法教授音乐》的教材。①

美国音乐教育者协会也举办了多元文化研讨会,由音乐人类学学会、史密森博物馆的乡村生活计划办公室、美国音乐教育者协会的普通音乐协会共同研究多元文化音乐教育方法。该研讨会最初是在1988年亚利桑那州音乐人类学学会会议上提议召开的,计划在音乐教师中展开关于认识音乐教育中多元文化课程重要性的讨论。该计划委员会通过组织音乐人类学家、音乐教育者和来自史密森博物馆的代表,共同寻求"课堂和真实世界相联系"的方法。

该讨论会以四个基本文化群体的音乐和文化为目标:美国黑人、美国亚裔、美国西班牙裔和美国土著。音乐人类学家与来自该文化的表演者和精通音乐传统的音乐教育者共同合作,介绍每种音乐文化并对课堂教学提出建议。

该讨会上的发言提出了许多让音乐教育者反省的问题。来自美国国家博物馆、史密森博物馆的B.里根(Bernice Reagan)强调了帮助孩子们"理解人和音乐的关系"的必要性。音乐人类学家麦克阿勒斯特说,我们需要学习如何与那些来自不同文化的人一起生活。

研讨会结束时,发表了《未来方向和行动的决议》。② 部分内容如下:

鉴于:美国教育的领导者继续号召所有的学生要更好地理解本国与外国的不同文化;

鉴于:美国不断通过旅游和各种电子和印刷媒体对其他文化越来越广泛地开放;

鉴于:人口统计学的数据表明美国多元文化的性质在不断增强;

鉴于:目前美国学校招收了大量来自不同文化背景的学生;

鉴于:一些组织如美国音乐教育者协会、音乐人类学学会、史密森博物馆(在美国首都华盛顿,1846年由英国科学家杰·史密森捐款修建,以普及教育、传播知识为目的——编者注)等,不断强调学习和教授各种音乐传统的重要性。

决议:我们将寻求教授音乐的多元文化方法,并将其融入每个中小学的课程中;

决议:教授音乐的多元文化方法将融入所有音乐师范教育的各个阶段;

决议:音乐教师将帮助学生理解那些不同类型但同样是合理存在的多种音乐表达形式;

决议:音乐教育不仅包括对其他各种音乐的学习,而且包括对这些音乐与它们文化之间关系的学习,进一步寻找每种文化中音乐自身的价值;

① Terese M. Volk. *Music, Education and Multiculturalism: foundations and principles.* Oxford University Press, 1998, pp. 203–204.

② 同上书,p.109.

决议:美国音乐教育者协会将在所有教育计划中鼓励国家和地区的教育评价机构,特别是音乐教育者拥有宽广的多元文化的视野。

1992年,在韩国首尔举办了国际音乐教育学会第20届会议,其议题为"共享世界音乐"。音乐人类学家B.内特尔在大会上提出:应当引导孩子理解世界范围和不同环境的音乐,这将帮助孩子理解各种音乐,同时也能理解世界其他文化,并帮助所有学会会员理解他们的音乐。① 他在大会上做了题为"音乐人类学与世界音乐教学"的主题性报告,报告的后半部分,对世界音乐文化教学存在的一些疑问做了部分解析,并强调了理解世界音乐与文化的档次和重要性。现摘要部分如下:

第一,我仅仅能充分学会我们自己的音乐,我如何能胜任学习其他种类的音乐,如韩国的音乐、印度的音乐、西非的音乐、秘鲁的音乐、美洲土著人的音乐?当然,"能胜任"不是完全意义的,但我们从世界音乐一年的课程或两个或三个半学期课程中能学到一些东西。音乐人类学的研究成果是一个宝库,每次做一种介绍,而且给予一主要文化区域以适当的理解方式,或由世界不同地区的教师们担任短期传授学习班的教师,获得最低限度的训练并不难。

第二,如果在有限的时间内,我们尽可能地介绍非洲、中东、澳大利亚土著和日本的音乐,我们是否只能提供给我们学生一种一知半解的、肤浅的东西?这种一知半解的工作是否不如不去做?我的回答是否定的。观念上不是去教会这些文化的音乐,而是让学生们知道世界的音乐,教一些东西给学生是让学生知道世界音乐的存在,并且认识到它们是值得注意和尊重的。很显然,知道一点儿比不知道要好。首要的是,我们的学生需要获得一种"我们以外的世界是什么"的意识。

第三,其他问题:我和我的学生们演奏佳美兰、美洲印第安和北非的音乐,但他们完全不喜欢这些音乐。这引发一个问题:认为音乐大体上某些东西可以简单地说喜欢或不喜欢,这是现代西方的评价方式。对于我们,重要的是以哪种方式传递音乐的哪些概念才是被理解的,有些事看上去是作为社会部分的理解。我相信音乐所处的礼教习俗文字是高度社会语境化的。

第四,个别问题:是否学生们首要任务应该是学习他们自己的音乐,然后才转向其他音乐?

诚然,人们总是先习得他们自己的文化,然后学其他文化,通过比较了解什么是已知的。学生们一开始需要弄清楚:首先,习得是我们的"正统"的音乐(不管

① 管建华编译:《音乐人类学的视界:全球文化视野的音乐研究》,南京师范大学出版社,2004年,第220页。

"我们"是谁),但很显然,它不是世界"规定"的正统音乐。世界音乐的多样性能教授大量各种音乐的性质,如形式、音色、乐器、织体等多样性,还有音乐创作、即兴表演、传递的过程等。更进一步,一种社会他们自己教授音乐的方式——口传和书写的传递方式,教师与学生之间的相互关系,各种原则标准,这些可告知我们这些音乐中什么是重要的。我们必须学习和采用 P. 坎贝尔《来自世界音乐的课程》(1991)这一优秀的著作中的观点。

第五,一位意大利的政治家问我一位美国同行:"为什么在喷气时代还要骆驼式的音乐?"一位美国人问我:"为什么不全集中在西方音乐?它对每一个人都是适用的。"集中在何种音乐上不是我要探讨的。但音乐人类学家们通常期待着公正无私的观察家和分析家,他们的内心中,感到为了人类的缘故,他们必须促进音乐保存和音乐多样性的发展。我们不必坚持从前的孤岛和雨林的人们必须保护自己的音乐不受外来的影响,但我们觉得应该在一些地方和一些人群中保存这些音乐。

第六,最后一点:我们为什么要放弃我们优越的西方音乐,把它的复杂性和极大的多样性作为音乐技艺的顶峰来运用?为什么不教最好的音乐,正如我们在医学和工程学中教给每个人最好的东西?因为,艺术不是技术,它负有与文化核心的紧密关系,一个社会联系它情感生活的音乐方式,几乎很少涉及音乐的专业性质。一位黑人印第安教师告诉我这种类似的例子,他讲:"白人(西方)的音乐是很难的,人们必须学会读谱,理解其理论以便于演奏它,与印第安人音乐相比,它是难以置信的不同。但对于白人来讲,音乐不如对我们那样重要。""我们的歌是我们生活中最重要的事情。"

作为音乐领域的教育工作者,我们必须担负起对我们某些人来说是新的使命:让学生对音乐作世界范围的理解,各种现象将帮助他们领会各种音乐,并提供一种进入理解世界其他各种文化的背景,也有助于各社会成员更好地理解他们自己的音乐。这种学习动机不是去解决国家和种族之间政治和社会的问题,或降格随从于提供一种娱乐,无知地把它们纳入西方的规范。更确切地讲,我们必须进行世界音乐的教学。因为这些音乐存在,学习它们将无限地拓宽对我们音乐和文化二者的理解。所有这些看上去是一个很高的档次,说这种档次不可达到或不值得做很大的努力,甚至成为旧的权威传统的牺牲品,这些都将忽视"音乐教师"或"音乐工作者"名称的充分含义。①

最后,让我们以 J. 布莱金(1973)著作《人类的音乐性何在?》一书结尾作为这

① 管建华编译:《音乐人类学的视界:全球文化视野的音乐研究》,南京师范大学出版社,2004 年,第 218-220 页。

里的结束语吧:"我们共有一个世界……我们需要理解为什么杰苏尔多要创作抒情短歌,或巴赫要创作耶稣受难曲,以及印度西塔尔琴的旋律或非洲的歌曲,贝尔格的《沃采克》(歌剧),布里顿的安魂曲,巴厘岛人的加美兰或广东人的粤剧,还有莫扎特、贝多芬、马勒的交响乐,所有这些,都是人类自下而上的极度需要。"①

音乐人类学家 B. 内特尔是美国伊利诺伊大学的人类学和音乐人类学教授,并担任国际音乐教育学会世界音乐顾问组的组长。他参与了国际音乐教育学会于 1994 年发表的两个政策性文件的起草和主稿,两个文件中充分显示出音乐人类学学科的理念,如音乐的多种语境(contexts);音乐的复数表达形式(musics);西方艺术音乐仅仅为世界音乐群组中心一组;普遍有效的音乐评价标准是不存在的;当音乐是于社会的文化的语境中并作为文化的一部分,它才能获得最佳的理解;在世界各地的音乐教育中,必须强调对所有音乐的尊重;等等。

以下将《国际音乐教育学会为世界范围音乐教育倡议的信仰宣言》和《国际音乐教育学会关于世界文化音乐的政策》两个文件的内容,列举如下。

一、《国际音乐教育学会为世界范围音乐教育倡议的信仰宣言》

国际音乐教育学会充当世界范围音乐教育者们的声音,它代表音乐教育内所有阶段和专门化领域,其目的是在世界范围内促进音乐教育,以下陈述代表着国际音乐教育学会的信仰、目标和立场。国际音乐教育学会认为:

1. 音乐教育包括音乐中的教育和通过音乐进行教育两方面。
2. 音乐教育应该是一种终生的过程,应包括所有年龄阶段。
3. 所有的学习者,所有发展水平和技能水平,都应该接受由有效的音乐教育者施行平衡的、综合的和音乐教育推进的更新的方案。
4. 所有的学习者都应该有机会在音乐知识、技能和欣赏中得到发展,以便挑战他们的思维,激发他们的想像,给他们的生活带来欢愉和满足以及提升他们的精神。
5. 所有的学习者应该接受最优化的音乐教育,所有学习者应该有平等的机会去追求音乐,他们音乐教育的广度和深度不应该受限于他们的地理区域、社会地位、种族或民族身份,以及城、郊、乡村的生活环境或富有程度。
6. 所有的学习者都应该有机会根据他们个体的需求,通过教育发展和完善他们的音乐能力。
7. 为迎合所有学习者的音乐需求增强投入力度,包括对那些残疾者和那些特殊潜能者。

① 管建华编译:《音乐人类学的视界:全球文化视野的音乐研究》,南京师范大学出版社,2004 年,第 220 页。

8. 所有学习者都应该有广泛的机会作为听众、表演者、创作者和即兴表演者积极参与音乐。

9. 所有的学习者都应该有机会参与他们的文化的多种音乐,以及他们自己国家中当地文化的多种音乐和世界文化的多种音乐。

10. 所有的学习者都应该有机会发展他们的能力,以领会他们所处音乐的历史和文化的学习机会是值得赞美的多种语境(Contexts),对音乐及表演做出恰当的和批评的判断、辨析和理解与音乐相关的审美问题。

11. 在有效的所有世界音乐中,尊重社会自身各种特定音乐既定的价值。国际音乐教育学会认为,世界音乐(Musics)的丰富性和多样性对促进国际理解、合作与开展和平的跨文化事业有着重要作用。①

二、《国际音乐教育学会关于世界文化音乐的政策》

我们认为,世界各种文化的音乐,不管是从个体的还是从整体的来看,在广义的音乐教育领域中都有一种重要的作用。因此,我们制定以下文件,作为本学会对世界各种文化的音乐的声明,并正式通过所有建议作为学会制定的政策。

1. 该政策基于以下设想:

A. 音乐的世界应被看作分立的各种音乐群组,每一组都有独特的风格、曲库和一系列既定的原则和社会语境,西方艺术音乐仅为这些音乐群组中的一组。但是,由于西方艺术音乐已经获得了世界范围的认可,并几乎遍布了世界各个地理区域,它在世界音乐教育中适当地起到一种特殊的作用。我们认识到每个社会是有各种音乐的分层,某些方面联系着它的社会阶层的形成,如古典、民间和流行音乐。但是,每个社会是在它的视界中对各种音乐做出自己的相对评价。

B. 音乐是一种文化的普遍现象,所有文化都拥有音乐。每个社会都有一种与他社会原则地联系的音乐体系,社会的其他文化,社会的多阶层,各种年龄群体和其他社会支系也拥有他们支系的音乐。

C. 普遍有效的音乐评价标准是不存在的。每个社会在其自身视界中,对各种作品、表演、器乐、教学方法和其他音乐的行为形成,有它自己的判断方式。我们认为,所有音乐体系都是有价值的,都值得理解和学习。

D. 就一种音乐而言,它作为一种声音和听过程的体系被习得和理解,正如一系列行为模式和作为一种信念和概念体系被习得和理解。

E. 当音乐置于社会的和文化的语境中并作为文化的一部分,它才能获得最佳的理解。对一种文化的适当理解需要对其音乐有所理解,而正确评价一种音乐

① 管建华著:《后现代音乐教育学》,陕西师范大学出版社,2006年,第78-79页。

则要求具有与之相联系的文化和社会的某些知识。

F. 一种文化的局外人能学习正确评价和理解这种文化的音乐,甚至表演之,但他或她要达到一种局内人的感知,则可能存在局限。在许多情形下,这些局限并不足以严重到妨碍学生作为听众、甚至表演或即兴表演者,获得合理的能力。

2. 以下评价涉及教育问题,并提供更深入的背景。

A. 就音乐作为文化现象理解的语境中,任何音乐教育体系的基本构成应包括该社会的音乐、西方艺术音乐,世界各种社会其他的大量范例,内容上从古到今,结构下可分离也可整合。

B. 当音乐教育在学校机构形式的语境中实施,教师在他们的工作中需要征求获取他们社会的总的音乐经验。在世界的许多地区,音乐大众传媒支配着学生的日常生活。这种音乐,以及非学校机构形式传递的音乐不应该受到排斥,而应该看作音乐教育中的潜在资源。

C. 在任何音乐教育的情境中,我们应该承认某些音乐可以并必须比其他音乐得到更多的强调。不过,我们认为,所有音乐只有导入一种世界背景的参照,才能获得最佳的理解。

D. 在世界各地的音乐教育中,必须强调对所有音乐的尊重。以假定的质量的术语比较各种不同的音乐是既不恰当也不实际的,对音乐作品的表演的判断,应该基于那些所被传习音乐的文化标准。

E. 音乐教学应该要许多学生参与创造和再创造音乐,展现活生生的表演和声像制品,提供机会进行听觉的和文化的分析,包括在社会研究历史、文学和艺术的学习中涉及音乐。

F. 世界各种文化的音乐至少在潜在的感觉中,可以提供给各种类型的音乐教育,包括初等、中等、高等教育阶段,包含在表演的学习以及研究的学习以及正规的以及非正规的教育活动中。

G. 众所周知,音乐在文化交融与维护民族身份以及在各种文化接触中常常起着一种主要的作用。进一步讲,在解决民族与民族之间以及多民族社会中的社会问题和政治问题方面,音乐的特殊作用已得到证实。

3. 基于以上基本设想和相关评价,我们特别推出以下建议:

A. 任何音乐教育,包括各种个别的音乐曲库、器乐的课程学习,都应该把所有值得理解和学习的各种音乐世界的存在作为一个起点。

B. 充分展示本土音乐、西方艺术音乐以及外国音乐,使之成为所有国家正规音乐教育课程中的部分。进一步讲,要特别注意加强本国各民族和各社会群体的音乐。

C. 理解选择世界文化各种音乐中最低限度的背景,应该成为所有师范教育

课程中的一部分。

D. 在世界音乐的教学中,音乐教育的方法构成要顾及这些音乐的完整性,在尽可能的条件下充分尊重它们正宗的传承过程,对现存各种音乐教育体系的有效性和特定文化的相关程度应予以反思和评价。

E. 为社会研究和相关领域课程的老师提供必要的教学材料以及具有使用音乐和音乐资料起码的能力,包括传媒音响资料,并在恰当的教育语境中使用。

F. 音乐教育要包括对古今各种传承的音乐材料的研究,其目标旨在培养音乐家和听众对种类声音制作技术中所隐含的审美及政治意义的意识和能力。

G. 各国或各地区的音乐教育体系要建立世界文化音乐教育材料信息收集和传播中心,以使世界文化音乐的教学成为可能的现实。这种中心还包括表演家和表演团体为教育提供需要,国际音乐教育学会承诺协助这些中心的建立。(两个文件的译文部分参考刘沛的译文)[①]

以上两个文件已成为21世纪世界各国音乐与教育有价值的发展指南,正如国际音乐教育学会属于联合国教科文组织的领导,其发展的基本背景动力和目标与2001年联合国《文化多样性的世界宣言》一样,把文化多样性提升到了"全人类共同遗产的高度,认为文化多样性正如大自然中的生物多样性那样,对于人类而言是不可或缺的"。而且,人类应将对文化多样性的维护视为一种道义责任感,将之与充分尊重个体的观念紧密联系起来。21世纪,世界多元文化音乐教育成为人类世界性教育的主要潮流,这些都与音乐人类学的学科长期发展观念是紧密相连的。

第二节　音乐人类学家的多元文化音乐教育观念

在音乐人类学家们主编的许多世界音乐的教材中,完全贯穿了他们的学科观念,这改变了西方传统音乐教育体系的以音响物理声音作为音乐概念框架的定义和教学基础,将视角重心转向了"音乐作为文化中的音乐"或"音乐作为文化"的学习理解,并以此音乐概念框架作为学习音乐的意义和教学基础,这好比是音乐教育历史出现的"哥白尼式的革命",如同"地心说"转向"日心说"(即"地球为中心"转向"太阳为中心"),音乐教育由"欧洲中心"转向"太空时代"世界多元文化的音乐教育学科理论。

由音乐人类学家所编著的"世界音乐"教材众多,以下举出三本有代表性的教

① 管建华著:《后现代音乐教育学》,陕西师范大学出版社,2006年,第81-82页。

材，看看音乐人类学家们是如何在教学中具体运用各自的音乐人类学观念的。

第一本是由杰夫·托德·提顿主编的《世界音乐》，该书 2003 年已由陕西师范大学出版社出版中译本。此书提出了一种认识音乐世界音乐文化模式，这一音乐文化模式的构成与写作由音乐人类学提顿和斯洛宾完成。全书的写作特点是深度挖掘少数有代表性人群的音乐，而不是对整个音乐世界进行浏览，它以音乐人类学家的研究个案为例，让学生去体验音乐人类学家是如何拨开迷雾去理解一种并不熟悉的音乐文化，直接理解了解社会中音乐的第一手资料，并提供了学生直接进行社会音乐专家的个案研究方法。

以下摘引"一种认识音乐世界的音乐文化模式"的部分内容（摘引的中译文出自 1996 年的第三版，目前出版的中译本是第四版，在美国现在该书已出第五版），以便我们了解音乐人类学家的多元文化教育观念。

当你阅读《世界音乐》时，作为你准备研究的项目领域，你所面对的音乐文化，如何通过以下四个非常抽象的方面对这些宽广领域的特定回答。甚至当你读到本文的其他部分，选择你所熟悉的音乐文化（如古典音乐、爵士乐或自由摇滚等），看它如何贴切于这四个组成部分的标准。

（一）音乐的观念

1. 音乐与信仰体系。

什么是音乐（以及什么不是音乐）？是人的音乐或是敬神的音乐（或两者）？音乐是对人类有益和有用的？它是否有潜在的危害？这些问题涉及人类社会艺术、宇宙观性质的音乐文化基本观念。在回答这些问题时，文化所具有的巨大差异使答案通常极其微妙，甚至是相互矛盾的，它们在仪式中，观念被具体化并试图达到一致的爱与恨、生与死、自然的与文明的。甚至，在一种音乐文化内音乐观念的答案也随着时代的变化而变化，如今天的民间团体对中世纪基督教观念就可能有误解。

2. 音乐的美学。

什么时候的歌声是优美的？它什么时候用于优美地歌唱？什么音质是愉悦的，什么音质是刺耳的？音乐家们如何穿戴？一次表演持续多长时间？再则，不是所有文化在"什么是合适的？"以及"什么是优美的？"这些审美问题上是一致的。有些美国人认为中国戏曲的演唱过于提高嗓子及矫揉造作；同样，有些中国人认为欧洲歌剧美声的唱法是不正确的及不能令人愉悦的。由此，各种文化由对音质的表演实践的偏爱形成了它的特征。所有这些就是审美辨别力。

3. 音乐的语境。

音乐在何时演出？是否经常？在什么场合？同样，各种文化回答这些问题是不同的。在当今世界，各语境都存在着按键开关盒式录音机或便携式 CD 机，所

以,现在很难想象旧时所有音乐是面对面的表演。我们的祖上必须唱或奏,旁听音乐,或在旁听时向邻者询问;他们不能从收音机、电视机、CD机、录音机或计算机脱离现实的声音中产生音乐,你如何倾听?在一百多年前,必须是直接聆听歌唱或乐队,那时,你肯定认为这在你的生活中你能够听到音乐的惟一的时候!

4. 音乐的历史。

有关音乐历史的问题可以从特定音乐文化的圈内或圈外来提出。大多数音乐文化有"历史学家"或音乐权威,他们受过正式或非正式的训练。他们对音乐的兴趣使他们去思考和谈论他们自己的音乐文化,提出问题,书写答案。在一些音乐文化中,这种权威同时是作为一位好的音乐家;但在另一些音乐文化中,人们不需要一个好的音乐家同时又是一个受人尊敬的历史学家。历史学家们也常常对他们自己文化以外的音乐有兴趣,他们经常发展某些理念解释音乐的差异。

当然,以上关于音乐观念的四种分类,即音乐与信仰体系、音乐的美学、音乐语境和音乐历史,它们之间也有交叉。在大多数音乐文化中,"好的"音乐是紧紧联系于"优美的"音乐以及发生在适当的语境中,但出于方便,我们常常把它们分开。

音乐文化个性的差异通常在某种程度上是取决于它们的音乐观念。拉格泰姆、爵士乐、摇滚乐和来扑乐(Rap)是在过去变革时代出现的。它们渗入(或现在仍渗入)某些美国人的文化观念,并产生某些对抗。这些对抗基于某些审美观念(这些音乐被认为是大声的,噪音很大)和语境(这些音乐被认为是联系了生活方式,涉及自我麻醉、暴力、自由之家、激进政治等等)。当音乐文化中存在小的分支文化时,我们把它称为亚音乐文化。事实上,大多数音乐文化都能分成几种亚音乐文化,某些还相互对立,如古典音乐与摇滚乐、圣赞歌与舞乐和酒歌相对立。有时亚文化相互交叉:明尼苏达教堂的赞美诗的演出就涉及地区(中西部地区的上层人)、种族(德国人)和宗教(路德教派),所有这些都是亚音乐文化。那么,你所最强烈认同的是什么亚音乐文化?你讨厌什么?你的喜好是基于语境、美学,还是信仰体系?

(二) 音乐的社会组织

社会组织涉及如何对人群分界、分类,以及社会阶层自己的分界与分类。在任何音乐文化的人群中,音乐的观众和表演总的分界是不平衡的,某些表演是经常的,但另一些是很少的。有的表演是有很多报酬的,而有的付费很少或分文不给。由于年龄、性别的差异,儿童、妇女、男人、老人唱不同的歌并有不同的音乐体验,种族、民族和工作群体也唱他们自己特定的歌曲,各群体可以设计这些歌曲具有的音乐作用。所有这些设计事项必须联系音乐文化的社会组织,它们也基于音乐文化的音乐观念(如前所述)。我们可以问:"它是什么,如(在这样和那样的音乐文化中)少女、都市职业女性以及居住农场的德裔乡村祖母喜欢体验什么音

乐?"在本书后面的章节中,我们可以看到部分音乐家的传记或自传,这些个人体验音乐如何不同以及在他们生活中音乐扮演了什么角色,都使我们感兴趣。

有时,在群体和增加通常的文化活动中,音乐行为分层与社会的分层是相似的。例如,当非洲俾格米人歌唱时便作为一个群体,他们把各声部编排成一个复杂的、很好的整体。研究者洛马克斯指出,合作表演作为俾格米人的象征,他们强调在生活其他范围内的协作配合,就像日常的工作。

另一方面,音乐有时成为主要文化个性的衬托,特别是在节日期间,或者生活圈内的重要活动(仪式、婚礼、葬礼等)。当音乐在这些场合演奏时,在此文化附和的人们更为重要。事实上,许多音乐文化有指定的阶层音乐家,社会也承认他们的力量。甚至有时观望他们工作的魔力。音乐社会组织最重要的两个特征是地位和角色:在音乐文化中音乐创造者的声望,不同角色所指派的人。本书中的许多音乐状况都依据这些基本社会组织方面。

(三) 音乐的曲库

曲库是预备表演的蓄存,一种音乐文化的曲库是我们认为的什么是"音乐本身",它由六个基本部分组成:风格、体裁、文本作品、传递和身体动作。

1. 风格。

风格包括联系音乐声音本身组成的各方面:音的各要素(音阶、调式、旋律、和声、调音体系),时间的各要素(节奏、拍子),音色的各要素(音质、乐器音色),声音的紧张度(响亮的和柔和的)等。所有这些都依据于音乐文化的美学。

总之,风格和美学创造一种属于群组自身可识别的声音,肯塔基东南部旧教的浸信会更喜欢他们自己的圣歌,而不喜欢邻友浸信会的圣歌,他们认为其他浸信会的歌是"没有他们自己的"。而对于肯塔基东南部以外许多人来讲,这些歌曲的声音都是同样的美妙。那它们是同样的吗? 不是每一个群组的人都能识别自身音乐的。圈外人学习浸信会的音乐需要知道他们应在何处、何时认识不同教派浸信会的不同,才能指出歌词与音乐的不同。

2. 体裁或类型。

体裁可视为曲目范式的构成,如像"歌曲"和文化的不同的分支(如摇篮曲、圣诞颂歌、婚礼歌曲等)或许多器乐和舞蹈类型的音乐(如捷格舞曲、苏格兰舞曲、华尔兹等),大多音乐文化都含有各种体裁,但它们的术语不全是与其他音乐文化的术语相符。在非洲尼日利亚民族约鲁巴中,有权力的国王、首领聘请赞歌手为他们唱歌,这种赞歌被称为犹里克。虽然我们可以用相近的英语名称去称呼它们(圣赞歌),但在当今欧洲或美洲中没有相等的体裁存在。

3. 文本或内容。

一首歌的词是作为它的内容而著称,任何带有词的歌曲是一种贯穿着两种非

常不同的和深奥的人类交流的体系:语言的和音乐的。有词的歌曲是这两种体系的一种临时集合,出于方便我们可以看到它们各自的存在。一方面,每一文本有它自己的历史,有时单个文本有几种不同相关的旋律;另一方面,单一的旋律可适合几个文本,在布鲁斯音乐中,文本与旋律形成各自独立,但又像歌手的愿望是对偶的。歌曲(语言和音乐结合在一起)是种可识别的,按他自己的方式情感地有力地结合成整体,任何人在国外突然听一首熟悉的家乡歌曲就能知道这种交流体系影响是如何有力量。

4. 创作。

音乐是如何进入一种音乐文化曲库的呢?音乐是由个体还是群体创作的呢?它是固定的还是在预定限制中变化的呢?或是在其中自发地即兴创造?即兴表演吸引着很多音乐人类学家,我们也不能预定它。《音乐世界》一书的第3、4、6章研究了非洲、美籍非洲人和南印度音乐的即兴表演,或许,在更深层次上,我们鼓励即兴表演,不是因为它所包含的技巧,而更多的是因为我们认为它是人性自由的例证。创作也与社会组织紧密相连。音乐文化具有一种特定的创作阶层,或者任何人都能创作音乐。创作联系着音乐的观念:某些音乐文化将音乐分为人作的歌,歌曲被界定为由神、动物、其他非人类的创作者到人的创作。

5. 传承。

音乐如何被习得,又如何由一人传给另一人,由一代传给下一代?音乐文化是依赖于正规的教学吗?如像南印度是这样的吗?它必须要有一个正规的记谱法体系吗?它是正规教学过程的音乐理论体系吗?有多少音乐文化是正规地学习或者模仿?音乐通过时代在变化吗?如果变化,为什么变化,如何变化?

某些音乐文化传承通过师徒关系持续整个生涯,师傅成为家长,像教授音乐一样也教授价值观和伦理观,在这种情况下,音乐实际成为一种"生活的方式",徒弟"献身"于他师傅所象征的音乐。在另一些音乐文化中,同有正规的教学,它鼓励音乐家从观察和聆听去学习,时间通常是数年,在这种情形下的音乐家庭中成长是极其有效的。当曲目传承主要通过示范、模仿和用记忆表演时,我们说音乐传承是以"口传传统",比起那种联系确定的写作总谱的音乐,音乐口传传统在过去的时空中显示出更大的变易。

6. 身体运动。

身体活动伴随着音乐的整个领域。演奏乐器,独奏或合奏都包含着创造声音的身体活动,但它也存在着由特定的文化产生的身体活动与音乐音响不可分离的状态。它就是音乐完全实在地引动着人们舞蹈,而身体活动是表演的最基本部分。如何附加身体动作?对于摇滚乐队的表演,不能没有他们音乐反应的身体运动,在运用这些运动方式上,听众知道他们的情感所在,如新浪潮摇滚乐队就是如

此,乐队就像是电视节目的机动安排的想像。在每个文化的曲目中,音乐在一种或多种方式中都联系着身体活动。

(四) 音乐的物质文化

物质文化,涉及实体、物质的"东西"——物质对象,它是可以看到、拿着和使用的,是一种文化产品。考察一种文化的各种工具和技术能告诉我们该群组的历史和生活方式,同样,研究音乐物质文化能有助于我们理解音乐文化。大多数音乐物质文化个体的"东西"是音乐的乐器,我们不能听到我们人类1870年以前的任何音乐表演的实际音响。当留声机发明前,我们所依据的音乐文化的重要信息没有了过去的音响和它们的发展。我们有两种证据:乐器的保存有它的完整性,如古代幼发拉底竖琴已有4500年的历史,乐器图画存在于艺术作品中。通过对乐器的研究,如在绘画、文档和其他资料中,我们能探究从近东到中国上千年以前的音乐的流动,或许能显示出近东地区传播影响欧洲在交响乐队中大多数乐器发展的成果。

我们对当今音乐文化提出的问题是:谁制造出了乐器?它们是如何传布的?乐器制造者与音乐之间的联系是什么?当代人的音乐趣味和风格除旧时代人的音乐外,它是如何反映在乐器和它的演奏上的?

书面乐谱也是一种物质文化,学者们曾经界定民间音乐文化是人们口耳相传,而不是通过印刷的,但研究表明,口头与书写方式在欧洲和英国、美国过去的几个世纪中是相互影响的。印刷的乐谱限制着音乐的变化,因为它对任何歌曲的演唱都倾向一个标准,但在鼓励人们创作新的和不同的歌曲时又是矛盾的。……此外,当乐谱广为传播时,具有阅读乐谱的能力对音乐家和整个音乐文化带来了一种影响深远的效果。

音乐物质文化更为重要的部分应该单列的是:电子媒体的冲击——收音机、录音机、录音盒带、迪斯科音响、电视和录像带,以及交互电脑的规则或节目形式来表述的音乐文化,按我们的要求去说去唱。这是"信息革命"的所有部分,是和19世纪工业革命一样重要的20世纪的现象,这些电子媒体不限于已经现代化的国家,它们已经影响到全球的音乐文化。①

国外与现在中国的音乐学院中音乐基础概念学习的维度有很大不同,它已经显示了一种世界多元文化音乐的世界观。正如前面所言,它实现了音乐教育的"哥白尼式"的革命,将音乐以欧洲为中心转向了以太空时代的"世界多元文化教育"为中心。这也是音乐人类学家在世界范围内长期辛勤研究工作的结果,它为世界音乐教育的未来发展奠定了坚实的基础。

① 管建华著:《世纪之交:中国音乐教育与世界音乐教育》,南京师范大学出版社,2002年,第61-68页。

第二章　21世纪初：世界多元文化音乐教育与音乐人类学在中国

21世纪初，中国在空间技术上的巨大进步可以说具有新时代的象征意义，也就是我们所说的太空时代在中国到来。2008年9月25日中国载人航天飞船——神舟七号发射成功，标志着中国在航天技术上的又一大进展。

太空时代作为新的科技文明的象征，它将开启人类精神文明或文化哲学的哪些方面？太空时代对音乐教育意味着什么？

20世纪50年代后，以美国为首的西方发达国家逐渐进入后工业时代或信息时代，到太空时代，太空成为美苏争夺科技领先发展的空间，美国的航天飞机以及一系列空间技术使其成为太空时代的争先者。但从政治意识形态、世界经济、文明生态等方面来讲，世界已经处于一种多元文化格局。太空时代文明体现一种星际视野，人类拥有一个地球，国际社会认为：保持文化多样性与生物多样性是决定地球文明可持续发展的重要因素。如果将太空文明视为自工业文明以来中国所要接受的第二次启蒙，那么这种文明是强调相互尊重与平等，它的基本原则是尊重、交往与对话。正如美国前总统奥巴马所言，要用谈判对话代替战争。它最核心的关键词是信息化技术、多元论哲学、世界多元文化的音乐（包括流行音乐的文化工业和世界多种文化的音乐），音乐教育则以实践哲学为标志，即音乐是一种多样化的人类文化实践活动和以世界多元文化音乐（musics，复数）为基础建立的学科。

21世纪初，中国进入太空时代，它所面临的社会文化语境和音乐教育理念从理论到实践也在发生变化，其中一个重要的变化就是世界多元文化音乐教育在高校领域的重大进展。据笔者的不完全统计，2000年以前，中国大陆约有5所院校实施世界音乐的教学（如中国音乐学院、中央音乐学院、上海音乐学院、武汉音乐

学院、福建师范大学音乐学院),然而到了 2010 年,已经有 100 多所院校开设了世界音乐课,是 2000 年以前的 20 倍以上。是何种原因直接促使了 21 世纪初世界多元文化音乐教育课程快速地进入中国?它是否代表着中国音乐教育将接受第二次启蒙?世界多元文化音乐教育教学的学科基础是什么?

第一节 21 世纪初中国基础教育改革的背景

2000 年 12 月 8 日,在北京大兴国家教育行政学院校长大厦二楼,举行了由教育部组织的两百多名专家讨论中国基础教育课程改革的会议,其中也包括音乐教育与综合艺术教育的课程改革的讨论。在会议上,北京师范大学周虹教授介绍了教育部代表团 2000 年 9 月 23 日至 10 月 7 日赴美国考察基础教育改革的情况,教育部基础课程中心主任刘坚介绍了教育部组团于 2000 年 11 月 6 日至 22 日赴德国、法国考察基础教育政策的情况,华东师范大学张华博士做了世界各国课程改革趋势的报告。

在以上报告中,以人为本、一切为了学生的发展(为每一个学生的发展)成为基础教育课程改革的基本信念,而以人为本,包含了人文、文化的综合素质的发展。如美国基础教育改革的评价机制的变化:① 从评价学业成绩到综合文化素质;② 从量化评价到定性的分析把握;③ 从鉴定、选拔评价到鼓励与创造性的评价;④ 从单向性评价转向多元性、交互性评价;⑤ 从综合性评价转向学生发展过程的评价。

在促进教师成长的评价方面:① 教师致力于学生成长(认知能力、动机、差异)能力的评价;② 教师致力于学科交叉,或多学科思维教学能力的评价;③ 教学从指导、监督学生学习转向激励者、思想者的能力评价;④ 教师作为学习共同体的成员,应学会利用社区资源及责任感能力的评价。

在德国和法国的基础教育课程改革中,两个国家都注重学生的精神世界以及有关本国民族精神的培养,如德国巴伐利亚州宪法教育学生信仰上帝、自尊自重、终生学习、合作交流。法国基础教育改革强调民主、人权、自由的价值观,推崇自尊、真实、诚实以及尊重他人和懂得人的尊严的思想。德国一位大学校长认为,他们学校的格言是:学习外语是学习他人的语言,学习他人的艺术是更好理解他人的思想情感,更好地认识他人以便更好地认识自己。任法国科学院院长的天文学家说,当代法国为什么对人文、语言如此关注?因为有了人文、语言,我们就知道怎样修辞、怎样有条理以及怎样向别人表达我们的观点,加强彼此的对话与沟通,这是民主社会的基石,它能解决武力或拳头不能解决的问题。人文精神不仅包括

人文科学,数学、自然科学也可以显示人文精神的追求。

21世纪意味着新的经济,包括知识经济、非物质性经济,强调智力的原创性,而不是物质的积累。20世纪70年代美国布鲁纳的学科结构的学习是一种为了智力发展的卓越性的理科学习,而今天的发现学习的目的是一种人的本性、天性与人格完善的学习,是面向人的整个生活世界和科学世界的学习。以前学科结构的学习理念是以普遍性发现学习的模式,它忽略了不同的人,而当今的学习重视每一个人或文化都有自己的学习和发现的方式。国际化的课程式研讨会的专家们认为,基础教育的课程改革必须注重多学科综合化,突破和超越传统科学的学科知识逻辑分类,这种分类需要有三个突破的超越:① 目前的课程分类体系是18世纪孔德建立起来的,它强调对自然、社会的有效控制,今天,它必须转向人与自然、社会的协调发展;② 普遍主义哲学或"普遍真理"推行一种话语霸权,表达为知识的价值中立,以一种科学文化来代替多元文化,压制大众文化、民间文化;③ 分科主义的课程体系,是分析方法的结果,用启蒙运动的话讲"分析是盲人的拐杖,可以用拐杖走遍世界",然而,分析注重局部,用分析的眼光看待世界和教育的课程,势必将世界与教育、人与教育相割裂或相分离,而整体不是部分之和,整体大于部分之和,人格就是一个整体。因此,如果将各种知识和人、人文、文化整体分离,忽视了人文、文化对人发展的作用,这就是21世纪如何超越20世纪的问题。课程改革说到底,就是一种课程观、教育观与价值观的变化,因为评论教育的过程就是价值判断的过程。

以上所述中国基础教育改革的世界背景和思想,总体上是和本文开始提出的保持文化多样性与生物多样性的太空时代所强调相互尊重与平等、交往与对话等基本原则是完全一致的,这是音乐人类学世界观的基本原则,也是本文世界多元文化音乐教育所处太空时代的哲学基础。

对于中国教育课程改革的问题,实际就是21世纪中国人的生存方式、塑造方式的问题,用本文开始所提出的概念,也就是在"太空时代"或"地球文化时代"中国人的生存方式,以及与整个世界联系方式的问题,而这一问题在音乐教育中便呈现为自我与世界多元文化音乐教育的问题。

第二节 中国基础教育与高等教育
音乐课程改革中的多元文化音乐

21世纪初,首先是基础教育课程的改革,然后便影响到音乐教育课程的改革,特别是高等师范院系课程的改革。因为,课程、教材、教师是三位一体的,改革缺

乏其中任何一环,都不可能取得进展,好的课程必须有好的教材,以及好的课程实施者——教师。

在音乐教育领域,世界多元文化音乐教育的内容首先是出现在基础音乐教育课程改革中,然后再影响到高等音乐师范院校的课程改革,以下摘自中国教育部2001年颁布的基础教育音乐课程标准和艺术课程标准的相关多元文化音乐和艺术的内容。

基础教育音乐课程标准的"课程的基本理念"中,其第八点和第九点是弘扬民族音乐,理解多元文化,包含的内容有世界的和平与发展有赖于对不同民族文化的理解和尊重。在强调弘扬民族音乐文化的同时,还应以开阔的视野,学习、理解和尊重世界其他国家和民族的音乐文化,通过音乐教学使学生树立平等的多元文化价值观,以利于我们共享人类文明的一切优秀成果。①

课程目标总目标中的"一、情感态度与价值观"中包含了"通过学习不同国家的不同民族、不同时代的作品,感知音乐中的民族风格和情感,了解不同民族的音乐传统,热爱中华民族和世界其他民族的音乐。"②

内容标准中包含了"学习中国传统音乐和世界民族民间音乐,感受、体验音乐中的民族文化特征,认识、理解民族民间音乐与人民生活、劳动、文化习俗的密切关系"。

教科书编写建议的第五点是:"正确处理传统与现代、经典与一般、中华音乐文化与世界多元音乐文化,注意吸收具有时代感、富有现代气息的优秀作品。在教材所选曲目中,应包括中国民族传统音乐、专业创作的经典作品、优秀的新作品等应占有一定比例。中外作品的比例要适当。选择教材要有利于欣赏、歌唱、演奏、创造性活动等内容的综合运用,使音乐与相关文化相互渗透。③

教育部针对教育组织编写的《音乐课程标准解读》中,也做了多元文化音乐教育国际背景的描述。如"在国际组织中,音乐教育的改革与发展里有哪些特点?我们应做怎样的参考与借鉴?"的问答中提道:"目前各发达国家音乐教育大部放弃了对西方音乐的盲目推崇或对本民族音乐的固步自封,一致认为音乐教育必须融合多元文化与本土文化,像日本音乐教育就较好地融合了东西文化。美国《艺术教育国家标准》规定的九项音乐学习领域中也特别包括了'理解世界各类音乐'。澳大利亚音乐教育中,英国文化的主导地位已被多元文化所取代。一些发展中国家也意识到了这一问题的重要性。如南非认为,其音乐课程必须摆脱以欧

① 朱则平、廖应文主编:《全日制义务教育音乐课程标准教师读本》,华中师范大学出版社,2000年,第117页。
② 同上书,第120页。
③ 同上书,第145页。

洲为核心的传统模式,韩国音乐教育也意识到音乐教育需要逐步引导学生将正宗的韩国音乐与西方音乐及其他文化的音乐融会贯通。"①最后,音乐课程标准解读的第十一章,做了题为《标准》同《美国艺术教育国家标准》的比较。"

在基础教育的艺术课程改革中,《全国义务教育艺术课程标准(2011年版)》在第三部分内容标准的"艺术与文化"中也提到了艺术与多元文化的内容。例如:"艺术以形象化的方式记录和再现了人类文化的发生、发展过程。通过艺术与文化的联结,可以增进对人类文明的了解,加强文化认同感和多元文化意识。"②

鉴于基础教育课程音乐标准的出台,2004年12月29日,教育部印发了《全国普通高等学校音乐学(教师教育)本科专业课程指导方案》的通知,通知主要内容如下:

为全面贯彻教育方针,认真落实《学校艺术教育工作规程》,进一步深化高校音乐学(教师教育)本科专业的改革,提高教育教学质量,培养适应学校音乐教育需要的高素质人才,我部委托全国教育科学"十五"规划重点课题"中小学音乐发展与高师音乐教育专业教育教学改革"课题组研制《全国普通高等学校音乐学(教师教育)本科专业课程指导方案》(以下称《课程方案》)。课题组在对国内外普通高校音乐学(教师教育)本科专业教育教学情况进行广泛调查研究和深入分析论证的基础上,根据音乐学(教师教育)本科专业改革与发展的需要,起草了《课程方案》。现将广泛征求意见和我部艺术教育委员会审议后修订的《课程方案》和《课程方案》说明印发给你们,《课程方案》从2005年秋季开始在全国普通高等学校(含综合大学、师范学院、艺术学院)音乐学(教师教育)本科专业中实施。

2006年11月29日,教育部办公厅印发教体艺厅[2006]12号文件《全国普通高等学校音乐学(教师教育)本科专业必修课程教学指导纲要》,简称《课程纲要》,主要内容如下:

为进一步深化高等学校音乐学(教师教育)专业的改革,加强课程建设,提高教学质量,更好地培养适应素质教育需要的音乐教育人才,根据《全国普通高等学校音乐学(教师教育)本科专业课程指导方案》(教体艺[2004]12号)的要求,我部组织专家组,起草了《全国普通高等学校音乐学(教师教育)本科专业必修课程教学指导纲要》(以下简称《课程纲要》)。

① 教育部基础教育司组织编写:《全日制义务教育音乐课程标准解读》,北京师范大学出版社,2002年,第7页。

② 中华人民共和国教育部制订:《全国义务教育艺术课程标准(2011年版)》,北京师范大学出版社,2011年,第18页。

《课程纲要》是我部关于音乐学(教师教育)专业课程建设的指导性教学文件,是各有关学校制定课程教学大纲、组织教学、开展教学评估、实施教学管理工作和教材建设的重要依据,也是我部对音乐学(教师教育)专业点进行教育、教学评估的重要依据。

《课程纲要》所列的课程,以《全国普通高等学校音乐学(教师教育)本科专业课程指导方案》中列出的必修课程为准,其他课程的教学内容及教学要求等,各校应参照《课程纲要》的精神制定。

《课程纲要》列出的教学基本内容,是课程教学的重要依据。课程教学大纲、教材内容的排列体系和具体的教学安排等,各校可根据实际情况确定。

《课程纲要》自2007年新学年开始执行。各校在执行过程中有何意见和建议,请及时告我部体育卫生与艺术教育司。

《课程纲要》包含了《外国民族音乐》课程教学指导纲要,其内容分为三个部分:课程性质与目标;课程内容与教学;课程实施与译作。以下仅将第一部分摘要如下:

《外国民族音乐》课程教学指导纲要

一、课程性质与目标

1. 课程性质。

《外国民族音乐》是近现代得以发展的一门以世界各地区、各民族的音乐(尤其是传统音乐)为教学内容的新兴课程。是普通高等学校音乐学(教师教育)专业学生的必修课程。该课程在形成音乐的世界文化视野,培养尊重多元文化观念,提高人文修养等方面,体现出独特的价值。在实施全面发展、培养高素质音乐教师的教育过程中,具有重要作用。

2. 课程目标。

(1) 获得世界各地区、各民族音乐的主要体裁、形式、乐器、乐曲和音乐形态特征等方面的基础知识。获得有关世界各地区、各民族的音乐传统、音乐文化观念以及音乐的形成与发展等方面的基本知识。初步掌握跨文化音乐比较研究的基本理论、知识与方法,以此来分析世界各地区、各民族的音乐及特点。

(2) 在比较世界各地区、各民族音乐文化的过程中,提高学生对音乐的分析和鉴赏能力。在初步的演唱演奏实践活动中,使学生感受世界各地区、各民族音乐的代表性乐器、乐曲的演唱、演奏的基本技能。

(3) 通过对世界各地区、各民族多种多样音乐风格和丰富的音乐表现手法的了解,激发学生探究音乐文化奥秘的志趣,主动地进行研究性学习,培养和发展探

索精神、创新意识,促进创造性思维能力的发展。

(4)理解音乐与人、自然、社会、历史、文化之间的密切关系。理解音乐在文化整体中的意义以及各民族音乐的共性与特性。扩展学生的全球文化视野,树立理解和尊重多元音乐文化的观念,培养学生参与国际音乐文化交流的能力。

(5)在教师的教学示范中,学生获得有关《外国民族音乐》课程教学的经验和体验,养成关注中小学基础音乐教育教学改革的习惯,逐步掌握中小学有关外国民族音乐教学内容的教学方法。

《外国民族音乐》的提法还有十分值得商榷的方面。第一,上述文中课程目标的表述有:世界文化视野,世界各地区、各民族音乐的主要体裁、形式、乐器、乐曲和音乐,这与"外国民族音乐"的提法自相矛盾;第二,这与"西方音乐和西方音乐史"课程的并列,在概念上也相重叠;第三,在美国、新加坡、马来西亚的中国音乐是"外国音乐"还是"中国音乐",中国的钢琴家、小提琴家是"中国音乐家"还是"外国音乐家",在太空时代全球化过程中,美国、新加坡、马来西亚的华裔的"中国音乐"或美国的非裔的"非洲音乐"是否值得关注?它是否也属于当今世界的文化变化,就像中国"新音乐"的融合变化,我们是否把这些音乐称为外国音乐?中外音乐的地理边界如何划定?第四,目前美国和欧洲的相关课程概念都是"世界音乐",我们中国称为"外国民族音乐"的独特理由是什么?

第三节　音乐人类学与世界多元文化音乐教育学科的发展

我们对21世纪初教育部关于基础教育与高等师范教育的课程改革中多元文化音乐教育课程的发展情况做了一般性的概述。从学术背景来看,中国高校的音乐人类学学科对多元文化音乐教育学科发展和多元文化音乐教育课程的建立是最具有实质性推进作用的。以下分三个方面来进行阐述。

(一)音乐人类学与世界多元文化音乐教育的关系

首先,我们要阐述的是音乐人类学与多元文化音乐教育究竟有何关系,它对多元文化音乐教育为何显得如此重要?最简洁的回答是:音乐人类学是多元文化音乐教育的学科基础。所以,它不但重要,而且世界多元文化音乐教育与教学直接有赖于对音乐人类学的理解,因为,世界多元文化音乐教学不是世界音乐知识的堆砌,更重要的是学会用音乐人类学的理念及多元文化的世界观看待世界各种文化的音乐,包括以此世界观重新看待西方音乐和非西方音乐。

音乐人类学早期是以比较音乐学的研究开始的,它主要研究非西方音乐文化,再经过音乐民族学发展到音乐人类学,其学科视野由非西方扩大到全球社会

各种现代和各种文化的音乐,其中也包含西方自身的音乐(学者们称之为自己家园的音乐人类学),它突破了西方传统音乐学的研究领域,也为世界多元文化音乐教育打开了广阔的视域,也可以说是本文起始提到的太空时代教育改革与哲学的效果历史。

音乐人类学提出了人类音乐与文化的多样性,这种多样性的关系就像哲学家维特根斯坦提出的是一种家族相似性,人类不同文化的音乐不再是以"先进"与"落后"来划分的,它们是人类音乐的不同家族。早在 20 世纪 60 年代,音乐人类学家就用音乐的复数(musics)来表达文化的多样性,后来 musics 成为国际音乐教育学会的通用表达。

音乐人类学将音乐作为文化现象或文化中的音乐来看待,由于多样性的表达,也形成了文化价值相对论的观点,不同音乐的表现形式不同,但文化价值是平等的,这就奠定了不同文化音乐相互尊重、相互理解与相互合作的前提与基础,这正好顺应了前面我们所提到的太空时代的哲学精神。

在美国高等院校中,教授世界音乐课程的都必须是音乐人类学或民族音乐学的博士。它不仅仅是传播世界音乐文化的知识和音乐多样化表达的信息,更重要的是建立一种新的认识音乐世界的方式以及多元音乐文化的世界观。

在中国,也可以看到,音乐人类学学科对世界音乐课程的建设起到很大的推动作用。如目前世界音乐课程的教学人员是学习过音乐人类学课程的,正如以下我们要谈到的多元文化音乐教育学科发展的重点院校,都是音乐人类学或民族音乐学科的重点院校。

(二)音乐人类学与多元文化音乐教育发展的重点院校

1. 中央音乐学院。

该院校是中国世界音乐教学实施最早的院校之一,俞人豪教授和陈自明教授在 1995 年就出版了《东方音乐文化》一书。1996 年 9 月,在中央音乐学院举行了第一届世界民族音乐学会会议,重点讨论世界音乐的研究和教学,这也是世界多元文化音乐研究和教学的首次全国性的会议;2005 年 9 月 2 日至 5 日,在中央音乐学院举行了第二届世界民族音乐研讨会;2005 年 10 月 17 日至 21 日,举办了第一届"中非音乐对话",让中国了解非洲,非洲了解中国;2007 年 5 月 14 日至 6 月 1 日,举办了民族音乐学讲习班,邀请了著名音乐人类学家 B. 内特尔、佳美兰音乐家玛珊姆、华裔音乐人类学家郑苏以及国内音乐人类学家;2007 年 11 月 6 日至 9 日,举办了世界音乐周暨第二届"中非音乐对话",中央音乐学院音乐学系与英国剑桥丘吉尔学院的跨文化音乐学中心联合主办,来自尼日利亚的欧巴米阿瓦洛大学、美国威士利安大学、俄亥俄大学、加利福尼亚的阿兹塞太平洋大学,以及中央音乐学院、中国音乐学院、中国艺术研究院音乐研究所、上海音乐学院、天津音乐

学院等的30多位音乐学专家参加了会议;2007年,中央音乐学院音乐学研究所获得了教育部重大项目招标课题:全球化背景下的多元音乐文化观念;2008年11月1日至4日,中央音乐学院举行了"中芬音乐对话",举办了九场学术研讨会和讲座;2010年11月15日至18日,在中央音乐学院召开了第四届中国世界民族音乐学年会暨印度音乐周演出与讲座。

2. 中国音乐学院。

1964—1965年,中国音乐学院就开设了亚、非、拉音乐,由沈知白(上海音乐学院教授)讲授印度音乐,安波讲授越南音乐,马可讲授印度尼西亚音乐,赵佳梓(上海音乐学院教授)讲授日本音乐。当时有准备成立东方音乐系的设想,但由于安波、马可两位院领导相继去世,又赶上"文化大革命"的来临,该设想就此打住。改革开放后,中国音乐学院一直也是国内民族音乐学或音乐人类学的一个研究中心。20世纪90年代中国音乐学院开设了世界音乐课程,21世纪初又提出了"中国少数民族音乐及其在世界多元文化音乐教育中的作用与地位"(2004年,樊祖荫)和"中国(大陆)以音乐文化多样性为基础的音乐教育"(2008年,樊祖荫、谢嘉幸),并召开"全国高等音乐艺术院校少数民族音乐文化传承学术研讨会"(2008年12月)。2006年9月11日至22日,著名音乐人类学家T.赖斯在音乐学院音乐学系做了"我们为什么要重建民族音乐学"和"民族音乐学的现状"的讲座。另外,经国务院、外交部、北京市政府批准,国际音乐教育学会投票通过,第29届世界音乐教育大会于2010年8月在北京召开,会议由中国音乐教育学会和中国音乐学院联合承办。第29届世界音乐大会的主题是"和谐与世界的未来",国内外专家围绕"和谐"概念从音乐教育与音乐生活的各个领域和层面进行,研讨如何以音乐的和谐促进不同国家、民族、人群之间的平等与交流,以此推动整个社会和世界的和谐。(依照国际惯例)大会分两个阶段举行:第一阶段,国际音乐教育学会七个委员将会分别在北京、上海、长春、沈阳、开封和青岛召开主题研讨会,为期一周。第二阶段,在北京举行大会,并同时举办近百场的学术研究会和四十场音乐会,音乐人类学家B.内特尔在开幕式上做了"音乐人类学与音乐教育的和谐发展"的主题发言。

3. 中国艺术研究院音乐研究所。

该研究所也是中国音乐人类学的研究中心。2004年11月20日,美国著名音乐人类学家安东尼·西格做了"音乐和舞蹈人类学:关于表演人类学的研究"的报告,2007年9月25日,做了"苏雅人——音乐中的宇宙观与社会价值"的讲座;同时,美国音乐人类学家李海伦做了"西方舞台上的亚洲音乐"的讲座;2008年10月20日,中国艺术研究院和欧盟文化中心合作组织联合举办第一届"中欧文化对话",欧洲及中国的文化艺术界的著名专家学者和艺术家汇聚一堂,就双方共同关心

的文化多样性、文化管理与创意产业、传统与现代性、中欧跨文化合作的现状与前景等议题进行了深入且有创见的对话,今后每年将分别在欧盟和中国举办此项活动。

4. 上海音乐学院。

该院也是中国音乐人类学及世界音乐教学研究的一个中心,该院还建立了东方音乐学会、东方乐器博物馆。2005年1月,上海音乐学院的上海高校音乐人类学E—研究院成立,研究院首席研究员由洛秦教授担任。2005年1月至2007年12月完成了建设第一个节点,2008年1月起开始第二个建设点(2008.1—2010.12)。在第一个节点中,主办的国际性会议有:"黄土高原多元音乐文化暨国际学术研讨会""国际乐器学会议——挑战与反思""国际传统音乐学会,东亚音乐研究国际研讨会"。

关注社会与重大传统文化遗产保护项目有:① 与香港鄂伦春基金合作,拍摄音乐纪录片《森林的回忆》;② 教育部社科重大攻关项目:《我国少数民族音乐资源的保护与开发研究》;③ 与文化部民族司文艺发展中心合作《中国民间音乐现状调查》;④ 与上海东方电视台合作录制系列音乐纪录片《海上回音》;⑤ 与市政协合作举办"世博会与音乐艺术发展学术研讨会"。

2008年9月27日至29日,上海高校音乐人类学E—研究院组织的第一期"音乐人类学讲习班"在南京师范大学音乐学院开办,有8位专家参加了讲习班的讲座。本着"宣传音乐人类学学科观念,培养年轻学人对音乐人类学学科的参与"的初衷,采用"专家演讲和对学生论文点评",以及"自由互动交流"的方式,此次讲习班取得了极大的成功,参与人员由200多名教师和学生组成。

5. 福建师范大学音乐学院。

福建师范大学音乐学院是我国最早开设世界音乐的师范院系。民族音乐学家王耀华教授作为中日音乐比较学会的负责人,促成了多次中日音乐比较研究国际学术研讨会的召开:如2001年11月在日本冲绳举办的第四届,2003年12月在上海音乐学院举办的第五届,2005年9月在湖南师范大学举办的第六届,2007年9月在武汉音乐学院举办的第七届。此外,他还促成了亚太民族音乐学会的国际学术会议的举行:如2005年10月第10届在福建武夷山举行,2006年9月第11届在西北师范大学举行,2007年1月在韩国永东举行。2006年12月20日至22日在福建师范大学召开了"多元文化视角的音乐研究学术研讨会暨王耀华教授从教45周年庆祝会",国际民间音乐学会的秘书长斯蒂努·威尔(澳大利亚)在大会做了"多元文化主义:国际传统音乐学会和民族音乐学"的报告,其中讲道:国际传统音乐学会作为一个真正国际化、文化多样化的组织,在不远的将来,它将担负起通过研究和促进音乐传统多样化,增进不同国家多元文化的理解与包容,从而促进全球一体化的责任。

6. 南京师范大学音乐学院。

2002—2006年南京师范大学"十五""211"工程多元音乐文化教育研究项目完成。该项目研究历时四年,分为三个层面。第一层面是基础研究,包括资源库建设和理论构架的设计和制作;第二层面是理论研究,包括写出一批具体专题研究的论文、专著,以及组织翻译世界音乐文化体系及教育的教材及论著;第三层面做应用性研究(如音乐文化教育的教学及师资培训)和总结评估工作。该项目在2004年10月16日至19日举办了"世界多元文化音乐教育"国际研讨会,参与会议的有10多位国外专家和20位国内专家。国际音乐教育学会主席麦克·菲尔森做了"提倡世界多元文化音乐教育的原则和方法"的报告。会议期间举办了多元文化音乐教育培训班,美籍华人郑苏教授和张明坚教授、麦克·菲尔森专门为培训班做了讲座。在该项目期间,邀请了研究阿拉伯音乐的专家日本水野信男教授做了四天世界音乐的讲学,斯里兰卡林娜博士教授了塔不拉鼓(时间共两周,分两次),印度舞蹈专家金珊珊做了一周印度舞的教学。2007年9月在南京师范大学召开了"世界民族音乐学第三届年会",这次年会的最大特征是教师(包括中小学及大学)的参与和世界多元文化音乐教学的讨论。

(三) 多元文化音乐教育教材和音乐人类学论著的出版

21世纪初,出版的多元文化音乐教育教材和音乐人类学论著的数量和质量都超越了整个20世纪。特别是音乐人类学论著的出版,它将为多元文化音乐教育提供丰富的学术资源和教学资料以及理论基础。以下列出的著作是可以作为中国世界多元文化音乐教育教学重要资源的。

洛秦著:《音乐中的文化与文化中的音乐》,上海:上海书画出版社,2004年。

洛秦文/图:《街头音乐:美国社会和文化的一个缩影》,北京:人民音乐出版社,2001年。

萧梅著:《田野的回声——音乐人类学笔记》,厦门:厦门大学出版社,2001年。

罗艺峰、钟瑜著:《音乐人类学的大视野:华南与马来民族音乐考察及比较研究》,上海:上海音乐出版社,2002年。

洛秦编著:《世界音乐人文叙事及其理论基础》,上海:上海音乐学院出版社,2002年。

管建华著:《世纪之交中国音乐教育与世界音乐教育》,南京:南京师范大学出版社,2002年。

管建华著:《音乐人类学导引》,西安:陕西师范大学出版社,2006年。

杨民康著:《贝叶礼赞:傣族南传佛教节庆仪式音乐研究》,北京:宗教文化出版社,2003年。

《音乐教育的多元文化视野》(译著,中学教材),西安:陕西师范大学出版社,2003年。

《音乐教育与多元文化:基础与原理》(译著),西安:陕西师范大学出版社,2003年。

《世界音乐》(译著,大学生公选课教材),西安:陕西师范大学出版社,2003年。

王耀华、王州编著:《世界民族音乐》,北京:人民教育出版社,2004年。

萧梅著:《田野萍踪》,上海:上海音乐学院出版社,2004年。

管建华编译:《音乐人类学的视界:全球文化视野的音乐研究》,南京:南京师范大学出版社,2004年。

饶文心著:《世界民族音乐文化》,上海:上海音乐出版社,2007年。

张谦编著:《世界音乐文化教程》,北京:中国传媒大学出版社,2007年。

管建华主编:《21世纪主潮:世界多元文化音乐教育国际研讨会论文集》,西安:陕西师范大学出版社,2006年。

管建华著:《后现代音乐教育学》,西安:陕西师范大学出版社,2006年。

管建华主编:《世界音乐文化的教学》,西安:陕西师范大学出版社,2007年。

陈自明著:《世界民族音乐地图》,北京:人民音乐出版社,2007年。

陈铭道著:《与上帝摔跤》,北京:民族出版社,2005年。

[英]约翰·布莱金著,马英珺译,陈铭道校:《人的音乐性》,北京:人民音乐出版社,2007年。

张伯瑜等编译:《西方民族音乐学的理论与方法》,北京:中央音乐学院出版社,2007年。

汤亚汀著:《上海犹太社区的音乐生活:1850~1950,1998~2005》,上海:上海音乐学院出版社,2007年。

洛秦著:《学无界 知无涯——释论音乐为一种历史和文化的表达》,上海:上海音乐学院出版社,2007年。

杨民康:《音乐民族志方法导论——以中国传统音乐为实例》,北京:中央音乐学院出版社,2008年。

汤亚汀著译:《音乐人类学:历史思潮与方法论》,上海:上海音乐学院出版社,2008年。

杜亚雄著:《世界音乐地图》,合肥:安徽文艺出版社,2009年。

[美]梅里亚姆著,穆谦译:《音乐人类学》,北京:人民音乐出版社,2010年。

结　语

21 世纪初,多元文化音乐教育与音乐人类学取得了很大的进展。然而,音乐人类学作为多元文化音乐教育的学科基础还没有广泛地被中国音乐教师们所认识。另外,音乐人类学家们也还没有把主要的注意力放在关注多元文化音乐教育上。但在美国,音乐人类学家们经常在音乐教育或音乐教师的杂志上发表相关教学和教学研究的文章,并举办世界多元文化音乐教学的培训班。在我国,这种学术学科资源明显还没有互动起来。也可以说,在这种互动空间方面,中国音乐教育界与音乐人类学者之间还有极其广阔发展合作的空间和潜力。

第三章　中国音乐教育的后殖民批评与转向的文化分析

后殖民批评也称为第三世界文化批评,它是后现代之后出现的文化思潮。后现代把假设的西方音乐的唯一科学性、真理性与合理性的一元论解构之后,人们对其他音乐文化理解的新的维度和多元论的理解便开始凸显了。

文化是一个整体,音乐教育属于社会文化的重要组成部分,在当今文化发展过程中,发展理论中的"依附性发展",外交理论中的"单边主义"以及哲学、社会学中的"技术对生活世界的殖民"现象同样困扰着中国音乐教育。因此,以上提出的三个概念,也可以用于音乐教育的文化分析和文化批评,这三个概念与后殖民批评极其相关。

在音乐的发展问题上,西方音乐教育体制的植入,不仅构成了一些发展中国家音乐教育和音乐价值标准的依附性,也使它们在音乐发展观念和形态上依附于西方。在西方音乐现代性以单边或单向性向全球扩张时,非西方音乐被作为西方作曲整体技术思维框架中的"音响元素",音乐文化整体性的理解被分解和割裂,非西方传统音乐体系在世界音乐教育和基础教育中也无法获得平等的东西方相互的认同。在哲学、社会学方面,哈贝马斯提出的"技术对生活世界的殖民"同样揭示了中国音乐教育承接工业文明工具理性,以单一技术性实践活动为目的所存在的问题。

在以往的中国音乐教育研究中,音乐与发展理论、外交理论以及哲学社会科学毫无联系,这也是传统教育体制的课程和科研体制的分类所产生的区隔。我们希望突破这种区隔,将中国音乐教育纳入社会科学和人文科学的大视野中来。这种做法必然要突破一种"禁忌",这种"禁忌"就是传统学科观念的藩篱——研习音乐的只需要搞好音乐,无须学习什么人文科学、社会科学,而且,这种突破"禁忌"

的研究还要承当一种"冒险",因为它根本无法得到"真正"搞音乐的专家们的认可。当然,这种"冒险"将是一种跨学界研究的尝试,是证明人类社会文化变化整体与部分相关性运作的实践。以下就以上述三个概念进行中国音乐教育的后殖民批评与转向的文化分析。

第一节　音乐教育从依附性转向自主性

发展理论是研究非西方欠发达或不发达以及发展中国家现代化发展的条件、路线、方法的综合性社会科学理论,一般把发展理论分为现代化理论、依附理论和世界体系理论三个阶段两个范式。

20世纪五六十年代是资本主义全球化扩张时期,它以现代化理论为标志。现代化理论是以全球将西方作为引领世界的一个体系,而且西方体系在世界取得一个决定性的胜利,而其他世界的发展只能是模仿甚至是放弃自主发展的可能性。有人认为现代化理论是一种发展主义的意识形态,它向非西方世界贩卖所谓客观主义的社会科学,尝试在西方之外扩散西方制度。"在本质上,现代化是一种进化论思想,它以工业化、自然经济向商品经济转变及都市化为依据,认为所有国家都处于一个直线发展道路上的不同阶段,并最终成为一个工业化、都市化与有序的社会。"①

20世纪60年代末,依附理论揭示这种发展的不平等性以及非西方国家的欠发达水平是由西方的发达所造成的。依附理论与现代化理论的区别在于,现代化理论是传统与现代的二分法,内因决定论,将一国的贫穷归功于文化内部的制度。而依附理论也是发达与不发达的二分法,外因决定论,发展中国家的贫穷主要归功于发达资本主义的剥削。依附性理论让我们对世界体系有了一个新的认知,原来大家都是朝着现代化走,并认为是很公平合理的,但是依附理论正是揭示这样一个不平等关系。"因此,已经确立起来的互动关系,实际上变成了真正的依赖关系。建立在不平等的互动关系基础上的依赖关系,只能是不平等的依赖关系。"②但是,依附理论也存在一个问题——和西方脱钩,这个脱钩又把事情弄得过于绝对。这里就出现两个问题:第一,完全脱离西方能发展吗? 第二,边缘是不是永远处于边缘?

根据依附性理论,我们来阐述一下音乐的发展理论。在中国长期以来,西方

① 凯蒂·加德纳、大卫·刘易斯著,张有春译:《人类学、发展与后现代挑战》,中国人民大学出版社,2008年,第12页。
② 高宣扬著:《当代社会理论》(下),中国人民大学出版社,2005年,第999页。

音乐体制的引入塑造了中国音乐教育体制和音乐观念上的依附性,这是有很深层的和持久的影响的。鉴于此,中国音乐文化没有自己真正意义的发展理论和发展策略,而主要是跟随西方音乐的"现代化"转变。现代化理论是具有普遍主义的近代欧洲主义现代化的特征,近代科学也是社会科学的理论前提。普遍主义认为存在一种科学真理是跨越时空的,将这种真理作为解释人类所有行为方式和放之四海而皆准的标准,并且将西方音乐历史发展模式的解释作为一种普遍主义的方式进行表述。例如:"具有民间音乐风骨并不等于缺乏现代精神,特别是不朽的、可以彪炳史册的《二泉映月》,其揭示苦难人生的深刻性,其作为独奏音乐的完美性,其演奏技艺的精绝,其音乐境界的高洁,同样把二胡的表现力推到一个时代的巅峰……要是没有现代精神作为底蕴,怎么会有如此长久的审美认同呢?所以,我们说,阿炳的二胡艺术,同样以它特有的表现手段揭示了二胡的现代精神……总之,刘天华、阿炳作为现代二胡第一个历史阶段的杰出代表,各自从不同的背景出发,以全新的观念、技法、语汇创作出第一批二胡经典,起点之高,不仅超越了以往一千年的历史,也为此后的繁盛打出一片新天地。"①

"世界体系"的概念是20世纪70年代由伊曼纽尔·沃勒斯坦提出的,它提出阐释世界历史发展的结构性框架:"世界体系"由中心—半边缘—边缘三层结构组成,其基本动力是"不平等交换"。世界体系理论与依附性理论的思想基础都是马克思主义对资本主义世界体系阐释理论和马克思主义的帝国主义理论,它揭示了中心与边缘在政治、经济和文化上的不平等关系,音乐领域自然也受制于这种不平等关系。中心—半边缘—边缘划分的早期版本应该是日本福泽谕吉所描绘的,在他的《文明论概略》(1875)中,"欧洲各国和美国为最文明的国家,土耳其、中国、日本等亚洲国家为半开化的国家,而非洲和澳洲的国家算是野蛮的国家"。②当然,"西洋文明"一边倒,但20世纪末,亨廷顿的"文明冲突论"则强调"不同文化和文明相互并存",这两种截然不同的观点其立足于两种不同的社会——工业社会与后工业社会,以及两种思维——现代性与后现代思维。当今,后现代的解构性已经融入后殖民批评中,与"依附理论"和"世界体系理论"所建立的宏观国家政治经济层面分析的偏重相比,虽然"后殖民批评"侧重于民族、阶级、性别、文学、文化、语言及认同等问题的批判性阐释,但在对社会性学科的反思和批判是一致的。

中国音乐教育的学科制度化来源于欧洲,这离不开大的学术背景,如沃勒斯坦所言:"19世纪思想史的首要标志就在于知识的学科化和专业化,即创立了以生产新知识、培养知识创造者为宗旨的永久性制度结构。多元学科的创立乃基于这

① 乔建中著:《乐事文心》,人民教育出版社,2012年,第310页。
② [日]福泽谕吉著、北京编译社译:《文明论概略》,商务印书馆,1959年,第9页。

样一个信念:由于现实被合理地分成了一些不同的知识群,因此体系化研究便要求研究者掌握专门的技能,并借助于这些技能去集中应对多种多样、各自独立的现实领域。这种合理的划分保证是有效率的。"①沃勒斯坦指出,社会科学的制度化发生于西欧和北美五国(英国、法国、德国、意大利、美国)。"在这个过程中,对它们的研究主要局限在作为它们共同发源地的五个国家,不仅如此,它们也主要是对那五个国家的社会现实进行描述。"②

沃勒斯坦进一步认为,社会科学制度化也突出了欧洲中心论的特点,具体体现在五个方面:历史编纂学、普遍主义的狭隘性、文明论、东方学和进步论。

首先,欧洲中心主义的历史编纂学是根据欧洲的历史成就解释欧洲对现代世界统治的合理性,随着社会科学制度在全球扩散。到非西方国家教育及社会科学的建构,表现出强烈的依附性,至此,非西方的社会科学家包括音乐学家都相信,可以用欧洲社会科学的解释模式来理解世界历史。③

普遍主义是近代社会科学的理论假设,这种假设认为世界是以直线进程形式的规律发展的,普遍主义将人类历史解释为一种普遍的行为方式,对西方历史发展模式以普遍性的方式进行表达。④

文明论的假设是以文明与野蛮、先进与后来划分的。通过殖民教育,将欧洲文明的价值观念和标准输入非欧世界,以科技发展为标准的部分文化价值扩大到社会科学研究的标准。"对非欧国家而言,不仅遭受着政治和经济的束缚,同样也遭受着价值观念的奴役,摆脱价值观念上的依附性比摆脱政治和经济上的依附性更难。"⑤

东方学是西方立足于自身的文化思维方式对东方做出的判断,它是以东方与西方、传统与现代的二元对立为假设的,正是东方学的影响,西方文明成为一种教导文明,使人们(包括东方人)对东方过去和现在的理解都处于西方思维的控制之下。⑥

进步论认为近代西方哲学与社会科学都是以进步理念为假设的,"进步理念是现代化理论的前提之一,由西方国家所推动的现代化运动实际上是进步理念的一次大规模实践"⑦。进步理念的发展就是以欧洲历史的发展和扩张为理论依据的。在此基础上,西方音乐历史的直线进程替代了世界音乐历史的多元并进,西

① 华勒斯坦等著,《开放社会科学:重建社会科学报告书》,生活·读书·新知三联书店,1997,第8页。
② 江华著:《世界体系理论研究:以沃勒斯坦为中心》,上海三联书店,2007,第166页。
③ 同上书,第166–167页。
④ 同上书,第167页。
⑤ 同上书,第168–169页。
⑥ 同上书,第169–170页。
⑦ 同上书,第171页。

方音乐教育的单一科学体制替代或掩盖了世界多元文化音乐教育的体制。

在中国社会科学发展史上,关于中国社会科学自主性的概念已经被提出来,它标志着中国社会科学的反思以及逐渐将依附性转向自主性。学者邓正来揭示了中国社会科学依附性的两个向度:在国际向度上,中国知识分子对西方社会科学知识的接受没有经过批判性的筛选和思考,就运用西方社会科学的理论框架来思考和研究中国问题,这导致了中国学者对西方知识的"消费主义"倾向;在国内向度上,中国社会科学所属的文化场域屈从于政治、经济、社会等场域,各种场域之间本应是既独立又相互作用,中国社会科学自主性的缺乏很大程度上是受其他场域对文化场域的支配所致。①

以上所述依附性的两个向度也揭示出中国音乐教育根本的依附性所在。因此,中国音乐教育的自主性也需要国际向度与国内向度的建构。

其一,国际向度的建构,中国传统音乐内化的制度产生于一种农业文明,由于经济、政治、文化(音乐)内部的自给自足的封闭性和独特性,它与不同文明音乐文化对话有很大的困难,也决定了它不可能解释全球性的音乐世界。于是,西方音乐学体系与音乐教育体系被作为全球性音乐观察的理论框架,中国音乐文化体系失去了在音乐教育中的主体地位和当代意义的转化,以及对世界音乐解释的能力。因此,要重新解释中国音乐文化,建立中国音乐学科的自主性,必须从国际向度即从全球向度进行思考。这需要世界范围的多元音乐文化的对话交流和相互认知,才能突破西方音乐体系和音乐教育体系的一元论格局,同时,也需要与西方音乐平等对话,认同差异,并做到差异并存,特别要认识到西方社会科学与音乐研究的转向,如语言学转向、后现代转向以及多元文化实践哲学的转向。

其二,自主性国内向度的建构。国内向度的缺席在于音乐文化发展简单适合政治的需要,由行政的方式组织音乐创作,削弱了音乐文化场域的自主性,以及中国多民族、地区音乐文化的多样性。将西方交响乐、艺术歌曲视为高雅艺术,再其次是汉族、少数民族及流行音乐等。将音乐比赛、收视率作为广播电视的热点,倾向于行政目的的表演活动,缺乏音乐文化主体的提升和宣传。如央视举办的二胡比赛,大多推行以西方的小提琴技术的标准,还没有建立自己音乐价值体系的标准和文化多样性。在中国音乐学科制度建构过程中,虽然有一批较高学术水平的学者参与,但没有建构一套公平的、相对民主的运行机制。如音乐教育课程标准的制定,缺少各方面专家的民主参与(如中国音乐、世界音乐、音乐教育理论专家、教育家等)。面向世界、面向未来,中国音乐文化和音乐教育的自主性关系以及自

① 邓正来著:《研究与反思:关于中国社会科学自主性的思考》,中国政法大学出版社,2004年,第1—55页。

主性的文化策略是什么？中国音乐教育课程的依附性如何转向自主性？相对独立性何在？体系性何在？

中国音乐学科与广播电视自主性的国际性向度与国内向度应该向一些国家学习，如国际性向度应该研究美国多元文化音乐教育的经验和机制，国内向度应该研究印度传统音乐传承的经验和机制。

第二节　音乐教育由单边主义转向多边主义

单边主义转向多边主义，这是外交上的一个概念。其实，文化、音乐与音乐教育也有这样的单边、双边甚至是多边的关系。在国际交往中，中国音乐教育的交往现状主要体现在与西方音乐教育的单边关系上。

单边主义：国家以个人主义方式开展外交活动的倾向，具体表现为最低限度地与其他国家进行磋商和吸收其他国家参与。也有人认为，单边主义是一种学说，某一国家以个人主义的方式开展外交活动，而无须向其他国家征求意见，吸收其他国家的参与。在外交领域上的解释是，在国际事务的关系上采取我说了算的态度，以至于我做了算，毫不顾忌其他国家的利益和立场。[①]

从哲学上讲，单边主义存在着哈贝马斯所说的一种"单向理解"模式。有很长一段时间，西方音乐学者都是以一种"单向理解"模式来分析非西方音乐现象、形态结构、行为方式及价值体系。它将研究对象都看作客体，而且将自己文化主体的认识方式也当作一套客观科学的价值体系，构成了一套西方音乐学的思维模式。而且，这种主客体认识论的模式也长期地影响到许多中国音乐学者对自己中国音乐的各种价值判断，并且放弃了自身主体及中方与西方主体间性的认识，即音乐文化的"双向理解"。例如在音乐历史的理解上，从单声向多声的发展是西方对自身音乐历史的理解，但这种单向理解的标准被运用到对中国音乐历史发展的判断上，其结果是先进与落后的结论。在 20 世纪，中国有几百种戏曲，还有许多说唱、器乐乐种等产生，并且流派纷呈，按其自身的历史轨迹的一种发展，怎能说"落后"？中西的音乐的类型学差异没有在"双向理解"中凸显出来，也正是因为西方历史客观性科学思维模式判断起到了关键性作用。如今，法国历史年鉴学派、后现代史学、新的全球史观均突破了这种客观科学认识论的思维模式。从新的哲学思维、后现代史学、新的全球史观来看："西方的后现代思潮解构了启蒙思想的'神话'，所谓'进步性'本身就成为一个有争议的话题。西方文明的'先进性'既

[①] "国际战略漫谈：何谓单边主义与多边主义？"，载《解放军报》，2005：2（23），第五版。

已失去根基,非西方文明便获得与西方文明同等的'意义',建立在'文化进化论'基础上的'主导—传播模式'自然也失去了立论的依据。"①未来的世界音乐史将是全球多种音乐历史互动的历史,各种音乐观、音乐历史观、音乐形态、行为方式及价值体系等,既相互融合,又存在相对独立、相互理解和多元并存的历史延续。

多边主义:没有统一的定义,一般指两个以上的国家进行国际合作,解决国际问题、处理国际关系中人们所认知向无政府状态下的冲突,也有说,多边主义是三个或更多国家团体之间政策协调的实践。多边主义是指各国在国际事务中应相互尊重、平等磋商、加强合作,反对一国一意孤行。中国外交目前提倡的是多边主义。②

从哲学上来讲,多边主义是一种多方面的"双向理解",它是人类生存的基本层次上人际相互尊重和理解的基本要求,这种理解是双方在没有压力和约束下的沟通所达成,形成更大的相互包容性。在音乐领域的多元文化音乐史观、多元文化音乐教育、双重音乐感、多重音乐感都需要多边主义的"双向理解"。中国音乐教育也应该从与西方单边主义的交往转向世界各国的多边主义交往。如当今中国在世界各地建立"孔子学院"传播中国文化。

西方全球的现代主义运动主要是一种单边性的扩张。按照西方音乐教育体系主要在生产西方的音乐价值观、知识观还有作品及音乐的理解方式,这样一来自然西方是中心,我们是边缘,这样就开拓了一种广为接受西方音乐音响产品的市场。在后工业社会中,单边主义的强势使音乐为新的经济增长提供了巨大的收益,正如《英国文化产业》中讲道,音乐产业是英国文化产业的支柱之一,平均每年创造五十亿英镑。英国是世界第三大音乐出产国,仅次于美国和日本。音乐出口金额甚至比钢铁业还高,美国、中国和印度是其主要出口地③。应该承认,我们的音乐教育也培育了欧洲的音乐市场。这样的话,产生了不平等的信息流。不平等的信息流指的是第一世界流到第三世界的信息,这一论述揭露了西方发达国家媒介工业的霸权以及媒介帝国主义背后的政治帝国主义和经济帝国主义。后工业社会和工业社会最大的不同在国民总收入,由制造转向信息产业。音乐、经济、文化紧密联系,应该是双向的、主体间性的。杜维明在《儒家传统与文明对话》中讲道:"自从二战以来,对东亚来说,美国就一直被作为一种教导文明(teaching civilization)的角色。中美学术交流之间的这种不对称,使得美国社会很难在涉及东亚时将自己转化为一种学习的文明(learning culture)。"④美国把西方文明作为

① [美]杰里·特利等著,魏凤莲译:《简明新全球史》,北京大学出版社,2009年,第7页。
② "国际战略漫谈:何谓单边主义与多边主义?",载《解放军报》,2005:2(23),第五版。
③ 毕佳、龙志超编著:《英国文化产业》,外语教学与研究出版社,2007年,第155-168页。
④ [美]杜维明著,彭国翔编译:《儒家传统与文明对话》,河北人民出版社,2006年,第171页。

一种教导文明,中国音乐院校也是这样,西方音乐成了中国音乐的"教导文明",我们处于一种屈尊的地位。如果我们需要转变文化自卑的心态,我们就要从屈尊"教导文明"的心态转向平等的"对话文明"的心态,与西方音乐平等对话。也不能只是局限于"中西"音乐交往这样的思维框架,要和各种文化进行对话与学习,才能获得一种宽阔的国际性视野,才能获得更多的利益,更平衡的音乐的、文化的、知识的生产。

在当今国际性的音乐教育组织中,如国际音乐教育学会2010年8月在中国举行的29届年会仍然反映出单边与双边乃至多边存在的问题。面对中国十三亿人口的大国,会议演讲及论文宣读采用单一语言英语,中文发言也只翻译成英文,而英文发言并不翻译。因此,国际音乐教育学会也面临克服单边主义,建构多边主义的问题。

国际音乐教育学会作为以推进世界多元文化音乐教育为目标的国际性组织,它发展面临的问题正是目标与现实的矛盾,突出的有三点:① 单一语言的对话交流与多语文化的矛盾;② 主流音乐教育体系为中心的交流与多元文化音乐教育体系或模式交流的矛盾;③ 强势音乐、主流音乐资源及媒介的强化与弱势多元文化音乐资源及媒介弱化的矛盾。

(1) 单一语言的对话交流与多语文化的矛盾。玛丽·麦卡锡认为:国际音乐教育学会内部的多元文化话语主要是在英语国家的教育家之间进行交流的。缺乏语言的多样性,在一定意义上讲,与音乐教育多样性的理想相悖,使我们回到21世纪初的那种围绕盎格鲁和美利坚之间联系的国际音乐教育水平。如果我们有意使世界音乐的教学方式与它们在本土音乐体系中的教学方式相当,我们就需要把眼光放得更远,倾听那些非代表性群体的声音。国际音乐教育学会范围内有关世界音乐教育的话语与根植于西方运动中的多元文化意识是否相似? 如果鼓励非英语国家的发言人提出他们有关音乐多样性的观念,这种话语是否能够更为丰富? 国际音乐教育学会是作为一种多语言的学会而存在的,它所倡导的世界音乐教育运动如果是单一的语言的,那么,这种运动或许只能使这个主题的话语失去发展的源泉,而多元文化的观点和视角才是其理想的营养来源。

语言问题是一个极其重要的问题,自西方哲学出现语言学转向以后,语言不再只是被看作一种工具,而被看作一种世界观,全部哲学问题的澄清都是一种"语言的批判","语言是存在的家园"(海德格尔语)。因此,如何理解不同音乐的语言存在,或者说理解不同语言所负载的音乐信息,是多元文化音乐学习的重要基础,也是理解多元文化音乐意义的重要部分。

从"话语分析"理论来说,在全球化过程中,一种语言的声音代表着一种话语权力,而文化帝国主义往往强调的是话语霸权,它往往消解了多元文化的话语权。

汤林森的《文化帝国主义》中四个层次的分析:媒介帝国主义、民族国家话语、批判全球主义话语以及现代性的批判,都涉及话语权的问题。① 这些问题在音乐教育中都是无法回避的问题。

最后,语言概念系统是音乐文化认知和文化意义的基础。如音乐人类学家梅里亚姆所言:音乐概念,对于探究一种音乐知识体系的音乐人类学家来讲是根本的基础。这也是世界多元文化音乐教育体系的施教所面临的问题。正如最近几年联合国教科文组织正名"京剧"应直译为 jing jü,而不译成 Beijing Opera 一样,因为用西洋歌剧的概念去替代中国戏曲的概念的教学必然会产生文化认知和文化意义的偏差。

(2) 主流音乐教育体系为中心的交流与多元文化教育体系或模式交流的矛盾。当今,国际音乐教育学会对于世界多元文化音乐教育体系的假设还没有确立(不同国家如印度、阿拉伯、中国、非洲国家的音乐教育体系是什么),因此,其交流模式主要还是以下面的 B 模式为主。

多元文化教育的课程模式大体有如下几种:

模式 A——以主流文化为中心的"传统模式";

模式 B——仍以主流文化为中心,但注意把各民族观点附加其上的"民族附加模式";

模式 C——以社会历史事件为核心,以各民族的观点加以阐释的"多民族模式";

模式 D——引导学生从多国家的观点学习社会历史事件的"民族国家模式"。

课程是教育体系的核心,西方音乐按照科学教育方法建立了一套系统的理论及教学方法,并且与其整个课程体系形成了现代技术的音乐教育特征。而对于像印度、阿拉伯、中国、非洲国家的音乐教育体系或模式,如何能够确立他们各自独立完整的音乐教育文化体系?如果国际音乐教育学会不能够确立它们各自独立的课程体系(不是民族附加模式)或模式,多元文化音乐教育的交流是否只能在以上模式 B 的基础上进行?例如,音乐教师培养的国际性交流,应建立在何种模式上?

(3) 强势音乐、主流音乐资源及媒介的强化与弱势多元文化音乐资源及媒介弱化的矛盾。国际音乐教育学会在它的《世界文化的音乐政策》中曾提出:"各国或各地区的音乐教育体系要建立世界文化音乐教育材料信息收集和传播中心,以使世界文化音乐的教学成为可能的现实,这种中心还应该包括表演家和表演团体

① 汪民安主编:《文化研究关键词》,江苏人民出版社,2007 年,第 346 – 347 页。

为教育提供需要,国际音乐教育学会承诺协助这类中心的建立。"①强势音乐当然指那些具有强大生产音响产品能力或作为较强市场资本和媒介运作能力的那些音乐,而作为第三世界的音乐文化在这些方面处于弱势,特别是它们在传统音乐资源复制经济能力及媒介方面的弱势。

J.K.恩克蒂亚教授曾经指出:许多国家的音乐教育在今天仍然为传统的传递与保存而忧虑,音乐教育紧密地联系着过去。然而,文化帝国主义仍有很大的影响。恩克蒂亚认识到:音乐教育新的类型的首要任务是体系化地实施文化的非殖民化和强调文化身份的位置。出于这种信念,当今音乐教育的概念仍然需要超越狭隘的种族界线去认识不同民族文化的音乐教育。恩克蒂亚详尽阐述了跨文化音乐教育的理想境界,这一任务不仅在于传递自身的文化知识,而且也传递世界各种音乐的知识。为制定出这一项目,恩克蒂亚提出以下建议:① 建议联合国教科文组织迅速建立起新的中心,以便搜集孩子们的歌曲和类似的音乐文化资料;② 国际音乐教育协会应联合国际音委会地区组织秘书处,以利于准备建立这种课程;③ 为了选择、整理资料与视听材料的准备和交换,应该由联合国教科文组织提供资料辅助和根据每年国际音委会音乐讲坛的成果制度的指导性计划。②

由于强势音乐与弱势音乐资源复制及传播上的极其不平衡,这与多元文化音乐教育的推行也是一种矛盾。再则,第三世界例如中国在世界多元文化音乐教育资源匮乏的情况下,如何推进多元文化的音乐教育?在发达国家中,例如美国、日本生产出版的世界多元文化音乐音响产品,他们是在世界各地"掠夺"第三世界音乐的文化资源,然后向这些发展中国家出售或让它们出巨资购买这些版权,或者这些被"掠夺"的音乐文化资源并不能被第三世界利用。发达国家具有多元文化音乐教育的优先权,而第三世界国家只能卖它的音乐资源,而不得享受和利用它的权利。因此,国际音乐教育学会面临着如何在世界公平地推进世界多元文化音乐教育,因为现实和理想存在着很大的差距。而且,由于全球现代化的负面效应,许多音乐传统濒临灭绝。作为"世界文化多样性"的提倡者,联合国教科文组织和国际音乐教育学会如何能为这些音乐传统"活"的传承或保存尽到它们的义务?这些义务是否属于联合国教科文组织和国际音乐教育学会推行世界多元文化音乐教育目标的责任范围?

新加坡马凯硕先生说:"每当我读到《纽约时报》和《金融时报》的论坛版时,常常陷入绝望之中。报纸上充斥着胡言乱语,他们认为占世界人口12%的西方人

① 管建华主编:《音乐课程与教学研究:1979—2009》,南京师范大学出版社,2012年,第417页。
② 管建华编译:《音乐人类学的视界:全球文化视野的音乐研究》,上海音乐学院出版社,2010年,第72页。

会继续统治西方以外的88%的人。"①在世界人口比例中,穆斯林人口有15亿,印度文化圈人口有17亿,中国人口13亿,然而这些国家自身音乐文化的丰富性和它们在世界音乐和世界音乐教育中的地位是极其不相称的,这也是中国音乐家及音乐教育应该反思的问题。我们是否只注重12%人口的音乐生活和音乐特性,而忽略了88%人口的音乐生活和音乐特性?西方体系的音乐学是否适合于非西方音乐的研究?中国音乐教育与世界音乐教育是否只能局限于中与西的单边主义还是应该建立与世界音乐的多边平等的关系?中国音乐教育做到了吗?已经准备好这样做了吗?

第三节 音乐教育从技术性活动的实践转向交往性活动的实践

哈贝马斯提出建构"交往合理性"的理论前提便是对"工具合理性"的批判。这也是音乐教育从作为技术活动的实践转向作为交往活动的实践的前提。

在当今晚期资本主义时期,技术自身的控制性已导致整个现代社会的生活世界的殖民化。哈贝马斯指出:"我的关于生活世界的殖民化的基本论题(These der kolonialisierung der lebenswelt),将韦伯的'社会的合理化理论'当作一个出发点,是以对功能主义的理性的批判为基础的。这种批判,就其意愿及就其讽刺性地使用'理性'一词而言,是同对工具化的理性的批判相重合的。"②

在哈贝马斯看来,系统(或体系)对生活世界的殖民化的形成,主要是因为工具理性的需要,而技术统治的制度化所造成的人们生活世界的空间越来越被各种各样的系统组织所挤压。由此,"科学的物化模式变成了社会文化的生活世界"。在音乐领域,由于西方工业文明音乐体制科学化的推行,在此制度化的背景下,人们不再关心音乐的文化实践,而只关注发展音乐技术的问题。如发展交响音乐、民族乐器的大型体裁的结构,如二胡协奏曲、二胡的"帕格尼尼"式的演奏技术,音乐技术的"统治意识"作为隐形意识形态,使音乐的自我理解同文化交往活动的理解相隔离,也可以说,使音乐脱离文化理解的合理性,从而为以解决二胡技术发展问题为核心的目标提供了新的合法性。也就是说,以音乐技术统治把技术的合理性当成了实践的合理性,以工具行为的合理性来代替交往行为的合理性。这使人们认为音乐文化的发展,音乐技术是一种内在的必然性支配,由此,迫使一切音乐

① [新加坡]马凯硕著,刘春波等译:《新亚洲半球:势不可当的全球权力东移》,当代中国出版社,2010年,第8页。
② 高宣扬著:《当代社会理论》(下),中国人民大学出版社,2005年,第1041页。

都服从于一种完整的、彻底的"技术统治"。至此,我们可以把作为技术性活动的实践当作检验中国音乐发展的最重要的标准。

回顾20世纪中国专业音乐创作,音乐作品比赛以及音乐创新标准,都是以技术性活动为目标的。从借鉴西方大小调共性写作到现代主义的个性写作(从印象派到无调性等)。系统与生活世界,"系统"(或体系)有两个含义,其一是社会的制度和组织,在音乐方面则涉及音乐教育制度、课程体系,音乐创作与演出团体体制(乐队建制)以及考试、比赛、评论、获奖等。其二是作为社会世界的分析架构。在音乐方面涉及音乐的分析架构,即西方音乐学体系的结构(分为历史和体系的音乐学)。依据哈贝马斯的理论,现代社会的困境的一个主因,就是系统控制了生活世界,是生活世界殖民化,这是现代社会的一个主要病症,要认识这种现象,就要分析系统的理性化过程。在音乐领域,就要分析西方音乐学体系的理性化过程。哈贝马斯把这种理性化过程分作四个阶段。在古代社会,符号意义层面或是系统层面的创造都是在亲族体制内进行的,具有神话色彩的世界观不但促使社会整合和系统整合,同时也给人类日常交往提供意义基础。哈贝马斯称此阶段为"平等式部落社会"。第二阶段称为"等级部落社会",由于世代上的沿袭,出现了一些代表着权力的组织和家族。就以上两种社会的情态而言,生活世界和系统并没有分开,系统的发展仍然是以生活世界里的符号意义做基础。第三阶段称为"政治阶级分层社会",权力机制与亲族结构分离开来,形成了一种新的制度称为国家,神话色彩的世界观被语言结构代替了。第四阶段称为"经济阶级结构社会",市场经济作为社会生产的主要结构,货物在市场上的交易由金钱做中介,金钱逐渐变成主宰社会的机制。①

在非西方世界或中国少数民族区域仍延续着"平等式部落社会"和"等级部落社会"的音乐生活,其体现了具有神话色彩或宗教信仰的音乐世界观,音乐仪式或信仰使社会和系统整合,音乐还给族群日常生活交往提供意义基础,如各种风俗歌曲、礼仪歌曲、劳动歌曲等。在"等级部落社会",中国周代乐制也体现权力等级。"政治阶级分层社会"相当于国家的建立,如欧洲资本主义时期,十九世纪资产阶级的意识形态以审美主义代替宗教,代表了一种新的政治阶级分层社会的音乐现象,康德提出:纯粹的审美体验不涉及现实的功利的或道德的外在目的,它只因其本身而感到愉悦,只涉及对于审美对象"无功利的""沉思"。审美主义把"美"看成以自身目的的学说,它试图脱离社会道德和政治目的来看待艺术。至此,系统与生活世界相分离。在中国社会主义的建构中,"无产阶级与资产阶级"的音乐也成为一段时期的中心观念,这种政治阶级分层则又将中国民族及地区传

① 阮新邦、林端主编:《解读〈沟通行动论〉》,上海人民出版社,2003年,第19—20页。

统生活世界的音乐在分层上相区隔,到后工业社会,"经济阶级结构社会",音乐也作为市场经济成为社会音乐生产的主要结构,在这种社会中出现的多种通俗艺术、大众艺术和流行艺术中,日常生活的审美化实际现状是"审美"成为音乐产品的点缀、装饰,与市场、交换、利润、操控、权力等有着密切关系。

在政治阶级分层社会和经济分层社会的中国高等音乐教育中,体系音乐学(或系统音乐学,注:系统在哈贝马斯理论中也译作"体系",体系音乐学也有译作系统音乐学,"体系"与"系统"的英文同为 system),仍然具有统治地位,基本乐理、视唱练习、作曲三大件,这都是体系音乐学的基础理论,这些是高雅的,而生活世界的音乐如非西方的、民族的、地区的、大众的音乐要么是被排斥的,要么是被"体系音乐学"解释为"简单的"、通俗的、不合时代的。而且,掌握"体系音乐学"的话语是标准,生活世界的音乐没有与"体系音乐学"平等的地位,只能是正统的"边缘"。

"体系音乐学"最大的强制性在于以认识论哲学主客观的方法,将一种声音"能指"和"所指"定义为音乐,并使其具有普遍性的科学意义,这种"体系"或"系统"掩盖了世界音乐声响"能指"和"所指"的多样性,使我们音乐的受教育者产生了一种标准的固定的音乐认知方式。

哈贝马斯的交往理论的基本研究方法深受哲学语言学转向的影响,他在《关于沟通行动的理论》(1987)法文版序中强调了他使用语言学转向彻底化的必要性。[1] 因为,要深入理解沟通行动理论的语言分析基础,必须进一步具体分析音乐语言与行为、音乐语言与行为主体、音乐语言与社会、音乐语言与文化、音乐语言与日常生活、音乐语言与历史、音乐语言与学理或真理、音乐语言与道德意识以及音乐语言同金钱、市场经济、权力运作等其他社会性中介手段的具体关系。

哈贝马斯列出了以语言分析为中心的八个方面的论题作为沟通行动理论研究的主要对象[2],这八个方面也可以应用到对具体音乐的沟通行动方面来。① 意义,"音乐"概念是具有连贯性确定意义的语义学功能;② 音乐的语用学,也就是"音乐"的参照体系,音乐的文化和音乐言语行为类型体系及意向性表达语词体系;③ 有效性要求,也就是音乐的真理、适当性及相互理解性;④ 音乐的经验模态,即音乐外在的客观性、价值与规范性,内在本质的主观性、音乐语言的主体间性以及一系列成对范畴相适应的地区性的模式化;⑤ 音乐行为诸方面,包括音乐交往的和策略性的社会行为及工具性的非社会行为;⑥ 音乐沟通的诸方式,符号性中介人的互动、论题区分化的行为;⑦ 音乐规范的现实性层面,包括互动面、角

[1] 高宣扬著:《当代社会理论》(下),中国人民大学出版社,2005年,第1024页。
[2] 同上书,第1025页。

色面以及规范的产生规则;⑧ 音乐沟通的中介,即通过某种制度化过程所获得的,在认知的、互动的及表达式的语言应用方面的区分化模态,包括音乐的标准、类型及多样性。

以上通过音乐意义的理论,把音乐意义与语言的表达结构的意图相关联,它有可能看到无数音乐行为角色的行为之间是如何借助于相互理解的机制,将音乐行为在社会空间和历史时间中建立的联系网络链接起来。

哈贝马斯认为"生活世界的概念构成了对于沟通行动理论的一个补足概念"①,这个概念对于不同文化、民族、地区、阶层等音乐的沟通也是一个重要前提,只有通过生活世界的概念,才能把作为"音乐"的中心问题的相互理解性,在发生沟通行动的各个主体间,即由他们发生的关系网所建构的有关体系衬托出来,并进一步揭示这种"音乐"表现的语言脉络如何在文化中具体地动作起来。只有在具体的生活世界中,我们才能生动地看到音乐活动的各个主体,以及他们的生存和经历的那种音乐世界、社会世界和主观世界的现实条件。

依照哈贝马斯的理论,音乐是各个相互理解的主体,他们所面临的三个世界(主观、客观和社会世界)被看作他们对音乐统一认识的基础。这也是说,"音乐"所使用的语言,在不同环境或语境中,面对着不同的世界,总是极其复杂地存在着与各个世界相关的含义。音乐在具体使用中所涉及的与各个世界相关的含义,同该语言本身所隐含的历经不同年代的环境所凝聚的普遍性含义相互交错、相互渗透,在音乐的实际开展过程中,呈现着极其复杂的指涉关系、比照关系、重叠关系和内含关系等。对于"音乐"的定义,应成为主体间相互理解和协调的共同前提,而这一前提的解决,又因不同语言的使用而不可避免地把各个主体同他们所遭遇的三个世界联系起来。

音乐的生活世界具有上下文化脉络方面的整合功能以及充当相互理解的储存库的作用。因此,生活世界为解释"音乐"活动提供精神和智慧的来源,它也是言语构成起来的库存,并以文化传统的形式而自我再生产。欧洲的主调与复调,中国的曲牌与板腔,等等,这些以语言形态形成再生产作为音乐文化传统的生活世界,在沟通行动中起着极其重要的作用。

在当今的中国音乐教育中,音乐技术统治论或者技术对音乐生活世界的殖民,导致了中国音乐文化意义的丧失、音乐发展的抽象化,以及音乐方向和教育的危机。而交往理性以相互理解为基础沟通行动必须考虑文化相互间价值的合理性,保持中国音乐文化知识的传递、批判和获得,以及合法化的有效知识的更新,以达到文化教育的知识的再生产。

① 高宣扬著:《当代社会理论》(下),中国人民大学出版社,2005 年,第 1030 – 1031 页。

从西方哲学史来看,"生活世界"概念的提出是对古希腊本体论哲学以及近代哲学笛卡尔、康德、黑格尔认识论和方法论两种思维方式的转换,胡塞尔针对欧洲科学危机、文化危机和人性危机提出了"生活世界"的概念,探索人类概念思维与日常生活中的"生活周在世界"的关系,超越了从柏拉图到黑格尔的传统形而上学的范围,跳出了主客体对立统一的模式。因此,音乐的生活世界研究也是要探索人类音乐思维与日常生活中的"生活周在世界",突破体系音乐学本体论、认识论及方法论对于音乐的沟通理解和认识具有同样重要的启示。

第一,在言语研究方面,要超越形式主义的方法论,即超越单纯集中分析命题形式和语法结构,把研究重点转向从事言语行为的各个主体间的相互理解和主体间的关系网结构的问题。在音乐研究方面,同样需要超越形式主义的方法论,即单纯集中在分析音乐主题形式和曲式结构,或者说是集中在"逻各斯"中心主义、理性中心或工具理性,要将音乐研究重点转向从事音乐行为的各个主体间的相互理解和主体间的关系网结构的问题,借此理解音乐文化的差异性和多样性。

第二,对"生活世界"和"沟通行动"的概念研究,把对理性的批判"现实化",即在一定的"周在世界"中实现对理性的批判,使这种批判独立于意识哲学的路线,在实际的沟通行动的网络和生活世界中分析理性,分析在生活世界中言语的功能及其确保理性之自我反思和自我解放的决定性作用。在音乐方面,通过实地现实的个案,清理"音乐普遍主义"的问题,阐明非西方或不同文化"音乐"的独特意义。

第三,克服西方传统的理性中心论,克服以此理性中心论为精神支柱的形形色色的本体论和认识论,但同时又不排除理性本身的地位,在沟通实践活动中解决有关真理的一切问题。在音乐方面,克服用体系音乐学的框架和方法对非西方音乐价值判断,同时又要阐明其文化价值以及它所在的当代文化意义。

第四,在肯定以往传统哲学的积极因素的同时,批判"绝对""终极原则"及一切试图包罗世界万物的哲学专制主义概念,在以往文化发展成果的基础上建立崭新的文化和社会。对"音乐"的认知要突破基本乐理单一客观的物理音响概念,在多元文化的基础上发展音乐的概念认知和学习。

哈贝马斯认为,20世纪实用主义哲学和解释学极其深刻地批判了意识哲学的错误,为他的沟通行动理论提供了很深刻的启示。实用主义和解释学批判了意识哲学关于对象知觉和表象的基本认识论观点,"从而推翻了传统哲学在意识及其对象的范围内寻求自身立足基础的奢望。意识哲学总是从一个孤立的认识主体出发,去研究主客体的关系,然后又只限在主客体关系的范围内研究认识与世界

的问题"①,在音乐领域,审美主义哲学正是基于意识哲学的,它苦思冥想地论证主体的意识能力,但其实只是让主体意识朝着它的审美对象去发展,甚至由这个审美主义自己去创造和决定对象。伽达默尔《真理与方法》首先就是对审美意识哲学的批判。从西方哲学的发展来看,审美主义属于19世纪意识分析的哲学,在20世纪则被语言分析哲学所取代。

正如实用主义与解释学对意识哲学的批判和超越一样,当今音乐教育的实践哲学与音乐人类学的研究也批判和超越了音乐教育的审美主义哲学,它们将音乐放在语言与实际行为和日常社会交往的网络中去研究与分析,即将音乐放在"生活世界"和文化中,或将音乐置于一种文化网络或文化背景中理解与研究,以便对音乐的解释同时具有文化认识论价值和超越认识论哲学范围的更加广阔和深远的意义。音乐人类学的"声音概念、身体行为、语词表达行为、习得行为、社会行为及创作过程"的研究远远超出审美意识哲学所探讨的基础范围。

通过实用主义与解释学理论的研究,一切意识活动都只有在言语行为的分析的基础上才获得其生命力并获得理解。在音乐领域,音乐教育实践哲学与音乐人类学也形成了这种范式的转换,它们所强调的文化整体性和相互联系的角度,从不断地相互关系的角度考虑音乐的社会文化实践,展示社会中音乐的内外特征及其相互联系,展示音乐与文化间的复杂关系。

哈贝马斯是以未完成的现代性为其哲学社会学的研究目标,尽管他与后现代有着不同的哲学立场,但他哲学的语言学转向与后现代哲学是一致的,哲学语言学转向意味着人文科学与本体论、认识论哲学科学方法的区别,这也是音乐人类学语言学转向不同于西方音乐学体系的世界观、价值观的基础。音乐人类学是一种日常语言分析,而体系音乐学则是一种人工语言分析。

文化和人不能完全按照科学来进行处理,科学是回答正确和错误的,但是生活没有对与错,如果把信仰、生活方式都按照正确和错误而不是按照一种多样性来解释是不对的,那么科学正是这样一种强制的方式。一种技术在殖民的问题,哈贝马斯是有论述的,他把科学技术拉入交往合理化的框架中来建构,用交往理性来化解科学对生活殖民的危机,把社会看成系统和生活世界的双重结构模式,认为晚期资本主义社会象征着目的行动合理性和片面的社会合理化,技术自身的控制性会导致现代整个生活世界的殖民,对于技术问题的解决必须在社会生活之间建立一种辩证互动的民主对话机制。在哈贝马斯看来,系统世界的殖民化的形成是因为工具理性的需要,而由技术统治的制度化所造成的,人们生活的世界被各种各样的系统组织所挤压。

① 高宣扬著:《当代社会理论》(下),中国人民大学出版社,2005年,第1050页。

中国现在高等师范院校的音乐学习就是工具理性的，常常体现出技术对我们音乐生活世界的挤压。当然，职业的演奏家，他是可以去完成他的技术。但是如果一般的国民教育也采取这种技术教育，那就是具有一定强制性的，技术是在西方的认识论的普遍主义这样一个前提下形成的，他的音乐的"能指"和"所指"是单一对应的。我们的基本乐理就是只有一个"能指"和"所指"，do、re、mi、fa、so、la、si 所对应的音乐就是一种固定的概念，但是实际通过音乐人类学研究，人们发现，同样一个五声音阶，它的解释和理解是完全不一样的。后来又发现连这个"能指"——声音，"所指"概念都是不一样的。每个民族的声音、对声音的界定、概念都是不一样的，本来是一个丰富性的东西，但由于技术化、标准化，所以我们的音乐语言就变成一种单一的人工语言、技术语言，并被许多人认为是"音乐的世界语"。这样，世界音乐语言、思维、行为的丰富性、多样性的意义被遮蔽了。

哈贝马斯继承了伽达默尔的解释学，解释学是哲学语言学转向，它承诺不同的语言是不同的世界，对话是需要尊重不同世界的，而不能使用某一种科学的语言去统治或控制乃至同化其他的语言，客观主义的态度往往会把非洲音乐、印度音乐、阿拉伯音乐用记谱法的方式记录下来进行曲式的逻辑分析。他们忽略了对象的音乐并不是一个客体，是思考的人所创造的，他们有自己的语言、行为、习性、实践、文化、场域、意义的系统。哈贝马斯就是要通过交往理性、对话来协调这些关系，而现代主义是不协调的，是征服性的，把对象看成一种无生命的、客观的东西，这是按照自然科学的方法来进行的，这自然就造成了主客观认识音乐作品书写模式的现状。现在我们许多音乐教师依然认为只有西方的音乐才是先进的，而且他的音乐音响的"能指"和"所指"是最科学的。但是语言学转向让我们知道了人类认知的多样性、丰富性，和人类在生活上运用的复杂性。这些东西被现代音乐教育排斥了，特别是在我们的音乐教育课堂上，我们只知道音乐就是 do、re、mi、fa、so、la、si 和钢琴十二平均律，我们完全戴着一副单向度的眼镜来认识音乐世界。实际上，依附性发展、单边主义、技术对生活的殖民实际上都存在一个哲学语言学转向的问题，要转向多样性发展。人类以不同形式、不同方式的音乐表达都具有一定的价值，都值得学习，并给予他们同样的尊重。

胡塞尔提出了"生活世界"的概念作为解决欧洲文化危机、人性危机的良方，它同样对中国音乐教育有着重要的启示。中国音乐教育体系应该以"生活世界"为基础，这个基础就是中国各地域各民族音乐文化的生活形式和生活世界，而"体系"也要放到生活世界来评价，正如胡塞尔讲科学世界也要放到生活世界来评价，对于人类已经处于后工业社会生活以及生态文明的生活世界，我们需要重新评价工业文明时代音乐生活世界的有效性和有限性，以及重新建构后工业文明与生态文明时期的音乐生活世界。

结语：全球化中的多元音乐文化发展策略

把各种多元音乐文化问题放在全球化语境中探讨，是当下所必需的。本课题首先要思考的是中国音乐文化的发展问题，这个问题也应置于全球化语境中。需要探讨的问题如：全球政治语境中的音乐文化冲突，中西音乐关系的新状况，中华音乐文化的国际输出，音乐文化身份的新变化，现代传媒与多元音乐文化，当前经济转型对音乐文化的影响，音乐类非物质遗产保护，等等。最后将概括中国古代"和"与现代生态哲学美学结合的智慧，作为面对全球化/多元化的音乐发展的思路。以下分别从全球化政治、经济和文化角度阐述相关问题，提出本课题组的看法，供后续研究参考。

一、从全球政治语境看中国音乐发展问题

在全球化中，文明之间的冲突变得更为复杂。亨廷顿相信在这些冲突中，可以重建世界秩序，条件是核心国家起控制全局的作用，其他国家则辅助之。为此他提出"避免原则"和"共同调解原则"。前者指核心国家避免干涉其他文明的冲突，认为这是"在多文明、多极世界中维持和平的首要条件"；后者指核心国家通过谈判遏制文明国家/集团之间的"断层线战争"。这里强调的都是核心国的作用。①问题在于划分核心国与非核心国，"多元"中便有主要的"元"。这是中心主义的变种。当然，更重要的是，他毕竟看到了世界、文明的多样性。他对当今"世界"的定义是："一个以文化认同——种族的、民族的、宗教的、文明的认同——为中心，按照文化的相似和差异来塑造联盟、对抗关系和国家政策的世界。"②亨廷顿虽然强

① ［美］塞缪尔·亨廷顿著，周琪等译：《文明的冲突与世界秩序的重建》，新华出版社，1998年，第366页。
② 同上书，第359页。

调联合国的作用,但也指出建立"全球帝国"是不可能的,因此多元文化的世界是"不可避免的"。站在美国的立场上,亨廷顿认为"一个多元文化的美国是不可能的,因为非西方的美国便不称其为美国"。他的意思是美国文化属于西方文化,因此在西方内部不能强调差异。他的结论是:"维护美国和西方需要重建西方认同,维护世界安全则需要接受全球的多元文化性。""在多文明的世界里,建设性的道路是弃绝普世主义,接受多样性和寻求共同性。"①他说的是全球政治问题,但和多元音乐文化相关。

就音乐文化而言,冲突在不同历史时期有不同表现。在欧洲殖民主义时期,音乐文化的冲突表现在西方音乐文化对非西方国家和地区的入侵,并引起当地的多样反应,有抵抗,有迎合,还有折中。显然,抵抗造成冲突。其结果是非西方国家出现了混生或杂交的"新音乐"文化,社会音乐生活出现新的多样性——西方音乐、新音乐、传统音乐、流行音乐以及各种混生音乐。在后殖民主义时期,冲突表现在西方音乐文化的继续扩张和反欧洲中心主义思潮/行为之间的张力。

对非西方国家和地区而言,目前最要害的问题是自己的音乐文化已经被西方话语重新阐释过了。殖民主义最严重的遗留问题在精神领域,最要害的问题是西方话语替代了所有其他地方话语,而非西方国家的人们则不得不用西方话语来阐释自己的文化艺术。"从国际角度来看,最有影响力的书并不必然出自今天的最发达国家。世界上最富影响力的书是《圣经》和《古兰经》,它们都不是狭隘意义上的西方产物,尽管前者已经被西方的阐释所重塑。"②无论是音乐创作、表演("二度创作")还是音乐学,都不得不使用西方话语来言说。而"创作""作品""音乐学"概念或命名本身都来自西方,这些概念眼下还不得不用。现代汉语是新文化运动的产物,是西方语言参照下变异的汉语(因此现代汉语和西方语言对译比起古汉语和西方语言对译容易得多,本书的书写已经在这样的语言学圈子中)。抛开西方话语和技术,非西方国家和地区的人们几乎无法进行音乐创作和音乐学研究。即便是在传统音乐领域,西方话语的渗透也不同程度存在着。中国的情况具有典型意义,专业音乐和音乐学都是西方的,作曲家离开了西方作曲技术几乎创作不出什么曲子,音乐学家离开了西方话语几乎无话可说。传统音乐研究,无论是民族音乐学还是技术分析理论,都从西方音乐理论那里借鉴。从发表的文论看,阐释和分析的方法/思维方式、术语,都明显留下西方理论的印记。

改革开放以来,中国社会政治稳定,经济发展迅速,国际地位越来越高。这在

① [美]塞缪尔·亨廷顿著,周琪等译:《文明的冲突与世界秩序的重建》,新华出版社,1998年,第368页。
② [美]泰勒·考恩著,王志毅译:《创造性破坏:全球化与文化多样性》,上海人民出版社,2007年,第19页。

世界上引起了多样反应,有欢迎者,有担忧者,也有敌视者。亨廷顿在20世纪末就指出中国对美国利益的威胁性。在他看来,引起全球战争的最大的危险来自大国或文明之间的势均力敌。也就是说,一旦中国力量足以跟美国匹敌,美国丧失了控制世界的核心力量,将可能导致世界的不稳定甚至导致新的战争。他说:"引发文明间全球战争的一个更为危险的因素,就是各文明之间及其核心国家之间均势的变化。"中国的崛起"将在21世纪初给世界的稳定造成巨大的压力。中国作为东亚和东南亚支配力量的出现,与历史已经证明的美国利益相悖"①。亨廷顿的逻辑完全是帝国主义、霸权主义的逻辑:在中国的崛起和美国利益的损失之间被建立起一种必然关系。近年来,面对中国的崛起,西方出现了"中国威胁论",这跟亨廷顿的论调一致。为此,中国借2008年北京奥运会之机,在开幕式上的表演以"和"为主题,向世界展示了中国古老思想传统中的和平之根,以"太极拳"方式巧妙地反驳了"中国威胁论"。主题曲《我和你》从音乐上呈现了"和"的感性样式。不了解国际政治背景的人们纷纷发表言论,责备这首主题曲"软绵绵的",不符合奥运精神,并以前几届奥运主题曲为参照来说明这一点。作曲家陈其钢在开幕式后接受电视采访,他说主题曲本来只是众多宣传2008年北京奥运会的歌曲之一,由于它的特征符合主题"和"的需要,所以被选择了。从歌词内容上看,《我和你》强调了世界各国是地球村"一家人"的友谊;从音乐形态看,具有中西结合的特点,旋律具有五声性,但旋法符合西方功能和声,多声部的合唱与乐队完全是西方大小调体系的;从演唱上看,选择"美通"唱法的莎拉·布莱曼和刘欢,因为来自世界各地的运动员都很年轻,乐于接受流行音乐的唱法,而纯净的美声则有利于抒情和产生崇高感。这是全球政治影响实用音乐选择的典型事例。更重要的是,几乎所有全球化的思想家都认为,在文化领域和审美领域,开明的政治应该允许或有利于音乐多样性的生存和发展。

　　"十二五"规划制定、实施以来,中国高度重视"质量"和"中国品牌"。后者包括中国自己的理论体系。党的十八大再次强调了这一点。教育部设立了研究经费最高的"重大攻关项目",其中就有"中华民族音乐文化的国际传播"课题。而在世界各地逐渐增多的"孔子学院",则在中文教学的同时,也把中华文明(包括传统音乐)传播出去。问题在于诸子百家思想即便丰富,也无法直接作为今天的中国理论体系;为了在全球化中获得中国话语权,"复兴中华文化",建立"中国理论体系"是非常必要的,其中包括政治体系、经济体系和文化体系(含音乐文化体系)。总之,要有中国的"元话语",中国独创的话语体系。在全球政治语境下,中国建立自己的理论话语需要处理一个关系:基础研究与应用研究的关系。这个关系在今

① [美]塞缪尔·亨廷顿著,周琪等译:《文明的冲突与世界秩序的重建》,新华出版社,1998年,第366页。

天具有特殊意义。国家科研管理者抱怨学者们往往只根据自己的学术兴趣寻找研究课题,而没有考虑国家现时需要。国家规划课题往往是"国家目前迫切需要解决的理论和实践的问题"。但是,从提高质量和独创性来说,决策者又希望学者们"十年磨一剑",沉心做具有长远效应的课题研究。解决的办法是分工进行各种类型的课题研究:既有长远的学术项目,又有眼前的紧迫项目。中国先秦学术繁荣的基础是学术自由。现代提倡的"百花齐放,百家争鸣",在"文革"期间被扼杀,改革开放以来有大好转,音乐学术获得了重要发展。在全球化、多元化国际语境中,国内政治和国际政治密切相关,国内学术也和国际学术密切相关。"洋为中用"还须考虑"中为洋用",以及二者的互动。这种互动需要思考一个基本问题:拿中国的什么音乐和西方的什么音乐互动?20世纪上叶的新文化、新音乐运动以来,中西之间的音乐文化差异缩小了。如果中国传统音乐和西方艺术音乐关系可以比喻为驴和马的关系的话,那么新音乐和西方音乐的关系就是骡和马的关系。从这样的比喻中不难看出,新音乐与西方音乐具有同质化现象,严格地说,是前者对后者的同质化,也就是说,新音乐中西方音乐文化"基因/质"占主导,因为音乐思维是西方的。如果是新音乐和西方古典音乐互动,那么就是骡和马的互动,是"近亲"的互动。现实音乐生活是西方音乐、新音乐、流行音乐多了,而传统音乐少了,所以联合国教科文组织发起全球性非物质文化遗产的保护行动。要走出国门向世界传播的"中华民族音乐文化"应指传统音乐文化。保护问题详见后述。

目前,关于政治功用的音乐创作、表演与欣赏的研究很薄弱。上述社会对《我和你》的误解或疑惑就是一例。还有另外一例:在国家庆典上,国家领导人在天安门城楼检阅庆贺队伍。伴随毛泽东像的音乐是《东方红》,邓小平像配的是《春天的故事》,江泽民是《走进新时代》,随后却出现了不熟悉的音乐。从政治功用看,国家领导人代表国家,象征性音乐也象征一个时代,缺乏这样的音乐就像文章缺少标题一样。由于中国百年抗争,政治功用的音乐占社会音乐生活的大部分甚至全部,引起人们普遍反感,尤其是"文革"期间的样板戏"一枝独秀",引起多年的"厌食效应"。如今音乐创作基本上能遵循审美规律,社会音乐生活逐渐正常,人们的审美需要基本得到满足,学术研究也相应转向审美领域和文化领域。但是,历史往往矫枉过正,今天的情况恰恰相反,政治功用的音乐受到冷落,学术界几乎无人问津。其实每个国家都有政治功用的音乐,除了国歌、军歌之外,还有其他类型如颂歌、励志歌曲等。在全球政治语境中,政治功用的音乐具有特殊功能:除了一般的实用性之外,还多了民族标识、民族认同等功能。"中华民族音乐文化的国际传播",还有提高中国软实力、提升国家形象、振兴民族文化等功能。这些都需要认真研究。这个项目的实施,首先要处理好政治学与美学的关系。也许先秦时期的"寓教于乐"可以借鉴,变为"寓施于美"。但本课题组认为,道家"无为而治"

的观念更值得汲取。据了解,目前在西方国家广泛建立的"孔子学院"处于非常微妙的状态。从西方国家角度讲,一方面孔子学院可以帮助西方人学习汉语和中国文化,以便和新崛起的经济发展前景良好的中国交往;另一方面他们又担心中国通过孔子学院将中国政治的核心价值观渗透到西方。从中国角度讲,一方面要弘扬中华文化并增进和西方国家的交流,另一方面确实希望通过孔子学院的方式将中国当下的思想展示给西方世界。这里存在着某种类型某种程度的冲突。道家思想的启示是:自然而然。"鸥鹭忘机"的故事里饱含的哲理值得领悟。古老的"做的哲学"告诉我们:做好自己的事情,做出好东西,自然会受到欢迎。这里仅仅提供思路,具体做法当另行研究。

就文化功用而言,中国传统音乐在今天受到政治的筛选,其中许多部分曾被当作封建、迷信的东西而被排斥甚至摧毁;这种筛选对如今的音乐创作、研究和非遗保护依然产生影响。中国近现代政治运动并非孤立,而是和国际政治密切相关。在"推翻三座大山"的同时,传统音乐中许多种类的"儿子"也被连同"脏水"泼掉了。直到今天,音乐家们仍然深受其影响。具体说来,宫廷音乐被当作封建主义的"糟粕",宗教音乐被当作"迷信"的东西,文人音乐随着知识分子被斥为"臭老九"而受到贬低。"传统音乐"只剩下民间音乐中除了封建迷信之外的部分。改革开放以来这种局面得到改变,但是至今仍然可以看到其遗留的影响。音乐创作上,大多数作曲家都遵循"民族化"的旨意,在作品中采用民间音乐元素。为了获得民族音乐元素,需要深入民间体验生活。也就是说,自己的生活不算生活,必须体验异己的"民族民间"的生活。过去到民间去具有双重意义,即接受劳动人民的改造和采风。如今前者"警报"解除了,但是作曲家特别是年长些的作曲家依然把采风和体验民间生活结合在一起。民族音乐学研究成果显示,其内容集中在民族民间音乐上。近年来的非遗保护,多了文人音乐。当然,还有一部分宗教音乐的研究。目前相对缺乏的是中国古代宫廷音乐研究,这是政治干预学术的结果之一。现在政治已经松绑,但是音乐家们特别是年长一些的音乐家们依然受惯性的作用而持续他们原来的路线走下去。即便是"新潮音乐"作曲家,凡是民族风格的作品(他们也多以"民族性"为"个性"),大多是民间音乐风格的作品,少数才是文人音乐气质和宗教音乐韵味的作品。音乐学界对中国古代宫廷音乐的研究多集中在中国音乐史学科,但几乎都只是"纸上谈兵",没有活态演示。据了解,在台湾研究中国古代宫廷音乐的学者也很少活态成果,但毕竟出现了一些重要的突破,如南华大学音乐学系在周纯一教授的带领下对中国古代宫廷多种仪式音乐的"复原"演示。值得一提的是,北京也进行了这样的活态演示,例如,在天坛按照古代记载演示皇帝祭天的真人秀。音像出版社也出版过中国古代宫廷音乐,如中国唱片总公司出版的《中国古典音乐欣赏》(1998)曲目几乎全部为宫廷音乐、文人音乐

（含文人创作的戏曲经典），其"古典"之命名，实在长中国人的脸。在西方人看来，"古典音乐"仅属于欧洲历史，中国只有"传统音乐"。笔者曾跟美国某音乐学院院长交谈过，其间说到中国传统音乐用了"中国古典音乐"一词，那位院长立刻纠正说：不是"古典"（classic）是"传统"（tradition）。此例表现出了历史延续的国际政治背景和一定的学术政治色彩。

如上所述，当今国内政治牵连着国际政治，因此政治对音乐实践和音乐学科的影响必须考虑全球化语境。在这种语境下处理政治学和美学的关系，其中的历史遗留问题首先需要清理；曾经受到遮蔽或排斥的东西需要重新关注和思量；当下需要而又缺乏的东西应该给予特别的重视。

二、关于全球化经济视野下中国音乐发展的思考

全球化经济对中国音乐发展的影响问题，需要考虑的是现代传媒的影响、经济利益的影响和经济转型中的音乐文化保质问题等。

现代传媒本身具有全球化特征，一方面它是全球化科技的产物，另一方面它是全球化的重要构成。自20世纪进入电子时代以来，现代传媒就成了"地球村"的神经系统，特别是电脑网络。在传播手段多样化、现代化的情况下，音乐产业也应运产生并相应多样化、现代化。改革开放以来，广东省靠音像产业实现了"原始积累"，为后来的发展奠定了经济基础。但是如今音乐可以从网上下载，传统音像产业受到了冲击。目前有许多课题包括博士论文以此为题进行研究，搜集了很多相关数据，分析了很多相关现象。但是至今拿不出好办法来解决问题，其中包括管理、音乐版权维护等问题。由于这方面的研究不少，本文不再赘述。值得一提的是，现代传媒所传播的音乐，多半是流行音乐，其次是西方古典音乐，之后才是其他音乐。以非洲音乐中扎伊尔为例，"新的扎伊尔流行风格替代了传统的非洲音乐"。20世纪后半叶，那里的收音机就非常普及，还有录音工作室，通过音像传播方式，音乐产品出口遍及整个欧洲。①

从全球化经济角度看，中国音乐产品的输出，需要思考几个关系：政治与经济、经济与文化、经济学与美学等。就政治、经济和文化的关系而言，后现代主义研究者进行了深入的剖析。美国的丹尼尔·贝尔、德国的哈贝马斯等人都看到三者之间的冲突。贝尔指出西方后工业社会的内在矛盾是政治、经济和文化具有不同的轴心，因此它们之间产生了冲突。具体说来，他在《资本主义文化矛盾》等书中指出，政治的轴心是公正，经济的轴心是利润，文化的轴心是自由，三者围绕不

① [美]泰勒·考恩著，王志毅译：《创造性破坏：全球化与文化多样性》，上海人民出版社，2007年，第35页。

同轴心运作,产生了内在矛盾。贝尔提出的治世良方是建立新宗教,但是宗教是不能人为短期建立的。因此他的良方无非是画饼充饥,引起人们的不满。中国大陆社会主义制度的政治、经济和文化之间在改革开放之前由政治统摄,似乎没有矛盾。但那是有代价的,即以牺牲某些经济规律和文化规律为代价。例如,音乐领域的创作和研究,在"工具论"的思想支配下,"革命歌曲"成为主流,研究以服务时代为主题。改革开放以来,政治松绑的结果使经济和文化都获得大发展。除了本土的政治改变的原因之外,国际政治经济的影响也促使政治性的音乐从明显的主流地位蜕变为隐性的存在。政治上的解放促进了音乐文化的"百花齐放"局面逐渐形成,但是经济领域"计划"与"市场"产生了碰撞,而这两种方式及其冲突也深刻影响着文化艺术。全球化经济直接影响着中国音乐创作和研究。流行音乐自不必多说,艺术音乐也受到了很深的影响。现在采用经济运作方式的音乐行为已经融入了全球化经济市场,例如约稿、目的性创作、数字化制作—储存—复制—传播,或商业演出,甚至委约乐评,等等。其中有许多属于跨国、跨地区经济性音乐行为。

在中国大陆,三十年前是政治第一,三十年来是经济第一。两个时期的音乐表现不同。在全球化经济的影响下,或者作为全球化经济的一部分,音乐产品经历了创意、创作、制作或表演、复制、传播、反馈等生产—消费程序。就创作而言,多元文化元素的融合,混生音乐成了全球化中异质化的所指之一。《创造性破坏:全球化与文化多样性》一书提供了很多事例。作者泰勒·考恩坦言:"我要研究的是在市场上可以有什么样的自由,而不是必须在市场之外维持什么样的自由。比如,我不研究是否应该强调文化具有某种固有价值(intrinsic value)以阻止全球创意的商品化。"①在他看来,全球化的贸易让个体摆脱了"场所的专制"(tyranny of place),使个体更有机会在世界范围内获得财富与机会。非西方世界受到欧美影响,但是并没有出现"将所有事物都变成同质化的垃圾"的情况。"今天,'第三世界'和'本土'艺术在不平等的全球经济背景下迅猛发展。多数第三世界文化其实都是混血儿——包括西方元素在内的多种文化元素的合成品。"②"第三世界的音乐中心——开罗、拉多斯、里约热内卢,前卡斯特罗时期的哈瓦那——都是欢迎国外新理念与新技术的具有包容性的国际化城市。"③尽管有些学者将使用废弃的西方材料技术的全球各种民间艺术称为"垃圾堆文化"(scrap heap),但是"世界音乐

① [美]泰勒·考恩著,王志毅译:《创造性破坏:全球化与文化多样性》,上海人民出版社,2007年,第15页。
② 同上书,第17页。
③ 同上书,第19页。

的发展比以往更加健康和多样化"。① 考恩指出城市化促进了经济贸易,包括音乐产品的交易。而这样的交易促使更多的混生音乐的产生,或者使音乐的混生程度提高。"城市聚拢了买家,混合各种文化的影响,使得围绕供给和培训展开的密集、竞争性网络成为可能。城市聚集了可为艺术提供高度专业化服务的资源。"以音像生产和销售为例,在中国几个大城市如北京、上海和广州,聚集了众多歌星、音像公司、录音棚、个人音乐作坊和作曲家。他们的产品呈现出混生音乐的特征。他们可以为国内外买家提供所需的音乐产品。而这些音乐需要往往来自最大面积的社会市场。这个普通人需要的文化艺术市场,体现了高度的混生性。这在通俗音乐领域最为典型。粗略的描述是:个性曲调、通用西方古典和声或其变种爵士乐和声、流行节拍、电声乐队或混合乐队、广场表演方式或录音棚制作。而风格的混合或中性化非常普遍。以战后成为非洲的音乐首都的扎伊尔为例,它的舞蹈音乐是"二战"后非洲的主导性音乐,采用了混合形式:跳跃的小军鼓节拍、主唱之后是协调合唱,最突出的是多层的吉他和声。考恩指出,"这些音乐不是土著部落的产物,而是与矿产开发、资源流动性与电气化分不开的"。1920年以来,丰富的矿产资源产生了矿业和铁路,加上兵役,扎伊尔聚集了来自中非、尼日利亚、象牙海岸、喀麦隆、莫桑比克、西印度群岛,甚至中国内地和澳门的人们,因此催生了混合音乐。具体说主要是非洲、西方和加勒比海共同影响的混合音乐。

创意艺术家们从当时汇聚于扎伊尔的各种文化中学习节奏与风格。新出现的商业语言尼加拉语(Lingala)成了新扎伊尔音乐的主要语言。表演者尝试使用拇指琴(thumb piano)、鼓和瓶打乐器(bottle percussion)等当时非洲音乐的常用乐器。同时,声学吉他和后来的电吉他,以及萨克斯管、喇叭、单簧管和长笛也变得流行起来,它们中没有一种原产自非洲。古巴人的音乐,尤其是颂乐、曼波乐、恰恰、比吉纳和波莱罗,都随着第二次世界大战进入了扎伊尔……美国的节奏布鲁斯(R&B)也以同样的方式被带进了扎伊尔,成了非常有影响力的音乐形式。来自希腊的移民为扎伊尔的音乐明星开设了众多音乐工作室。②

还有很多地方皆如此。学者称之为"去部落化"(detribalization)和文化适应(acculturation)。经济穷国更容易接受西方艺术和现代城市的刺激而生产混生音乐产品,并将这些产品大量输出到其他国家和地区包括西方世界。这些非西方国家和地区构成了"新世界"。"新世界的创造力一般兼有综合性与商业化的特性。"有些新乐种直接来源于企业。例如钢鼓乐队及其音乐。据考证,特拉尼达钢鼓乐

① [美]泰勒·考恩著,王志毅译:《创造性破坏:全球化与文化多样性》,上海人民出版社,2007年,第18页。

② 同上书,第34页。

队的乐器是50加仑的油桶,该油桶来自跨国石油公司。那是第二次世界大战期间美军带到岛上去的。由于传统的竹制乐器寿命短,发声不够丰富,因此金属乐器就取而代之。"使用这些金属器具以后,'当地'的竹制打击乐器就被抛弃了。"当然,金属乐器经过了声学改造和提升,在发音、音域、音色等方面都得到改进。"便捷的交通与电子复制技术使得第三世界艺术家们能够向西方消费者推销他们的产品。"例如牙买加音乐家们将他们的产品出售给美国、英国等富裕的国外听众,占据了那里的音乐市场的很大份额。① 而非常美国化的古巴在20世纪50年代就发展出了先进的音乐网络,古巴音乐大量在美国和其他国家流行。它在音乐文化上的成功表现在输出—输入的双赢上。一方面古巴的混生音乐大量输出造就了代表国际拉丁音乐的萨尔萨舞(salsa),并塑造了波多黎各和多米尼加共和国的音乐文化,深刻影响了海地的康巴斯(compas)音乐。不仅如此,古巴音乐还支配了东非和中非的音乐市场。反过来,"古巴依靠这些海外市场来资助并改进本土的音乐风格"。② 考恩从积极方面评价道:"事实上,经济增长的结果通常是将创造性活动再分配给不断变动并持续增长的艺术部门,而不是谋杀艺术。20世纪,各个穷国都涌现出大量创造性的艺术、音乐和文学形式……传统的非洲鼓乐也许慢慢衰落了,但它被使用声学吉他与电子吉他的创造性非洲城市音乐所替代……穷国在富裕起来的过程中不断发展出新的风格、方法和类型。"③ 当然,考恩在书名"创造性破坏"中已经埋下了伏笔:他在强调全球文化市场的创造性一面的同时,也看到了全球化经济对文化艺术的破坏性一面,那就是"同质化"和对传统的破坏。他列举太平洋群岛的波利尼西亚的情形,指出物质条件好了,文化却削弱了。"物质主义、酒精、西方技术和基督教已经破坏了波利尼西亚式的文化力量。"同样,"在塔希提岛,许多富于创造力的传统艺术在无法向西方兜售或被证明不经济之后,便被遗忘或抛弃了"。考恩认为波利尼西亚文化不太可能完全消失,但它现在却只能"在西方成就的边缘地带跛行"。在所有地方,"旅行把跨文化交流的不利面摆到了我们的面前",也就是说,那些"旅游胜地"在被开发的同时失去了原始魅力,沾染上了所有旅游景点都具有的性质和色彩。而出口电影以动作片为主,因为所有动作片都具有同质化特征,即"英雄主义、刺激和暴力"。④ 更普遍的是,全球化经济中的文化艺术市场,削弱或毁坏了各地传统音乐文化的气质,而气质恰恰是创造性音乐的灵魂。详见下述。

① [美]泰勒·考恩著,王志毅译:《创造性破坏:全球化与文化多样性》,上海人民出版社,2007年,第38-39页。
② 同上书,第40页。
③ 同上书,第44页。
④ 同上书,第21页。

现在回过头来再看看中国的情况。从全球经济与文化的关系看，流行的话语是"经济一体化，文化多元化"。这句话说的是经济要全球化，需要共同的规则；文化要全球化，恰恰需要有个性。对于后者还有一句流行语："越是民族的，就越是世界的。"通常的解释是：贡献给别人的，应该是别人没有的东西。因此，中国大陆一个世纪以来奉行的"民族化/民族性"在今天全球经济与文化关系的语境下有了新的意义，那就是越是民族的就越能产生经济价值。在经济领域，政治和文化都可以成为卖点。国内的例子如20世纪90年代音像界曾经出现的"红太阳"热。当时改革开放一段时间了，有些人先富了起来，引起了第一次的"贫富悬殊"的社会反应，许多人开始怀念毛泽东时代（均贫富的"大锅饭"时代）。中国唱片公司抓住这个政治性的商机，出版了系列老歌专辑《红太阳》，短时间内发行了700多万。一家小公司跟风出版了《金太阳》，也在短时间内发行了几十万。文化上的商机很多，几乎所有流行歌的出版都带有文化商机的特点。早年打破港台流行歌垄断的"西北风"就是一例；网络歌曲先驱《老鼠爱大米》《两只蝴蝶》等也是一例。在传统的音像公司员工中，掌握文化市场动向的、组织歌源的负责人工资最高。国内外的"崔健现象""新民乐"或"女子十二乐坊""原生态唱法""摇摆巴赫"、湖南卫视的海选歌手、"中国好声音""龚琳娜现象""江南 Style"等，都是文化卖点的典型。相比之下，中国音乐产品的国际传播还没有出现上述非洲、拉丁美洲甚至大洋洲的国家和地区那样的全球卖点。整个20世纪全球流行音乐的起源和黑人音乐密切相关，后来加入了其他元素，除了上述地方元素之外，美国西部乡村歌曲等也加盟其内，但却没有或几乎没有中国元素。艺术音乐领域，中国也没有出现全球卖点，因为当代中国走的是新音乐道路，新音乐接近西方艺术音乐，民族个性不如传统音乐鲜明。有些产生了世界影响的艺术音乐由中国作曲家创作，但他们多半旅居西方国家，特别是欧美，如谭盾、陈其钢等。因此，音乐的"中国品牌"无论在流行音乐界还是艺术音乐界都需要大力投入研究、创作和国际传播。

当前中国政府根据细致的全球调查而提出经济转型的决定，这种转型被表述为从硬工业向软工业的转型，实质上是从工业到后工业的转型。弗雷德里克·杰姆逊指出："经济的文化化与文化的经济化常常被认为是如今众所皆知的后现代性的特征之一。"①三好将夫在《"全球化"，文化和大学》一文也考察了跨国公司的文化经济战略。他做了如下的描述。

跨国公司时代是一个国家瓦解的过程，伴随这一过程同时发生的则是文化的经济化。跨国公司以牟取公司和个人利益最大化的急切和能量，将大多数社会和

① ［美］弗雷德里克·杰姆逊、三好将夫著，马丁译：《全球化的文化》，南京大学出版社，2002年，第61页。

政治活动转为经济活动,使文化也成为商业项目。艺术与建筑融入了生意,音乐、戏剧和电影则并入娱乐业和相关投机活动。历史、地理,实际上所有的"差异"都被经济领导人认真地作为旅游业的一部分对待,常常被包装后陈列在博物馆、餐馆和主题公园中。于是乎,所有文化产品都成了有利可图的商品,可为跨国公司所吸纳。如果跨国公司的文化有某种明确的风格,那就是"全球性"消费主义,它从第一世界的边界蔓生出去,侵入第二和第三世界国家,只要那儿的人有钱可花。消费主义为同化提供了效力强劲的诱饵,因此,各地的文化不久将消亡这一理论上的可能始终存在。①

 在这种经济转型中,文化产业的优势凸显出来。因此,当前中国强调文化发展就具有双重意义,即文化的意义和经济的意义。前者即伴随政治稳定、经济崛起而必然要提倡文化发展;后者则是经济发展需要的战略转向。据调查,改革开放30年来中国走的是大工业经济发展道路,其中大份额是国际来料加工。这样的模式如今遇到了国内外双重问题:国外特别是欧美经济不景气,缩小进口;国内大工业生产消耗本土能源,污染本土环境。比较表明,美国一部大片《阿凡达》的经济效益可以跟中国一家大企业的经济效益对等。在这样的情势下经济转型是必然、必需的。那么,中国音乐产业在这样的国内外经济环境中如何发展,就需要专门研究和实践。其中一个重要问题是:在经济发展中的传统音乐如何保质保值。传统音乐由于其特殊个性和魅力已经成为文化产业开发的重要资源,无论在旅游文化产业还是在音像产业,或者在电视台的"原生态唱法"节目,或者在各种商演,国内外委约创作等,中国传统音乐(主要是民间音乐、文人音乐)都是重要资源。在开发传统音乐的资源时,传统音乐产生了变化——"原生态"变成了"人工态",文化事项变成了单纯艺术(审美对象),从生活变成了表演,综合功能变成了二元功能(经济和审美)。在这样的变化中,传统音乐本身出现了变异——"音腔"变成了"固定音高","润腔"变成了"装饰音","弹性节律"变成了"确定节拍","曲调"变成了"多声部"。如果追求经济利益而以文化方式的变化、音乐形态的变异为代价,就要权衡得失的大小了。关于这一点,目前有两种相反的态度:能获得经济的发展,这种代价算不得什么;着眼未来,经济效益是近利,而代价是失去文化发展的远利。还有一些是折中的看法。本文认为,还是要走多元主义的道路:传统音乐文化的发展走非遗保护的道路,而音乐产业则遵循经济规律。多元音乐文化应包括各种"原型"、新型以及它们之间的杂交或混合型。即便是文化产业,也要遵循文化规律。如上所述,文化能产生卖点。如果变异使人们兴趣的"原生

 ① [美]弗雷德里克·杰姆逊、三好将夫著,马丁译:《全球化的文化》,南京大学出版社,2002年,第208页。

态"音乐失去了纯真的魅力,那么经济价值也会降低。因此,保护传统音乐的品质,保护它们的文化价值,不仅对文化发展有利,而且对文化产业有利,这些都是全球的利益——维护和发展全球多元音乐文化的共享资源;这个资源是政治的,经济的,也是文化艺术的。

还有另一种传统音乐的变异,即中国传统音乐的国际传播的"后殖民"问题:如果迎合西方人的"东方想象"而创作、制作音乐,那么传统音乐也将产生变异。现实中确实发生了,中国的后殖民批评首先针对现代创作的电影开刀,而音乐领域却没有所需强度的声音。事实上阐释传统音乐的话语受到西方侵染以及音乐创作采取西方作曲思维,因此全球化经济—文化中的"中国传统音乐"无法不是变易的。这个问题放在下文讨论。

那么,"保质/保值"要保护什么?考恩指出要保护的是传统文化的"气质"。"在经济学语言里,气质指的是个体态度的'互相依赖'……即态度间的'网络效应'……根据标准的经济学模型,气质是产品中无法定价、不能交换的内置物,通过许多人的行动和态度被集体生产出来。"① 它是一种艺术品生产者与顾客"合调"的美学感受力,"气质可以帮助相对小的人群实现不可思议的创造性繁荣"。考恩列举西方历史上人数不多的佛罗伦萨人的艺术创造,由于他们高度重视艺术,这种态度直接导致了很小的人群生产出众多的创意产品,并留存后世,受到普遍欢迎。同样,今天海地的巫毒艺术、古巴的舞蹈音乐等,也是典型事例。② 这些由于具备鲜明气质而受到广泛传播和消费的小众艺术产品,不仅具有艺术价值,而且具有经济价值。单纯文化语境中的"气质"详见下述。

三、关于全球化多元文化价值观中中国音乐发展的思考

全球化多元文化价值观反对西方中心主义、单线进化论。接受了这样的观念,整个世界都强调多元文化的发展观。但是已经形成的状况和正在进行的实践都存在一些重要问题需要探讨,如"中性化"与非遗保护等的社会环境问题、文化身份问题,还有全球化美学、音乐创作、民族音乐学研究和学校音乐教育问题等等。(后面三项正是本项目的子课题,详见前文。)

"中性化"指全球发生的社会/生活环境和人的文化身份的去民族性。也就是说,原始的民族性表现无论在人们的生活环境还是人的主体性上都逐渐淡化甚至消失;所出现的不属于任何一个民族的"性质/属性"就是中性的。"中性"的命名

① [美]泰勒·考恩著,王志毅译:《创造性破坏:全球化与文化多样性》,上海人民出版社,2007年,第61页。
② 同上书,第62页。

是本文作者所为。① 生活环境的中性化如抽象几何图形的建筑、没有民族特征的服装等衣食住行的物体样式,主体的中性化指人的内心构成特别是思维材料和思维方式,还有相应的行为方式的非民族性。中性化初期在全球首先表现为东方世界的西方化,并且在各个国家或地区表现为局部的中性化。前者不必赘言,后者如官方文化、学校教育、语言(普通话)、城市化等,大多发生在现代化的各个领域。在音乐领域,东西方结合的新音乐和新潮音乐的"骡子"是初期中性化的结果,正在发生的是东西方融合走向更为典型的中性化。在这样的中性化"灰色背景"中所进行的多元文化维护,使原始民族的自然态的多元变成当下的人工态的多元,后者既包括被保护或抢救的民族传统文化遗产,还包括全球化中新出现的异质化文化事物、事项。之所以在有了"异质化"这个词还要启动"中性化"这个词,是因为异质化和同质化相配对,都发生在中性化之中。"同质化"的"质"可以不是中性的,而是有归属的,例如全球西方化,是同质于西方的。原始民族性逐渐消失,但是全球化的流动性又产生了新的族群(ethnic group),相应出现了新族性(neo-ethnicity)。例如"网民""全球族""农民工"、跨地域的宗教成员等,都是新族群。"网民"在英国的巴雷特被称为"赛伯族",并撰写《赛伯族状态:因特网的文化、政治和经济》专著深入探讨相关问题,指出因特网构成的"国体"有"对与错"的法律框架,有"网络行为规范"(Netiquette),因此网民具有共同的行为准则和行为特点,产生了一种亚文化族群,因此具有了新族性。它表现在该亚文化"在发展过程中就一套可接受的行为规范、一个共同的历史和有争议的信念达成协议:言论自由,保护公民权利,对新手幼稚的提问表现耐心等等"。这样,赛伯族就成了"受因特网或者类似系统的影响形成的有共同信仰或人生观的部族"。② 至于传统民族成员在全球化中流动,比如移民他国,其后代的原始民族族性逐渐减少乃至消失,但是依然延续了民族的名义身份,赫伯特·甘斯(Herbert Gans)用"象征性族性"(symbolic ethnicity)来命名。他认为尽管移民在新国度里被同化,文化差异减少甚至消失,但是族裔认同却依然存在。这种新族性具有文化认同和政治、经济纽带的多重功能。③ 美国学者乔尔·科特金的著作《全球族——新全球经济中的种族、宗教与文化认同》将相对于"本土人"的"全球人"群体称为"全球族"。该族群的特征是非地域性或分散性,但有相同或相似的思维和活动/行为特点。这在前文已有涉及,不赘述。"农民工"大致可以归并到流动人群甚至移民人群,都是离乡

① 宋瑾:《中性化:后西方化时代的趋势(引论)——关于多元音乐文化新样态的预测》,载《交响》,2006年第3期。
② [英]巴雷特著,李新玲译:《赛伯族状态:因特网的文化、政治和经济》,"序言",河北大学出版社,1998年,第6—7页。
③ [英]斯蒂夫·芬顿著,劳焕强等译:《族性》,中央民族大学出版社,2009年,第107—108页。

背井到异地他乡落脚的类别。这些新族群的音乐产品呈现出新族性,这便是全球化文化异质化的新的"元"。从中性化角度看,多元音乐文化的维护具有新的意义:确保原始民族音乐文化之"元",发展现代音乐文化新的"元"。从"质"上看,现代新"元"只要有个性,满足文化艺术市场需要就有产生、存在的合理性。每一"元"的族性体现出的特殊的韵味,考恩称为"气质",而传统音乐文化的"元",具有历史遗存性,因此就有上文保质/保值的问题。

考恩对文化"气质"指谓做了如下概述。

> 气质这个概念能帮助我们领会文化创造力和文化朽坏之间的关联……气质是指一个文化的特殊感觉或品味。气质可以被看作是一个社会的世界观、风格和灵感构成的背景网络,或文化解释的框架,因此气质是用以创造或观察艺术的背景语言的一部分……气质包括社会自信、通过集体信仰而产生的世界观,或关于美的性质和价值的文化预设。气质常常包括了关于人们行为方式的隐秘知识或背景知识,但往往不能被语言或文字描述出来……气质和技术的结合赋予一个创造性时代以特别的"感觉",或者说风格和情感内核……气质是一种用于阐释的共享文化母体,而非狭隘的观点一致。①

以上对"气质"概括包含三个要点。气质是一种文化包括它的音乐的灵魂,它是一种文化的特殊韵味,对音乐来说就是特殊的风格,凝聚着文化圈内群体的信仰、价值观和审美趣味;只有气质存在,一种文化包括它的音乐才真正存在;气质无法描述,却是理解一种文化包括它的音乐的钥匙。

考恩考察了"跨文化接触对穷国和小国本土气质的破坏",明确指出:"气质的消失会破坏非西方文化的独特性,并因此使他们的艺术创造力丧失殆尽。"②因此,联合国教科文组织对非遗保护提出"活态保护"的要求。文化中的音乐是活态的,气质是活态音乐呈现出来的。音乐就像人,有灵有肉,灵肉合一,缺一不可。没有气质的音乐就像没有灵魂的肉体,植物人没有言谈举止,显现不出气质。活态保护,就是要排除博物馆式的"文化标本"的保护方式,特别要求它们活在生活中。事实上有些传统音乐能够真实地活态保存,有些则不能。后者如劳动号子、宫廷仪式音乐等。对于不能真实活态保护的音乐类型,可以采取虚拟活态的方式,即真人秀的表演和电脑动漫虚拟。需要说明的是,传统音乐文化的原型在历史中是流变的,但文化基因没有发生质变。活态保护音乐文化原型,具有重要的基础意义。例如古琴音乐,应该连同其超越世俗的精神和修身养性的行为方式和音声一

① [美]泰勒·考恩著,王志毅译:《创造性破坏:全球化与文化多样性》,上海人民出版社,2007年,第60—61页。
② 同上书,第60页。

道保护下来,才算真正的活态保护。在这样的活态存在中,音乐的文化气质才能显现。世界各地的传统音乐文化都如此,所有的个体气质都活着,全球多元音乐文化才算真正受到维护,发展才有可靠的基础。

问题没有到此为止。现在任教于捷克布达佩斯罗兰大学美学与传播学院的彼得·乔治在《从乌托邦的承诺到异托邦的不确定性,空间与场域——全球化时代审美体验的可能性》一文中通过细致论证得出结论:"真正的文化家园的回归不会再有了。在一个越来越以流亡、移民和流散为特征,充斥着不稳定和混杂的世界中,纯粹的、真正的绝对性已没有立足之地。在这个世界,不会再有像'故乡'这样的地方了。"①这里有两层含义:其一,没有纯粹的传统音乐原型;其二,全球化的今天回不到传统文化的家园。"异托邦"为法国后结构主义学者福柯的用词,相对于"乌托邦","异托邦"在美学和艺术语境意谓"异位移植"或"异质空间"。指在空间关系网中可能实现的存在。(它的本意来自病理学的"异位"。)凡在同一空间中有不同存在(甚至是不相容的事物)即为异托邦。不同主体思想中的世界多元文化,不同民族的信仰和习俗处于同一空间等,都是异托邦的存在。图书馆或博物馆可以同时容纳不同历史的信息或事物,就是异托邦的可分割空间。② 显然,现代网络是典型的异托邦世界。乔治概括道:"'异托邦'就在我们眼前。它是一系列的不稳定、临时的系统,一系列的空间与相关运动,它协助、居间并冲击着持续改变的各种认同的集合。"③过去那种二元模式的机械时代的乌托邦世界已经不存在了,而网络文化的异托邦取而代之。

网络文化如今已吞噬了多种距离形式。这个时代的基本状态,或许可以用移民、裔群、边界线文化来代表。宏大的历史叙事已被随意的相互关联的微观历史叙述所替代,比如,理想的统一的全球通用的艺术理论,就被根据不同语境进行不同诠释而具不同意义的体系取代。如果存在一种由全球化新背景带来的审美体验,那就是历史二元对立的逐渐消失,如文化多元主义对普世主义。……换言之,对二元论来说必不可少的时空结构在这里缺失了。随着距离与空间网络的崩溃,不确定性、流动性的短暂、偶然的联合成为我们叙事和相关审美效果的一种隐喻。④

乔治引用其他学者的言论,表达他个人的相同看法。他们认为全球化中新的

① [斯洛文尼亚]阿莱斯·艾尔雅维茨主编,刘悦笛、许中云译:《全球化的美学与艺术》,四川人民出版社,2010年,第106页。
② 同上书,第92页。
③ 同上书,第102页。
④ 同上书,第103页。

混合族群、跨国界流散族群的比例越来越大，因此"旧身份认同"即对原始民族性的文化身份认同已模糊化。这与本文的"中性化"有相通之处。乔治认为，全球化的流动和不确定的异托邦已经成为今天人类的共同的新传统。"这是全球化至今仍能教给我们所有人的。它告诉我们，在现代的意义上，我们所有人都不再拥有家园。"他谈到西方对非西方文化的"扭曲"问题，指出"非欧洲文化居民在过去几个世纪里需要通过欧洲美学与艺术哲学的概念来反映他们的审美体验与艺术观念。这种反映，就像对博物馆分类法的抗议所不时显示出来的，通常是扭曲的"。但是如今进入了全球化时代，欧洲中心主义的边界模糊了。"在知性文化和欧洲中心主义的边界之外，存在着关于当代的不同版本，它已经使得普世的美学概念经典变得很难诠释……全球化时代的一个基本特征就是，欧美美术馆和画廊对艺术界的主导地位已在一定程度上有所下降。""第一、第二、第三世界"如今不存在了，所以它们的身份结构也就失效了。"我们生活在由持续变化的文化世界构成的一个复杂网络之中，它由我们的审美体验重新定义。"①乔治的观点虽然还存在一些可以商榷之处，但是他指出了全球化文化的基本特征。从他的言论中可以看出他接受了后现代主义的思维方式和基本观点，以此来谈论全球化文化。许多全球化研究者都具有后现代主义的知识背景。例如美国著名后现代主义思想家弗雷德里克·杰姆逊，他在谈论全球化问题时认同一些学者的观点："全球化使得不同文化间可能进行兼收并蓄的接触与借用，这是进步与健康的，他们积极鼓励了新的文化的增加……这是场巨大的全球城市不同文化间的欢宴，不仅没有一个中心，甚至连一种主导的文化模式也不复存在。"②对我们而言，这些言论都值得参考。

　　传统音乐文化在历史上本来就是不断演变的，因此它也不能做本质主义的"纯粹性"解释。也就是说，传统音乐文化本来就不是确定的纯粹的东西。我们只是在比较的意义上说，传统音乐的民族性比新音乐或新潮音乐的民族性更纯粹。联合国教科文组织发起的全球人类口头与非物质文化遗产保护工程，显然将自然态的多元文化变成了人工态的多元文化，在全球化的多元文化中它们只是一个部分而不是全部。这也是本文所谓"中性化"的题中之意。在此意义上，可以说我们再也回不到传统文化的家园。例如，一位接受了现代专业教育的少数民族学生，他或她回过头强调自己是"某某族"的，其族性也和父辈特别是祖父辈很不相同了。尽管斯蒂夫·芬顿认为在这种情况下，只要民族名称还存在，个体与民族的

① ［斯洛文尼亚］阿莱斯·艾尔雅维茨主编，刘悦笛、许中云译：《全球化的美学与艺术》，四川人民出版社，2010年，第104–105页。
② ［美］弗雷德里克·杰姆逊、三好将夫著，马丁译：《全球化的文化》，南京大学出版社，2002年，第68页。

纽带就还存在，个体"心灵的真实性"也不同于他或她的父辈、祖父辈。赫伯特·甘斯的"象征性族性"究竟能起什么作用，在新异质化文化包括它的音乐上有什么表现，仍然需要深入探察。当我们起用了现代改良了的民族乐器，吸取了所谓"科学"的发声法，即便表演传统音乐，也不会是过去的传统音乐。西方有一种"原样主义"表演风格，即在过去的环境用过去的乐器和编制，用"历史释义学"的理解去还原过去的音乐，几乎没有人会毫无疑义地相信那就是过去的音乐。但是这并不妨碍我们继续坚持音乐类的非遗保护和开发。回到上述考恩的"气质"思考上。中国学者曾以传统戏曲的"移步不换形"来说明改编传统音乐的现代创作依然保留了传统音乐的神韵；在形似与神似的比较上，后者更符合现代音乐创作需要。问题是"变异"之后是否真的还能"神似"？神似的气质，能否在全球化不断变动的网络文化中、在多元音乐文化中的传统音乐资源开发中保持？也许这些问题需要音乐心理学研究来提供实证信息，从哲学美学看，族群文化包括它的音乐的"气质"特点是在比较中凸显的，因此后现代主义对"差异"的强调值得我们参考。也许，与其维护难以捉摸的族群音乐的"本真的气质"（本质主义的"气质"），不如维护不同族群音乐之间的"差异的气质"。

在全球化多元文化背景下，中国音乐的发展应该开发传统和现代资源，包括各原型、变型与杂交型或混合型，维护多元音乐文化，就是维护各种音乐文化类型的差异，维护它们各自的气质。中国是多民族的国家，传统音乐文化资源丰富；改革开放以来又不断进行国内外音乐文化交流，也不断吸取或自创作曲手法，不断涌现各种新音乐作品；音乐学研究不断取得新成果，为音乐实践提供新的参照；社会音乐生活日益丰富多彩，各类人群的音乐审美需求基本得到满足。在全球化多元化的今天，需要做的是继续肃清殖民、后殖民对音乐文化的影响，反对任何形式的文化霸权，深入思考中性化带来的一切，特别要思考人工控制的代价。目前靠人工维护自然生态平衡的做法很普遍，特别是维护或抢救濒危物种，例如将濒危动物人工移动到"更有利"的环境，这种做法跟大自然自生自灭"法则"完全相左，其根源在于人类要保护自身的生存。由于人类的局限，不知道未来为此可能付出什么代价。澳大利亚曾经有过这种人工控制生物生态平衡导致新的失衡的经历。也许维护文化艺术生态不致如此。但文化大革命人为控制导致文化艺术生态枯竭的现象，应该引以为戒。

结　　语

考恩认同加纳作家柯瓦米·安东尼·阿皮亚的观点，即世界主义有益于"植

根"(rootedness)意识,"新的具有创造性的形式可以维持世界文化的多样性"。①就音乐学研究者而言,深受西方体制的音乐教育影响,一方面他们支持多元主义,"第三世界的作者已经成为世界多元文化主义的强烈支持者",反对西方中心主义;另一方面他们深受西方影响,不得不采用西方话语来阐释本土音乐文化,"在很大程度上,即使是全球化的批评者也已经成为了世界性知识文化的产物,他们深受西方与古希腊分析和辩论方法的影响"。② 就本文而言,课题组成员也采用了许多现代西方话语来书写自己的思想。当然,中国古老智慧依然在起作用,并作为话语的一部分融入书写之中。许多学者都认为传统音乐并不是一种固定不变的艺术,也没有绝对纯粹的"气质";在学科研究领域,西方话语可以借鉴。本课题组认为中国古代思想根基"和"与现代生态哲学美学的智慧可以作为音乐发展的理论基础,"全球化/多元化"对策是首先做好自己的"元",为世界音乐文化生态的多样性做出应有的贡献。

中国古代提出的"和",是与阴阳五行思想密切相关的。无须讳言,阴阳的思维模式也具有二元对立的外观特点。但是,阴阳和五行首先体现了作为"和"的基础即"不同"。"和"指不同事物之间的最佳关系。只有"不同",才有所谓"和";在"同"的世界里无所谓"和"。重要的是,阴阳之间具有双向交流的关系,阴阳鱼图中间的曲线形象地表明了这种融通,这是灵魂,是跟西方二元对立模式不同的。"和实生物,同则不继",可见"和"还是可持续性的状态或保证。"最佳"指所有相关事物处于"和"的状态,将呈现同生共荣的景象。从五行看,在一定范围内,不同事物之间相生相克,具有多向相关性。首先是生克双向循环:金生水,水生木,木生火,火生土,土生金;金克木,木克土,土克水,水克火,火克金。复杂性在于无论要加强或削弱哪个元素,都会牵扯出一串关系,造成一系列连锁反应;无论从哪个元素开始对其他元素产生作用,生克循环都会回到那个初始元素。这在许多关系网如人际、国际、物际、星际关系网中,就是良性循环与恶性循环。佛学称之为"因果报应"。整个系统一旦达到动态平衡,就呈现出"和"的景象。这种"和/生态逻辑"或"生克逻辑"不具有中心性,这一点是非常重要的。

全球化中各国各地区的政治、经济和文化都不同,彼此有相生相克的关系。所谓"文明之间的冲突",指的就是相克关系。而所有互助和联合,都是相生关系。全球化、多元化的不确定性,体现出全局的动态。"和"要追求的就是动态平衡。霸权主义的逻辑是一个无序的随机涨落的系统要走向有序,需要一个起决定作用

① [美]泰勒·考恩著,王志毅译:《创造性破坏:全球化与文化多样性》,上海人民出版社,2007年,第20页。
② [美]泰勒·考恩著,王志毅译:《创造性破坏:全球化与文化多样性》,上海人民出版社,2007年,第20页。

的最大力量成为"序参量",本文称之为中心性"有序逻辑"。为此,一些强国希望自己能成为这样的力量/权力拥有者,例如美国。互相制衡的逻辑则认为所有力量势均力敌就能保持全局的平衡。从军事上看,前者以为只要仅仅一国拥有核武器,拥有绝对威慑力,全球和平就会实现。后者则多见于弱小国家,他们也试图通过拥有核武器来保卫自己并和强国抗衡。经济上全球都反对垄断,认同市场的自由,但是许多人心里却希望能获得垄断地位,甚至付诸行动。文化上人们都认同多元,但又希望自己的文化能产生最大的影响力。历史上由于殖民主义的缘故,西方音乐影响了整个东方。现在,在反对西方中心主义的阵营里,出现了两种类型,一种认同或坚持后殖民批评观念,反对一切形式的中心主义,另一种则希望用新的中心替代旧的中心。例如有些中国学者认为21世纪是中国音乐文化崛起的时代,就连西方人都对中国传统音乐感兴趣,因此,未来起主导作用的是中国音乐文化。这种以新代旧的中心论,依然遵循文化中心主义的逻辑,应该进行分析、批评。在"和"的观念中,在现代生态学的视野中,阴阳五行、生态圈里各元素都是"平等"的;在相生相克的关系网中,只有各个结点,没有哪个结点是中心。"和/生态"的智慧显然不支持中心主义逻辑,而倾向于相互制衡逻辑。相互制衡还须注意不陷入单向关系即消极的冲突关系,而是要依照相生相克的多层双向关系网的复杂逻辑多多创造积极的互惠条件。也许在很长的一段时间,"棍子加面包"的战术将持续有效,不仅在儿童教育、企业管理,还是在国家治理、国际关系甚至星际关系层面。

 改革开放初期的一段时间,学界大量引进西方现代哲学成果,其中包括自然科学哲学成果,如系统论、控制论、信息论、精神分析、混沌学、协同学等。其中哈肯的协同学和普里高津的耗散结构理论受到特别关注。无独有偶,联合国教科文组织的重要(甚至是最重要)的顾问之一欧文·拉兹洛(Ervin Laszlo,1932—)也应用相关科学哲学成果来建构"广义进化论"。有趣的是,拉兹洛原本是学音乐的,这跟我们具有某种"亲缘"关系。拉兹洛最主要的观点就是世界文化应该、也可以做到"多样性的统一"。他的著作《进化——广义综合理论》《决定命运的选择:21世纪的生存抉择》《第三个1000年:挑战和前景——布达佩斯俱乐部第一份报告》及其主编的《多种文化的星球——联合国教科文组织国际专家小组的报告》等书被翻译成中文和其他多种文字,产生了很大影响。从根本上说,"多样性的统一"与"和"的题中之意相通。本文要提出的是:来自科学哲学的协同学或"从混沌到有序"的理论,是一种新的打着"科学"旗号的中心主义逻辑。其中起"序参量"作用的力量就是中心,尽管它总是被新兴的强大力量所替代。其序参量作用的力量控制全局;整个世界按照这个中心的意志形成向心结构。按照这样的逻辑,世界只能不断随着从一个中心到另一个中心而呈现不同的局面。因此,"多样性的

统一"需要进一步思考:统一何处?依何统一?拉兹洛呼吁人人应该努力实现意识进化,并提出"行星意识"。其核心就是要有对地球的责任心。"行星意识是知道并感觉人类的性命攸关的相互依赖关系和本质上的整体性,以及有意识地采用此产生的伦理和特有的精神。进化出行星意识是人类在此行星上生存的基本诫命。"①显而易见,这种行星意识与"和/生态"具有相似之处。尽管如此,我们还是要进一步提出非中心的"和/生态逻辑",并呼吁对"科学"话语的警惕。自然科学还处在初级阶段,对更高级的事物还缺乏把握能力。实证主义的原始基础是"眼见为实"。不久之前自然科学还看不见人体的经络,通过解剖无法证实经络的存在,所以宣布中医是不科学的。后来生产出一种探测仪器,可以探测到经络,证实了它的存在,才承认中医不是巫术。这种所谓的科学精神往往深刻影响着普通人的思维,尤其是经过学校单向—理性教育的人们,对所有看不见的东西都持否定态度。拉兹洛的著作列举了若干现代科学新成果,这些成果证实了古人悟性/灵性智慧的实有,当然也消除了古人言语中的一些遮蔽,去除了一些错误。他在附录中提供了一些来自科学新发现的成果,如来自新物理学的"隐变量""零点场";来自新生物学的"生命场";来自新心灵和意识科学的"躯体遥感""全息气功";等等。拉兹洛指出新科学的发现构成世界的总体图景,"这个图景对我们的时代有无比重要的关系。它肯定以前只是凭直觉感到的我们彼此之间以及与宇宙其余部分的联系。它帮助我们弥合心灵和肉体,自己和他人,以及人类与自然之间的分裂。它给我们新的意义的意识。"在拉兹洛看来,只有进化出这样的行星意识,人类才能"选择一条道路走向一个世界,在那里个性、革新和多样性不是不一致、冲突和退化的原因,而是和谐、合作和共同进化的基础"②。

全球化语境中的多元音乐文化观念,是一种"和/生态"观念。首先是坚持、维护和发展多样性。音乐类非物质文化遗产是历史留给人类的丰富宝藏,应该开发利用;新异质化的音乐是现代资源,也应开发利用,并不断创新。目前缺少的是前者。无论在保护还是在发展,都存在问题。保护问题即如何"保质/保值",发展问题即如何改变创作和研究缺少元话语的状况。这些问题涉及全球化政治、经济和文化的关系和对音乐界的影响。因此,中国每一个音乐观念的提出,每一个音乐行为的发生,都要考虑到全球可能出现的反应,尤其是重要音乐活动,特别是官方音乐活动。有趣的是,20世纪音乐形式革新本身体现了"和/生态"特征。以西方为例,大小调体系以主调主音为中心,组织音乐形式结构。十二音体系打破了调中心,每个音都平等,但以初始系列为中心,比起一个音的中心来,这是一个放大

① [美]欧文·拉兹洛著,王宏昌、王裕棣译:《第三个1000年:挑战和前景》,社会科学文献出版社,2001年,第150页。
② 同上书,第196—197页。

了的中心,因此仍然体现了中心主义思维。简约派打破了乐音体系,可以采用各种声音来构成音乐,但是它以一个小型音群为基础,在不断重复的过程中逐渐加入或通过改变而出现一些新因素,其结构依然体现了中心性。电子音乐也打破了乐音体系和自古典主义以来的作曲思维,采纳任何声音,通过专业软件和声像设备让声音做各种变形并在多个音箱之间运动,它可以是有中心的结构,也可以是非中心的结构,往往不同程度有偶然因素。后现代主义音乐如解构主义(偶然音乐、概念音乐、环境音乐、行为主义音乐等)、多元主义(复风格等)、广场音乐(现场互动狂欢、集体"精神吸毒",主体零散化)、数字音乐(电子设备制作、复制、传播、接收,主体介入、互动等)才真正打破中心思维及其音乐形态。详见书中美学角度的研究成果。在"和/生态"逻辑中,中国古代音乐具有与天地人相通相同的开放性的形态。其中的生克关系具有多重含义,这需要另行专题研究。对今天来说,非中心性的"和/生态"的相生相克动态平衡的逻辑是全球化语境中多元音乐文化得以持续发展的文化逻辑。

主要参考文献

[1] [美]曼弗雷德·B·斯蒂格著,丁兆国译:《全球化面面观》,南京:译林出版社,2009年。

[2] [英]齐格蒙特·鲍曼著,郭国良、徐建华译:《全球化:人类的后果》,上海:商务印书馆,2001年。

[3] [巴西]弗朗西斯克·洛佩斯·赛格雷拉主编,白凤森等译:《全球化与世界体系——庆贺特奥托尼奥·多斯桑托斯60华诞论文集》,北京:社会科学文献出版社,2003年。

[4] [法]玛丽-弗朗索瓦·杜兰等著,许铁兵译:《全球化地图——认知当代世界空间》,北京:社会科学文献出版社,2007年。

[5] 杨伯溆:《全球化:起源、发展和影响》,北京:人民出版社,2002年。

[6] [德]格拉德·博克斯贝格、哈拉德·克里门塔著,胡善君、许建东译:《全球化的十大谎言》,北京:新华出版社,2000年。

[7] [英]戴维·赫尔德、安东尼·麦克格鲁著,陈志刚译:《全球化与反全球化》,北京:社会科学文献出版社,2004年。

[8] [英]马丁·阿尔布劳著,高湘泽、冯玲译:《全球时代:超越现代性之外的国家和社会》,北京:商务印书馆,2001年。

[9] 哈佛燕京学社主编:《全球化与文明对话》,南京:江苏教育出版社,2004年。

[10] [美]塞缪尔·亨廷顿著,周琪等译:《文明的冲突与世界秩序的重建》,北京:新华出版社,1998年。

[11] [美]布鲁斯·罗宾斯著,徐晓雯译:《全球化中的知识左派》,北京:中国社会科学出版社,2000年。

[12] 常士訚主编:《异中求和:当代西方多元文化主义政治思想研究》,北京:人民出版社,2009年。

[13] [德]乌尔里希·贝克著,蒋仁祥、胡颐译:《全球化时代的权力与反权力》,桂林:广西师范大学出版社,2004年。

［14］［爱尔兰］玛丽亚·巴格拉米安、埃克拉克塔·英格拉姆编,张峰译:《多元论:差异性哲学和政治学》,重庆:重庆出版社,2010年。

［15］［美］钟独安著,涂珏、涂珠译:《全球化时代的权力与生存》,北京:华夏出版社,2003年。

［16］［美］阿尔温·托夫勒、海蒂·托夫勒著,陈峰译:《创造一个新的文明——第三次浪潮的政治》,上海:三联书店上海分店,1996年。

［17］饶戈平主编:《全球化进程中的国际组织》,北京:北京大学出版社,2005年。

［18］蔡拓著:《全球化与政治的转型》,北京:北京大学出版社,2007年。

［19］任丙强:《全球化、国家主权与公共政策》,北京:北京大学出版社,2007年。

［20］俞正樑、陈玉刚、苏长和著:《21世纪全球政治范式》,上海:复旦大学出版社,2005年。

［21］俞正梁等著:《全球化时代的国际关系》,上海:复旦大学出版社,2000年。

［22］张世鹏编译:《全球化与美国霸权》,北京:北京大学出版社,2004年。

［23］［美］罗伯特·吉尔平著,杨宇光、杨炯译:《全球政治经济学:解读国际经济秩序》,上海:上海人民出版社,2006年。

［24］［英］保罗·赫斯特、格雷厄姆·汤普森著,张文成、许宝友、贺和风译:《质疑全球化:国际经济与治理的可能性(第二版)》,北京:社会科学文献出版社,2002年。

［25］［新西兰］迈克·穆尔著,巫尤译:《没有壁垒的世界——自由、发展、自由贸易和全球治理》,北京:商务印书馆,2007年。

［26］［英］斯科特·拉什、约翰·厄里著,征庚圣等译:《组织化资本主义的终结》,南京:江苏人民出版社,2001年。

［27］赵瑾著:《全球化与经济摩擦——日美经济摩擦的理论与实证研究》,北京:商务印书馆,2002年。

［28］唐士其著:《全球化与地域性:经济全球化进程中国家与社会的关系》,北京:北京大学出版社,2008年。

［29］俞可平、谭君久、谢曙光主编:《全球化与当代资本主义国际论坛文集》,北京:社会科学文献出版社,2005年。

［30］［美］莱斯特·M.萨拉蒙、S.沃加斯·索可洛斯基等著,陈一梅等译:《全球公民社会——非营利部门国际指数》,北京:北京大学出版社,2007年。

［31］中国现代国际关系研究所全球化研究中心编译:《全球化:时代的标

识——国外著名学者、政要论全球化》,北京:时事出版社,2003年。

[32] 王兴成、秦麟征编:《全球学研究与展望》,北京:社会科学文献出版社,1988年。

[33] 姜桂石、姚大学、王泰著:《全球化与亚洲现代化》,北京:社会科学文献出版社,2005年。

[34] 邓正来著:《谁之全球化?何种法哲学?开放性全球化观与中国法律哲学建构论纲》,北京:商务印书馆,2009年。

[35] 王宁、薛晓源主编:《全球化与后殖民批评》,北京:中央编译出版社,1998年。

[36] 徐贲著:《走向后现代与后殖民》,北京:中国社会科学出版社,1996年。

[37] [英]迈克·费瑟斯通著,杨渝东译:《消解文化——全球化、后现代主义与认同》,北京:北京大学出版社,2009年。

[38] 王治河、薛晓源编:《全球化与后现代性》,桂林:广西师范大学出版社,2003年。

[39] 张旭东著:《全球化时代的文化认同——西方普遍主义话语的历史批判》(第二版),北京:北京大学出版社,2006年。

[40] 靳晓芳著:《全球化进程中人的个性化》,北京:民族出版社,2006年。

[41] [法]魏明德著:《全球化与中国:一位法国学者谈当代文化交流》,北京:商务印书馆,2002年。

[42] [美]弗雷德里克·杰姆逊、三好将夫著,马丁译:《全球化的文化》,南京:南京大学出版社,2002年。

[43] [美]泰勒·考恩著,王志毅译:《创造性破坏:全球化与文化多样性》,上海:上海人民出版社,2007年。

[44] [斯洛文尼亚]阿莱斯·艾尔雅维茨主编,刘悦笛、许中云译:《全球化的美学与艺术》,成都:四川人民出版社,2010年。

[45] 乐黛云、孟华主编:《多元之美》,北京:北京大学出版社,2009年。

[46] 高建平著:《全球与地方——比较视野下的美学与艺术》,北京:北京大学出版社,2009年。

[47] 蔡帼芬、徐琴媛、刘笑盈主编:《全球化视野中的国际传播》,北京:五洲传播出版社,2003年。

[48] [美]约翰·博德利著,周云水等译:《人类学与当今人类问题》(第5版),北京:北京大学出版社,2010年。

[49] [美]乔尔·科特金著,王旭等译:《全球族:新全球经济中的种族、宗教与文化认同》,北京:社会科学文献出版社,2010年。

［50］［英］斯蒂夫·芬顿著,劳焕强等译:《族性》,北京:中央民族大学出版社,2009年。

［51］［英］巴雷特著,李新玲译:《赛伯族状态:因特网的文化、政治和经济》,保定:河北大学出版社,1998年。

［52］［英］安迪·格林著,朱旭东等译:《教育、全球化与民族国家》,北京:教育科学出版社,2004年。

［53］［美］埃里克·詹奇著,曾国屏等译:《自组织的宇宙观》,北京:中国社会科学出版社,1992年。

［54］［比］伊利亚·普里戈金等著,湛敏译:《确定性的终结——时间、混沌与新自然法则》,上海:上海科技教育出版社,2009年。

［55］［美］E·拉兹洛著,闵家胤译:《进化——广义综合理论》,北京:社会科学文献出版社,1988年。

［56］［美］E·拉兹洛著,李吟波、张武军、王志康译:《决定命运的选择:21世纪的生存抉择》,北京:生活·读书·新知三联书店,1997年。

［57］［美］欧文·拉兹洛著,王宏昌、王裕棣译:《第三个1000年:挑战和前景:布达佩斯俱乐部第一份报告》,北京:社会科学文献出版社,2001年。

［58］［美］欧文·拉兹洛著,戴侃、辛未译:《多种文化的星球:联合国教科文组织国际专家小组的报告》,北京:社会科学文献出版社,2001年。

［59］曾繁仁著:《生态美学导论》,北京:商务印书馆,2010年。

［60］佘正荣著:《生态智慧论》,北京:中国社会科学出版社,1996年。

［61］章海荣编著:《生态伦理与生态美学》,上海:复旦大学出版社,2006年。

［62］马兆俐著:《罗尔斯顿生态哲学思想探究》,沈阳:东北大学出版社,2009年。